Marius Michel del.

COLLECTION PLACÉE SOUS LE HAUT PATRONAGE

DE

L'ADMINISTRATION DES BEAUX-ARTS

COURONNÉE PAR L'ACADÉMIE FRANÇAISE
(Prix Montyon)

ET

PAR L'ACADÉMIE DES BEAUX-ARTS
(Prix Bordin)

Droits de traduction et de reproduction réservés.
Cet ouvrage a été déposé au Ministère de l'Intérieur
en juillet 1894.

BIBLIOTHÈQUE DE L'ENSEIGNEMENT DES BEAUX-ARTS
PUBLIÉE SOUS LA
DIRECTION DE M. JULES COMTE

LA GRAVURE
EN
PIERRES FINES
CAMÉES ET INTAILLES

PAR

ERNEST BABELON

CONSERVATEUR DU DÉPARTEMENT DES MÉDAILLES ET ANTIQUES
DE LA BIBLIOTHÈQUE NATIONALE

PARIS

ANCIENNE MAISON QUANTIN
LIBRAIRIES-IMPRIMERIES RÉUNIES
May & Motteroz, Directeurs
7, rue Saint-Benoît

LA GRAVURE EN PIERRES FINES

CAMÉES ET INTAILLES

CHAPITRE PREMIER

I. — LA MATIÈRE

L'art de graver les pierres fines, soit en creux, soit en relief, s'appelle *la glyptique* (de γλύπτω, je grave). La gravure en relief produit *les camées*; la gravure en creux produit *les intailles* ou cachets[1].

Le domaine du graveur en pierres fines s'étend à toutes les pierres qui, dans la nature, sont susceptibles de recevoir un beau poli, et de subir, sans se désagréger, un travail de sculpture exécuté à la loupe, à

1. Étymologiquement, le mot *glyptique* signifie la gravure dans tous les genres. Les Grecs appelaient *diaglyptique* (διαγλυφή) la gravure en creux, et *anaglyptique* (ἀναγλυφή) la gravure ou sculpture en bas-relief; le graveur en pierres fines est un λιθογλύφος ou un δακτυλιογλύφος. Chez les Romains, les graveurs de camées sont désignés par les termes de *cœlatores, scalptores*; les graveurs d'intailles s'appellent *cavatores* ou *signarii*.

l'aide de la pointe métallique la plus ténue. Toute la gamme des pierres précieuses et à grain fin, depuis le diamant jusqu'au marbre et à la pierre lithographique, est exploitée par le graveur, qui, toutefois, recherche de préférence les gemmes aux couleurs chatoyantes, pour rehausser en quelque sorte l'œuvre de ses mains par la beauté de la matière. S'il grave en relief un camée, il choisira une pierre à plusieurs teintes superposées, afin de tirer parti de cette polychromie naturelle dans la composition de son sujet; s'il grave en creux une intaille, ses préférences se porteront, au contraire, sur une gemme d'une seule couleur, translucide et, comme on dit en joaillerie, de la plus belle eau, pour que le travail si minutieux de son burin soit souligné par l'intensité ou l'harmonieuse délicatesse des tons et des nuances. Considérez, par exemple, les plus beaux des camées de nos musées : ce que nous en admirons, ce n'est pas seulement, comme en sculpture, le mérite artistique, ce sont aussi ces couches multicolores, ici fermes et éclatantes, là atténuées, mourantes, qui donnent à la composition l'élégance d'une miniature due au pinceau du plus habile coloriste. Voyez, d'autre part, une belle intaille sur une améthyste ou une cornaline sans défaut, telles que l'Apollon citharède de Pamphile ou le Cachet de Michel-Ange; présentez-la à la lumière en la regardant par transparence, et vous serez émerveillé à la fois de la splendeur de la gemme, comme disaient les anciens, et des proportions sculpturales, amples et gracieuses que revêt le sujet. La plus achevée des gravures sur la plus belle des gemmes : tel est l'idéal du genre.

En glyptique, la matière, loin donc d'être indifférente, est un des éléments essentiels de l'art et de l'appréciation que nous portons sur ses produits. Dans quelles conditions la nature offre-t-elle cette matière première à l'artiste? Comment désigne-t-on les variétés principales de ces précieuses gemmes que le graveur convoite avec une si légitime avidité?

Pour les anciens, comme pour le vulgaire aujourd'hui, les noms attribués aux pierres reposent exclusivement sur l'observation de leurs couleurs. Une pierre violette est une améthyste; une pierre bleue, un saphir; une pierre verte, une émeraude; une pierre rouge carmin, un rubis; une pierre rouge orangé, une hyacinthe; une pierre jaune, une topaze. Mais ces appellations ne sont pas complètement d'accord avec la nomenclature scientifique, et, de plus, nous ne donnons pas toujours aux gemmes les noms sous lesquels elles étaient désignées dans l'antiquité. Nous appelons péridot la pierre que Pline désigne sous le nom de topaze; topaze ce qu'il nomme chrysolite; enfin, le saphir des anciens est notre lapis-lazuli.

Ce fut seulement à la fin du siècle dernier, lorsqu'on commença à analyser la composition chimique des pierres et leurs formes cristallines, que l'on s'aperçut que nombre d'entre elles, jusque-là séparées à cause de leurs nuances diverses, constituaient au contraire un même groupe scientifique, tandis que d'autres, rapprochées à cause de la similitude de leurs couleurs, devaient être placées dans des groupes souvent fort éloignés. Bref, la couleur, due à des causes accidentelles et à des substances étrangères à la composition

chimique des gemmes, ne saurait être la base de leur classement scientifique.

Les minéralogistes partagent aujourd'hui les pierres précieuses en trois grandes classes :

La première, dont le *charbon* est l'élément constituant, ne comprend qu'une seule pierre, le diamant. La seconde, dont le principe est l'*alumine*, est formée des pierres très nombreuses groupées sous le nom indien de corindons. La troisième comprend les pierres à base de *silice*, c'est-à-dire tous les quartz.

Le diamant, la pierre la plus dure qui existe, a rarement été gravé ; on sait qu'on ne peut même le tailler qu'à l'aide de sa propre poussière. Les anciens, qui l'ont connu, lui prêtaient des propriétés merveilleuses, mais ils ne surent ni le tailler, ni à plus forte raison le graver ; à grand'peine réussissaient-ils à le réduire en éclats (*crustæ*) ou en poudre, pour tailler les autres pierres précieuses. On cite comme curiosités quelques diamants gravés dans les temps modernes. Ambrogio Caradosso grava, en 1500, un diamant qu'il offrit au pape Jules II ; Clemente Birago, qui vivait à la cour de Philippe II, au milieu du xvie siècle, exécuta sur diamant le portrait de l'infant don Carlos. A l'Exposition universelle de 1867, on voyait dans la section italienne un diamant qui avait été gravé au xvie siècle par Jacopo da Trezzo. Les deux Costanzi, qui travaillaient à Rome au xviiie siècle, gravèrent sur diamant quelques figures ; Natter, vers le même temps, fit un essai du même genre, qu'il déclare lui-même peu heureux. Enfin, à l'Exposition de 1878, M. Coster, le chef de la célèbre maison de diamantaires d'Amster-

dam, avait exposé un diamant sur lequel était intaillé le portrait du roi de Hollande. Mais ce sont là des cas exceptionnels, des curiosités, ou, si l'on nous permet cette expression, de véritables tours de force dont les auteurs ne sont récompensés ni par le résultat atteint ni par l'appréciation du public : le diamant est fait pour être taillé, nullement pour être gravé.

Tous les minéraux composés essentiellement d'alumine cristallisée portent le nom générique de *corindons*, quelle que soit leur couleur. Il y en a de trois espèces : le corindon vitreux ou hyalin (de ὕαλος, verre), le corindon lamelleux et le corindon granulaire. Le corindon hyalin, l'espèce minérale la plus dure après le diamant, comprend toutes les pierres précieuses qu'on groupe parfois abusivement sous le nom de *saphirs*. Identiques par leur constitution chimique, les corindons se distinguent entre eux par leurs couleurs dues à la présence accidentelle du peroxyde de fer ou de l'oxyde chromique. Quand il est incolore, le corindon hyalin ressemble beaucoup au diamant : on l'appelle *saphir blanc*; le corindon blanc laiteux, avec reflets étoilés, est en joaillerie le *saphir girasol*; bleu d'azur, il prend le nom de *saphir oriental*; rouge sang, celui de *rubis oriental*; jaune d'or, celui de *topaze orientale*; violet, celui d'*améthyste orientale*; bleu verdâtre, celui d'*aigue marine orientale*; vert jaunâtre, celui d'*émeraude orientale*; rouge aurore, enfin, il reçoit le nom d'*hyacinthe orientale*.

La qualification impropre d'*orientale* donnée à la plupart de ces pierres est pourtant nécessaire pour

distinguer les corindons des quartz de même couleur, dont nous parlerons bientôt, et qui sont loin d'avoir la même valeur et le même éclat. En joaillerie, les corindons sont les gemmes les plus rares et les plus recherchées après le diamant; ce sont les pierres de couleur qui jettent les feux les plus étincelants; Pline les qualifie chefs-d'œuvre de la nature, et il ajoute que d'aucuns taxent de sacrilège le burin qui essayerait de les graver (*violari etiam signis gemmas nefas ducentes*). Mais ce qui a empêché les anciens de graver les corindons, c'est leur dureté, qui égale presque celle du diamant, bien plutôt que le respect superstitieux de leur beauté irradiante. Même dans les temps modernes, des corindons gravés sont presque aussi exceptionnels que des diamants gravés. Nous citerons cependant une belle topaze orientale sur laquelle Jacopo da Trezzo grava les portraits de Philippe II et de son fils don Carlos.

Les pierres fines à base de silice sont toutes les variétés du quartz; comme dureté et comme éclat, elles viennent immédiatement après les corindons, et ce sont elles qui constituent le véritable domaine de la glyptique. C'est dans ce groupe que prennent rang, sauf de bien rares exceptions, les gemmes nobles (λίθοι τίμιοι), que les anciens ont gravées ou utilisées en cabochons dans l'ornementation et la joaillerie, comme nous les montrent encore les châsses, les vases de prix et les autres produits de l'orfèvrerie du moyen âge. Les pierres siliceuses susceptibles d'être gravées se groupent en deux grandes familles : les quartz hyalins et les quartz compacts ou amorphes.

1. *Quartz hyalins*. — Lorsqu'il est limpide et incolore, le quartz prend le nom de *cristal de roche*; c'est sous cette forme qu'on le trouve garnissant les druses de certains rochers des Alpes; il y en a aussi dans les Indes; à Madagascar, on en a recueilli des blocs pesant jusqu'à 400 kilogrammes. Depuis le xve siècle, cette substance naturelle est peu employée dans la joaillerie et la glyptique, parce qu'on la remplace par le cristal artificiel, beaucoup plus facile à travailler. Mais les anciens ont gravé sur cristal de roche dès la plus haute antiquité : on a quelques cylindres chaldéo-assyriens en cette matière. Les Grecs et les Romains en ont fabriqué des statuettes et des vases de diverses formes. Au moyen âge, les Occidentaux, aussi bien que les Persans et les Arabes, ont su graver le cristal de roche naturel, et Paris, au xiiie siècle, avait une corporation de cristalliers; la Renaissance a prodigué, surtout à Milan et à Venise, les aiguières, les drageoirs, les chandeliers, les lustres, les girandoles en cristal de roche naturel ou artificiel, et la galerie d'Apollon, au musée du Louvre, nous en offre de merveilleux spécimens. Les produits artificiels des verreries de Murano sont célèbres sous le nom usurpé de cristal de Venise; les verres de Bohême sont aussi souvent désignés sous le nom de cristaux. Dans l'antiquité, d'ailleurs, la gravure sur verre était assimilée à la taille des gemmes et traitée par les mêmes procédés techniques.

Le quartz coloré en violet par l'oxyde de manganèse forme ce qu'on appelle couramment *améthyste occidentale*, ou même simplement *améthyste*, bien que

cette dernière dénomination ait l'inconvénient d'établir une confusion entre ce quartz violet et le corindon de même couleur. Les anciens comme les modernes ont fréquemment gravé l'améthyste dont la nuance et la limpidité flattent si agréablement la vue.

Beaucoup plus rare dans les produits de la glyptique est le *saphir d'eau,* dont la teinte bleue est due à la présence d'une certaine quantité de fer et d'alumine.

Coloré en rouge sang ou en rose par l'infiltration dans sa substance du fer et du manganèse, le quartz hyalin s'appelle *rubis de Bohême, rubis du Brésil,* ou quelquefois simplement *rubis :* c'est l'escarboucle (*scarbunculus*) des anciens qui lui donnèrent ce nom, dit Pline, à cause de sa ressemblance avec la flamme. Le nom de *rubis balais* est celui de la variété dans laquelle un peu de bleu se trouve mêlé au rouge; le *rubis spinelle* est, au contraire, rouge violacé. Les lapidaires et les inventaires du moyen âge et des derniers siècles citent souvent ces différentes espèces de rubis, enchâssées à l'état de cabochons ou de gemmes gravées dans les produits de l'orfèvrerie et de la bijouterie.

Le quartz hyalin coloré en jaune est dénommé *topaze de Bohême, occidentale* ou *fausse topaze,* par rapport au corindon de même nuance. Les topazes sont les *chrysolithes* ou pierres dorées de l'antiquité; au moyen âge, on les désigne sous le nom de *péridot* ou *pirodot,* qu'on leur applique encore parfois aujourd'hui. Suivant le degré d'intensité de la couleur jaune, les joailliers distinguent : la topaze jaunâtre, presque incolore, ou *goutte d'eau du Brésil;* la topaze jaune de vin blanc ou *chrysolithe de Saxe;* la topaze jaune

safran ou *topaze indienne*; la topaze jaune d'or ou *topaze pure*; la topaze jaune bleu clair ou *saphir du Brésil*; la topaze jaune vert de mer ou *aigue-marine*; la topaze jaune rosé ou *rubis du Brésil, topaze brûlée*.

Une certaine quantité de substance bitumineuse donne au quartz hyalin une couleur brune, l'aspect du verre légèrement obscurci : c'est la *topaze enfumée* ou *diamant d'Alençon*, dont on fait aujourd'hui des cachets. Le peroxyde de fer donne au quartz une coloration rouge violette qui constitue l'*hyacinthe de Compostelle* ou le *quartz hématoïde*.

C'est l'oxyde de chrome qui colore l'émeraude, qu'elle soit un corindon ou un quartz. « Il n'est point de pierre, dit Pline en parlant des belles émeraudes, dont l'aspect soit plus agréable; aussi avait-on posé en loi qu'on ne la graverait jamais... Au reste, ajoute-t-il, la dureté des émeraudes que nous envoient la Scythie et l'Égypte rendrait les incisions impossibles. » Néron aimait à contempler les jeux du cirque à travers une émeraude. Mais le quartz hyalin vert n'a pas la beauté ni l'éclat de ces corindons que les artistes anciens étaient impuissants à graver. Cette fausse émeraude, que l'Inde, l'Égypte, Cypre fournissaient à Rome, est commune en France même, et l'on distingue dans le commerce : l'émeraude proprement dite, qui est *vert d'herbe*; l'émeraude vert de mer ou *aigue-marine*, l'emeraude vert pomme ou *béryl*, l'émeraude jaune verdâtre ou *chrysolithe*. Toutes ces pierres ont été souvent gravées, tant dans l'antiquité que durant les siècles modernes.

L'*iris*, l'*œil-de-chat* (le *leucophtalmos* de Pline),

l'*aventurine*, l'*anthrax* sont des quartz peu translucides employés plutôt dans la joaillerie commune qu'en glyptique. La *tourmaline* est le *lyncurium* des anciens, que Théophraste définit une pierre plus jaune et plus pâle que l'anthrax. Mais, en réalité, la tourmaline, dont la composition chimique est très complexe, se présente sous toutes les nuances, depuis le brun jusqu'au blanc en passant par le rouge, le bleu et le vert, et suivant ces couleurs elle usurpe, dans le langage vulgaire, les noms de *rubis*, de *saphir*, d'*émeraude du Brésil*, de *péridot de Ceylan*, etc. Les belles tourmalines sont employées en bijouterie, rarement en glyptique.

2. *Quartz compacts.* — Les quartz amorphes ou compacts présentent, comme les quartz hyalins et les corindons, des colorations variées. On groupe sous le nom d'*agates* toutes les variétés de quartz amorphe qui ont une demi-transparence, comparable à celle de la corne ou de la nacre. Les agates se rencontrent dans la nature à l'état concrétionné, sous forme de rognons ovoïdes, formés par les sédiments de la matière siliceuse; elles étincellent sous le briquet. Les Romains les recueillaient principalement en Sicile, dans le fleuve Achates (le Drillo), qui a donné son nom à la gemme; aujourd'hui même, les lapicides romains et napolitains font venir de Sicile leurs agates et leurs jaspes. Les Orientaux exploitaient les fleuves de la Perse, de l'Inde et de l'Égypte.

Au point de vue de la glyptique, les agates se partagent en deux grandes séries : celles qui ont, dans leur structure interne, plusieurs couches superposées

et diversement colorées ; celles qui sont monochromes, comme les pierres hyalines.

L'*onyx* est une variété d'agate qui présente ordinairement de deux à cinq couches diversement colorées et disposées en rubans parallèles. Quelquefois ces couches sont planes ; d'autres fois elles sont ondulées, ou même orbiculaires et concentriques comme la prunelle de l'œil. Les onyx dont les bandes colorées sont planes et bien parallèles sont très recherchées par les graveurs, qui en font des camées.

La sardonyx est une agate dont les couches sont principalement, comme son nom l'indique, le blanc de l'ongle humain et le rouge incarnat ou brun de la sarde. Les plus belles des sardonyx employées pour les camées ont trois couches : brun foncé, blanc laiteux et rouge tirant sur le jaune.

On donne le nom de *nicolo* (de l'italien *onicolo*, petit onyx) aux agates qui ont une couche blanche ou plutôt bleuâtre entre deux couches brunes.

L'agate *arborisée* renferme dans sa pâte des dessins naturels, noirs ou rouges, pareils à de petits arbrisseaux et dus à des infiltrations de fer, de manganèse ou de bitume. Les anciens croyaient y voir des figures, et Pyrrhus, au dire de Pline, avait pour anneau une agate arborisée qui représentait naturellement Apollon et les Muses. L'agate *mousseuse* laisse apercevoir en elle une sorte de végétation qui ressemble à la mousse. Ces dernières variétés sont rares en glyptique, mais elles ont pris une place importante dans les *Lapidaires*, surtout au moyen âge. Il importe, au surplus, d'observer que parfois les joailliers communiquent souvent

aux agates des nuances artificielles, en les trempant dans certaines matières colorantes. Les anciens connaissaient déjà des procédés analogues, et Pline en fait mention.

Les agates monochromes sont les suivantes :

La *calcédoine*, quartz assez commun, d'un blanc mat, nébuleux, quelquefois légèrement bleuâtre : dans ce dernier cas, on l'appelle *calcédoine saphirine*. Les anciens tiraient leurs calcédoines de l'Égypte, de la Perse et du pays des Nasamons, en Afrique. Aujourd'hui, les plus belles viennent d'Islande, des Indes et d'Oberstein, en Allemagne.

La *sarde* ou *sardoine*, qu'on trouvait dans l'antiquité, comme son nom l'indique, dans les fleuves et les montagnes des environs de Sardes, n'est qu'une variété de calcédoine dont la couleur va du rouge orange au rouge brun. On l'estimait particulièrement pour en faire des cachets, parce que, dit Pline, « seules parmi les pierres précieuses, les sardoines n'enlèvent pas la cire quand on appose le sceau ».

La *cornaline*, appelée autrefois *corniole*, n'est, à son tour, qu'une calcédoine rouge cerise ou rouge chair ; elle est demi-transparente, d'une pâte très fine et facile à travailler ; on la trouve en Saxe et en Arabie. C'est, avec la sardoine, la gemme la plus commune parmi les produits de la glyptique gréco-romaine et orientale.

Les jaspes se distinguent des agates en ce que ces dernières sont toujours un peu translucides, tandis que les jaspes sont des quartz complètement opaques et fortement chargés de matières étrangères. Les variétés ne se différencient guère que par leurs couleurs. Le

jaspe lydien ou *pierre de touche* est noir foncé ; le *plasma* est vert poireau ; le jaspe sanguin ou *héliotrope* est vert foncé avec de belles taches rouges ; le jaspe égyptien ou *caillou d'Égypte* est brun clair. Il y a aussi des jaspes blancs, rouges, jaunes ; enfin des jaspes à plusieurs couches dits *rubanés*.

Le *lapis-lazuli* (peut-être le *cyanus* des anciens), pierre argileuse dont les belles variétés sont bleu d'azur, a souvent été gravé ; il a surtout servi à faire des coupes, des cassettes, des cubes de mosaïque, des bijoux. Il en est de même de la *turquoise* (peut-être la *callaïs* de Pline), qui est d'un bleu clair ou verdâtre. L'*opale*, recherchée en joaillerie, mais peu propre à la gravure, réunit en elle, au dire de Pline, « le feu de l'escarboucle, la pourpre éclatante de l'améthyste, le vert marin de l'émeraude ». Ces couleurs variées se détachent sur un fond blanc laiteux, bleuâtre.

Le *grenat*, ainsi appelé à cause de sa couleur, se rencontre en abondance dans les roches granitiques, et il a souvent une demi-transparence qui peut le faire classer parmi les pierres hyalines. Quand il est rouge foncé (vin de Mâcon), il prend le nom d'*alabandine* ou *almandine*, parce qu'on l'extrayait jadis des mines d'Alabanda, en Carie ; celui qu'on appelle *grenat syrian* (du nom de la ville de Syrian, capitale du Pégu) est un peu moins cramoisi : c'est le *lapis carchedonius* des anciens ; le grenat rouge sang est dit *grenat de Bohême* ; le grenat rouge clair est le *grenat du Cap* ; le grenat orangé, tirant sur le jaune par transparence, porte le nom d'*hyacinthe*.

La *prase* est un quartz opaque vert d'herbe qu'on

appelle parfois fausse émeraude ou prime d'émeraude.
La *chrysoprase* est vert pomme, plus ou moins clair; elle doit sa couleur à l'oxyde de nickel qui entre dans sa composition; on en trouve une belle variété dans les roches magnésiennes de Kosemütz, en Silésie.

Le *plasma*, qui est vert foncé, de même que le *cacholong*, d'un blanc mat, opaque, sont moins employés que les gemmes précédentes par les graveurs. Il en est de même de toute la série des pierres qu'on désigne en joaillerie sous le nom d'*agates grossières* ou de *silex*, telles que le silex pyromaque ou la *pierre à fusil*; le silex corné ou *pierre de corne*; le silex molaire ou *pierre meulière*; la stéatite, ou *pierre de lard*; le diorite, les marbres, les porphyres, les schistes et les basaltes.

Pour la même raison, nous ne ferons que mentionner les feldspaths, tels que la pierre de lune, la pierre des Amazones, le labrador, l'obsidienne ou *miroir des Incas*, et d'autres cailloux dont on fabrique des coffrets, des tabatières, des statuettes, des breloques, mais que leur fragilité rend incapables de supporter la gravure. Exception doit pourtant être faite en faveur du jade et de l'hématite.

Le jade, que les Chinois appellent *pierre de Yu*, est une variété de feldspath dont la couleur varie depuis le blanc jusqu'au vert foncé. Il a une légère translucidité que l'on peut comparer à celle de la cire vierge, et il conserve, même après le poli, un aspect gras et onctueux. Dans l'Inde et la Chine, on en fabrique des amulettes, des statuettes, des boîtes et mille petits objets de luxe. Dès les temps préhistoriques, divers

outils, tels que les haches, étaient en jade ou en jadéite, et les sauvages de l'Amérique et de l'Océanie fabriquent encore leurs armes en cette matière, qui est très tenace, raye même le quartz et fait rebondir le marteau.

Parmi les substances métalliques, l'hématite ou *pierre à brunir* est une pierre noire, parfois rougeâtre, formée de sesquioxyde de fer en masse mamelonnée ; elle a beaucoup de rapport avec la *malachite* de couleur verte, qui est du cuivre carbonaté. L'hématite se laisse facilement entamer par le burin ; aussi a-t-elle été souvent gravée, surtout par les Assyro-Chaldéens, qui en ont fait des cylindres-cachets. « Les plus belles hématites, dit Pline, viennent de l'Éthiopie ; l'Arabie et l'Afrique en fournissent également. »

Le jais, substance bitumineuse d'un très beau noir, provenant de la décomposition de végétaux résineux ; le succin ou ambre jaune de la mer Baltique ; l'ambre gris de l'Arabie ; la lave du Vésuve et de la mer Morte ; le corail, produit de la sécrétion de certains polypes marins ; la coquille de la moule margaritifère, qui donne la belle nacre de perle ; celles du burgau, du nautile-chambré et de quelques autres espèces qu'exploite surtout aujourd'hui la petite joaillerie italienne : tels sont les derniers et plus vulgaires éléments de parure que l'homme emprunte à la nature et qu'il n'a cessé de tailler et de graver depuis les temps préhistoriques jusqu'à nos jours.

Puisque nous avons mentionné le cristal artificiel, il convient de dire aussi un mot des pâtes vitreuses, diversement coloriées, sur lesquelles ont été reproduits,

par simple moulage, des sujets analogues à ceux des véritables pierres gravées. Par motif d'économie ou pour tromper un public ignorant, on a, dès l'antiquité la plus reculée, fabriqué des pâtes de verre dont l'aspect extérieur, au premier abord, est identique à celui des véritables pierres fines. Les anciens savaient, aussi bien que les industriels de nos jours, appliquer des figures en pâte de verre blanchâtre sur un fond très foncé, en donnant aux deux plaques vitreuses ainsi superposées un degré de chaleur suffisant pour les souder l'une à l'autre sans les faire fondre. On fabrique aujourd'hui de cette façon des quantités de faux camées. Quant aux fausses intailles en verre opaque, les Égyptiens avaient poussé à son degré de perfection l'art de les produire. Pline, mentionnant ces *gemmæ vitreæ*, dit qu'il existe à leur sujet de véritables traités didactiques, et que c'est chose très difficile de distinguer les pierreries fines d'avec leurs imitations artificielles. Au moyen âge, Albert le Grand, puis saint Thomas d'Aquin signalent de leur temps la même industrie. Pour fabriquer ces pâtes, on se sert à présent d'une composition vitreuse particulière, le *strass*. Le public peu expérimenté se laisse facilement prendre à ces imitations, assez habiles parfois pour que la supercherie ne puisse être dévoilée que par une incision faite à la lime.

Les pierres fines ne se rencontrant dans la nature qu'à l'état amorphe ou cristallisé doivent subir un premier travail d'ébauchage, de taille et de polissage avant d'être mises entre les mains du graveur. Nous n'avons pas à parler de la taille du diamant et des

corindons, qui fut perfectionnée plutôt que découverte par Louis de Berquem, à Bruges, en 1465. En 1531, un lapidaire florentin, Matteo dal Nassaro, qui avait été appelé par François Ier, construisit à Paris, sur la Seine, le premier moulin à polir les pierres précieuses.

Quant à la taille et au polissage des agates, ils forment l'industrie principale de la petite ville d'Oberstein, dans le duché d'Oldenbourg, sur les bords de la Nahe, et au pied de montagnes qui fournissaient autrefois en abondance les quartz les plus beaux. Aujourd'hui, ces carrières de pierres fines sont à peu près épuisées, mais on continue à envoyer à Oberstein, à cause du prix peu élevé de la main-d'œuvre, les agates ramassées dans tous les pays, même en Amérique, en particulier dans l'Uruguay.

Plusieurs moulins bâtis au pied du bourg, sur la rivière, servent uniquement à façonner les agates en plaques, en mortiers, en brunissoirs, en coffrets, en pendeloques, et en toutes les formes de bijoux ou d'ustensiles pour lesquels le burin du graveur n'a pas besoin d'intervenir. « Ces moulins, dit M. R. Jagneaux[1], sont formés par un arbre portant trois ou quatre meules de grès rouge très dur; l'arbre est mis en mouvement par une roue dentée qui engrène dans une lanterne, et qu'une autre roue hydraulique, mue par les eaux de la Nahe, fait tourner avec beaucoup de vitesse. L'ouvrier est couché (fig. 1); il a le ventre et l'estomac soutenus par un siège de forme convenable; deux piquets enfoncés dans le sol lui permettent d'appuyer ses pieds

[1]. R. Jagneaux, *Traité de minéralogie*, p. 271.

et de donner toute la pression qu'il juge nécessaire pour la confection de sa pierre, laquelle est cimentée au bout d'un manche. Il maintient l'agate contre la meule qui tourne devant lui de haut en bas, avec la pression voulue, sans une trop grande fatigue. Der-

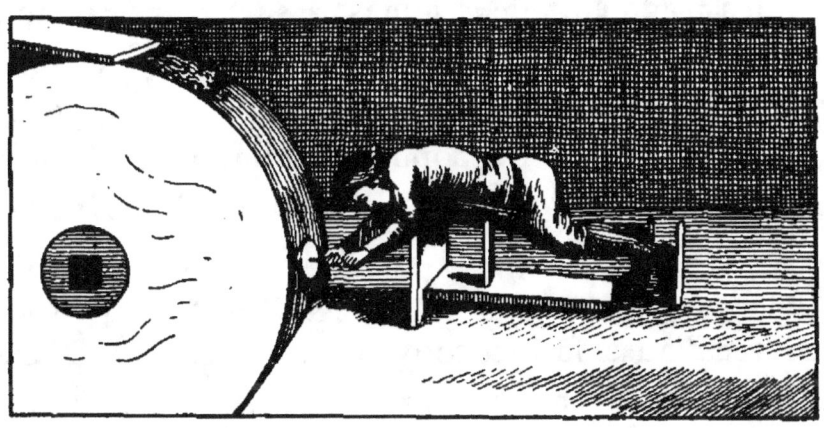

Fig. 1.

rière les meules se trouvent des cylindres de bois blanc, qui sont mis en mouvement par des courroies; ils sont enduits de terre à polir de Ringelbach, et servent à terminer et à polir les ouvrages taillés par les grandes meules. »

II. — LA TECHNIQUE

Entrons à présent dans l'atelier d'un graveur en pierres fines. Ce qui nous frappe au premier coup d'œil, c'est l'extrême simplicité de l'appareil du travail, la modestie de l'outillage. Un établi, grand comme une machine à coudre et en ayant à peu près

l'aspect, à cause de la pédale, du touret ou appareil moteur et des rouages qui y sont adaptés ; deux douzaines de drilles, de fraises ou de petits forets de métal plus gros et plus grands que des aiguilles, il est vrai, mais, pour quelques-uns, presque aussi effilés ; quelques morceaux, déjà dégrossis, de la matière à ouvrer, c'est-à-dire des fragments de gemmes, à surface polie, dont les plus petits ont la grosseur d'une fève, les plus grands, celle d'un presse-papier ; quatre ou cinq godets minuscules remplis de poudre de diamant, d'émeri, de tripoli, d'huile d'olive : voilà le bilan d'un art aussi ancien que la civilisation, et qui a été, à certaines époques de l'histoire, le plus populaire de tous les arts ! Avec d'aussi faibles moyens, avec ces petits riens, le lithoglyphe a su produire des chefs-d'œuvre qui ne cesseront jamais d'exciter l'admiration, tout aussi bien que les merveilles de l'architecture, de la peinture, de la sculpture. Dans une sphère plus modeste, moins solennelle, le graveur en pierres fines est le digne émule du sculpteur ; Pyrgotèle et Dioscoride ont leur place dans le cortège de Phidias et de Praxitèle, comme l'entomologiste à côté du zoologiste qui étudie les grands vertébrés. Si l'œuvre a de moins amples proportions, elle est tout aussi capable d'émouvoir et d'aspirer à l'idéale perfection ; et, de plus, l'extrême délicatesse de l'exécution, les difficultés spéciales qu'éprouve l'artiste en s'attaquant à une matière que la nature a faite plus rebelle que le marbre et le bronze, contribuent à accroître son mérite à nos yeux. « Le marbre tremble devant moi, » disait Michel-Ange ; les corindons et même les quartz auraient ri des

efforts de ce puissant génie et émoussé son mâle outil; ils n'ont jamais tremblé que sous le frottement patient et obstiné auquel les soumet notre graveur.

De là vient que les procédés de la glyptique n'ont guère varié, depuis les civilisations les plus reculées jusqu'à nos jours. MM. H.-L. François et Tonnelier se servent aujourd'hui des mêmes instruments que ceux que les témoignages anciens mettent entre les mains de Pyrgotèle et Dioscoride, de Valerio Vicentini et Jacques Guay. Si ces maîtres revenaient à la vie, ils ne trouveraient rien de changé dans ce qui a constitué l'essence de leur noble profession, et ils pourraient s'asseoir sans étonnement devant l'établi de leurs arrière-neveux. Mais n'en soyons point trop surpris : les procédés de l'art ne varient pas. Croyez-vous que peintres et sculpteurs d'à présent aient des secrets de métier inconnus à Phidias ou Apelle, Michel-Ange ou Raphaël?

Les instruments dont se sert le graveur en pierres fines sont des forets de fer mousse (*ferrum retusum*) dont les nombreuses variétés peuvent se ramener à trois types essentiels : la *bouterolle* ou *trépan* (τρύπανον), dont l'extrémité arrondie perce droit, formant des cavités hémisphériques plus ou moins larges et profondes; la *molette* ou la *scie* (*terebra*), sorte de bouton à bords dentelés, qui, tournant comme une roue, trace des lignes; enfin la *charnière* ou ciseau courbe, qui creuse de larges sillons.

Ces outils sont mis en mouvement, soit par un tour à pédale, soit à l'aide d'un archet, comme un vilebrequin, et pendant toute la durée de l'opération on les

tient constamment imbibés de poudre de diamant ou d'émeri, détrempée dans l'huile d'olive. A toute époque de l'histoire de l'art, on constate l'emploi exclusif de la bouterolle qui perce, de la molette qui raye et scie, de la charnière qui creuse les pleins. Dans les œuvres habilement exécutées, on ne distingue pas, bien entendu, la nature des outils qui ont servi, de même que l'on ne retrouve pas les coups du ciselet et de la boucharde sur une statue parachevée; mais dans les essais primitifs et encore inexpérimentés de la gravure en pierres fines, de même que dans les ouvrages maladroits et impuissants des époques de décadence, rien n'est plus aisé que de retrouver la

Fig. 2.

trace des forets dont l'ouvrier s'est servi. Voici, par exemple (fig. 2) un cylindre chaldéen en jaspe rose, de la collection de M. Louis de Clercq. Ne voyez-vous pas nettement que la molette, la bouterolle et la charnière seules, maniées par une main encore inexperte, ont tout fait, l'une, ces stries en lignes droites, ces triangles, ces contours et ces profils géométriques, les autres les nodosités des articulations, les pleins et les parties saillantes du corps? Vous ferez la même remarque technique au sujet de ce scarabée étrusque en cornaline (fig. 3. Cabinet des médailles) qui représente un centaure portant une branche d'arbre; enfin l'analyse de cette gemme en jaspe

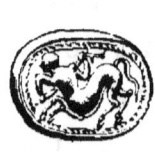

Fig. 3.

rouge de la basse époque romaine, où se trouve figurée une scène champêtre (fig. 4. Cabinet des médailles),

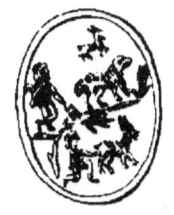

Fig. 4.

vous conduira à la même conclusion. Ainsi, chez les Chaldéens, quatre mille ans avant notre ère, et chez les Romains, trois cents ans après Jésus-Christ, le graveur de gemmes se sert des mêmes instruments et a recours aux mêmes procédés techniques.

Pline sait qu'il faut, dans bien des cas, avoir recours au diamant pour attaquer les pierres fines. Il disserte sur les moyens de pulvériser le diamant, la pierre indomptable, qu'on ne peut vaincre, dit-il, qu'en l'arrosant avec du sang de bouc encore tiède et suivant des rites dont les dieux eux-mêmes avaient dû confier la formule aux mortels. La poussière et les éclats du diamant étaient incrustés dans les tiges en fer recuit à l'aide desquelles les graveurs pouvaient dès lors creuser les gemmes les plus dures; la vitesse vertigineuse imprimée à la tarière par l'archet ou la poulie (*fervor terebrarum*) accélérait la lente opération du forage. La poudre de diamant étant fort rare et difficile à produire, les anciens se servaient plus souvent, quand la matière le permettait, d'émeri pulvérisé (σμύρις, *smyris*), de poudre de grès du Levant (*naxium*), ou d'ostracite, nom donné à l'os que la seiche a sur le dos.

Au xviiie siècle, deux hommes d'expérience, Mariette et Natter, écrivirent des traités de la gravure en pierres fines, et les procédés qu'ils exposent sont intéressants à rapprocher de ceux que Pline a décrits. Natter était lui-même un graveur de grand mérite; quant à Mariette, il

raconte la manière de graver les pierres fines, telle qu'il l'a vue pratiquer par Jacques Guay, le plus habile des artistes en ce genre dont s'honore le xviiie siècle ; il a même, dans un curieux dessin que nous reproduisons

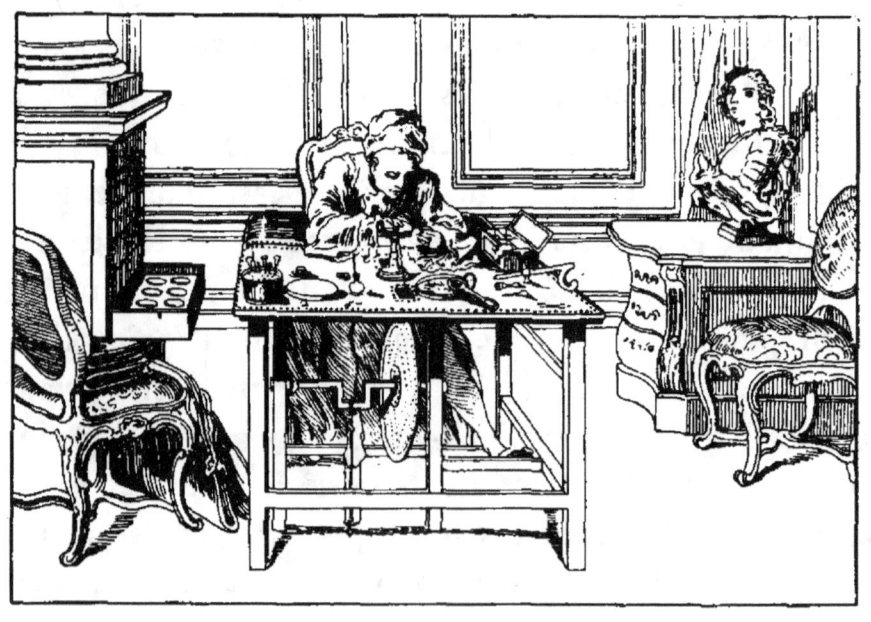

Fig. 5.

ici (fig. 5), représenté à son établi celui qui fut le maître et le protégé de M^{me} de Pompadour.

L'artiste, disent en substance Mariette et Natter, après avoir modelé en cire, sur une plaque d'ardoise, la figure ou le sujet qu'il veut graver, choisit une pierre fine qui a été préalablement taillée et polie par un lapidaire. Sous son établi est fixée une roue que met en mouvement une pédale sur laquelle le graveur assis pose le pied. La roue est munie d'une courroie s'engageant sur une autre roue plus petite qui fait partie de la machine appelée *touret*. Le touret est placé sur l'établi et muni d'un socle solidement fixé, de

manière à éviter toute chance de vacillation. Il consiste essentiellement en une petite roue d'acier dont l'essieu, prolongé en canon, est destiné à maintenir les outils avec lesquels on doit graver. A cet effet, il est percé dans toute sa longueur, comme une calonnière, et les outils sont affermis dans ce canal par des vis.

Tous les instruments dont se servent Natter et Guay sont en fer doux non trempé ou en cuivre jaune. Ce sont des scies, des bouterolles, des charnières de tout calibre, le bouton terminal allant par gradations depuis la grosseur d'un pois jusqu'à celle de la plus petite tête d'épingle. Il y a enfin des pointes de fer ou de cuivre sur la tige desquelles est serti un éclat de diamant.

Dès qu'il a dessiné sur la gemme le sujet qu'il veut graver, l'artiste, continue Mariette, prend de la main gauche la pierre qui, pour être maniée avec plus de facilité, est montée sur la tête d'une petite poignée de bois où elle a été cimentée avec du mastic. Il la présente contre l'outil qu'il arrose constamment, de la main droite, avec de l'huile d'olive dans laquelle est délayée de la poudre de diamant. La poudre, qui n'est que grossièrement écrasée, sert pour les ébauches; elle mange, elle dévore; mais s'agit-il d'opérer plus délicatement, on ne peut se servir que de poussière très fine. Le graveur appuie la pierre contre le tranchant de la scie; il dégrossit; puis son œuvre commençant à prendre forme, il travaille avec plus de ménagements, employant successivement les outils qu'il estime être les plus convenables; il peut même, pour les pierres les plus tendres et pour la gravure sur verre, avoir recours

à la meule, au touret de plomb ou d'étain et au polissoir. Mais comme son ouvrage est masqué par la pâte dont il l'enduit sans relâche, il n'opère qu'à tâtons et à l'aveuglette, étant obligé presque à chaque instant d'essuyer la pierre qui se couvre de boue, et d'en tirer des empreintes avec de la cire à modeler. Quand il s'agit d'une intaille, l'image est gravée à l'envers, et l'empreinte la présente dans son sens véritable.

Pour polir une œuvre dont la gravure est achevée, on la frotte longuement avec une brosse enduite de tripoli; puis on prend de petits outils en étain et en buis, qui ont la forme des bouterolles et qu'on monte successivement sur le touret; on les insinue dans toutes les cavités, avec de la pâte d'émeri et de tripoli.

L'agent essentiel de tout le travail de gravure, la poudre de diamant, qu'on appelle plus communément l'*égrisée*, était, nous l'avons vu, connue des anciens; mais ils n'ont pu qu'exceptionnellement s'en procurer et l'utiliser. Quant à l'émeri, dont ils se sont surtout servis pour travailler le quartz et toutes ses variétés, on sait que c'est le corps le plus dur après le diamant. Dans l'antiquité comme de nos jours, on l'extrayait dans les îles de l'Archipel et dans les environs d'Éphèse; broyé à l'aide de pilons et de moulins en acier, sa préparation en poudre se fait par des décantages successifs qui exigent tous les soins des gens de métier.

L'émeri et même le diamant mordent les pierres fines par le frottement, non point comme la lime ronge le fer, mais comme la goutte d'eau creuse le rocher. Il faut aussi longtemps pour graver un camée que pour bâtir une cathédrale; aussi Natter a-t-il pu sans hyper-

bole écrire que la glyptique était « l'art le plus pénible et le plus rebutant de tous ». Aujourd'hui encore, pour donner à un bloc de jade tout son poli et tout son éclat, les Chinois ne reculent pas devant cinq ou six cents journées de main-d'œuvre[1]. On cite des œuvres de glyptique qui ont demandé vingt années d'un labeur monotone, opiniâtre et incessant. Oui, il s'est trouvé des artistes qui, vingt années durant, jour par jour, ont saisi dans leurs mains ces blocs de quartz, les appliquant, avec une obstination qui confine à la folie, sur ces petites tiges de fer enduites d'émeri, et contemplant à chaque minute les progrès, invisibles à l'œil nu, de leur œuvre tantalique ! Les esclaves qui ont gravé pour d'opulents maîtres le camée de l'Apothéose d'Auguste ou la coupe des Ptolémées ont donné de ces exemples de patience presque surhumaine. Le camée de l'*Apothéose de Napoléon Ier*, œuvre de M. Adolphe David, commencé en 1861, n'a été achevé qu'en 1874.

CHAPITRE II

I. — LES POPULATIONS PRÉHISTORIQUES

Partout, sur la surface du globe, dès qu'on rencontre la présence de l'homme, on constate en même

[1]. M. Paléologue, *l'Art chinois*, p. 156.

temps l'usage des ornements personnels. L'homme n'éprouve pas seulement le besoin de se vêtir pour être protégé contre les intempéries des saisons et les rigueurs du froid, pour satisfaire l'instinct de pudeur inné en lui et qui le distingue de la brute; il ressent au même degré le désir de cette superfluité qu'on nomme la parure. On pourrait presque dire que le superflu est déjà ce qui lui semble le plus nécessaire, puisqu'il existe des populations qui ignorent, à peu de chose près, l'usage du vêtement, mais qui sont par-dessus tout avides d'ornements qu'elles suspendent à leur cou, à leurs bras, à leurs jambes. Les colliers, les bracelets, les bagues, les pendeloques, les anneaux de toute nature se rencontrent chez les troglodytes de l'époque quaternaire aussi bien que chez les sauvages de nos jours. L'homme se mutile pour suspendre à ses oreilles, à ses narines, à ses lèvres mêmes, des coquillages, des dents d'animaux, de petits cailloux roulés, polis par les flots de la mer ou le cours torrentueux de certaines rivières, et dont la transparence, les veines, le rayonnement charment son regard; il recueille, mû par l'instinct du beau, les gemmes aux vives couleurs, rondes, ovoïdes, cylindriques dont l'éclat mystérieux l'étonne et le ravit. Il prend plaisir à les voir scintiller à son cou, et nous les trouvons parfois égratignées, striées, percées, taillées, munies d'encoches en guise de décoration : c'est la gravure en pierres fines à l'état embryonnaire. Bien vite, cet homme primitif, dont la curiosité est éveillée et dont les yeux sont sincèrement ouverts sur la nature, découvre les propriétés optiques, thermiques, magnétiques même de certaines pierres, leur conductibilité

pour la chaleur, leur pouvoir réflecteur de la lumière, leur électrisation par frottement ; l'étincelle jaillit à son gré sous le choc des cailloux. Et ces propriétés appliquées, dans certains cas, à des maladies, paraissent provoquer la guérison. Dès lors, impuissant à expliquer les phénomènes naturels dont il est journellement le témoin et l'objet, cet homme est saisi d'un superstitieux respect pour la cause mystérieuse qui paraît agir dans ces gemmes : pour l'expliquer, il songe à faire intervenir la divinité et les puissances surnaturelles. Il s'imagine qu'un génie supérieur, invisible, habite dans chaque pierre ; comparant l'éclat différemment nuancé des astres qui brillent au-dessus de sa tête avec le scintillement coloré des gemmes, il croit qu'il existe des rapports secrets entre celles-ci et les étoiles. C'est ainsi que naît, par la force des choses, dès l'origine du monde, l'étrange superstition qui attribue aux pierres précieuses un caractère astrologique et talismanique. Chez les sauvages de nos jours, les mêmes causes produisent les mêmes effets, et nous voyons l'Africain, l'Océanien, le Peau-Rouge attacher aux plus belles des gemmes de son collier des vertus prophylactiques ; il les regarde comme investies d'une puissance surhumaine et magique ; il leur demande la guérison de ses maladies, la préservation contre les coups de ses ennemis, contre l'atteinte des mauvais esprits ; bref, ce sont des talismans, des amulettes.

Quand on sut, avec les progrès de l'art et de la civilisation, entamer les pierres dures, y graver, avec une pointe de jade ou d'obsidienne, des figures et des caractères, l'idée vint logiquement de représenter sur ces

pierres des images divines et des formules destinées à renforcer le caractère magique de la gemme et à accroître son efficacité surnaturelle. La pierre seule était un phylactère; mais revêtue de la figure du dieu dont elle était censée l'interprète, ou de la prière qu'on devait réciter en l'appliquant, nul doute que sa puissance ne devînt irrésistible. Enfin, dans toutes les circonstances de la vie où l'homme, naturellement superstitieux, croyait devoir invoquer la divinité bienfaisante, il avait recours à sa pierre talismanique à laquelle il tenait comme à la vie, qui ne le quittait jamais, qui devenait comme l'emblème de sa personnalité et qu'il faisait intervenir chaque fois que son honneur, son témoignage ou son intérêt se trouvaient en jeu. Ainsi naquit, dès le début des plus puissantes civilisations, l'idée de faire servir la pierre gravée à sceller les actes dans lesquels l'homme engageait sa foi, où il avait à défendre ses droits ou sa propriété; les êtres surnaturels dont elle était la demeure mystique devenaient les témoins du contrat qui ne se pouvait plus délier sans déchaîner leur vengeance sur le violateur. Ornement, talisman et cachet, tels sont les trois caractères que revêtent les pierres gravées, à travers les siècles, chez tous les peuples, aussi bien dans les grands empires de l'antique Orient que chez les Grecs et les Romains ou au moyen âge; nous venons de constater que ce triple rôle donné aux gemmes muettes, taillées ou inscrites, remonte, dans son origine essentielle, jusqu'aux âges préhistoriques.

II. — L'ÉGYPTE

L'Égypte, qui fut le berceau de la croyance au pouvoir des amulettes et des phylactères de toute sorte, et où fleurirent avec tant d'expansion les pratiques superstitieuses les plus singulières, devait voir se développer de bonne heure l'art qui, par son essence même, était le plus propre à fournir à chaque individu les éléments matériels du symbolisme religieux ou magique. Et, en effet, nous constatons qu'aucun peuple n'a pratiqué la gravure en pierres fines avec plus de profusion que les Égyptiens. Depuis le temps des premières dynasties pharaoniques jusque sous la domination des Romains, tout habitant de la vallée du Nil, homme ou femme, porte à son cou, à son doigt ou suspendues dans quelque partie de son vêtement, des gemmes taillées ou gravées ayant un caractère talismanique, et parmi lesquelles il en choisit une qui lui serve de cachet personnel. Aussi, les produits de la glyptique égyptienne, dans nos musées, sont-ils extrêmement abondants. « On ne saurait, écrit M. Maspero, parcourir une galerie égyptienne sans être surpris du nombre prodigieux de menues figures en pierres fines qui sont parvenues jusqu'à nous. On n'y voit pas encore le diamant, le rubis ni le saphir; mais, à cela près, le domaine du lapidaire était aussi étendu qu'il l'est aujourd'hui et comprenait l'améthyste, l'émeraude, le grenat, l'aigue-marine, le cristal de roche, la prase, les mille variétés de l'agate et du jaspe, le lapis-lazuli,

le feldspath, l'obsidienne, des roches comme le granit, la serpentine, le porphyre, des fossiles comme l'ambre jaune et certaines espèces de turquoises, des résidus de sécrétions animales comme le corail, la nacre, la perle, des oxydes métalliques comme l'hématite, la turquoise orientale et la malachite. Le plus grand nombre de ces substances étaient taillées en perles rondes, carrées, ovales, allongées en fuseau, en poire, en losange. Enfilées et disposées sur plusieurs rangs, on en fabriquait des colliers, et c'est par myriades qu'on les ramasse dans le sable des nécropoles, à Memphis, à Erment, près d'Akhmin et d'Abydos. La perfection avec laquelle beaucoup d'entre elles sont calibrées, la netteté de la perce, la beauté du poli, font honneur aux ouvriers; mais là ne s'arrêtait pas leur science. Sans autre instrument que la pointe, ils les façonnaient en mille formes diverses, cœurs, doigts humains, serpents, animaux, images de divinités. C'étaient autant d'amulettes, et on les estimait moins peut-être pour l'agrément du travail que pour les vertus surnaturelles qu'on leur attribuait[1]. »

L'emblème talismanique, de beaucoup le plus répandu, était le scarabée (*khopirrou*). Chaque Égyptien voulait porter sur lui son scarabée, qui était le symbole des devenirs successifs dans l'autre vie et par conséquent de l'immortalité, une garantie contre la mort; à titre de spécimen, nous en reproduisons un, en jaspe vert, du Cabinet des médailles (fig. 6). Il a 43 millimètres sur 33; il en est de bien plus petits,

[1]. Maspéro, *l'Archéologie égyptienne*, p. 234.

comme il en existe aussi de plus grands. Le travail de cette gemme est véritablement admirable ; tous les détails du corps de l'animal, les petites arêtes des pattes, en dents de scie, les rayures des élytres et du corselet, les nodosités de la tête sont traitées avec un art exquis, un souci du détail et de l'exactitude

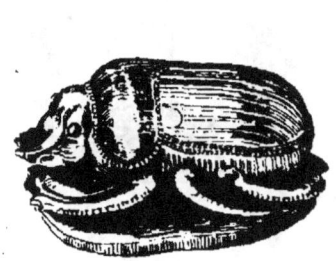

Fig. 6.

qui en font un vrai bijou digne d'être contemplé à la loupe. Il repose sur une base dont la surface est plane, lisse et sans gravure ; mais souvent les scarabées portent, par-dessous, des sujets en creux, tels qu'un roi terrassant ou immolant un ennemi en présence d'une divinité, comme on le voit sur ce scarabée en agate blanche, de style grossier (fig. 7. Cabinet des médailles) ; ou bien, c'est une inscription qui fournit le nom et les titres d'un prince, d'un particulier, d'un dieu, des formules magiques

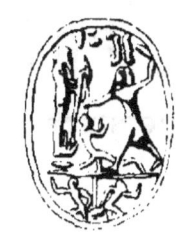

Fig. 7.

au sens mystérieux, des souhaits de bonheur. Au surplus, nous ne saurions mieux faire que de reproduire encore ce qu'a dit M. Maspéro de cette intéressante classe de monuments : « Il y a, dit-il, des scarabées de toute matière et de toute grandeur, à tête d'épervier, de bélier, d'homme, de taureau, les uns fouillés aussi curieusement sur le ventre que sur le dos, les autres plats et unis par dessous ; d'autres, enfin,

qui retiennent à peine le vague contour de l'insecte et qu'on appelle scarabéoïdes. Ils sont percés, dans le sens de la longueur, d'un trou par lequel on passait une mince tige de bois, un fil de bronze ou d'argent, une cordelette pour les suspendre.
... Plusieurs scarabées d'obsidienne et de cristal remontent à la VIe dynastie. D'autres, assez grossiers et sans écriture, sont en améthyste, en émeraude et même en grenat; ils appartiennent aux commencements

Fig. 8.

du premier empire thébain. A partir de la XVIIIe dynastie, on les compte par milliers, et le travail en est d'un fini proportionné au plus ou moins de dureté de la pierre [1] » (fig. 8).

Outre ces insectes sacrés, la glyptique égyptienne produit, aussi bien que la céramique, dès l'époque la plus reculée, des figures de toute nature, en ronde bosse et en intaille : statuettes de lions, de chats, d'hippopotames, de crocodiles, d'aigles, d'ibis, de serpents,

Fig. 9.

de cynocéphales, de grenouilles (fig. 9), d'éperviers; images de divinités, principalement Neit, Sekhet, Nephtys, Isis, Horus, Phtah, Anubis, Harpocrate; symboles, tels que la croix ansée, le lotus, la boucle de ceinture qui, en cornaline, représente le sang d'Isis effaçant les péchés de celui qui la porte; l'œil mystique ou *ouza* (fig. 10) qui, lié au poignet, protège contre les serpents et le mauvais œil.

1. Maspéro, *l'Archéologie égyptienne*, p. 237.

Il y a aussi des cœurs, des doigts, des colonettes, des équerres, des chevets, des âmes à visages humains, en

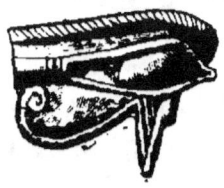

Fig. 10.

cornaline, en hématite, en feldspath, en turquoise, en lapis-lazuli, ciselés parfois avec une dextérité sans égale. Tout ce petit monde de merveilles était adapté à des colliers, à des bracelets, enchâssé dans le chaton des bagues; les morts les emportaient avec eux dans la tombe.

Parmi les pierres gravées de l'ancien empire auxquelles on peut assigner une date relative, une des plus intéressantes nous paraît être celle qui forme le chaton d'une bague du musée du Louvre : c'est une sardoine gravée sur ses deux faces (fig. 11). D'un côté, on voit en relief, comme un camée, un personnage assis devant un autel près duquel est son nom : *Ha-ro-bes*. Sur l'autre face est gravé, en intaille, un roi qui assomme un ennemi à coups de massue : son nom se lit *Ra-enma*, c'est-à-dire Amenemhat III, ce prince fameux de la XIIe dynastie, qui creusa le lac Mœris. Le beau style de cette bague, la souplesse de la gravure indiquent que déjà depuis un temps immémorial la glyptique en relief et en creux était en possession de tous les secrets de la technique [1]. Un grand

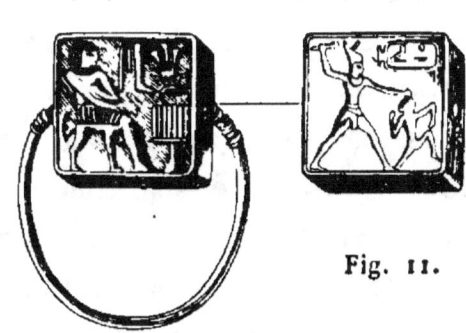

Fig. 11.

1. G. Perrot et Ch. Chipiez, *Histoire de l'art dans l'antiquité*, t. I, p. 738.

nombre de siècles séparent ce bijou de cet autre chaton de bague en jaspe vert (fig. 12. Musée du Louvre), qui offre sur ses deux plats une double représentation du roi Thoutmès II de la XVIII^e dynastie (1800 ans avant notre ère). D'une part, Thoutmès (*Râ-âa-kheper*)

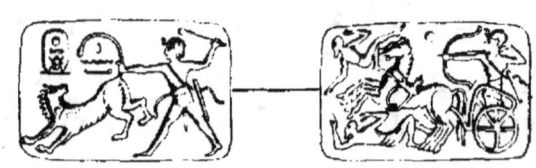

Fig. 12.

saisit par la queue un lion qu'il va assommer avec sa massue; de l'autre côté, le Pharaon sur son char tue ses ennemis à coups de flèche.

Il y a, ainsi qu'on peut s'en rendre compte aisément, une grande différence de style entre le sceau d'Amenemhat III et celui de Thoutmès II ; comme les autres branches de l'art, la glyptique égyptienne a eu ses tâtonnements primitifs, son apogée et son déclin. Dans la dernière période de l'empire pharaonique, quand la civilisation égyptienne s'affaisse sous le poids des siècles, chaque citoyen tient, comme par le passé, à son sceau et à ses amulettes, mais à peine peut-on les classer parmi les œuvres d'art : ce sont de vulgaires produits industriels, pastiches altérés et plus ou moins grossiers d'œuvres plus anciennes qu'on copie sans les comprendre; le scarabée lui-même perd jusqu'à sa forme animale et devient une pierre rhomboïdale, allongée, dont l'un des flancs est aplati et préparé pour la gravure d'une inscription.

Comme les Chaldéo-Assyriens et à leur imitation, les Égyptiens eurent quelquefois, à la place des cachets plats dont nous venons de parler, des cylindres sur le pourtour desquels est gravé en creux le sujet destiné

à produire des empreintes. Par exemple, un cylindre de basalte porte le cartouche du roi Pepi (VI⁰ dynastie), avec ses titres religieux et sa bannière royale [1]; l'exécution de la gravure en est d'une finesse remarquable. Un autre cylindre de la collection de M. de Ravestein donne le nom du roi Osorkon II, de la XXII⁰ dynastie [2]. Mais, malgré ces monuments empruntés, à dessein, à des temps fort éloignés l'un de l'autre, les cylindres égyptiens sont rares; le cachet plat, surtout de forme scarabéoïde, prévaut à toutes les époques de l'histoire dans la vallée du Nil, et nous le verrons bientôt, grâce à l'extension de la puissance égyptienne, se répandre en Palestine, en Syrie, à Cypre, en Asie Mineure, en Grèce, à Carthage et jusqu'en Étrurie.

Quelque habiles que fussent les lapidaires égyptiens à graver les pierres fines en ronde bosse ou en creux, il est curieux de constater qu'ils n'ont jamais su exécuter un camée proprement dit, c'est-à-dire tirer parti des couches superposées d'une agate pour produire les variétés de tons et de couleurs que comporte un sujet polychrome : cette découverte, à laquelle les Chaldéens non plus n'ont pas su atteindre, était réservée au génie hellénique.

III. — LES CHALDÉO-ASSYRIENS

Presque autant que dans l'empire des Pharaons, la gravure en pierres fines fut en honneur en Chaldée,

[1]. *Catal. de la coll. Posno*, n° 12.
[2]. J. Menant, *les Cylindres orientaux de La Haye*, p. 73.

et nous devons croire Hérodote quand il affirme que chaque Babylonien avait son cachet. Ici, de même que sur les bords du Nil, à la suite des temps préhistoriques, on a dû commencer par graver les coquilles, les os, la corne, les cailloux roulés par les fleuves ou ramassés sur la grève. En effet, les gemmes primitives de la Chaldée et de l'Assyrie ont l'aspect

Fig. 13.

sphéroïdal et fusiforme des cailloux roulés : les formes cylindriques et conoïdes qui prévalent plus tard sont des perfectionnements. Les plus anciens cachets sont ornés de sujets fort vagues, traités avec une barbarie qui résiste à l'analyse : lignes qui s'entre-croisent, croissants lunaires, maisons dont la silhouette est indiquée par de simples traits, profils enfantins de quadrupèdes, d'oiseaux, de poissons, de reptiles. Et cependant la matière sur laquelle s'essaye le graveur est l'hématite, la stéatite, la diorite, de toutes les gemmes les plus tendres et les plus faciles à entamer à la

pointe [1]. Parmi les mieux caractérisés de ces informes et rudes essais, nous choisissons un cylindre en porphyre brun, sur le pourtour duquel se déroule une double scène (fig. 13). Un homme est debout, de profil, les jambes comme des bâtonnets, le buste en tuyau godronné; sa tête n'est qu'une boule munie d'un bec d'oiseau et d'une triple aigrette; il paraît saisir par la tête un quadrupède monstrueux, au cou plus gros que le corps, les jambes repliées en dedans; des traits en faucille représentent les cornes. Dans l'autre groupe, deux personnages, l'un debout, l'autre assis, sont dessinés avec la même inexpérience.

Nous avons vu plus haut, par un autre exemple (fig. 2), comment les instruments indispensables au graveur, manipulés pour la première fois en Chaldée, avaient laissé les traces de leur action sur les cylindres primitifs. Ici, pour faire saisir sur le vif les progrès de l'art, nous mettons sous les yeux du lecteur deux cylindres d'agate qui représentent le même sujet, tout en appartenant à des époques très éloignées (fig. 14 et 15). Un personnage divin, muni de quatre ailes, est debout entre deux quadru-

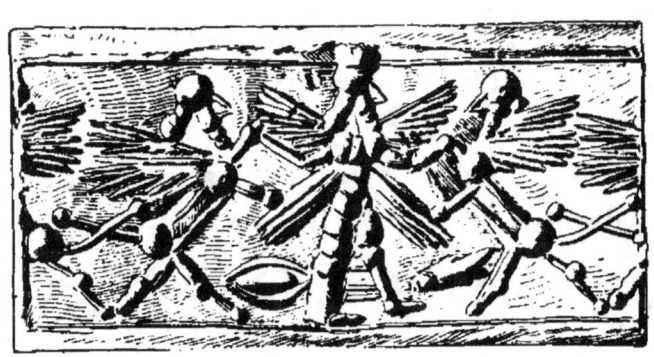

Fig. 14.

[1]. Voir les planches I, II, III et IV du *Catalogue* de la collection L. de Clercq.

pèdes ailés qui se dressent contre lui; dans le champ, le poisson et l'œil symbolique. Le second de ces cylindres n'est pas antérieur aux Sargonides, tandis que le premier est de l'époque la plus reculée des annales de la Chaldée. Sur celui-ci, les traces de la bouterolle et de la scie sont visibles; le corps du personnage, sa barbe même ne sont qu'une succession de globules juxtaposés en godrons; partout la tyrannie de l'outil s'impose à l'ouvrier. Dans l'autre cylindre, au contraire, les figures ont de la souplesse et du modelé; on sent que l'artiste est maître de la matière et de l'ins-

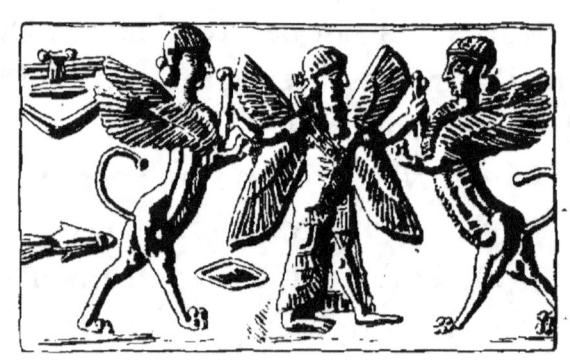

Fig. 15.

trument; si l'on surprend encore la morsure des tiges de fer, par exemple aux articulations des griffes, c'est de propos délibéré et pour des effets intentionnels.

L'usage auquel on destinait les cylindres a porté, dès l'invention de l'écriture, à y graver les noms des possesseurs à côté des scènes symboliques qui en décorent le pourtour. Chacun, sauf peut-être dans la basse classe de la société, tient à avoir son cachet (*kunuk*) pour sceller les actes dans lesquels il est intéressé, son talisman pour être protégé aux jours néfastes, dans les maladies ou les circonstances difficiles de l'existence. Le cylindre s'identifie si bien avec la personnalité que, — les tombes chaldéennes le prouvent, — on enterre chaque individu en le lui fixant au poignet.

De même que les scarabées égyptiens sont percés de part en part, dans le sens de la longueur, les cylindres assyro-chaldéens, dont les plus longs ne dépassent pas 4 centimètres, ont un trou longitudinal qui permet à la fois de les suspendre et de leur faire accomplir une révolution sur eux-mêmes. Il existe dans les musées de nombreux monuments en argile cuite, — pour la plupart des contrats d'intérêt privé, — qui portent, à la suite du texte de l'acte, l'empreinte des cylindres ou des cachets qui y ont été apposés lorsque ces gâteaux de terre glaise n'étaient pas encore asséchés. Particularité fort curieuse : quand l'une des parties contractantes n'a pas de cachet, cette exception à la règle est mentionnée à la fin du contrat, et il est stipulé qu'elle doit imprimer sur l'argile l'empreinte de son ongle à la place du sceau. Il n'y a pas longtemps encore que les illettrés, chez nous, signaient en dessinant simplement une croix, et le texte écrit par l'autorité compétente porte la mention : « *Un tel* a déclaré ne pas savoir écrire. »

A peine la civilisation chaldéenne est-elle sortie des langes de l'enfance que la gravure en pierres fines atteint à un degré de perfection qui étonne. On dirait que les artistes luttent à l'envi d'habileté pour satisfaire les goûts de fins connaisseurs. Outre les roches tendres comme l'hématite, ils ne craignent pas d'attaquer les quartz les plus résistants : un cylindre en calcédoine saphirine est daté du règne de Dunghi; un autre en onyx porte le nom de Kurigalzu. Voyez ce beau cylindre archaïque du musée du Louvre, trouvé par M. de Sarzec à Tello (fig. 16). Les proportions des

corps, la structure anatomique des animaux sont rendues avec une grande habileté. Toutefois, quand il s'est agi de placer des têtes d'hommes sur des corps de taureaux, l'artiste s'est montré d'une maladresse qui trahit son inexpérience : les corps des taureaux sont de profil, mais leurs têtes humaines sont de face, et, comme leur longue barbe tressée serait venue masquer

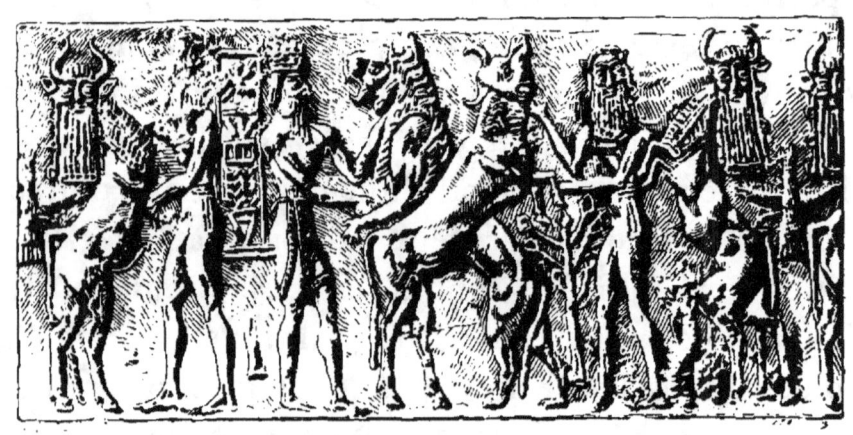

Fig. 16.

le corps, le graveur n'a su se tirer d'embarras qu'en allongeant démesurément le cou et en lui faisant subir une contorsion disgracieuse.

Mais, patience! l'artiste a reconnu ces imperfections et, se corrigeant sans relâche, il atteindra bientôt à la forme pure qu'il a rêvée. Le chef-d'œuvre peut-être de la glyptique chaldéenne est un cylindre de la collection L. de Clercq, qui a l'avantage d'être daté, au moins relativement : il porte le nom de Sargani, roi d'Agadé, en basse Chaldée, à peu près 3500 ans avant notre ère (fig. 17). Outre le cartouche qui contient le nom et les titres royaux, il représente deux scènes symétri-

ques : Isdubar, un genou en terre, sur le bord d'un fleuve, tient des deux mains l'ampoule sacrée ; il s'en échappe un double jet d'eau (le Tigre et l'Euphrate) dans lequel vient s'abreuver un taureau aux cornes longues et striées. Jamais, à aucune époque, le graveur

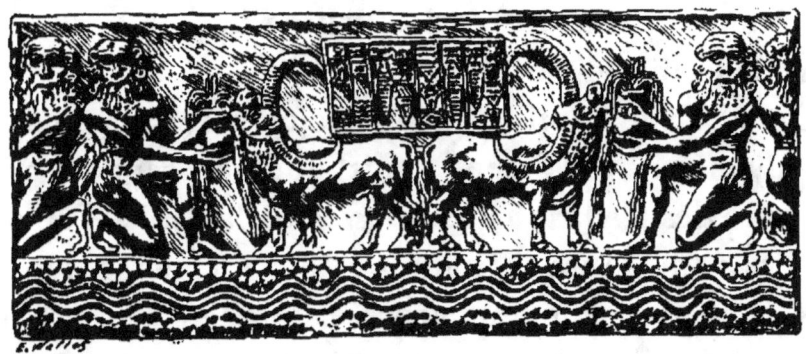

Fig. 17.

chaldéen ne saura traduire avec plus d'aisance et de vérité la puissante musculature du taureau et du géant.

M. Menant considère ce beau cylindre et ceux qui sont du même style comme les œuvres d'une école d'artistes qui florissait, trois ou quatre mille ans avant notre ère, dans la ville d'Agadé ou Accad, la Sepharvaïm de la Genèse. Suivant ce savant, les cylindres qu'on fabriquait, dans le même temps, à Uruk, l'Érech biblique, ou bien à Ur, la patrie d'Abraham, ont un autre caractère et se rapportent à des mythes religieux différents. A Uruk, on paraît affectionner surtout le culte de la déesse mère tenant un enfant sur ses genoux ; à Ur, ce sont des scènes de prières, des libations, le sacrifice du chevreau et peut-être même des sacrifices humains. Sur un cylindre en porphyre de la collection de Clercq [1],

[1]. *Catalogue de la collection L. de Clercq*, pl. XIX, n° 178.

on voit le sacrificateur debout, tenant le couteau sacré ; derrière lui, un bûcher allumé ; devant, la victime, un genou en terre, les deux bras étendus et paraissant lever la tête dans un geste de désespoir. Plus loin, un pontife, puis un servant qui porte un chevreau sur son bras. Qui sait si ce chevreau ne doit pas être, au dernier moment, substitué à la victime humaine, comme dans le sacrifice d'Abraham ?

On a relevé, d'ailleurs, sur les cylindres chaldéens, des sujets qui paraissent avoir quelque rapport avec plusieurs des traditions primitives de la Bible. Témoin ce cylindre du Musée britannique où deux personnages, assis de chaque côté d'un arbre, s'apprêtent à en cueillir les fruits, tandis qu'un serpent se dresse derrière eux : ne dirait-on pas Adam et Ève dans l'Éden ? Témoin encore cet autre, du même musée, qui remet en mémoire, au premier coup d'œil, l'arche de Noé flottant sur la mer diluvienne. Plusieurs cylindres enfin représentent des maçons qui construisent une haute tour, comme celle de Babel.

C'est principalement à Babylone qu'ont été gravés les cylindres si nombreux sur lesquels la figure principale est la déesse Istar debout, de face, entièrement nue, les mains ramenées sous les seins (fig. 18). Ce sujet si populaire, traité à l'époque la plus reculée, comme au temps de Nabuchodonosor et même

Fig. 18.

plusieurs siècles après la chute de Babylone, se rapporte à un épisode de la légende d'Istar, dont un fragment

nous a été conservé dans le poème assyrien, désormais fameux sous le nom de *la Descente d'Istar aux enfers*. D'après ce récit épique, pour descendre dans le pays d'où l'on ne revient pas, la déesse doit franchir sept portes, et les gardiens de chacune de ces sept enceintes la dépouillent successivement d'une partie de ses vêtements ; le dernier lui prend tout ce qui lui reste, son collier et ses pendants d'oreilles. Les cylindres nous montrent Istar, la grande déesse, l'Astarté ou la Vénus chaldéenne, sur le point de franchir le seuil de la demeure infernale. Les autres types les plus ordinaires de la glyptique chaldéenne sont les dieux barbus, à double visage, comme le Janus des Romains, qui rappellent le mythe de l'androgyne, ancêtre de l'humanité ; les scorpions à tête humaine, et vingt autres figures de monstres chaotiques ; le héros Isdubar luttant contre des lions, des taureaux, ou des animaux fantastiques (fig. 19); la divinité qui, assise sur son trône, paraît environnée de rayons formés de flèches, de branches ou d'épis. Le plus souvent ces scènes sont dominées par les représentations symboliques des sept planètes, des étoiles, des signes du zodiaque ou des constellations qui, d'après les astrologues chaldéens, avaient une influence si immédiate sur les événements de la vie humaine.

Fig. 19.

Considérées dans leurs données essentielles, les scènes mythologiques des cylindres ne sont point aussi variées que la multiplicité des monuments pourrait le faire croire de prime abord. Des centaines de pierres reproduisent la même scène avec quelques modifications dans les détails, addition ou suppression de personnages secondaires, d'attributs ou de symboles, changements de noms de possesseurs. Les légendes de la vieille Chaldée se perpétuent longtemps après la destruction de l'empire chaldéen, copiées par des artistes, souvent habiles, mais trop paresseux et routiniers, pour se mettre en frais d'imagination. Au surplus, comme ces cylindres avaient un caractère religieux, le sentiment populaire n'aurait guère admis les innovations contraires aux superstitions traditionnelles. Par suite de cet état d'esprit, la glyptique des derniers temps de la civilisation babylonienne, comme celle de la fin de l'empire des Pharaons, ne produit plus que des copies auxquelles elle donne un caractère hiératique, archaïsant, conventionnel; engagé dans cette voie funeste, l'art s'achemine à grands pas vers la vulgarité et la barbarie.

Durant cette période, l'usage des cachets plats, c'est-à-dire des sceaux dont la tige est prismatique, conoïde ou pyramidale, tend à se substituer à celui des cylindres, et le type qu'on y trouve le plus ordinairement gravé est un pontife

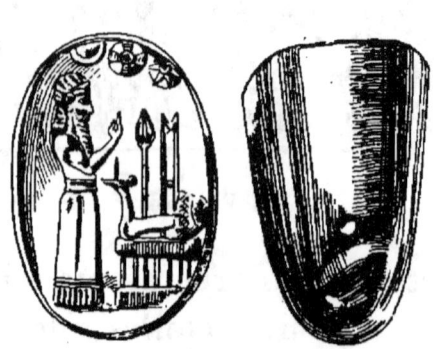

Fig. 20.

en adoration devant un autel surmonté de flèches et d'un

bouquetin; la scène est dominée par les représentations symboliques des astres (fig. 20. Cabinet des médailles).

En Assyrie, c'est-à-dire dans la Mésopotamie du Nord, les cylindres jouaient le même rôle qu'en Chaldée, et l'on peut dire que la glyptique ninivite n'est que l'imitation de celle de Babylone : elle se singularise, toutefois, par un travail plus sec et plus industriel; les sujets traités sont semblables, mais l'exécution en est bien inférieure, en général. Comme matière, les Assyriens préfèrent, semble-t-il, les onyx aux marbres et à l'hématite; si les légendes mythiques interprétées par les graveurs de gemmes sont les mêmes qu'à Babylone,

Fig. 21.

on y rencontre peut-être plus souvent des taureaux ailés à tête humaine, des génies à bec d'aigle, copiés sur les grands bas-reliefs des palais de Khorsabad, de Nimroud, de Koyounjik. Parmi les thèmes les plus familiers à l'époque des Sargonides, la période de splendeur de l'art ninivite, nous citerons : les génies ailés en adoration devant l'arbre de vie (fig. 21. Cabinet des médailles); l'archer perçant de ses flèches un génie fantastique; le dieu Marduk combattant un monstre qui se dresse en rugissant, ou bien tenant dans chaque main la patte de deux démons ailés dont la nature varie : griffons à tête

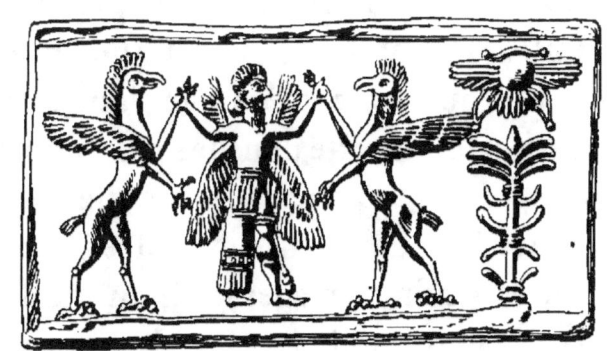

Fig. 22.

d'homme, de femme, de lion ou d'aigle (fig. 22); le dieu Dagon, à queue de poisson, ou bien à corps entièrement humain, revêtu d'une peau de poisson. Le cylindre ci-contre du Cabinet des médailles (fig. 23) représente deux divinités armées d'arcs et de flèches, l'une haussée sur un taureau accroupi, l'autre sur un simple

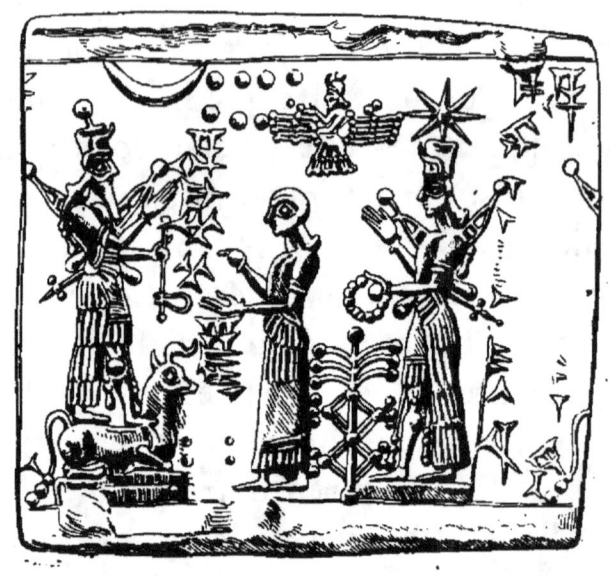

Fig. 23.

escabeau, et recevant les hommages d'un pontife debout à côté de l'arbre de vie; au-dessus de la scène plane le dieu suprême dans le nimbe ornitomorphe, avec le croissant lunaire et les sept planètes. Remarquez la sécheresse de la gravure et la précision mécanique des détails; le caractère hiératique et conventionnel du tableau, qui est comme figé dans une formule vieillie; l'absence de liberté dans les mouvements de ces mannequins, dont la gaucherie n'a rien de naïf. Que nous sommes loin des beaux cylindres chaldéens cités tout à l'heure! Enfin, l'exagération du modelé des jambes des personnages et du corps des animaux rappelle les défauts caractéristiques des œuvres de sculpture de la même époque : les intailles ninivites ne sont que des bas-reliefs en miniature.

IV. — LES ARMÉNIENS, LES ÉLAMITES, LES MÈDES ET LES PERSES

Comme toutes les autres branches de l'art chaldéo-assyrien, la glyptique, que nous venons de voir si florissante et si populaire, développa sa sphère d'influence bien au delà des vallées du Tigre et de l'Euphrate. Dans tous les pays circonvoisins, en Perse, en Arménie, chez les populations héthéennes, araméennes, chananéennes, et jusqu'à Cypre, à Carthage, en Égypte, voire même de l'autre côté du Pont-Euxin, se propagent les types et les formes qu'elle a enfantés dans les ateliers ninivites et babyloniens.

Au musée de La Haye, un cylindre en cornaline, représentant un personnage aux prises avec deux autruches, porte en légende une inscription cunéiforme conçue dans la langue primitive de l'Arménie (fig. 24). Bien que ce monument soit doublement assyrien par son type

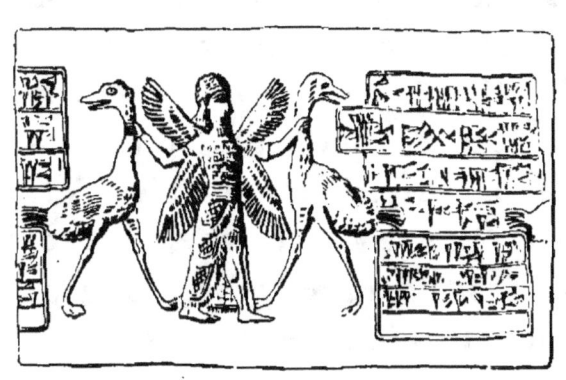

Fig. 24.

et son style, on y lit le nom d'Ursana, roi du Musasir, un des districts de l'Arménie au VIIe siècle avant notre ère. Ursana est connu par les inscriptions assyriennes de Sargon, dont il fut l'adversaire malheu-

reux. Sans la légende, on classerait ce précieux cylindre parmi les belles œuvres des artistes mésopotamiens. Ainsi, les princes indigènes qui règnent sur les bords du lac de Van subissent l'ascendant artistique de leurs plus redoutables ennemis.

Plus à l'est, chez les Mèdes, nous sommes également dans le cercle de rayonnement de la civilisation assyrienne. L'art de cette contrée, antérieurement à Cyrus le Grand (549-529 av. J.-C.), ne nous est guère révélé jusqu'ici que par un cylindre du Musée britannique, qui porte une inscription cunéiforme rédigée dans le système d'écriture et la langue des Mèdes (fig. 25). Comme le cachet d'Ursana, ce monument est ninivite par la forme, le sujet et l'exécution technique. On y voit un cavalier brandissant sa lance pour transpercer un lion qui se dresse devant lui. La haute tiare seule du personnage atteste, avec la légende, que cette représentation n'est pas ninivite. La description qu'Hérodote nous a transmise de la forteresse d'Ecbatane, rapprochée de ce cylindre, nous est un autre indice que l'art mède, dans toutes ses manifestations, était imbu d'éléments chaldéo-assyriens.

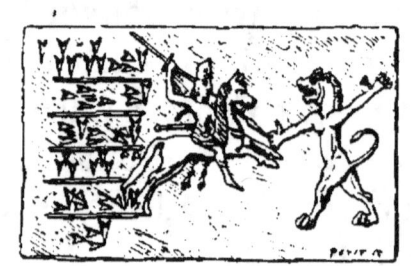

Fig. 25.

Et qu'y a-t-il à cela d'étonnant, puisque nous savons que des rois tels qu'Assurbanipal et Nabuchodonosor ont porté leurs armes jusque dans les plus lointaines provinces de la Perse, de la Médie, de l'Arménie, où ils ont implanté, avec leur domina-

tion, leur luxe et les produits variés de l'industrie mésopotamienne ?

Par des motifs de même ordre, nous expliquerons l'influence de l'art égyptien en Palestine, en Syrie et jusqu'en Asie Mineure, où, à diverses époques de l'histoire, les Pharaons ont promené leurs légions victorieuses et dévastatrices. Remarquez sur ce cylindre en hématite de la collection de Clercq ces trois personnages égyptiens accompagnés d'une inscription non pas hiéroglyphique ou phénicienne, mais cunéiforme (fig. 26). C'est le dieu Ammon-Râ, à tête de bélier, surmontée du globe solaire avec l'uræus ; en face de lui, Horus, à la tête d'épervier, et entre les deux divinités, un roi, coiffé du diadème *atef*, s'appuyant sur son sceptre. En légende : « Sceau de Sumuh-Mikalu, fils de Yamutra-Nunnia. » Ces noms ne sont ni assyriens ni égyptiens, mais élamites. Ainsi, voilà un monument chaldéo-assyrien par sa forme, son style, les caractères de l'inscription, égyptien par les personnages divins qui y figurent, et cependant il a été gravé pour un homme du pays d'Élam. Impossible de toucher du doigt d'une manière plus immédiate la pénétration réciproque de ces deux grandes civilisations, qui, durant tant de siècles, se sont disputé le monde asiatique : celle des bords du Nil et celle des plaines mésopotamiennes.

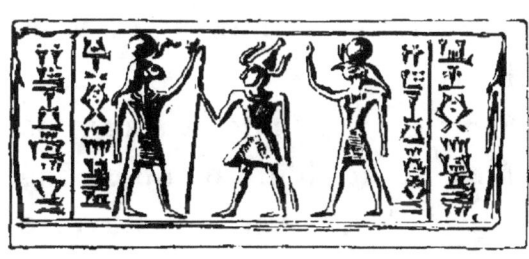

Fig. 26.

En se substituant aux Chaldéo-Assyriens dans la domination de l'Asie, les Perses héritent de leurs traditions artistiques et industrielles. Autant que les Chaldéens, ils se montrent amoureux de la parure et des bijoux : chaque citoyen de distinction a son cylindre ou son cachet. Le roi des Perses, tout comme Nabuchodonosor ou Assurbanipal, est couvert de bracelets, de bagues, de colliers; sa tiare est ornée de perles et de cabochons étincelants; sa tunique, finement brodée, est émaillée de pierreries. Dans sa demeure, il déploie un luxe d'ameublement qui, transmis aux Parthes et aux Sassanides, émerveillera les Romains et les Byzantins : coupes d'or et d'argent enrichies de cristaux, de pierres précieuses, de verres de couleur; meubles incrustés de gemmes, de plaques d'or, d'argent ou d'ivoire sculptées. Bref, tout ce qu'avait enfanté la passion du luxe chez les Chaldéens, en fait de joaillerie, de broderies, d'orfèvrerie, de tapisseries, nous le retrouvons chez les Perses.

Seulement, à l'encontre des Arméniens et des Mèdes, les Perses ne furent pas des imitateurs serviles; ils surent donner à leurs œuvres un tour original qui les distingue entre toutes, même lorsqu'elles sont anépigraphes. Les pierres gravées perses se caractérisent par une facture sèche et nerveuse, un choix particulier de sujets, certains détails de costumes et d'attributs, un système d'écriture enfin, qui ne laissent place à aucune chance de confusion. Le cylindre en calcédoine du roi Darius, au Musée britannique, porte, en écriture cunéiforme du système perse, le nom et les titres du roi (fig. 27). L'ensemble de la scène, un épisode

des grandes chasses royales, est d'imitation assyrienne, mais on reconnaît la technique et les usages perses à des particularités essentielles : le prince est coiffé de la cidaris crénelée; son costume n'a rien d'assyrien; le buste d'Ormuzd qui plane dans les airs n'est plus la divinité chaldéo-assyrienne que nous avons rencontrée à Babylone et à Ninive; il y a enfin dans l'exécution sobre, presque mécanique, et jusque dans la régularité mathématique des lignes de l'inscription, des témoins irrécusables de l'origine perse de ce beau cylindre.

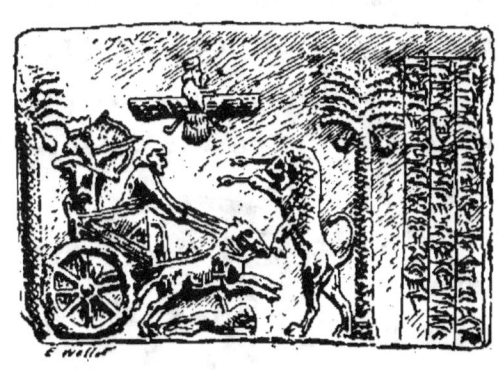

Fig. 27.

Dans l'innombrable série des modèles chaldéo-assyriens qu'ils ont sous les yeux, les Perses recherchent de préférence ceux qui peuvent s'adapter à leur religion, à leurs mœurs, célébrer la gloire du grand roi, sa force musculaire et sa puissance guerrière : l'arbre de vie; le pontife sacrifiant sur un autel surmonté du pyrée; le disque divin planant dans les airs et devenu le symbole d'Ormuzd. Plus de ces colosses qui étouffent des lions sous leur bras; plus de ces êtres monstrueux qui s'entre-dévorent; plus aucun des dieux de Ninive et de Babylone, Anu, Bel, Nabu, Raman, Marduk, Sin, Samas, Istar.

Comme chez les Chaldéo-Assyriens, c'est dans la représentation des animaux, lions, cerfs, antilopes, sphinx, griffons, que le génie du graveur perse éclate

dans toute sa force. Le griffon ailé, cornu, que nous trouvons sur une gemme conoïde du Cabinet des médailles (fig. 28), montre de quelle façon l'art perse sait interpréter et transformer les *kéroubs* assyriens. Le colosse a le corps et les pattes de devant d'un lion; les pattes de derrière, armées de serres puissantes, sont celles de l'aigle; il a des oreilles de taureau, des cornes d'ægagre; l'œil, la face et le bec entr'ouvert sont ceux du gerfaut; une crinière hérissée orne le cou fièrement cambré comme celui du cheval; la queue est celle du lion; de grandes ailes à plumes imbriquées se développent comme celles des taureaux persépolitains. Nous ne connaissons dans l'art perse rien qui soit supérieur à cette figure, symbole de force et de puissance, où tant d'éléments disparates sont combinés avec une si heureuse harmonie.

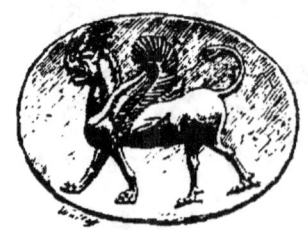

Fig. 28.

Bientôt, par suite de l'extension de la domination perse dans les contrées occidentales de l'Asie, en Égypte et en Asie Mineure, de nouvelles influences ne tardent pas à s'introduire dans la glyptique et, en général, dans l'art perse. Les Égyptiens, les Phéniciens, les populations araméennes de la Syrie et de l'Asie Mineure, les Grecs eux-mêmes apportent chacun leur contingent de nouveauté et d'originalité à l'art perse, qui franchit graduellement l'ornière dans laquelle l'art chaldéo-assyrien s'est arrêté impuissant. Il y a des cylindres perses où le costume des personnages est égyptien; d'autres sur lesquels l'art grec a visiblement son action. La mode s'étend de plus en

plus de substituer aux cylindres dont l'usage, comme cachets, n'était pas des plus pratiques, les pierres coniques, rhomboïdales, scarabéoïdes ou hémisphériques, aplaties sur une face de façon à former un champ pour la gravure. Sur ces cônes, généralement en calcédoine blonde ou en agate, les sujets les plus fréquents sont : le Roi des rois, debout ou agenouillé, coiffé de la cidaris et tirant de l'arc, type analogue à celui des monnaies connues sous le nom de dariques ; le roi poignardant un lion qui se dresse devant lui,

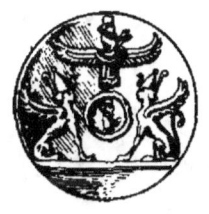

Fig. 29.

type également emprunté à la numismatique ; un pontife devant le pyrée et adorant Ormuzd ; des sphinx. Un cachet en opale (fig. 29), trouvé à Suse par M. Dieulafoy, montre en adoration devant le disque ailé d'Ormuzd deux sphinx coiffés de la couronne de la haute Égypte ; au centre, dans un petit cartouche circulaire, l'effigie du prince achéménide, sans doute Artaxerxès Mnémon. Le style élégant des sphinx, la délicatesse du portrait royal qu'il faut examiner à la loupe, sont dignes de remarque.

V. — LES HÉTHÉENS

Il n'est peut-être pas inutile de rappeler que les historiens englobent sous le nom de Héthéens (fils de Heth) des populations, vraisemblablement d'origines diverses, qui ont peuplé la Syrie, depuis l'Euphrate jusqu'aux portes de l'Égypte, ainsi que la Cappadoce et la plus grande partie de l'Asie Mineure, depuis les

montagnes de l'Arménie jusqu'au cours de l'Halys. Le pays qui fut, vers le viiie siècle avant notre ère, le centre de leur domination et le seul peut-être où ils constituèrent un empire homogène et durable, est la Syrie septentrionale ; leurs principales villes furent Carchémis, Cadès et Hamath. C'est surtout dans les ruines de ces cités, détruites par les Assyriens au viie siècle, qu'on a retrouvé les plus intéressants vestiges de leur civilisation : remparts, édifices, bas-reliefs, inscriptions tracées en caractères hiéroglyphiques qui restent encore aujourd'hui à peu près lettre morte pour les savants. On a signalé aussi des sculptures et d'autres débris héthéens en Cilicie, en Cappadoce, en Galatie et jusqu'aux portes de Smyrne ; enfin, des pierres gravées, en assez grand nombre, ont été reconnues pour être des produits de l'art et de l'industrie de ces populations syro-cappadociennes dont l'histoire est encore si obscure.

Une double influence, celle de l'Assyrie et celle de l'Égypte, se manifeste, à côté de l'élément national et indigène, dans les monuments de la sculpture et de la glyptique héthéennes ; l'histoire en explique directement la cause, puisqu'elle nous apprend qu'en Syrie et en Asie Mineure les Assyriens et les Égyptiens dominèrent longtemps tour à tour, et que, suivant la fortune des armes, les populations héthéennes gravitèrent dans l'orbite de l'un ou l'autre de ces grands peuples rivaux. A envisager, au point de vue technique, les œuvres de la gravure en pierres fines, on doit conclure que les artistes héthéens sont les élèves directs de ceux de Ninive, de même que les

sculpteurs des bas-reliefs de Carchémis, de Iasili-Kaia, de Boghaz-Keui, de Marach procèdent eux-mêmes, sans conteste, des sculpteurs de Khorsabad et de Koyounjik. Voyez, par exemple, ce cylindre en hématite du musée de La Haye (fig. 30) : il a pour sujet une scène d'offrande à une divinité debout sur deux montagnes et près de laquelle un guerrier semble monter la garde. Les deux pontifes qui s'avancent devant elle, les mains pleines de présents, sont vêtus à l'assyrienne : ces figures, les bouquetins qui les accompagnent, le croissant et le globe solaire qui les dominent, sont copiés sur des cylindres ninivites ou babyloniens ; le style lui-même, bien qu'un peu barbare, ne détonnerait pas trop en Mésopotamie. Mais ce qui permet de donner sûrement ce monument aux Héthéens, c'est la divinité hissée sur deux montagnes, telle qu'on la voit, à plusieurs reprises, dans les bas-reliefs cappadociens; c'est aussi la tête de chèvre qui est l'un des signes hiéroglyphiques de l'écriture héthéenne.

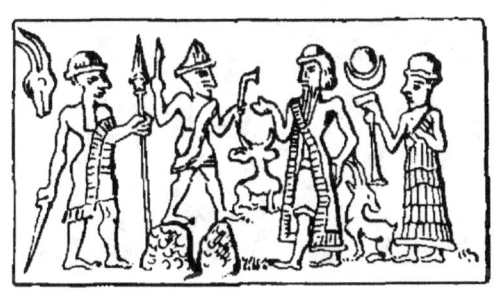

Fig. 30.

En général, suivant la remarque de M. Heuzey, les cylindres héthéens se distinguent par la présence d'une bordure d'entrelacs et d'enroulements symétriques qui forment comme le cadre d'un tableau. L'ornementation y occupe une place considérable, tandis qu'elle est absente chez les Chaldéo-Assyriens. On peut voir, au Cabinet des médailles, un cylindre sur lequel

deux tableaux superposés sont séparés par la bordure que nous venons de signaler. Au premier registre, Bel, assis, est adoré par les sept dieux célestes; le sujet, le costume des personnages, leur attitude, tout est assyrien. Le registre inférieur nous fait assister à une scène égyptienne où l'on reconnaît Osiris à tête de lièvre et Anubis à tête de chacal. M. Heuzey a publié un cylindre du Louvre, trouvé à Aïdin en Lydie (fig. 31), qui reproduit une scène de présentation à une divinité analogue à celles que nous offrent si fréquemment les cylindres de Ninive et de Babylone. Il est carac-

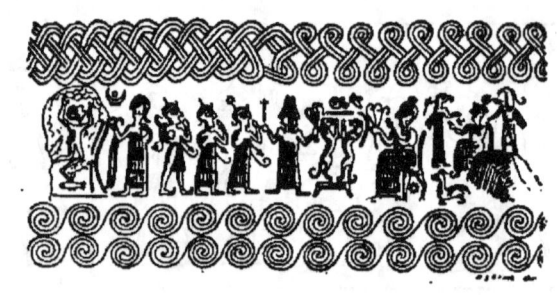

Fig. 31.

térisé, comme œuvre héthéenne, par les enroulements élégants, mais disproportionnés, qui l'encadrent, par ce sceptre recourbé que portent les personnages et qu'on retrouve sur les bas-reliefs cappadociens; enfin par ces chaussures relevées en pointe, *à la poulaine,* que, depuis longtemps, M. G. Perrot a signalées comme nationales chez les populations héthéennes. Malgré tout, à côté de ces éléments indigènes, ce sont surtout des emprunts assyriens qu'on démêlerait dans l'analyse de ce petit tableau.

L'influence égyptienne prédomine, au contraire, sur un cylindre de la collection de Clercq (fig. 32), où l'on voit un personnage, un roi sans doute, coiffé d'un bonnet conique et brandissant une hache pour décapiter un ennemi qu'il saisit par les cheveux; le monarque est

de stature colossale, le prisonnier est tout petit, suivant un usage observé dans les sculptures égyptiennes et assyriennes. En face du prince, un de ses lieutenants, coiffé à peu près comme lui; derrière, quatre prisonniers, également de petite taille, costumés à l'égyptienne. Des lions, un oiseau, le disque divin et enfin l'ornement en entrelacs complètent la scène. La robe du roi et de son ministre rappellent bien encore la tunique assyrienne

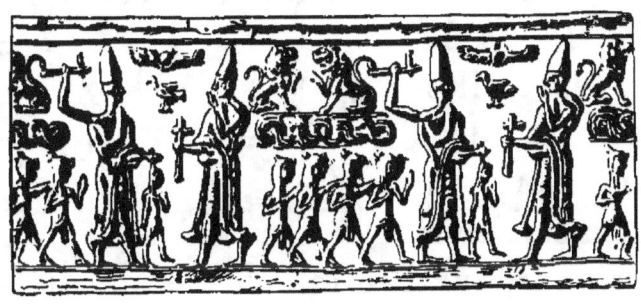

Fig. 32.

échancrée par devant et laissant une jambe complètement à découvert, mais l'ensemble du tableau est emprunté à l'art égyptien, et nous y retrouvons la copie des peintures ou bas-reliefs de la vallée du Nil où le pharaon immole ses prisonniers de sa propre main.

Un autre cylindre, dont l'origine héthéenne est déterminée par la présence du tortis de cordelettes qui limite le champ, a ceci de particulier que le sujet et les inscriptions ne sont qu'une contrefaçon inintelligente d'un monument égyptien [1]. On y reconnaît Horus avec son costume et ses attributs spéciaux, la tête d'épervier, le pschent, la tunique courte et collante; le

1. *Catalogue de la collection L. de Clercq*, pl. XXXV, n° 389.

champ est couvert de signes hiéroglyphiques égyptiens, tracés en désordre et incompréhensibles. C'est là un des plus intéressants spécimens d'un groupe considérable de pastiches dont on retrouve des exemples en Palestine, en Phénicie et chez les populations araméennes qui ont eu à subir le joug des pharaons ou celui des monarques mésopotamiens.

Outre les cylindres, les Héthéens, eux aussi, ont connu les cachets plats; l'un des plus remarquables est celui-ci (fig. 33) du Cabinet des médailles. Gravé sur ses deux faces, on voit, sur l'une, le buste divin

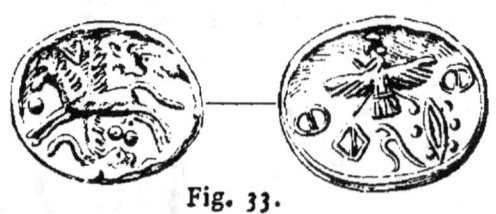

Fig. 33.

ornitomorphe et, sur l'autre, un cheval ailé comme le Pégase grec; des hiéroglyphes héthéens achèvent de remplir le champ. Certains cachets ont la forme de prismes gravés sur leurs faces latérales, d'autres sont pourvus de bélières de suspension ménagées dans la pierre elle-même. Mais quelles que soient leurs formes, tous ces monuments ont, chez les Héthéens, le même usage qu'en Égypte, en Mésopotamie, en Perse : ils servent de sceaux pour les actes publics ou privés. Nous possédons un assez grand nombre d'empreintes de cachets héthéens sur terre cuite. Au Musée britannique, il en est qui, trouvées dans les ruines de Ninive, ont été apposées sur des contrats, à côté du cachet du roi d'Assyrie lui-même, comme s'il se fût agi d'une convention passée entre le prince ninivite et les Héthéens. Ces

Fig. 34.

empreintes portent des caractères héthéens qui expriment vraisemblablement le nom des possesseurs des cachets (fig. 34)[1]. On croit y lire entre autres le nom du roi héthéen Sandou-sar-me, qui, suivant les textes cunéiformes, donna sa fille en mariage au roi d'Assyrie Assurbanipal, vers le milieu du VIIe siècle avant notre ère.

VI. — LES PHÉNICIENS, LES ARAMÉENS ET LES JUIFS

Les Phéniciens, ces courtiers de commerce, n'ont rien inventé dans les arts plastiques. Quand l'appât du gain ou les nécessités de l'existence les ont amenés à s'improviser architectes ou sculpteurs, toute leur industrie s'est appliquée à contrefaire ou imiter les œuvres de l'Égypte, de l'Assyrie, de la Perse, se bornant à copier les formes créées par leurs voisins, empruntant capricieusement tel motif à l'Égypte, tel autre à l'Assyrie, combinant parfois dans un même édifice, une même statue, un même bas-relief, ces deux éléments opposés que déjà, d'ailleurs, nous avons vus associés sur les monuments héthéens.

Tel est également le caractère hybride et peu original des produits manufacturés dans les officines des orfèvres, des bijoutiers, des graveurs en pierres fines de la côte syrienne. Les ouvriers y sont actifs et nombreux, mais ils ne relèvent que du commerce et fabriquent,

1. Sayce, trad. Menant, *les Héthéens*, p. 189-190.

la plupart du temps hâtivement et sans souci de l'art, ces bijoux et ces cachets dont les marchands font un si grand trafic d'exportation. Le prophète Ézéchiel s'adresse à Tyr en ces termes :

> Tu es couverte de toute sorte de pierres précieuses,
> De rubis, d'émeraude, de diamant,
> D'hyacinthe, d'onyx, de jaspe,
> De saphir, d'escarboucle, de sardoine et d'or;
> Les roues et les forets des lapidaires sont à ton service.

Mais dans les œuvres de ces lapidaires, plus manifestement encore que dans les autres branches de l'art, on constate ce parti pris de l'imitation, témoignage irrécusable de l'absence de goût et d'instincts artistiques chez ce peuple de marchands. On ne peut que souscrire sans réserve au jugement qu'a porté M. G. Perrot sur la glyptique phénicienne : « L'art du lapidaire phénicien, dit-il, est d'une banalité désespérante. Il lui suffit, pour approprier le cachet à l'usage qu'on en veut faire, d'y graver un nom; l'image reste pour lui d'une importance très secondaire, et il l'emprunte, sans aucun scrupule, au riche répertoire des types que l'Égypte et la Chaldée avaient créés et mis à la mode [1]. » En veut-on des exemples frappants? Deux cylindres de la collection de Clercq portent les noms de Phéniciens écrits en caractères cunéiformes assyriens, tandis que la scène figurée est purement d'origine égyptienne. La légende du premier se lit : « Sceau d'Annipi, fils d'Addumu le Sidonien [2]. » L'autre (fig. 35) est au nom d'Addumu,

1. G. Perrot et Chipiez, *Hist. de l'art*, t. III, p. 647.
2. Coll. de Clercq, n° 386 *ter*; E. Babelon, *Manuel d'archéologie orientale*, p. 311, fig. 232.

probablement le père d'Annipi : « Addumu, homme de la ville forte de Sidon, cachet personnel. » On y reconnaît un dieu cynocéphale égyptien, debout, en costume national, accompagné de deux autres personnages divins : Reseph, coiffé de la mitre, armé d'une massue et d'un bouclier; Set, avec une tête d'animal, tenant le sceptre recourbé. Des inexactitudes dans la reproduction des caractères cunéiformes démontrent que la main qui les a gravés n'était pas assyriennne, mais phénicienne. Ainsi, voilà des marchands de Sidon qui écrivent leur nom en assyrien sur des sceaux où sont gravées des images égyptiennes.

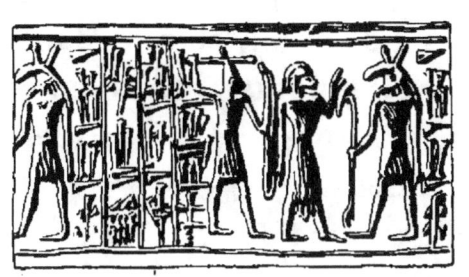

Fig. 35.

Il existe aussi des cylindres sur lesquels les figures sont purement assyriennes, tandis que l'inscription est en lettres phéniciennes. Celui-ci (fig. 36) du Musée britannique est le « cachet d'Akadban, fils de Gebrod, l'eunuque, adorateur de Hadad ». Le style, les détails du costume sont si nettement assyriens, que ce monument nous révèle, mieux que

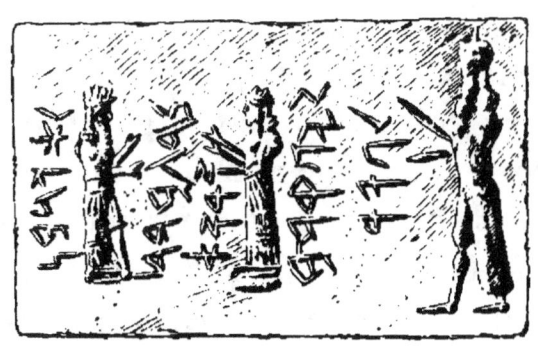

Fig. 36.

tout autre; le procédé de plagiat vulgaire auquel a eu trop souvent recours l'imagination paresseuse des

Phéniciens. Ces trafiquants ont trouvé tout simple et expéditif de s'approprier des cylindres assyriens ou des scarabées égyptiens, en se bornant à y faire graver leurs noms. Ils ne rougissaient pas de porter, pendant leur vie, les cachets et les bijoux d'autrui, en attendant que leurs cendres elles-mêmes reposassent, comme celles d'Eschmunazar et de sa dynastie, dans des sarcophages dérobés aux Égyptiens.

A partir de la domination achéménide, ce sont surtout les produits de la glyptique perse que copie tout l'Orient sémitique. Les cylindres deviennent de plus en plus rares; gens pratiques avant tout, les marchands de Tyr, de Sidon, d'Aradus, préférèrent les cachets plats aux formes multiples : scarabées, scarabéoïdes, ellipsoïdes, cônes, conoïdes octogonaux. La forme scarabéoïde est d'origine égyptienne, la forme conoïde est empruntée aux Assyriens et aux Perses. Un bon nombre des gemmes phéniciennes et araméennes parvenues jusqu'à nous ont encore leur monture qui consiste, soit en un chaton de bague, soit en un large anneau en fer à cheval qui permettait à la fois de faire tourner la pierre sur son axe et de la suspendre à un collier (voyez fig. 47). L'inscription, quand elle existe, donne le nom du possesseur, sa filiation et parfois sa qualité. Les sujets, naturellement plus restreints que ceux des cylindres, sont toujours d'inspiration chaldéo-assyrienne, perse ou égyptienne. Ce sont des figures de divinités, des pontifes en prière, le globe ailé, des cerfs, des lions, des taureaux, des sphinx, des griffons. Un cachet, dont Renan a rapporté une empreinte lors de sa mission en Phénicie, représente un pontife

chaldéen, en grande robe, debout devant un autel, le type le plus commun en Chaldée au temps de Nabuchodonosor; l'inscription, en caractères araméens, signifie : « Cachet de Hinnomi [1]. » Ici, c'est l'influence chaldéo-assyrienne qui domine exclusive; de même que sur ce cachet conoïde du Musée

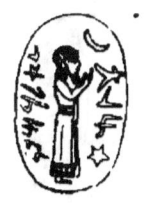

Fig. 37.

Fig. 38.

britannique où figure aussi le pontife chaldéen (fig. 37) et sur ce scarabéoïde, de la collection de Luynes (fig. 38) au type de Dagon ichthyomorphe, le dieu des Philistins.

Mais il en est d'autres où l'on reconnaît non moins nettement l'action de l'Égypte. Le cachet du musée de Florence, qui porte le nom d'Abibaal, a pour type un personnage égyptisant par son maintien, sa carrure d'épaules, son costume [2]. Victor Place a recueilli sous l'un des taureaux du palais de Khorsabad un cachet qui porte, en beaux caractères phéniciens, le nom d'Abd-Baal autour du vautour égyptien aux ailes retombantes placé entre deux uræus et surmonté du globe ailé dans un croissant [3]. On ne saurait enfin méconnaître le style égyptien des personnages ailés et du dieu cynocéphale qui figurent sur ces remarquables scarabéoïdes, anépigraphes, de la collection de Luynes (fig. 39 et 40).

Fig. 39.

Fig. 40.

1. E. Renan, *Mission de Phénicie*, p. 114; Perrot et Chipiez, *Hist. de l'art*, t. III, p. 648, fig. 455.
2. Duc de Luynes, *Numismatique des Satrapies*, pl. XIII.
3. Perrot et Chipiez, *Hist. de l'art*, t. III, p. 645, fig. 446.

Un type divin, aussi d'origine pharaonique, qui revient fréquemment sur les intailles de la Phénicie, c'est le dieu nain, difforme, auquel on donne les noms de Bès, Bésa, Pygmée ou Pouma, et qui a été le prototype du Papposilène de l'art grec. Sa figure grimaçante ornait la proue des vaisseaux de Tyr et de Sidon ; sur un

Fig. 41.

scarabée en jaspe vert (fig. 41 ; collection de Luynes); il lutte contre des lions comme Isdubar et Héraclès.

La classe de gemmes phéniciennes la plus nombreuse est celle où se trouvent accolés côte à côte des éléments égyptiens et assyriens. Tel est le cas d'un scarabée du Cabinet des médailles (fig. 42) sur lequel figure Astarté, la grande déesse syrienne, à tête de vache, assise sur un trône et flanquée de deux sphinx égyptisants ; elle tient un sceptre, et devant elle on voit le pyrée d'origine assyrienne ; la scène tout entière enfin est posée sur la corbeille égyptienne. Dans cet accouplement hybride de l'art égyptien avec l'art assyrien, l'observateur le moins expérimenté pourra discerner ce qui revient à l'un ou à l'autre des deux éléments constitutifs. La disposition des ailes s'allongeant l'une en haut, l'autre en bas, devant et non derrière les figures, les uræus, le pschent, la schenti, les dieux à têtes de chien ou d'épervier, le lotus, le sphinx, la croix ansée, voilà ce qui appartient en propre à l'Égypte. La longue robe frangée des prêtres, les cheveux et la barbe frisés, la

Fig. 42.

mitre cylindrique, le pyrée, l'arbre de vie, les lions, voilà, entre autres particularités, la part de l'Assyrie, de la Chaldée et, plus tard, de la Perse; l'écriture seule est nationale : araméenne ou phénicienne.

Les populations sémitiques de la Palestine et des contrées avoisinantes, les Juifs en particulier, ont eu leurs graveurs en pierres fines tout aussi bien que les Phéniciens et les Araméens. Ce n'est pas seulement par les monuments, c'est aussi par les textes historiques que nous connaissons l'usage des gemmes gravées et des cachets chez les Israélites. Dans la Genèse, il est raconté que Juda remet en gages à Thamar son bâton, son collier et son cachet. L'éphod du grand-prêtre Aaron était orné de douze pierres précieuses sur lesquelles Béséléel, de la tribu de Juda, avait gravé les noms des douze tribus, et l'on croyait que ces gemmes sacrées rayonnaient ou s'obscurcissaient suivant que Jehovah exauçait ou rejetait les prières du grand-prêtre.

Les produits de la glyptique de la Judée et des autres contrées de la Syrie du Sud ne comportent guère de remarques particulières, et on doit les classer, sans distinction au point de vue artistique, avec les pierres gravées de la Phénicie. C'est seulement le lieu de provenance, les formes de certaines lettres et surtout l'étude des noms propres gravés sur ces pierres qui en font déterminer la patrie [1].

D'après ces principes, on attribue aux Juifs un certain nombre de gemmes qui sont, d'ailleurs, en

1. Clermont-Ganneau, *Sceaux et cachets israélites*, etc., p. 10.

général, plutôt des monuments épigraphiques que des œuvres d'art. Quelques-unes pourtant méritent d'être signalées, parce qu'elles reflètent l'influence égyptienne et assyrienne au même degré que les intailles de provenance araméenne ou phénicienne. Celle-ci, au nom de *Aza* (fig. 43 ; collection de Luynes), a pour type une figure d'inspiration chaldéenne.

Fig. 43.

Un cône en calcédoine, de la collection de M. de Vogüé, mentionne le nom de « Semaias, fils d'Azarias », à côté d'un taureau passant. « Il n'y a, dit M. de Vogüé[1], aucun doute sur la nationalité de ce petit monument. Quant à sa date..., il aura été gravé sur les bords de l'Euphrate par un Juif déporté qui, tout en conservant le nom et l'écriture de la mère-patrie, s'est laissé aller à enfreindre la loi mosaïque sur la représentation des animaux vivants. Cette loi, d'ailleurs, n'a jamais été rigoureusement observée, je crois, avant les temps pharisaïques. Salomon avait donné l'exemple du relâchement en introduisant les lions et les taureaux dans la décoration du temple et du trône royal ; ses successeurs, moins orthodoxes encore, quelques-uns mêmes tout à fait idolâtres, tels que Achaz et Manassé, les rois d'Israël, presque tous adonnés aux cultes phéniciens et syriens, habituèrent les yeux du peuple juif au spectacle des symboles figurés et des représentations animales. Il faut donc s'attendre à trouver sur les monuments juifs de ces époques des figures d'animaux et des images empruntées aux croyances des peuples voisins :

1. *Revue archéologique*, 1868, t. XVII, p. 445 et suiv.

le taureau qui se voit sur notre cachet est le symbole de la déesse syrienne ou phénicienne, spécialement d'Astoreth, la déesse lunaire de Sidon; comme tel il était sans doute représenté dans les sanctuaires de Samarie où Jézabel entretenait quatre cents prêtres d'Astoreth; sous le nom de *veau d'or*, il avait à Bethel un temple spécial élevé par Jéroboam et détruit seulement par Josias trois siècles plus tard; enfin, il était sans doute au nombre des « abominations » dont Manassé avait rempli le temple de Jérusalem lui-même. »

Telles sont les justes raisons qui expliquent l'existence d'intailles ou sceaux d'origine juive avec deux bouquetins, symboles de la déesse syrienne; avec une divinité agenouillée sur une fleur de lotus, la tête ornée de la coiffure d'Hathor; avec deux personnages barbus coiffés de la tiare, en adoration devant une triade composée d'Ormuzd, du soleil et de la lune : sur ce dernier cachet, on lit le nom juif de Menahemet.

Des intailles trouvées à Jérusalem portent les noms bien juifs de « Ananias, fils d'Akbor », et de « Ananias, fils d'Azarias »; L'inscription de cette dernière (fig. 44) est entourée d'une élégante couronne de têtes de grenades : on sait que la grenade paraît fréquemment sur les monnaies juives. D'autres pierres, recueillies à Naplouse, sont aux noms de Peqah, Hopez, Yehezaq. Un scarabéoïde du musée du Louvre a pour type un dieu à quatre ailes tenant dans chaque main un serpent, comme l'Horus égyptien; il est coiffé du disque solaire accosté de deux cornes de vache. Le nom *Baal-*

Fig. 44.

nathan indique que le possesseur était probablement un Ammonite ou un Moabite. Enfin, si l'on s'en rapporte à la forme du nom, il faut classer aux Moabites l'intaille sur laquelle on lit *Camosiehi*, au-dessous du globe ailé égyptien [1].

VII. — CYPRE ET CARTHAGE

Cypre et Carthage sont comme le prolongement de l'Orient du côté de la Grèce et de Rome. Habitée moitié par des colonies phéniciennes, moitié par des colonies grecques, Cypre fut la patrie d'un art particulier dans lequel se reflète le triple génie égyptien, assyrien, hellénique : elle eut des graveurs en pierres fines dont les œuvres, à ce point de vue, sont non moins intéressantes que ses nombreux monuments de sculpture et de céramique. Pour Carthage, restée toujours exclusivement phénicienne et ville de négoce, elle ne sut jamais être, pas plus que sa métropole, un foyer artistique, et l'on chercherait en vain, dans les nomenclatures classiques, le nom d'un artiste quelconque né dans ses murs. Les chefs-d'œuvre que ses trafiquants convoitaient en visitant les colonies grecques de la Sicile, elle se les appropria par le vol ou à prix d'argent, mais ce fut sans profit pour son éducation artistique et morale. Et quant aux ouvrages des ateliers égyptiens, assyriens, perses, phéniciens, cypriotes, rhodiens, dont elle emplissait ses magasins

1. Perrot et Chipiez, *op. cit.*, t. IV, p. 441, fig. 232.

et qu'elle troquait avec les riverains du bassin occidental de la Méditerranée, elle n'eut que des artisans vulgaires pour les copier plus ou moins servilement, et poursuivre, en un mot, avec un nouveau degré d'infériorité, cette fabrication industrielle que Tyriens et Sidoniens exécutaient déjà sans talent. A Carthage même, ainsi que dans plusieurs des contrées visitées par ses vaisseaux, en Sicile, en Sardaigne et jusqu'en Étrurie, on a découvert de ces produits vulgaires de la glyptique carthaginoise qui vont nous faire assister aux dernières convulsions d'un art qui se meurt et cède la place à un rival plus puissant.

Dès la fin du v^e siècle, à Cypre comme sur toutes les côtes méditerranéennes, la glyptique orientale est envahie, étouffée par le génie hellénique. A partir de ce moment, des pierres gravées à légendes cypriotes ou phéniciennes ont des types incontestablement interprétés par des artistes grecs, lors même que la donnée reste d'inspiration asiatique. Un peu plus tard, dans le siècle d'Alexandre, les sujets eux-mêmes sont empruntés aux traditions et à la mythologie helléniques, de sorte que l'influence orientale ne se manifeste plus guère que dans l'inscription qui, par habitude, reste encore phénicienne. Carthage seule enfin continue encore pendant quelque temps et sans gloire à reproduire les images surannées de l'Orient, jusqu'à ce que Rome achève l'œuvre d'absorption commencée par Alexandre. C'en sera fait désormais de l'art chaldéo-assyrien et de l'art égyptien, ces deux pôles autour desquels ont gravité, pendant tant de siècles, toutes les œuvres artistiques et industrielles conçues et exé-

cutées par le cerveau et la main de l'homme, depuis le plateau de l'Iran jusqu'aux rives africaines.

A l'instar des Phéniciens et des Araméens, les Cypriotes ont fait usage à la fois du cylindre et du cachet plat, mais plus ordinairement de ce dernier, qu'ils portaient en chaton de bague, à la mode égyptienne. Dans le trésor de Curium et les tombes de Salamine, le nombre des cylindres recueillis s'élève à plus de cent : ils sont en jaspe, en stéatite, en hématite et se caractérisent par une barbarie étrange. Trois d'entre eux font seuls exception : leur bon style et leurs types porteraient à penser qu'ils ont été gravés par des artistes assyriens, au temps où les rois de Ninive avaient porté leurs armes victorieuses jusqu'à Cypre elle-même. Mais l'inscription, en caractères cunéiformes, contient tant de méprises et dénote une telle gaucherie qu'on ne saurait douter que l'artiste fût étranger à l'Assyrie : ce sont des contrefaçons analogues à celles que nous avons signalées en Phénicie et chez les populations araméennes.

Quant aux autres cylindres, eux aussi sont des pastiches, mais telle est leur barbarie que le modèle est devenu méconnaissable : les artisans qui les ont fabriqués et les pauvres gens qui s'en sont servi

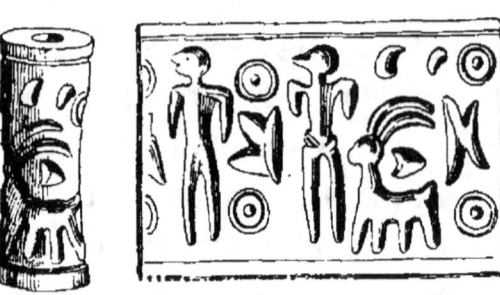

Fig. 45.

étaient incontestablement dépourvus de tout sens artistique (fig. 45 et 46 ; musée de New-York). « Il faut, dit

M. G. Perrot, avoir eu sous les yeux toute la suite de ces cylindres pour bien sentir comme la gravure y est gauche et médiocre. Ce n'est pas cette maladresse de l'archaïsme, où l'on devine l'effort sincère et quelquefois puissant; c'est la négligence de gens pressés, qui copient sans conscience des types dont ils ne saisissent pas et ne cherchent point à saisir le sens ; le travail est rapide et superficiel; l'outil s'est contenté d'égratigner la pierre; il n'y a pas gravé résolument sa pensée [1]... » Hommes, quadrupèdes, oiseaux, symboles de toute nature sont jetés pêle-mêle dans le champ de ces

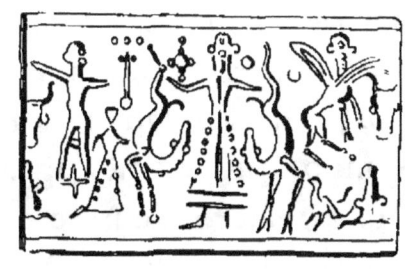

Fig. 46.

menus objets de bazars; il en est même où le sujet n'est qu'ébauché, et la comparaison des modèles assyriens avec ces grossières imitations, si elle était possible, permettrait seule d'expliquer les scènes que l'ouvrier a eu l'intention de reproduire. Quelques-unes se rapportent peut-être au culte de l'Aphrodite de Paphos, puisqu'on y voit des oiseaux qui pourraient être des colombes et qui paraissent offerts à une déesse. Sur d'autres on a cru constater des symboles empruntés aux Héthéens; mais qui le prouvera jamais? Toutes les hypothèses ont le champ libre en présence de tels grimoires.

1. G. Perrot et Ch. Chipiez, *Hist. de l'art*, t. III, p. 637; L. di Cesnola, *Cyprus* (appendice par C.-W. King); Al. di Cesnola, *Salaminia*, pl. XII et XIII.

Si l'on passe des cylindres aux cachets plats, cônes ou scarabées, recueillis en abondance sur toute l'étendue de l'île, d'aucuns sont d'une facture aussi négligée que celle des cylindres; mais la grande majorité se compose de gemmes gravées par de véritables élèves des écoles asiatiques; sur d'autres enfin, le travail plus original, plus souple, plus habile en un mot, trahit la main d'un artiste grec interprétant des thèmes d'inspiration orientale. Tel est le contraste entre ces cachets et les objets barbares que nous avons signalés tout à l'heure, que nous sommes enclins à regarder ceux-ci comme des *ex-voto* déposés dans les temples : n'ayant qu'une valeur symbolique, on ne jugeait pas à propos de leur donner le caractère d'œuvre d'art, pas plus qu'aux figurines en terre cuite si grossières qu'on fabriquait dans ce même but religieux, qui rappelle la coutume chaldéo-assyrienne, de déposer des cylindres et des cachets conoïdes dans les fondations des édifices.

Quoi qu'il en soit, dans les œuvres de la glyptique cypriote, l'analyse découvre trois éléments constitutifs : l'élément asiatique, l'élément égyptien, l'élément hellénique. L'influence chaldéo-assyrienne ou perse s'explique aisément par les colonies phéniciennes établies à Cypre; nombre de gemmes recueillies dans l'île ont pour type le pontife chaldéen sacrifiant sur un autel, des géants étouffant des lions, des griffons affrontés, l'arbre de vie. Les scarabées, imités de ceux de l'Égypte, abondent à Cypre; le trésor de Curium en a fourni un grand nombre de travail barbare et de la catégorie des gemmes que nous avons qualifiées d'*ex-voto*. Mais il en est d'autres de meilleur style, parfois

encore munis de leur monture : ce sont des scarabées pareils à ceux qu'on gravait dans la vallée du Nil, représentant, comme eux, des sphinx ailés, la croix ansée, des personnages en costume égyptien, Horus sous la forme d'un épervier portant le sceptre et le fléau (fig. 47).

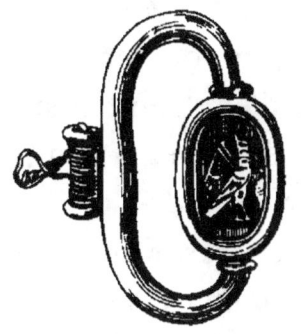

Fig. 47.

Comme en Phénicie, le caractère indigène du travail est parfois attesté par une inscription. C'est ainsi qu'un scarabée en serpentine, de la collection de Luynes (fig. 48), porte une légende en lettres cypriotes autour d'un sujet d'inspiration assyrienne : l'Héraclès asiatique domptant des animaux. Tout, jusqu'au mouvement et au costume du colosse, dont la jambe nue dépasse l'échancrure de la robe, rappelle des détails familiers à l'art chaldéo-assyrien. Citons encore une calcédoine remarquable de la collection Danicourt, au musée de Péronne (fig. 49);

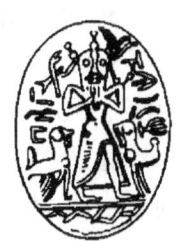

Fig. 48.

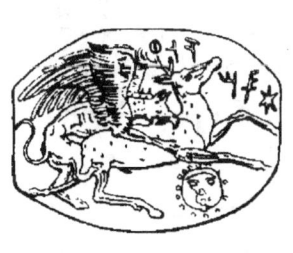

Fig. 49.

le sujet, un de ceux que l'art phénicien et cypriote de l'époque perse a le plus aimé à traiter, se rencontre sur de nombreuses monnaies du temps de la domination achéménide : lion ou griffon dévorant un cerf ou un taureau. Ici, la scène est accompagnée de la tête de Gorgone. Ce détail mythologique, l'inscription cypriote donnant le nom du possesseur (*Aristodamos*), de même que l'exé-

cution de la gravure, le dessin souple, élégant, bien proportionné, sont autant d'indices qui révèlent le génie grec.

Les nécropoles de Carthage, de Sélinonte en Sicile, de Tharros et de Caralis en Sardaigne, ont naguère enrichi les musées de scarabées et d'empreintes sur terre glaise qui nous ont révélé ce qu'était la glyptique carthaginoise. Fille dégénérée et tard venue de l'Orient et encore plus pauvre d'invention que ses aînées de Cypre et de Phénicie, elle puise aux mêmes sources, copiant sans vergogne les gemmes que le commerce apporte de Syrie et surtout d'Égypte. Jusqu'à ce que l'influence grecque prédomine, ce sont toujours les mêmes données : roi luttant contre un lion ou poignardant des prisonniers; globe ailé; uræus; barque sacrée; dieux à têtes de chien, d'épervier, d'ibis; personnages vêtus à l'égyptienne; cartouches royaux tels que ceux de Men-ka-ra (Mycérinus), de Thoutmès III, d'Aménophis III, de Séti I^{er}; lions dévorant un cerf ou un taureau; pontife sacrifiant devant le pyrée; Bès ou Pygmée étouffant les lions (fig. 50; Musée britannique). Longtemps, on s'est demandé si ces gemmes étaient l'œuvre des Phéniciens proprement dits, ou si elles devaient être attribuées aux Carthaginois dont la prépondérance sur les eaux méditerranéennes commence à s'affirmer seulement vers l'an 500. Mais, aujourd'hui, on ne saurait plus refuser ces objets de pacotille aux Carthaginois, puisqu'on les a trouvés en nombre à Carthage même, et qu'il est constant qu'ils ont été exécutés pour la plu-

Fig. 50.

part après Alexandre, c'est-à-dire lorsque la puissance de Tyr et de Sidon était détruite. En effet, dans les tombes de Carthage et de Tharros, les gemmes étaient accompagnées de monnaies des IIIe au Ier siècle avant notre ère, époque où Carthage florissante disputait à Rome l'empire des mers. Il est même évident que des villes comme Tharros, dont la population était encore en grande majorité punique au temps de Cicéron, continuèrent par routine la fabrication de ces cachets vulgaires après la chute de Carthage.

L'année dernière, le P. Delattre a découvert à Byrsa toute une collection d'empreintes en argile, assemblées comme on aurait pu les voir à l'étalage d'une boutique de joaillier. Les types sont extrêmement variés ; d'aucuns sont égyptisants (fig. 51); quelques autres, d'origine asiatique ; mais la majeure partie sont des copies de pierres grecques du meilleur style, ou même des copies de types monétaires.

Fig. 51.

Nous citerons, entre autres, le combat d'Achille avec Penthésilée, reine des Amazones (fig. 52), la tête d'Athéna pareille à celle des statères d'Alexandre, l'Héraclès grec, Apollon, Demeter, des satyres et des ménades. C'est ainsi que la Grèce envahit à la fois l'Orient et l'Occident, la Phénicie et Carthage. Toutes les modes qu'avaient apportées les Asiatiques sont tombées en désuétude, et c'est à peine si quelques souvenirs de l'Orient trouvent un lointain écho

Fig. 52.

sur les monuments africains eux-mêmes. A ce titre, nous citerons une petite pierre gravée de la collection de M. Gau, de Sfax (fig. 53). Elle représente un cheval paissant, au-dessus duquel on lit une inscription néo-punique. Cette pierre, peut-être postérieure à la destruction de Carthage par Scipion en l'an 146 avant Jésus-Christ, est la seule que je connaisse avec une légende néo-punique. Elle représente donc la dernière étape de la glyptique carthaginoise, qui achève de se confondre avec la glyptique gréco-romaine.

Fig. 53.

CHAPITRE III

I. — LES INTAILLES MYCÉNIENNES ET CRÉTOISES

Les fouilles célèbres de Schliemann à Hissarlik, en Troade, et les découvertes faites à Cypre, à Rhodes, dans le Péloponèse et surtout à Théra, ont établi qu'avant, vers le XVe siècle qui précède notre ère, une partie des côtes de l'Asie Mineure et les îles de la mer Égée étaient occupées par une même population préhellénique. Un jour peut-être nous saurons si ces premiers ancêtres des Grecs, des pirates sans doute, étaient un rameau des Héthéens, ou l'avant-garde des

races chananéennes et sémitiques installées à Cypre, ou enfin, ce qui nous paraît le plus probable, des tribus d'origine pélasgique, telles que les Lélèges et les Cariens. Un point qui nous intéresse plus directement est de savoir si les produits manufacturés de cette civilisation pélasgique ou « égéenne », bien antérieure à la guerre de Troie, sont inspirés, à un degré quelconque, de l'art des grands empires asiatiques, déjà vingt fois séculaires à cette époque.

Les plus anciens des monuments qu'on a recueillis ne nous apprennent rien, parce qu'ils ressemblent à ceux des temps préhistoriques de tous les pays. Ce sont des armes et des outils en obsidienne et en silex; des poignards et des pointes de flèches en silex et en bronze; des anneaux, des bracelets en or, en argent, en électrum; des poteries façonnées à l'aide d'un tour primitif; des idoles, simples ébauches enfantines, en terre cuite, en marbre, en os, en trachyte; de petites haches-amulettes en cornaline, en améthyste, en jade, percées d'un trou pour être suspendues au cou; des balles perforées, en stéatite, en serpentine; des fusaïoles, la plupart en terre cuite, quelques-unes en stéatite, qui portent parfois un décor banal de cercles, de croix ou de méandres incisés. Au point de vue de la glyptique, de tels objets ne peuvent être considérés que comme le prolongement des gemmes muettes de l'âge de pierre.

Mais bientôt apparaissent des monuments assez caractérisés pour qu'il soit possible d'en tirer un parti scientifique. On a recueilli, à Hissarlik, des cylindres, les uns en terre cuite, les autres en feldspath, qui sont

pareils à ceux de Cypre : même forme, mêmes dimensions, même décor de lignes, cercles ou croissants grossièrement évidés. Enfin, l'analyse de certains détails décoratifs, la présence de courtes inscriptions en caractères qui rappellent l'alphabet cypriote; des statuettes en marbre, en pierre calcaire, en plomb, de la déesse chaldéo-assyrienne Istar, nue, les mains ramenées sous les seins, tels sont les rares, mais irrécusables témoins de l'influence asiatique sur l'art primitif de la Troade et des îles. On est autorisé à conclure aujourd'hui que, dès l'époque préhistorique, l'action lointaine des civilisations orientales s'est manifestée dans les parages de la mer Égée par l'intermédiaire des Héthéens et des Cypriotes.

Du xv° au xii° siècle, un grand progrès s'accomplit. Parallèlement à la civilisation troyenne se développent et grandissent un art et une société dont le double foyer est dans le Péloponèse et la Crète : c'est la civilisation « mycénienne », dont les produits en glyptique sont aussi instructifs qu'abondants. Tous ceux qu'intéresse la genèse du génie hellénique connaissent les merveilleux résultats des fouilles de Schliemann à Mycènes et à Tirynthe, ainsi que les découvertes plus récentes faites dans les tombeaux : en Crète; à Nauplie, en Argolide; à Ménidi et à Spata, en Attique; à Vaphio, en Laconie; à Orchomène, en Béotie, et dans plusieurs des îles de l'Archipel. C'est dans cette aire géographique, et surtout en Crète et en Argolide, que fleurit l'art dit *mycénien* ou *insulaire,* qu'il conviendrait peut-être d'appeler achéen et crétois, puisque son épanouissement correspond à la fois à la période de la thalasso-

cratie crétoise, personnifiée dans la figure légendaire de Minos, et à la domination, en Argolide, de la dynastie achéenne des Pélopides.

Quelle était l'origine de cette culture si brillante qui prévaut en Grèce avant les invasions doriennes? Question obscure qui soulève, à l'heure actuelle, de brûlantes polémiques et dont on a cherché la solution principalement dans l'étude des pierres gravées éclairée à la lueur vacillante des légendes primitives. Mais, quel que soit le rameau ethnique auquel on veuille rattacher la race mycéno-crétoise, il n'est pas possible aujourd'hui de méconnaître qu'elle a subi, comme la civilisation égéenne primitive, l'action des empires égypto-asiatiques. Cette influence est, d'abord, attestée par la tradition grecque suivant laquelle le fondateur du royaume d'Argos, l'Achéen Pélops, vint de la Lydie ou de la Phrygie, dans le Péloponèse, traversant la mer Égée sur un char d'argent : « Ce fut, dit Thucydide, au moyen des trésors apportés d'Asie chez des populations indigènes qu'il établit son autorité parmi elles. » Passant maintenant en revue les productions de la glyptique, nous y démêlerons, à côté des éléments d'un art aborigène et spontané, des emprunts manifestes à l'art des Égyptiens, des Chaldéens, des Héthéens.

Les intailles de l'art dit mycénien, qui paraissent les plus anciennes, sont pour la plupart des gemmes lenticulaires, tantôt rondes et aplaties, tantôt allongées et légèrement convexes, ressemblant à des noyaux de pêches et à des vessies de poissons, en agate, cristal de roche, calcédoine, jaspe, cornaline, améthyste, stéatite, hématite. Elles sont percées pour être enfilées dans des

colliers, comme les cônes orientaux et les scarabées égyptiens; un certain nombre aussi étaient enchâssées dans les chatons des bagues. Les formes adoptées pour ces gemmes primitives sont nouvelles dans la glyptique, et l'art oriental ne les a pas connues. Les graveurs de l'époque mycénienne se laissèrent en ceci guider par la nature elle-même, qui leur fournissait comme modèles des cailloux roulés en forme de glands ou d'amandes, et longtemps encore les Grecs se serviront de ces cail-

Fig. 54.

Fig. 55.

Fig. 56.

loux ou *psephoi* en guise de bulletins de vote dans leurs assemblées délibérantes. Les sujets représentés sur ces gemmes sont des fleurs, des animaux, tels que lions, cerfs, antilopes, taureaux, poulpes, poissons, tantôt seuls, tantôt affrontés héraldiquement ou luttant les uns contre les autres (fig. 54, 55 et 56. Cabinet des médailles); des griffons, des Pégases ou d'autres êtres fantastiques; des scènes de chasse, des hommes luttant contre des lions ou des sangliers; des combats de guerriers couverts de leur armure. La simplicité du sujet, la gaucherie, les disproportions des figures révèlent un art à ses débuts : c'est la première époque mycénienne.

Bientôt les types se compliquent et témoignent d'une plus grande habileté de main. L'artiste est assez hardi pour oser représenter des figures sur deux plans

différents, comme des animaux de profil, qui marchent côte à côte ou se croisent en se dirigeant en sens inverse. Une gemme du Musée britannique, d'origine crétoise, représente ainsi deux taureaux ou deux antilopes dont les corps superposés paraissent se confondre (fig. 57). Sur une autre, en stéatite, du même musée, trouvée en Crète, un lion se retourne pour dévorer une gazelle qui bondit derrière lui (fig. 58). Ne suffit-il pas d'une maladresse naïve dans une pareille composition pour que les figures s'enchevêtrent et que l'observateur se croie en présence d'un seul être monstrueux à plusieurs têtes? Le groupe du lion dévorant un ægagre a paru, sans grand effort d'imagination, n'être qu'un monstre ayant à la fois une tête de lion, une tête de chèvre et même une tête de serpent. Cette conception de la Chimère, une fois entrée dans l'imagination populaire, aura pris corps, et les artistes s'en seront emparés aussi bien que les poètes. C'est de sujets analogues que M. Milchhœfer[1] fait dériver les types de Pégase, de la Gorgone, des Harpies, du Minotaure, ignorés de la symbolique orientale et que l'art et la mythologie gréco-étrusques ont tant exploités.

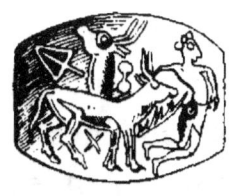

Fig. 57.

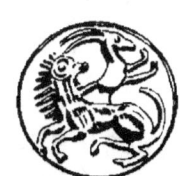

Fig. 58.

Sans doute, l'influence des images maladroites sur l'imagination populaire ne saurait être contestée. Mais suffit-elle à expliquer la présence de tous les monstres qu'offre à nos regards la glyptique mycénienne? Évi-

1. Milchhœfer, *Die Anfænge der griech. Kunst*, p. 55 et suiv.

demment non, et il faut que la démonologie sémitique intervienne dans la formation de bien des figures gravées sur les gemmes insulaires. La Chimère, Pégase, la Gorgone, le Minotaure, les Harpies, voilà des sujets qui n'ont rien de sémitique et que n'a connus ni l'art de l'Égypte, ni celui de la Chaldée : ils prouvent incontestablement que la race mycénienne avait ses légendes propres et qu'elle a su produire des œuvres artistiques par la seule puissance créatrice de son génie. Mais, en même temps, on ne saurait nier les emprunts qu'elle a faits aux peuples orientaux avec lesquels elle se trouvait nécessairement en contact. Par exemple, la civilisation mycénienne a recours à certaines pratiques funéraires, comme celle de placer des masques d'or sur les visages des cadavres, qui ne sont couramment usitées qu'en Égypte, en Assyrie et en Phénicie. La décoration polychrome des murs, les revêtements métalliques des tombeaux à coupoles de Mycènes et d'Orchomène, rappellent à la fois les édifices de Babylone et les hypogées de la vallée du Nil. Les ivoires sculptés de Mycènes portent l'empreinte très accusée de l'art assyrien et surtout cypriote. Dans les tombes de l'acropole de Mycènes, il y avait des idoles de la déesse babylonienne Istar; des objets en terre cuite vernissée de provenance égyptienne, des vases en argent, des lames de poignards dont les incrustations représentant des scènes de chasse, sont fabriqués, comme l'a fait ressortir M. G. Perrot, par des procédés techniques identiques à ceux qui étaient familiers aux Égyptiens. Schliemann a recueilli à Mycènes un petit cylindre en opale, sur lequel est gravée une figure humaine de style

égyptien, et un scarabée portant le nom de la reine Ti, femme d'Amenophis III [1]. Il y a longtemps enfin que Fr. Lenormant a, le premier, signalé le caractère oriental des sujets gravés sur les chatons de bagues en or trouvées à Mycènes. « La forme de ces chatons, dit-il, est quadrilatère, et le trou qui les perfore dans le sens de leur longueur indique qu'ils étaient montés à l'égyptienne, sur un fil de métal, de manière à pouvoir être tournés et présenter tantôt la face gravée, tantôt la face lisse. Les sujets qui y ont été retracés sont de ceux qu'affectionnaient les artistes de l'Orient, sur les bords du Nil comme sur ceux de l'Euphrate et du Tigre; c'est un homme qui combat un lion, deux guerriers en lutte, dont l'un frappe l'autre d'un coup d'épée à la gorge, enfin un lion blessé dont les pattes de devant fléchissent, tandis qu'il retourne la tête pour voir d'où est parti le trait dont il se sent atteint. Les compositions sont bien conçues, les figures fièrement campées, leurs mouvements vifs et justes. Le style offre ce mélange des deux influences égyptienne et assyro-chaldéenne, qui caractérise l'art de la Phénicie [2]... » Le plus remarquable de ces chatons de bagues nous offre une scène étroitement apparentée à celle de certains cylindres chaldéens; il semble même évident que l'ouvrier mycénien avait sous les yeux un modèle oriental dont il ne comprenait pas le sens mythologique. En effet, ce sont des femmes nues jusqu'à la ceinture, qui apportent des offrandes à une divinité;

1. Schliemann, *Mycènes*, p. 181-183; Collignon, *Histoire de la scuplture grecque*, t. I, p. 62.
2. Fr. Lenormant, *les Antiquités de la Troade*, 2ᵉ part., p. 24.

elles sont debout, vêtues d'une tunique frangée qui rappelle la robe chaldéenne à volants étagés ; sur l'autel on aperçoit, comme sur des cylindres chaldéens, la hache à deux tranchants surmontée des figures symboliques des astres. N'était cette substitution de femmes aux prêtres chaldéens en robes longues, on croirait que ce tableau a été gravé en Chaldée même, par un artiste babylonien.

Les œuvres de la glyptique proprement dite sont non moins éloquentes que de semblables bijoux. Par exemple, une gemme du Musée britannique a pour sujet un héros debout entre deux ibex qui se dressent et qu'il saisit par les cornes, type des plus communs dans la glyptique chaldéo-assyrienne[1]. Sur une intaille en cristal de roche, trouvée à Phigalie, un géant dompte deux monstres dressés contre lui et qui ont des pattes d'oiseaux, comme un grand nombre de génies asiatiques[2] (fig. 59).

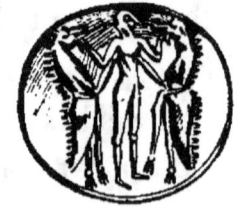

Fig. 59.

Une autre représente Héraclès, dieu d'origine orientale, combattant l'ἅλιος γέρων, « le vieillard de la mer », à queue de poisson, dont le prototype, sous le nom de Dagon, doit être cherché en Phénicie et en Chaldée (fig. 60).

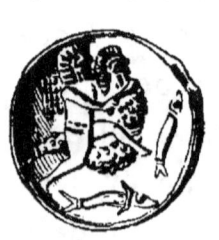

Fig. 60.

On trouve aussi sur les gemmes mycéniennes des figures léontocéphales, des sphinx, des bouquetins, des lions dressés, motifs dont l'origine orientale ne saurait être contestée : ils sont assez

1. Murray et Smith, *A catalogue of engraved gems*, n° 93.
2. Milchhœfer, *Die Anfænge der griech. Kunst*, p. 55, a.

nombreux et variés pour autoriser à conclure que l'art et l'industrie mycéno-crétois avaient un caractère mixte formé de trois courants distincts : le courant autochtone, le courant asiatique et le courant égyptien.

On discutera, sans doute, longtemps encore sur la part respective d'influence de ces trois éléments, sur la prépondérance de l'un au détriment des deux autres. Qu'importe la conclusion de ces polémiques ! en ce qui nous concerne directement ici, un résultat est acquis : les artistes de la période mycénienne donnent à leurs gemmes une forme originale qui est le plus souvent celle des cailloux roulés par les flots ; ils n'adoptent ni le cylindre ou le cône des Chaldéens, ni le scarabée de l'Égypte. Quant aux sujets qu'ils gravent sur ces pierres lenticulaires, ou bien ce sont des animaux et des fleurs de la faune et de la flore des îles ou des pays baignés par la mer Égée, des mythes empruntés à leurs traditions nationales, ou bien ce sont des sujets copiés, souvent sans intelligence, sur les pierres gravées de l'Égypte et de la Chaldée.

Les figures humaines, avec leur carrure d'épaules, leurs hanches rétrécies, leurs jambes et leurs bras raides

Fig. 61.

et démesurément allongés, sont d'une facture originale, tout en reflétant encore quelque affinité avec l'Égypte (fig. 61). Mais ce qui étonne le plus quand on étudie l'ensemble des œuvres de la glyptique mycénienne, c'est le degré de perfection auquel elle est parvenue, à un moment donné, dans la reproduction des figures d'animaux. Il est telles de ces images de lions, de taureaux, de bouquetins, de lions dévorant des cerfs, de

vaches allaitant leurs veaux, qui ne seraient pas déplacées au temps de la splendeur de l'art grec. Je n'en donnerai qu'un exemple emprunté à la belle planche de gemmes mycéniennes qui accompagne le sixième volume de MM. Perrot et Chipiez (fig. 62). Ces intailles vont de pair avec les bas-reliefs déjà fameux du vase d'or de Vaphio et avec les lions affrontés de la porte de Mycènes; on ne saurait le nier, les artistes mycéniens apparte-

Fig. 62.

naient à une race de génie, et ils étaient rapidement devenus des animaliers plus habiles que ceux qui sculptèrent, longtemps après eux, les plus admirés des bas-reliefs ninivites.

La civilisation mycénienne a disparu, emportée par les grands mouvements de migration qui amenèrent en Grèce les Ioniens et les Doriens, c'est-à-dire à proprement parler les Hellènes. Cependant, quelques ateliers de glyptique paraissent avoir échappé à ce grand naufrage et continué à fonctionner, au moins sporadiquement, dans certaines îles. La forme glandulaire ou lenticulaire donnée aux gemmes se maintient assez longtemps, et, sur certaines intailles, elle se trouve associée à des types empruntés aux traditions des nouveaux maîtres du sol :

Fig. 63.

c'est ainsi qu'une intaille lenticulaire trouvée en Crète représente Prométhée attaqué par le vautour (fig. 63). A Mélos, une pierre de cette classe a été trouvée dans une tombe, avec un lécythe à

figures noires du commencement du vᵉ siècle [1]. Parmi celles qu'a publiées M. Rossbach [2], j'en distingue trois qui offrent les caractères suivants : la première représente un sphinx ailé rappelant de très près les monnaies primitives de Chios et d'Idalium; la seconde, sur laquelle nous voyons une tête d'aigle qui tient un serpent dans son bec, est conforme au type des monnaies de Ialysos et de Paphos; la troisième enfin, gravée sur ses deux faces, a, d'un côté, un centaure, de l'autre, deux dauphins et une araignée de mer, type pareil aux premiers statères de Posidonia, dans l'île de Carpathos. Il serait bien difficile de soutenir que ces gemmes, qui reproduisent des types monétaires, sont antérieures au vɪɪᵉ siècle. Néanmoins, pour les Grecs de cette époque, leurs formes représentent un passé lointain, les traditions d'une civilisation morte depuis longtemps et déjà refoulée à l'état de légende dans les souvenirs populaires.

II. — LA GLYPTIQUE GRECQUE ARCHAÏQUE

Zeus, Hera, Apollon, Athéna, tout l'Olympe homérique fait son entrée en scène avec les invasions doriennes. Les mœurs et les usages, les armes et le costume sont nouveaux; ce qui a constitué l'essence

1. Dümmler, dans *Mitth. d. d. arch. Instituts, Athenische Abtheilung*, t. XI, p. 172, n° 10.
2. Rossbach, dans *Archaol. Zeitung*, 1883, pl. XVI (voyez les fig. 11, 15-16 et 23). Cf. aussi les gemmes publiées par M. Tsountas, dans l'*Ephemeris arçheol.* d'Athènes, 1889, pl. X.

même de la civilisation mycéno-crétoise est anéanti, dédaigné, proscrit loin des centres de l'activité sociale. Cependant les envahisseurs, comme ceux qu'ils ont subjugués, ont les regards fixés sur l'Orient. Telle est la puissance d'attraction des foyers artistiques et industriels de l'Égypte et de l'Asie sémitique, que pour commencer leur éducation matérielle, les Hellènes préfèrent se tourner vers eux, plutôt que de recueillir sur place le fruit de l'expérience déjà si mûrie de la société mycénienne. A peine la période d'agitation est-elle terminée et la stabilité politique rétablie, que nous voyons Ioniens et Doriens entretenir d'incessants rapports avec les Orientaux, maîtres de l'art comme de la piraterie. Les Grecs d'Homère s'inclinent devant leur supériorité, et ils leur demandent tous les objets de luxe et de parure : la description littéraire du bouclier d'Achille, elle-même, on l'a démontré, a été inspirée par la vue des produits de l'art phénicien et cypriote.

Naturellement, cette influence des empires asiatiques sur la Grèce homérique ne fait que se développer au fur et à mesure que les relations commerciales et maritimes des Hellènes avec les Phéniciens prennent une expansion plus grande. Les colonies grecques fondées en Asie Mineure, à Rhodes, à Cypre, en Cilicie, dans le Bosphore cimmérien et jusque dans le delta du Nil et en Cyrénaïque, témoignent d'une véritable pénétration réciproque de la Grèce et de l'Orient. Dans l'ordre de la production matérielle, l'Asie et l'Égypte, jusqu'au vie siècle, fournissent aux Grecs des modèles que ceux-ci s'exercent d'abord à copier, à imiter, à interpréter ; capables bientôt de se

livrer à leur propre inspiration, les disciples en arrivent à surpasser leurs maîtres.

Ces considérations d'ordre général étaient nécessaires pour faire bien saisir le caractère mixte des œuvres de la glyptique de cette époque. Inspirées des cachets orientaux, ce sont presque exclusivement des scarabées ou des scarabéoïdes; la forme est donc égyptienne et n'a plus de rapport avec les intailles lenticulaires des temps mycéniens. Nous trouvons, dans la vie de Solon, un épisode qui montre les Grecs à l'école des Égyptiens pour la confection de leurs cachets. Solon, qui visita l'Égypte sous Amasis pour y recueillir les éléments de la législation qu'il se proposait d'introduire à Athènes, édicta, une fois rentré en Grèce, une loi qui interdisait aux lithoglyphes de retenir chez eux des copies des gemmes qu'ils auraient gravées. Le but de cette mesure prohibitive, inspirée par ce que Solon avait observé en Égypte, était de prévenir les fraudes qu'on aurait pu commettre en usurpant le sceau d'autrui.

Les types orientaux que les Grecs reproduisent sur leurs scarabées sont rarement des copies serviles; en général, on sent que l'artiste a une tendance à s'affranchir de son modèle, à l'interpréter avec liberté, à s'en inspirer seulement, pour s'essayer dans des compositions de son invention. On reconnaît encore la tête de Bès ou du Pygmée phénicien sur ce scarabée en cornaline de la collection de Luynes (fig. 64); mais comme les traits du dieu et ses attributs sont modifiés, arrangés à la grecque! Il arrive un moment où les types orientaux sont tellement transfor-

Fig. 64.

més, qu'il ne reste guère de l'Orient que la conception première et la forme scarabéoïdale. Voyez, par exemple, ce que sont devenus, sous l'action vivifiante du génie hellénique, ces sphinx égyptiens et ce colosse qui, un genou en terre, leur saisit une patte (fig. 65, scarabéoïde du Cabinet des médailles). Que surnage-t-il des traditions orientales dans cette belle composition de style archaïque?

Fig. 65.

D'interprètes, les Grecs sont devenus des novateurs; les Orientaux, à leur tour, rendent hommage à leur supériorité et leur demandent de travailler pour eux : des scarabées, grecs par le style, le type, la composition, sont exécutés pour des Phéniciens. C'est le cas, en particulier, d'une gemme de la collection de Luynes (fig. 66) sur laquelle on voit une lettre phénicienne (*aleph*) à côté d'un sujet qui est bien grec à tous points de vue : Héraclès, agenouillé, portant sur ses épaules le lion néméen. Dans le trésor de Curium, comme dans les tombeaux de Kertch en Crimée, les cylindres imités de ceux de l'Assyrie et les scarabées égyptisants se trouvaient mélangés avec des scarabéoïdes de style grec; parmi ceux-ci, les uns représentent simplement des animaux: chevaux, taureaux, hippocampes, aigles, colombes, ibis; d'autres, d'un art plus avancé, ont des types empruntés à la mythologie hellénique : Némésis, Niké, les travaux d'Héraclès, les aventures d'Ulysse, Echidna et le dragon, le rapt de Proserpine par Hadès, Borée enlevant Orithye

Fig. 66.

(fig. 67)[1]. Le style de ces gemmes montre le génie hellénique dans toute sa force de conception et d'exécution technique : déjà l'archaïsme grec est supérieur à ce que l'art oriental a produit de plus achevé.

Fig. 67.

Dès l'apparition de la monnaie, au VIIe siècle, il s'établit une sorte de solidarité étroite entre les types monétaires et ceux de la glyptique. L'alliance de ces deux branches de l'art devint même plus tard si ordinaire qu'elle passa en proverbe : au temps d'Eschyle, on disait que celui dont on achetait le silence à prix d'or avait les lèvres scellées par une empreinte faite à l'aide d'une monnaie. Le fameux anneau de Gygès, roi de Lydie, qui avait la propriété de rendre invisible quiconque le portait au doigt, était peut-être orné d'un chaton représentant le lion des statères primitifs attribués à ce prince. Les premières monnaies d'Asie Mineure et d'Egine ont pour types des animaux que les graveurs de cachets s'empressent de copier. Une gemme de la collection de Luynes a pour emblème deux protomes de taureaux accolés et marchant en sens inverse, comme des monnaies d'or et d'argent de Crésus. Sur d'autres, c'est le sanglier ailé de Clazomène, le lion ailé et cornu ou la triquêtre à branches terminées en têtes de griffons (fig. 68; anc. coll. Gobineau),

Fig. 68.

types curieux de statères lyciens du Ve siècle; ce sont

1. D'après Cesnola, *Cyprus*, pl. XXXIX, fig. 1.

enfin surtout des lions, taureaux, cerfs, bouquetins, chevaux, aigles, sphinx, figurés identiquement sur les monnaies et sur les gemmes[1]. Hérodote prétend que les Éthiopiens de l'armée de Xerxès se servaient de pierres gravées en guise de monnaies.

On commence aussi à graver des noms grecs sur les gemmes, dans le même temps que les légendes monétaires font leur apparition. L'intaille la plus ancienne qui porte une inscription est un scarabée (fig. 69) sur le plat duquel on lit, au-dessus d'un dauphin, en lettres grecques de forme très archaïque : Θερσίος εἰμί σᾶμα, μή με ἄνοιγε (*Je suis le cachet de Thersis; gardez-vous de me briser*)[2], inscrip-

Fig. 69.

tion qui rappelle la formule de la monnaie éphésienne au type du cerf, avec le nom de Phanès. Vient ensuite un scarabée en agate, trouvé à Égine en 1829, sur lequel on lit : Κρεοντίδα ἐμί[3].

Par ces exemples, nous constatons que les Grecs, au VIIe siècle, suivent la mode orientale de graver sur la gemme le nom de l'individu auquel elle sert de sceau. Mais ils ne tardent pas à inaugurer un usage ignoré des Asiatiques et des Égyptiens : leurs artistes, jaloux de leur gloire, tiennent à inscrire leur propre nom à côté du type dans l'exécution duquel ils ont déployé tout leur talent. Les graveurs en pierres fines

1. Voir surtout Imhoof-Blumer et O. Keller, *Tier und Pflanzenbilder auf Münzen und Gemmen*, in-4°. Leipzig, 1889.
2. O. Rossbach, dans l'*Archeol. Zeitung*, 1883, p. 336-339, et pl. XVI, fig. 19.
3. *Bullettino dell' Instit. arch. di Roma*, 1840, p. 140.

signent leurs œuvres, comme les peintres et les sculpteurs. Pour le critique moderne, c'est souvent une difficulté grande de déterminer si le nom inscrit sur une gemme est celui de l'artiste qui l'a gravée ou celui du possesseur qui l'a utilisée comme cachet. Ainsi, nous demeurons dans l'incertitude au sujet de Στησικράτης, dont le nom se lit au-dessus d'un cheval, sur un scarabée du trésor de *Curium* [1] ; à cause des grandes proportions des lettres, j'incline à croire qu'il s'agit du possesseur. Au contraire, je verrais plutôt une signature d'artiste dans le nom de Semon (Σημόνος), gravé sur un jaspe noir du musée de Berlin, autour d'une femme nue, agenouillée, tenant une hydrie qu'elle remplit à une fontaine (fig. 70). Cette gemme est du vi[e] siècle; les lettres sont incisées délicatement, sans profondeur et en harmonie parfaite avec le sujet. Le nom, comme il sied à la modestie d'un artiste, n'attire pas le regard, parce qu'il n'est que secondaire, tandis qu'un possesseur veut avant tout que sa signature soit en vedette sur son cachet.

Fig. 70.

Sur un scarabée de la même époque, trouvé dans la plaine de Pergame et peut-être gravé à Milet, puisque le sujet, une lionne guettant sa proie, ressemble aux monnaies primitives de cette ville, on lit Ἀριστοτείχης. C'est encore, croyons-nous, un artiste; mais le nom d'un certain *Isagoras*, sur un scarabéoïde du Musée britannique [2], est en lettres si grandes qu'on ne saurait guère hésiter à y reconnaître le possesseur.

1. P. di Cesnola, *Cyprus*, pl. X, fig. 14.
2. Murray et Smith, *Catal. of engr. gems*, n° 482.

Nous entrons dans le domaine de la certitude avec le nom de l'artiste Syriès : sur une stéatite du Musée britannique, on lit Συρίης ἐποίεσε [1] (fig. 71). Le dos du scarabée est remplacé par un masque de Silène en relief; sur le plat, on voit en creux un homme qui joue de la lyre. La délicatesse du travail permet de l'analyser dans tous les détails, depuis la barbe en coin, les pommettes et les yeux saillants du personnage, jusqu'à l'ossature de son torse maigre, de ses bras, de ses jambes et de ses pieds, jusqu'aux ornements du diadème, aux cordes et à la clef de la lyre. Vous pouvez ici

Fig. 71.

étudier à loisir les caractères de la plastique grecque au vie siècle : les hanches serrées, la poitrine bombée et sillonnée de côtes en relief, le jeu exagéré des muscles, la transparence enfin de ce voile qui, épousant les contours du corps, laisse deviner autant de science anatomique que d'habileté technique.

Le lieu des trouvailles, la forme des noms propres, le style des images, tout proclame que les gemmes dont nous venons de parler ont pour patrie la côte occidentale de l'Asie Mineure. Et, en effet, nous savons, par les sources littéraires, que l'île de Samos était, au vie siècle, le siège d'une école de graveurs en pierres fines aussi bien que de sculpteurs. Jusqu'ici, la glyptique grecque n'avait pas marché de pair avec la sculpture. Préoccupée surtout d'imiter les œuvres de l'Égypte

1. Murray et Smith, *Catal. of engr. gems*, n° 479; W. Frœhner, *Mélanges épigraphiques*, p. 14-15; S. Murray, *Handbook of greek archæology*, p. 152.

et de l'Assyrie que lui apportaient les Phéniciens, elle n'a jamais songé à reproduire les *xoana*, ces rudimentaires essais de la sculpture grecque, ni ces œuvres un peu moins primitives attribuées à Dédale, que les Grecs des temps classiques trouvaient si maladroites, ni même enfin aucune de ces statues à figure niaise, aux membres rigides, qu'on a exhumées à Délos et dans diverses parties du monde hellénique.

Il n'en est plus de même dès que le génie grec cesse de regarder exclusivement l'Orient, dès qu'il s'affranchit des entraves de l'imitation pour prendre son libre essor. La glyptique est étroitement liée à la sculpture, et il est à noter que les artistes d'alors, comme ceux de la Renaissance italienne, sont à la fois sculpteurs, ciseleurs, architectes, toreuticiens, médailleurs, graveurs en pierres fines.

Au nombre des maîtres qui ont illustré l'école samienne figure au premier rang Mnésarchos, le père du philosophe Pythagore; il est qualifié δακτυλιογλύφος, c'est-à-dire graveur de cachets; comme il mourut au commencement de la tyrannie de Polycrate, son activité se place au moment de la grande floraison des toreuticiens de Samos. « C'est, dit M. Collignon, sous le gouvernement de Polycrate, depuis 532 et peut-être plus tôt, jusqu'en 522, que la richesse de l'île arrive à son apogée. L'éclat d'une cour qui attire des poètes comme Anacréon et Ibycos, des savants comme Demokédès de Crotone; les grands travaux d'art entrepris par le tyran, les embellissements de l'Héraion, la construction de l'aqueduc d'Eupalinos, entretiennent à Samos une activité féconde. Retranché dans sa forteresse

imprenable d'Astypalée, Polycrate peut caresser le rêve d'un empire gréco-ionien dont Samos serait le centre. Ajoutez que ses relations amicales avec Ahmès II, l'Amasis des Grecs, contribuent à ouvrir largement l'Égypte au commerce des Samiens[1]. »

Ainsi s'explique-t-on que les œuvres samiennes soient encore imprégnées de l'art oriental et égyptien. Des deux Samiens, Rhœcos et Theodoros, qui eurent, les premiers en Grèce, l'idée de couler les statues de bronze comme le faisaient les Égyptiens, le second vit encore Polycrate et grava pour lui un cachet auquel une anecdote fameuse est attachée. Suivant Hérodote, l'opulent et trop heureux maître de Samos, convaincu que les hommes ne sont point nés pour le bonheur parfait, aurait voulu interrompre le sien en jetant à la mer le cachet auquel il attachait tant de prix; mais le Destin, qui lui réservait une douleur bien plus grande que celle qu'il pouvait ressentir de la perte de son anneau, refusa d'agréer ce sacrifice volontaire et minime. Il lui fit retrouver son cachet dans le corps d'un poisson pêché pour les honneurs de sa table. Au temps de Pline, on conservait à Rome une sardonyx trouvée à Samos, sur laquelle était représentée une lyre et qui passait pour être l'anneau de Polycrate. A la fois sculpteur, architecte, graveur, écrivain, Théodoros avait coulé en bronze sa propre statue qui le représentait tenant une lime et un scarabée plus petit qu'une mouche, sur lequel il avait réussi à graver un quadrige d'une perfection inimitable.

1. M. Collignon, *Histoire de la sculpture grecque*, t. I, p. 150.

A l'époque de Polycrate et jusque vers l'an 500, les artistes grecs visent à atteindre l'habileté technique et

Fig. 72.

non pas encore la forme idéale. De là un extrême souci du détail et ces chefs-d'œuvre de minutie dont on fait gloire à Théodoros. Les gemmes gravées de cette époque sont nombreuses, et nous n'avons que l'embarras du choix pour donner ici quelques exemples. Au Musée britannique, nous rencontrons, entre autres, ce scarabéoïde (fig. 72) qui représente Apollon agenouillé et jouant de la lyre. Au Cabinet des médailles, nous contemplerons surtout deux œuvres anonymes, encore empreintes d'un reste d'archaïsme, mais qui, par la vigueur de leur style, font présager la grande floraison artistique que personnifie Phidias. L'une (fig. 73) appelle déjà l'attention par sa nouveauté, car c'est un camée à deux couches ; en voici l'explication.

Prœtos, roi de Tirynthe, avait trois filles, Lysippé, Iphinoé et Iphianassa, qui faisaient beaucoup parler d'elles et parcouraient le Péloponèse en poussant des cris et en se livrant à toute sorte d'actions indécentes. Leur père, désespéré, appela le devin Mélampos, qui avait trouvé l'art de guérir par les médicaments et les purifications, et il lui demanda de rendre à ses filles la

Fig. 73.

raison et la sagesse. Mélampos accepta, mais à la condition que Prœtos lui céderait en payement une partie de son royaume. Le camée représente Mélampos au moment où il guérit les vierges folles. Elles sont là, dans des attitudes diverses, les vêtements en désordre. Mélampos tient la victime expiatoire, un petit porc, dont il fait dégoutter le sang sur les têtes des jeunes filles. On voit encore l'acolyte du pontife et la nymphe de la source dont les eaux doivent servir à la lustration. Ce camée, que nous reproduisons très agrandi, est une merveille de l'art hellénique.

Le sujet gravé sur une intaille de la collection de Luynes (fig. 74) n'est pas moins intéressant. « Lorsque les Héraclides, dit Apollodore, furent maîtres du Péloponèse, ils élevèrent trois autels à Zeus Patroos, et après avoir offert un sacrifice, ils tirèrent les villes au sort. Argos formait le premier lot, Lacédémone le second et Messène le troisième. On apporta un vase plein d'eau et il fut convenu que chacun y mettrait son suffrage. Témenos et les deux fils d'Aristodème (Proclès et Eurysthénès) y déposèrent des pierres; Cresphonte, voulant avoir Messène, y mit une boule de terre, pour qu'elle se fondît et que les deux autres sortissent les premières. Celle de Témenos sortit d'abord, ensuite celle des fils d'Aristodème, et Cresphonte eut Messène par ce moyen... » Nous reconnaissons ici les trois rois tirant au sort les villes du Péloponèse.

Fig. 74.

En comparant avec les monuments de la sculpture le camée et l'intaille que nous venons de décrire, on

peut en fixer l'exécution à la fin de la période dite de l'archaïsme avancé, c'est-à-dire celle qui va depuis environ le temps où Antenor exécutait son fameux groupe des Tyrannoctones, peu après 510, jusqu'à la ruine d'Athènes par les Perses, en 480.

Dès cette époque, le goût des pierres gravées faisait fureur dans le monde élégant des villes grecques, comme le prouve l'anecdote d'Isménias rapportée par Pline. Cet Isménias était un joueur de flûte qui paraissait toujours en public couvert de pierreries; un jour il proposa à un roi de Cypre cent statères d'or pour une émeraude sur laquelle était gravée la nymphe Amymone. En vain le prince cypriote, trouvant ce prix trop élevé, voulut-il le diminuer de deux pièces d'or; Isménias, l'acheteur, ne voulut pas consentir à payer la gemme moins que son estimation première, pour ne pas déprécier la valeur du joyau. C'était alors une mode parmi les musiciens de se couvrir de gemmes, et Dionysodore et Nicomaque furent les émules d'Isménias, aussi bien comme amateurs de pierreries que comme joueurs de flûte.

III. — LA GLYPTIQUE ÉTRUSQUE

Les Étrusques, ce peuple dont la civilisation était déjà vieille, tandis que le reste de l'Italie se trouvait encore dans la barbarie, furent de bonne heure en relations commerciales avec l'Orient, par l'intermédiaire des Phéniciens; aussi les nécropoles de la Toscane ont-elles livré en abondance aux archéologues des

pierres gravées qui, sauf de très rares exceptions, affectent la forme de scarabée que nous savons originaire de l'Égypte. Il semble même que les Étrusques aient attaché à cette forme plus d'importance que les Grecs, soit qu'ils eussent, mieux que ces derniers, conservé le souvenir des vertus talismaniques attribuées au scarabée par les anciens Égyptiens, soit qu'il existât entre l'Étrurie et la vallée du Nil un courant commercial direct qui aurait contribué à maintenir plus longtemps et plus vivaces, en Étrurie, les traditions égyptiennes dont les Grecs eurent, au contraire, de bonne heure une tendance à s'affranchir. Cette dernière hypothèse paraît corroborée par la présence, dans les tombes les plus anciennes de la Toscane, de scarabées en faïence émaillée et en pierres dures, dont le plat est orné de figures qui n'appartiennent qu'à la symbolique égyptienne : le dieu Horus, la barque sacrée, des cartouches royaux, entre autres celui de Khofrou (Chéops), le constructeur de l'une des grandes pyramides. De tels monuments, que rien ne distingue de ceux qu'on recueille dans la vallée du Nil, ont été certainement importés d'Égypte en Étrurie. Au contraire, les scarabées qui ne sont que des contrefaçons plus ou moins habiles de ceux de l'Égypte, sur lesquels les signes hiéroglyphiques défigurés sont devenus indéchiffrables, où les attributs des dieux, le costume des personnages ne sont que sommairement et inintelligemment reproduits, ces scarabées, disons-nous, ne sauraient être les produits d'ateliers égyptiens. Ce sont nécessairement des œuvres étrangères, sorties des mains d'artistes qui ne comprenaient pas le sens symbolique

des images qu'ils s'appliquaient à copier. On ne peut, dans ce cas, que les attribuer aux Phéniciens ou aux Carthaginois, ou bien aux Étrusques eux-mêmes.

Les Phéniciens, dont les ateliers orientaux fabriquaient des cônes et des scarabées n'ont pu manquer d'exporter une partie de leurs produits jusqu'en Étrurie; en effet, les pierres gravées des tombes étrusques sont ornées des mêmes motifs assyriens et égyptiens, tantôt isolés, tantôt combinés ensemble, que nous avons relevés sur les produits des ateliers de Cypre et de la côte de Phénicie; et ceci est entièrement d'accord avec ce que nous apprennent les autres monuments d'origine phénicienne trouvés en Étrurie, tels que la célèbre coupe de Palestrina, dans l'ornementation de laquelle l'artiste phénicien a si curieusement associé les éléments assyriens et égyptiens.

Mais lorsque Carthage devient maîtresse du commerce de la Méditerranée occidentale, c'est elle qui se substitue aux marchands de Tyr et de Sidon dans l'approvisionnement des ports de l'Étrurie.

Nous avons vu, tout à l'heure, que Carthage était le centre principal de la fabrication de ces scarabées pseudo-égyptiens dont l'Étrurie faisait une si grande consommation. Mais si, comme on l'a constaté, des scarabées trouvés en Sardaigne ont dû être gravés sur place, dans des ateliers sardes, nous pouvons croire aussi que les Étrusques, race éminemment industrieuse, avaient des artistes qui copiaient les gemmes apportées chez eux par le commerce carthaginois, de même qu'ils s'appliquaient dans le même temps à imiter et à contrefaire les intailles et les vases peints de la Grèce.

La glyptique étrusque était entièrement tributaire de l'Orient et de Carthage, lorsqu'au milieu du viie siècle, le chef des Bacchiades, à Corinthe, Démarate, fuyant la tyrannie de Cypselos, alla fonder en Étrurie la ville de Tarquinies. Il avait déjà été précédé dans cette contrée par quelques émigrants hellènes; d'autres devaient le suivre. Entre la mère-patrie et ces nouvelles colonies s'établirent les relations commerciales les plus actives, si bien que l'industrie et l'art des Étrusques, à partir de cette époque, apparaissent à nos regards comme le prolongement de l'industrie et de l'art de la Grèce. Est-il besoin de rappeler, par exemple, que les vases peints trouvés, depuis 1828, dans les vastes nécropoles de Tarquinies et de Caeré, présentent une similitude frappante avec les vases de Corinthe? Il est aujourd'hui démontré qu'une grande partie d'entre eux ont été fabriqués en Grèce ou dans les colonies grecques du bassin méditerranéen, puis apportés en Étrurie par le commerce maritime. Eh bien, l'étude des pierres gravées qu'on recueille en si grande abondance dans les tombeaux étrusques, à côté de ces produits de la céramique, conduit à des conclusions parallèles.

Les pierres gravées étrusques de style archaïque sont des scarabées ou des scarabéoïdes, comme dans les pays grecs eux-mêmes. Les gemmes du type mycénien ou crétois qu'on a signalées en Italie sont si rares que leur présence isolée ne saurait être due qu'à des causes accidentelles. Mais les pierres de style grec sont, au contraire, extrêmement nombreuses. On les a recueillies surtout dans les tombes de Corneto, de Vulci, de Bologne et dans les environs de Chiusi, accompagnant

des vases à figures noires dont la fabrique se place entre 500 et 440 environ, ou bien des vases à figures rouges qui ne sont pas antérieurs au iiie siècle avant notre ère. Les unes, principalement parmi les plus archaïques, représentent des figures d'animaux : lions, chevaux, taureaux, bouquetins, aigles, sangliers; on voit aussi le griffon terrassant un cerf, la Chimère, le sanglier ailé, des centaures portant une branche d'arbre (fig. 3); des guerriers; des athlètes tenant le strigile; des vainqueurs dans leur quadrige; des tisserands à l'ouvrage, des forgerons martelant des casques sur une enclume; des sculpteurs, l'ébauchoir à la main, et d'autres scènes des jeux publics ou de la vie privée. De nombreux types sont empruntés à la mythologie, et surtout aux cycles troyen et thébain, comme les

Fig. 75.

sujets gravés sur les miroirs. Les dieux qu'on y voit le plus fréquemment dans toutes les phases de leur légende sont : Hercule et ses multiples travaux, par exemple, ce scarabée (fig. 75) qui le représente traversant la mer sur des outres gonflées; Minerve, Neptune, Mercure, Apollon, Niké; les centaures et les satyres, l'hydre, Cerbère, la nymphe Amymone; parmi les héros, nous citerons : Ulysse, Diomède, Ajax, Achille, Philoctète et Palamède (fig. 76), Adraste, Tydée, Capanée, Castor et Pollux, Thésée, Jason, Admète. Sur un gemme de la collection de Luynes (fig. 77) nous voyons le devin Polyidios qui retire le jeune Glaucos d'un vase de miel. Le

Fig. 76.

fils de Minos et de Pasiphaé était tombé dans un tonneau de miel en poursuivant une souris, et il y était mort étouffé. Minos força le devin Polyidios à ressusciter son enfant; sur notre scarabée, Polyidios est en train d'opérer le miracle : il tient la baguette magique qu'il enfonce dans le vase, duquel émerge la tête de Glaucos. Minos et Pasiphaé assistent à l'opération théurgique.

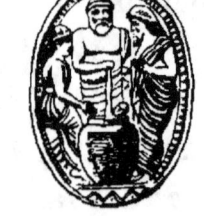

Fig. 77.

La plupart du temps, la ressemblance des gemmes étrusques avec celles de la période grecque archaïque est telle qu'il est impossible de les distinguer, soit par la forme ou le style, soit par le sujet ou la matière. Pourtant nous essayerons de fixer quelques règles générales qui autorisent à considérer certaines intailles comme véritablement étrusques. Ce sont d'abord les gemmes sur lesquelles le sujet est accompagné d'une inscription étrusque, à l'imitation de ce qui était pratiqué sur les vases peints, les cistes et les miroirs de bronze. Cette mode, qui consiste à graver dans le champ des scarabées une légende explicative ou tout au moins le nom des personnages représentés, est étrangère à la glyptique grecque. On est certain de l'origine étrusque des gemmes fort nombreuses sur lesquelles on lit, par exemple, à côté d'une scène représentant le combat d'Hercule et de Cycnos, *Hercle* et *Kukne;* à côté d'un héros fabriquant un navire, *Easun* (Jason); à côté de Tydée blessé, *Tute;* de Capanée foudroyé, *Kapne;* d'Ajax se suicidant, *Aivas* (fig. 78. Cabinet des médailles); à côté de

Fig. 78.

Castor puisant de l'eau à la fontaine des Bébryces, *Kastur*; à côté d'Ulysse, *Uthuẓe*; de Minerve, *Menrva*; de Philoctète et Palamède, *Talmethi* (fig. 76). Voici une intaille agrandie du musée de Berlin où est gravé le conseil de guerre des héros devant Thèbes : Adraste (*Atresthe*), Tydée (*Tute*), Polynice (*Phulnice*), Parthénopée (*Parthanope*) et Amphiaraus (*Amphtiare*) (fig. 79).

Fig. 79.

Il y a présomption qu'on se trouve en présence d'un scarabée étrusque lorsque le sujet, anépigraphe, est de ceux qu'affectionne particulièrement l'art étrusque, tels que les mythes des guerres de Thèbes et de Troie, des Argonautes, de la Gorgone, du Destin, de Minerve ailée. Ces dernières divinités mêmes sont inconnues dans la glyptique grecque. Comme pour les vases peints, toutes les intailles d'un style net et franc sont plutôt grecques, tandis que celles qui paraissent des imitations ou des copies sont sûrement étrusques. Les thèmes exploités par la glyptique étrusque, même dans la dernière période de la vie autonome de l'Étrurie, ne varient pas ou plutôt ne se renouvellent pas, tandis que la glyptique grecque progresse avec le temps, puise à de nouvelles sources, s'inspire de sujets modernes : ceci tient à ce que l'Étrurie, une fois qu'elle a cessé ses rapports directs avec la Grèce, en est réduite à son inspiration personnelle et se contente d'exploiter

toujours et par routine le vieux fonds de mythes et de légendes que lui ont apporté les anciens Grecs.

En dépit de la justesse de ces observations, de cette minutieuse analyse des types et de la technique, qui prouvent que l'Étrurie avait ses ateliers nationaux de graveurs, l'identité des gemmes étrusques et des gemmes grecques est souvent si complète, qu'on est forcément amené à conclure que la plupart des ateliers de lithoglyphes, comme ceux des céramistes, travaillaient à la fois pour les Grecs et pour les Étrusques. Que ces ateliers fussent établis les uns en Grèce, les autres en Étrurie, on ne saurait guère en douter; mais leurs ouvriers voyageaient des uns aux autres. Il y avait, ce nous semble, comme une corporation de lapidaires ayant des établissements en Grèce et en Italie, et les communications entre ces officines étaient fréquentes, leurs artistes étudiant sous les mêmes maîtres, copiant ou imitant les mêmes modèles, s'inspirant des mêmes traditions, ayant recours aux mêmes procédés techniques, travaillant sur les mêmes matières et avec le même outillage. Et d'ailleurs, ainsi que l'a remarqué M. J. Martha[1], les pierres gravées étrusques sont en cornaline, en agate, en sardoine et même en calcédoine, matières dont aucune n'est indigène en Étrurie, et qui supposent nécessairement le commerce d'importation des pierres fines.

Il est fort difficile de classer chronologiquement les intailles étrusques, bien qu'elles soient loin d'avoir toutes la même valeur artistique. Sans doute, il en est

1. J. Martha, *l'Art étrusque*, p. 591.

qui sont de purs chefs-d'œuvre archaïques, d'autres sont d'un travail plus que médiocre, mais une observation attentive a permis d'établir que les unes et les autres sont souvent contemporaines ; à côté des artistes grecs qui travaillaient pour les Étrusques, il y avait en Étrurie des ouvriers de bas étage qui faisaient des scarabées à bon marché pour le vulgaire, copiant sans style ni talent des sujets qu'ils ne connaissaient peut-être souvent que par des copies intermédiaires et déjà altérées. Enfin, en Étrurie plus que partout ailleurs, l'art se traîne dans l'ornière de l'archaïsme d'imitation, de sorte que ses produits n'ont point de date respective. Pour toutes ces raisons, il faut se contenter de remarquer que le bon style étrusque se distingue par les qualités et les défauts de l'archaïsme grec : les personnages ont généralement de longues jambes et un torse très court, comme les figures du fronton du temple d'Égine et celles des métopes de Sélinonte ; le costume est grec ; le travail est poussé méticuleusement dans les détails ; le relief donné par l'empreinte des intailles est relativement faible et plat ; le sujet est presque toujours encadré dans une bordure dentelée. Quant aux scarabées de style médiocre qu'on a trouvés en quantité innombrable, la majorité paraît n'être pas antérieure au IIIe siècle.

Naturellement, les Étrusques utilisèrent leurs scarabées comme cachets. D'aucuns étaient enfilés dans des colliers ; mais la mode élégante était de les monter en bagues. Comme en Grèce, on en portait même plusieurs à chaque doigt, et le terme singulier de *sphragidonychargokometæ*, inventé par Aristophane pour dési-

gner les plus efféminés de ses contemporains, était applicable à beaucoup d'Étrusques de son temps.

Pas plus que les Grecs de l'époque archaïque, les Étrusques n'ont fait un usage courant du camée. Cependant, le musée de Florence a acquis, en 1885, un beau fragment de camée trouvé à Chiusi : il représente Éos ou Thétis. Un autre camée en onyx, avec une figure presque semblable (fig. 80), a été recueilli dans une tombe d'Orvieto [1]. Ces intéressants monuments peuvent remonter au commencement du ve siècle ; comme sur les autres camées du même temps, la figure en relief n'est que la carapace transformée du scarabée traditionnel.

Fig. 80.

CHAPITRE IV

I. — LA GLYPTIQUE AUX Ve ET IVe SIÈCLES

L'ère nouvelle qui s'ouvre pour la Grèce aussitôt que l'invasion de Xerxès est refoulée fait époque dans l'histoire de la glyptique aussi bien que dans celle des

1. *Notizie degli scavi di antichita*, 1885, p. 97; Korte, dans l'*Archæologische Zeitung*, 1877, pl. XI, n° 3.

arts plus illustres où Polyclète et Phidias vont bientôt formuler les lois immuables de l'esthétique. Dans son humble sphère, la gravure en pierres fines, cette figure de second plan, participe à cette transformation presque soudaine d'un peuple délivré pour jamais de ses ennemis et plein de confiance dans son génie : elle reflète les progrès de la sculpture dont elle est la fidèle servante. Sans doute, on voit encore, au début de cette période, dans la glyptique comme dans la statuaire, des maîtres respectables s'attarder dans des pratiques surannées, soutenus par les tendances routinières des classes inférieures de la société; mais, à côté de ces représentants d'un autre âge, surgissent de hardis novateurs qui, cherchant une voie nouvelle, deviennent les fauteurs d'une véritable révolution dans les arts. En glyptique, la forme des gemmes, le style, le choix des sujets, tout se transforme rapidement sous leur impulsion féconde. Le scarabée d'origine égyptienne, qu'un préjugé aussi déraisonnable qu'obstiné a maintenu presque exclusivement jusqu'ici comme une formule nécessaire, est souvent abandonné dès le milieu du Vᵉ siècle : on lui substitue, par exemple, un masque de Silène ou de Gorgone, un lion couché (fig. 81), qui rappellent seulement par le galbe général la forme

Fig. 81.

scarabéoïdale traditionnelle. Les images, en creux ou en relief, achèvent de se dépouiller de la raideur archaïque : c'est désormais la grâce et la noblesse

dans l'expression, la souplesse dans les mouvements, la majesté dans l'attitude qui les caractérisent. Le goût des beaux camées à plusieurs couches se propage au fur et à mesure que s'accroissent le luxe et l'opulence; les types des intailles seront souvent, désormais, des copies des œuvres des sculpteurs ou des peintres en renom. Pourquoi faut-il que, moins heureuse que la sculpture, la glyptique contemporaine de Cimon ne nous offre pas d'œuvre signée et que nous soyons réduits à admirer pour eux-mêmes les camées et les intailles anonymes des trop modestes émules de Critios, de Nésiotès, de Calamis, de Pythagore? Et puis, il faut bien le dire une fois pour toutes, le classement chronologique des produits de la glyptique est des plus incertains quand il n'a pas pour base des données extrinsèques, c'est-à-dire étrangères au style même de la gemme. A toute époque, un lithoglyphe habile a pu copier une œuvre sculpturale des temps antérieurs à lui, sans que rien dans le travail de la gravure permette d'assigner à son œuvre une date déterminée.

C'est le cas, entre autres, pour l'une des plus belles statues de Pythagore de Rhegium. « Syracuse, dit M. Collignon, possédait une statue très vantée de Pythagoras : *Philoctète blessé dans l'île de Lemnos*. Le héros traînait péniblement son pied blessé; la vérité de l'attitude, l'expression de souffrance donnaient au spectateur comme la sensation de la douleur physique. On est fondé à croire que la statue syracusaine a servi de prototype aux graveurs en pierres fines qui ont traité le même sujet; plusieurs pierres gravées la reproduisent avec des variantes, et les plus voisines

de l'original paraissent être celles où le héros marche avec effort, le corps courbé, appuyé sur un bâton noueux[1] » (fig. 82). Sous une semblable réserve, je placerais volontiers vers la même époque, c'est-à-dire un peu avant le milieu du ve siècle, deux intailles du Musée britannique qui représentent, l'une, le centaure Chiron (fig. 83), l'autre, une femme allant puiser de l'eau à une fontaine (fig. 84). Nous retrouvons dans ces

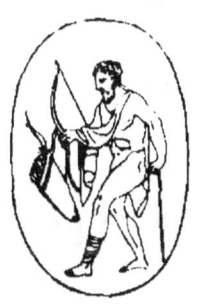
Fig. 82.

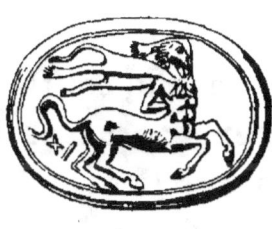
Fig. 83.

Fig. 84.

œuvres quelques-uns des caractères des sculptures du temps de Cimon : formes élégantes, mais encore allongées, liberté des mouvements, draperies amples et légères, presque transparentes, travail fini à l'excès, en un mot, immense progrès dans l'expression, avec quelques traces des formules des anciennes écoles. C'est un peu plus tard qu'il conviendrait de classer une tête de Zeus qui a quelque parenté de style avec plusieurs des statues du temple d'Olympie[2].

La légende de Pélops et Hippodamie, qui forme le sujet du fronton oriental de ce même temple de Zeus,

1. M. Collignon, *Histoire de la sculpture grecque*, t. I, p. 411.
2. Murray et Smith, *Catalogue of engraved gems*, n° 464.

a également été interprétée sur un des plus admirables camées grecs du Cabinet des médailles. On sait que Poseidon avait confié à Pélops quatre chevaux qui devaient le faire triompher, dans la course en chars, d'Œnomaüs, dont il ne pouvait qu'à ce prix épouser la fille Hippodamie. Le graveur a interprété un épisode des préparatifs de la course (fig. 85).

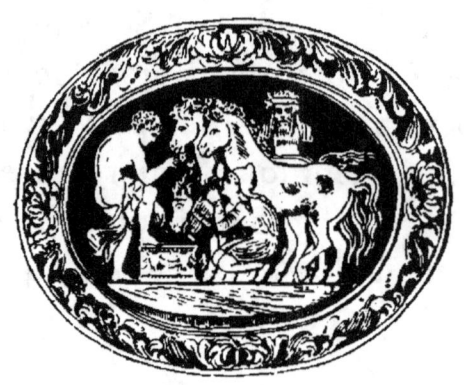

Fig. 85.

Voyez le jeune héros debout, courbé en avant, le pied sur le bord de l'abreuvoir orné de bucrânes où boivent ses coursiers ; il s'entretient avec l'esclave Myrtile, l'aurige d'Œnomaüs, qui trahit son maître absent, pour procurer la victoire à Pélops. Telle est la légende que nous avons sous les yeux, gravée avec une incomparable habileté sur une agate dont les nuances laiteuses sont d'une douceur exquise.

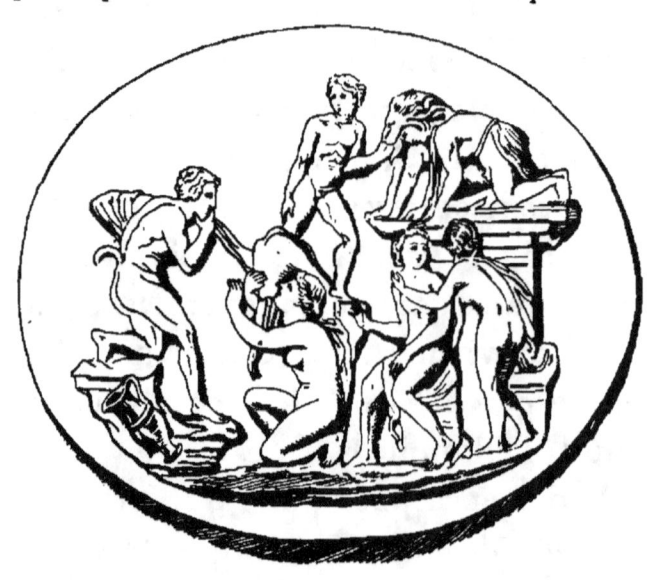

Fig. 86.

Un autre chef-d'œuvre de la glyptique du vᵉ siècle, — à cette époque la Grèce

ne produit que des chefs-d'œuvre, — est celui-ci, du musée de l'Ermitage (fig. 86); il représente Icarios inventant le jeu des ascolies, l'une des principales réjouissances des Grecs dans la saison des vendanges. Dans ce jeu champêtre, l'outre gonflée était enduite de savon ou d'huile; le vin qu'elle renfermait était la récompense de celui qui s'y maintenait debout et sans glisser; la maladresse des autres était l'objet des rires et des quolibets des spectateurs.

Quelques camées du musée de Vienne sont, eux aussi, d'un assez grand style pour n'être pas déplacés dans la seconde moitié du ve siècle. Tel est celui qui se rapporte au retour d'Ulysse à Ithaque (fig. 87) : on y reconnaît l'apprêt d'un de ces grands festins organisés par les prétendants à la main de Pénélope. L'un égorge un cochon, l'autre un bélier, tandis qu'un troisième, sans doute le méchant chevrier Mélanthée, verse du vin dans une coupe.

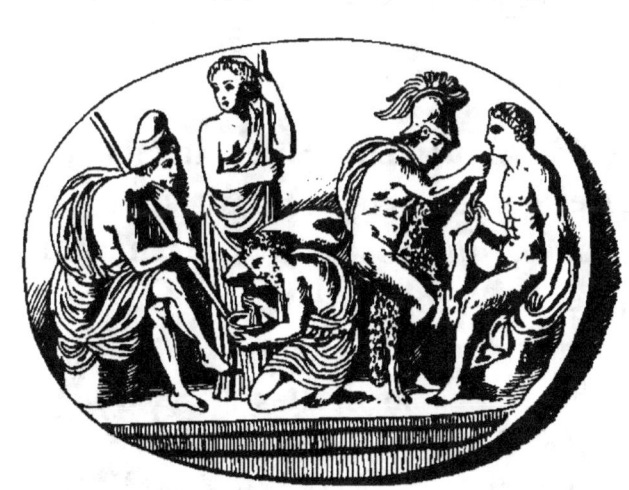

Fig. 87.

Ulysse est là, déguisé en mendiant; il subit, sans mot dire, le regard insultant d'Antinoüs, le plus audacieux de ceux qui voudraient usurper sa place au foyer conjugal. Pénélope, fixant avec persistance le faux mendiant, semble vaguement le reconnaître.

De tels bas-reliefs en miniature sont vraisemblablement la copie de sculptures ou de peintures célèbres. Comment en douter, lorsqu'on retrouve le même sujet, — le meurtre de Clytemnestre et d'Égiste par Oreste

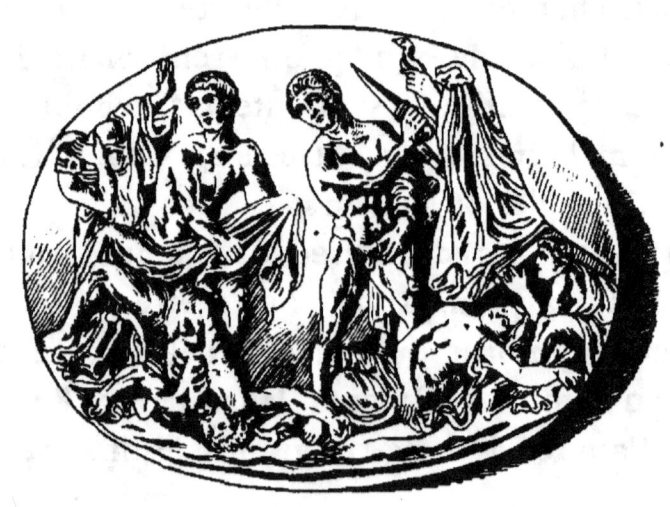

Fig. 88.

et Pylade (fig. 88), — identiquement traité à la fois sur un camée de Vienne et sur un relief sculptural[1]? La statue de femme affligée, du musée du Vatican, qui passe pour une œuvre de l'école attique du Ve siècle, paraît avoir inspiré l'auteur de la gemme du Cabinet des médailles (fig. 89), où une femme, désignée tour à tour sous les noms de Pénélope, d'Électre ou de Calpurnie, se présente avec le même costume et dans la même attitude. Sur un chaton de bague trouvé à Kertch, la Victoire, qui attache un bouclier à un trophée[2],

Fig. 89.

1. Winckelmann, *Monum. ant. ined.*, p. 193, n° 148.
2. *Bullettino archeol. Napolitano*, t. I, p. 120, et pl. VII, fig. 4.

est la copie assez fidèle d'une des Victoires de la balustrade du temple d'Athéna-Niké à Athènes, dont la date est fixée aux environs de l'an 407. Les quatre danseuses qui forment le sujet d'une intaille du Musée britannique[1] sont à rapprocher des caryatides de l'Erechteion et des hydrophores de la frise sud du Parthénon.

Les plus célèbres des œuvres de Myron, de Polyclète, de Phidias ont été exploitées à l'envi par les lithoglyphes, depuis le ve siècle jusque sous l'empire romain. Plus d'un, parmi les nombreux satyres gravés sur les camées et les intailles que nous a légués l'antiquité, est inspiré du Marsyas de Myron ; son Discobole, ses athlètes, ses vaches si populaires et si vivantes d'expression ont aussi servi de modèles pendant des siècles[2]. L'Apoxyomenos, le Doryphore et le Diadumène de Polyclète se voient plus ou moins fidèlement interprétés ou affublés d'attributs variés sur de nombreuses intailles; l'Amazone du même maître ne nous est connue dans tous les détails de son maintien et de ses attributs

Fig. 90.

Fig. 91.

1. Murray et Smith, *Catalogue of engraved gems*, n° 563.
2. Murray, *Handbook of greek archæology*, p. 153 et suiv.

que par une petite gemme du Cabinet des médailles qui la reproduit (fig. 90); le buste de Héra, type de l'un des plus beaux camées grecs de la même collection (fig. 91), est certainement inspiré de la statue qu'Argos devait à ce digne émule de Phidias; une

Fig. 92.

cornaline du musée de l'Ermitage représente Hippolyte debout, armé de l'épieu de chasse et accompagné d'un Éros; le revers d'une monnaie de Trézène a le même type, et tout porte à croire que l'art monétaire et la glyptique se sont emparés d'une œuvre sculpturale de Polyclète ou de son école, qu'on voyait à Trézène.

Zeus Olympien, Athéna Promachos, Athéna Par-

thénos, tantôt en buste, tantôt en pied, ici voisins du prototype créé par Phidias, là modifiés, altérés, méconnaissables, forment le thème le plus populaire qu'aient exploité les graveurs de tous les temps. Un merveilleux camée grec du Cabinet des médailles, sur une sardonyx à deux couches, nous montre un buste d'Athéna, certainement inspiré de la Parthénos, bien que le graveur paraisse s'être éloigné comme à plaisir de son modèle (fig. 92); sous Auguste encore, nous rencontrerons, avec la signature d'Aspasios, la Parthénos de Phidias, mais cette fois fidèlement copiée (fig. 119). C'est aussi jusqu'au premier siècle de notre ère qu'il faut descendre pour retrouver, sur un camée du musée de Berlin, le type d'Éros en Hermès, qui fait son apparition dans l'histoire de l'art à l'époque de Phidias[1].

Aucun nom d'artiste, nous l'avons dit, n'a encore été signalé sur les camées ou les intailles des trois premiers tiers du v^e siècle. Mais dès avant l'an 400 commence à se constituer une longue suite de gemmes signées qui vont heureusement jalonner notre route et éclairer notre marche sans interruption jusqu'à la fin du I^{er} siècle après Jésus-Christ. Sans nous arrêter à examiner les pierres dont l'authenticité est discutable ou qui portent des signatures ajoutées par des faussaires modernes, nous prendrons à tâche d'énumérer les artistes et leurs œuvres principales.

Athenadès. — Sur le chaton d'une bague trouvée à Kertch, dans un tombeau de femme, est intaillée l'image d'un Scythe assis, regardant attentivement

[1]. Furtwængler, *Meisterwerke der griech. Plastik*, p. 101.

une flèche; la signature ΑΘΗΝΑΔΗΣ se lit dans le champ (fig. 93). Étant donnés la forme ionienne du nom, le lieu de la trouvaille et le style de la gravure, il est à croire qu'Athénadès travaillait à Panticapée vers la fin du vᵉ siècle.

Phrygillos. — On lit ce nom sur une cornaline de l'ancienne collection Blacas, qui représente un Éros agenouillé jouant aux osselets (fig. 94). La tête de ce génie rappelle celle du Doryphore de Polyclète,

Fig. 93.

et on rencontre sur les bas-reliefs attiques de la seconde moitié du vᵉ siècle des figures de même style[1]. Enfin des monnaies de Syracuse de cette époque sont signées du même nom. Phrygillos paraît donc avoir été un artiste sicilien de la fin du vᵉ siècle,

Fig. 94.

qui gravait à la fois des pierres fines et des monnaies, en s'inspirant particulièrement des œuvres de Polyclète.

Dexamenos. — Cet artiste, originaire de Chios, florissait à la fin du vᵉ et au commencement du ivᵉ siècle. Il nous est parvenu quatre de ses œuvres signées. La plus ancienne, par son style, est une calcédoine du Fitzwilliam Museum, à Cambridge, sur laquelle on voit une femme à sa toilette; une servante lui présente le miroir. Outre la signature ΔΕΞΑΜΕΝΟΣ, on lit au génitif le nom de cette grande dame qui s'appelait Mica (fig. 95). Vient ensuite, semble-t-il, dans l'ordre chro-

1. Furtwængler, *Studien über die Gemmen mit Kunstlerinschriften*, dans le *Iahrbuch des kais. deut. archæol. Instituts*, 1888, p. 197.

nologique, une agate trouvée dans un tombeau de Panticapée, sur laquelle sont gravés un héron et une sauterelle. Une autre tombe de Kertch a fourni une calcédoine (fig. 96) dont le type est un héron accompagné de l'intéressante inscription ΔΕΞΑΜΕΝΟΣ ΕΠΟΙΕ ΧΙΟΣ (œuvre de Dexamenos de Chios). Enfin, sur un jaspe rouge trouvé en Attique, un portrait d'homme barbu est signé ΔΕΞΑΜΕΝΟΣ ΕΠΟΙΕ.

Fig. 95.

Pergamos. — Nous connaissons trois intailles avec ce nom. C'est d'abord un scarabée, trouvé à Kertch. Il représente une tête imberbe coiffée d'un bonnet phrygien qui rappelle la coiffure des cavaliers de la frise du Parthénon, et le type de monnaies frappées par les Carthaginois en Sicile. C'est, en second lieu, un nicolo du Cabinet des Médailles, signé ΠΕΡΓΑΜ; le type est une tête coiffée d'un casque décoré d'un masque silénique[1]. Enfin il existait, au siècle dernier, avec la même signature, une gemme dont le souvenir nous est conservé par une pâte de verre du musée de Florence : c'est un satyre dansant, le thyrse à la main, la nébride sur le bras.

Fig. 96.

Olympios. — Une cornaline du musée de Berlin représente Éros debout, bandant son arc. Dans le champ, le nom de l'artiste Olympios. M. Furtwæn-

1. Chabouillet, *Catalogue des camées*, etc., n° 2143.

gler compare au type remarquable de cette gemme les archers d'une coupe de Duris, et la figure d'Ulysse sur un vase du musée de Berlin, qui paraît reproduire une composition picturale de Polygnote. De belles monnaies d'Arcadie, qui ne sauraient être antérieures à l'an 370, ont pour type de revers un Pan assis sur une montagne au pied de laquelle on lit le nom de l'artiste, **OΛVM**. Le graveur du coin monétaire et celui de la gemme sont-ils le même personnage? Ce que nous avons raconté de la parenté de la glyptique et de l'art monétaire, aussi bien que l'exemple de Phrygillos, rend cette conjecture très vraisemblable.

Onatas. — Le Musée britannique possède un scarabéoïde signé de ce nom (fig. 97). Le sujet, la Victoire érigeant un trophée, est inspiré d'un bas-relief bien connu du temple d'Athéna-Niké, à Athènes, aussi imité sur diverses monnaies. La Niké d'Onatas et l'Éros d'Olympios sont du même style et doivent figurer côte à côte dans la série des monuments de la glyptique grecque du IVe siècle.

Fig. 97.

En comparant les œuvres signées que nous venons d'énumérer avec celles de Syriès, de Semon et de quelques autres artistes qui représentent en glyptique l'ancienne École ionienne, vous constaterez sans peine des progrès analogues à ceux qui se sont accomplis dans la grande sculpture durant la même période. Mais ce n'est pas tout : tandis que les écoles de sculpture se multiplient, les ateliers de glyptique se propagent parallèlement dans les mêmes pays. Athénadès nous

transporte à Panticapée, Phygillos en Sicile, Olympios nous ramène au cœur du Péloponèse, au moment où s'illustrent les maîtres de Sicyone et d'Argos; Dexamenos personnifie pour nous la nouvelle école attico-ionienne. L'engouement pour les œuvres d'art, qui caractérise les ve et ive siècles, donne à la glyptique comme un regain de popularité, et les monuments abondent. Les inventaires du trésor du Parthénon, de l'an 400, contiennent la mention de nombreuses bagues d'or et d'argent munies de chatons qui servaient de sceaux. On conserve au musée de Berlin un petit bloc d'argile cuite avec l'empreinte d'une pierre gravée du ive siècle (fig. 98); nous y reconnaissons le buste de Gê, posé sur un chariot chargé d'épis; la déesse de la terre se renverse en arrière pour contempler le ciel; elle porte la main gauche à son visage, tandis que, de la droite, elle saisit les tresses de sa chevelure[1]. Voilà, mis en pratique chez les Grecs comme dans les anciennes civilisations orientales, l'usage de la gemme sigillaire. Chaque médecin avait son anneau, δακτύλιος φαρμακίκης, à l'aide duquel il cachetait les drogues et autres produits pharmaceutiques qu'il vendait à ses clients. Les pâtes de verre coloré par lesquelles les pauvres gens remplaçaient les gemmes trop chères pour leur bourse sont désignées sous le nom de σφραγῖδες ὑάλιναι; l'usage en était très répandu au temps d'Aristophane.

Fig. 98.

1. Furtwængler, *Meisterwerke der griech. Plastik*, p. 257-258.

II. — LA PÉRIODE HELLÉNISTIQUE

Le siècle de Scopas, de Praxitèle, de Lysippe et d'Apelle, est illustré en glyptique par un artiste dont l'antiquité tout entière célèbre la gloire, mais dont il ne nous est parvenu aucune œuvre signée : c'est Pyr-

Fig. 99.

Fig. 100.

gotèle. Pline, après beaucoup d'autres, le proclame le plus habile des graveurs de tous les temps, et comme il le place au même rang que les sculpteurs et le peintre dont nous venons de prononcer les noms, il est permis de croire qu'il les égalait en mérite. Alexandre ordonna qu'aucun autre que Pyrgotèle n'aurait le droit de reproduire ses traits sur une pierre précieuse, privilège qu'il avait aussi accordé à Lysippe et à Apelle dans leurs arts respectifs.

Parmi les camées et les intailles de nos musées qui représentent la tête d'Alexandre, y en a-t-il qu'on

puisse attribuer à Pyrgotèle ou qui soient des copies ou des imitations de ses œuvres ? C'est probable ; mais qui pourra jamais l'affirmer avec certitude ? Au Cabinet des médailles, la tête d'Alexandre paraît sur trois camées qui méritent de fixer l'attention : au point de vue artistique, ils sont dignes de Pyrgotèle. Sur le premier (fig. 99), Alexandre a les cornes d'Ammon, comme sur les tétradrachmes de Lysimaque. Sur le second (fig. 100), la tête d'Alexandre est coiffée d'un casque ceint d'une couronne de laurier et orné d'une figure de lion : c'est, plus que le premier peut-être, un portrait idéalisé, qui se rapproche du type classique des monnaies où Alexandre est en Hercule, coiffé de la dépouille du lion de Némée. Le troisième camée (fig. 101), entouré d'une riche monture du xviie siècle, et remarquable par ses grandes dimensions, donne en très haut-relief un buste coiffé d'un casque corinthien : c'est le type même de l'Athéna des statères d'or d'Alexandre, dont les traits sont ainsi rapprochés intentionnellement de ceux de la déesse guerrière.

Pyrgotèle a dû graver plusieurs portraits différents d'Alexandre : est-ce à dire pour cela que les trois gemmes remarquables que nous venons de décrire soient l'œuvre de cet artiste ou des reproductions de ses camées ? Il serait téméraire même de le conjecturer, puisque aucun indice ne nous met sur la voie. Une réflexion pourtant s'impose : jusqu'au ive siècle de notre ère, on ne cessa d'attacher une idée talismanique aux portraits d'Alexandre répandus à profusion dans tout l'empire romain ; hommes et femmes les portaient au cou comme amulettes, et l'on a continué à placer

l'effigie traditionnelle du conquérant macédonien sur des médaillons tels que ceux du fameux trésor de Tarse, qui sont du temps de Sévère Alexandre. Eh bien, est-il absurde de supposer que les types créés par

Fig. 101.

Pyrgotèle, si célèbres encore au temps de Pline, ont dû être ainsi reproduits et propagés de préférence à d'autres moins dignes de la faveur populaire?

Quoi qu'il en soit, quelques graveurs du III^e et du II^e siècle, mieux favorisés de la Fortune que le protégé d'Alexandre, ont inscrit leurs noms sur des gemmes

qu'un heureux hasard nous a conservées. Voici leurs noms et leurs principaux ouvrages [1].

Pheidias. — L'inscription ΦΕΙΔΙΑΣ ΕΠΟΕΙ se lit sur une hyacinthe du Musée britannique qui représente un jeune homme nu, assis sur un rocher, type qui rappelle la statue de Munich connue sous le nom de Jason ou d'Alexandre.

Lycomède. — Une tête de femme, vraisemblablement la première Bérénice, le front surmonté de la coiffure d'Isis, est signée ΛΥΚΟΜΗΔΗΣ. Calcédoine de la collection Tyskievickz.

Philon. — Sur un chaton de bague de la même collection, trouvé à Athènes, un excellent portrait d'homme imberbe, de profil, est signé ΦΙΛΩΝ ΕΠΟΕΙ.

Onesas. — On lit ΟΝΗϹΑϹ ΕΠΟΙΕΙ à l'exergue d'une pâte de verre antique du musée de Florence, qui a pour type une Muse appuyée sur un cippe et jouant de la lyre; sur le cippe, une statuette debout. Une cornaline du même musée porte aussi la signature d'Onesas, à côté d'une tête d'Héraclès jeune, de profil, pareille au type de monnaies d'argent frappées par les Romains en Campanie, environ 300 ans avant notre ère.

Athenion. — La signature ΑΘΗΝΙΩΝ est en relief à l'exergue d'un camée du musée de Naples, qui représente Zeus dans un quadrige, foudroyant les Géants anguipèdes (fig. 102). Au point de vue du style, M. Furtwængler a reconnu entre ce camée et le grand bas-

1. Sur tous ces artistes, voyez principalement l'étude déjà citée de M. Furtwængler : *Studien über die Gemmen mit Kunstlerinschriften,* dans le *Iahrbuch des kais. deut. archæol. Instituts,* 1888 et 1889.

relief de l'autel des Géants, à Pergame, une parenté si étroite, qu'il est vraisemblable qu'Athenion travaillait à la cour d'Eumène II (197-159). Il existe au Cabinet de Vienne un autre camée où l'on voit aussi Zeus foudroyant les Géants du haut de son char; sa seule différence avec le camée de Naples, c'est qu'il est sans signature. Que conclure de là ? Athenion avait-il exécuté deux camées semblables, l'un signé, l'autre anonyme ? Un autre artiste a-t-il pris à tâche de copier servilement son œuvre ? Le même modèle sculptural a-t-il été reproduit en glyptique par deux artistes différents ?

Fig. 102.

Le Musée britannique possède enfin, avec la signature d'Athenion, un camée qui représente Eumène II dans un bige dirigé par Athéna : c'est sans doute une allusion au triomphe du roi de Pergame sur Prusias de Bithynie ou sur Persée de Macédoine.

Athenion représente en glyptique l'école de Pergame; les deux camées qui nous restent de lui attestent qu'il était digne de figurer à la cour des Attalides, à côté de sculpteurs tels qu'Isigonos, Phyromachos, Stratonicos et Antigone; comme eux il traite de préférence les sujets qui célèbrent la gloire des rois pergaméniens ou les épisodes mythologiques qui y font une allusion emblématique; comme les sculptures de Pergame, les camées d'Athenion portent l'empreinte d'un style fougueux et mouvementé servi par une habileté technique que l'on retrouve, d'ailleurs, dans la plupart des

œuvres de l'époque hellénistique. Nous sommes loin des scènes calmes, tranquilles et majestueuses traitées par les lithoglyphes comme par les grands sculpteurs du vᵉ siècle.

Seleucos. — C'est la signature d'une intaille sur améthyste, de la collection Carlisle, représentant Philoctète[1].

Protarchos. — Un camée du musée de Florence représente un Éros jouant de la lyre sur un lion en marche ; à l'exergue, l'inscription ΠΡΩΤΑΡΧΟΣ ΕΠΟΕΙ (on a lu longtemps Πλώταρχος). Le nom de Protarchos se trouve aussi sur un camée représentant Aphrodite et Éros, qui fait partie d'une collection privée[2].

Anaxilas. — On a souvent qualifié de portrait de M. Junius Brutus la tête qui figure sur un chaton de bague du musée de Naples signé ΑΝΑΞΙΛΑΣ ΕΠΟΕΙ. C'est une œuvre plus ancienne, qui peut remonter jusqu'au temps des guerres d'Annibal[3].

Scopas. — Ce nom est inscrit au nominatif, à côté d'une tête d'homme imberbe, intaillée sur une belle hyacinthe de la bibliothèque de Leipzig. Il n'est pas probable que le graveur soit le même personnage que le sculpteur fameux des bas-reliefs du Mausolée.

Boethos. — La signature ΒΟΗΘΟΥ se trouve en relief sur un camée de la collection Beverley qui représente Philoctète assis, pansant la blessure de son pied droit et tenant une aile d'oiseau.

Nicandre. — Un buste de femme, que son style et

1. Murray, *Handbook of greek archæology*, p. 172.
2. Murray, *op. cit.*, p. 172.
3. Brunn et Furtwængler lisent à tort d'Heracleidas au lieu d Anaxilas. Murray, *Handbook of greek archæology*, p. 170.

l'arrangement des cheveux permettent de placer à l'époque ptolémaïque, est signé : ΝΙΚΑΝΔΡΟΣ ΕΠΟΕΙ. Améthyste de la collection Marlborough.

Comme conclusion générale sur les signatures de graveurs pendant la période hellénistique, nous ferons remarquer qu'elles sont dépourvues de l'élégance et de la finesse qui caractérisent celles de l'époque antérieure; certaines lettres de l'alphabet, en particulier l'Ɛ et le C, deviennent cursives et prennent les formes arrondies qu'elles conserveront toujours désormais. Enfin, l'extrémité des hastes des lettres est soulignée par un globule, comme dans les légendes monétaires. Cette remarque est de la plus haute importance pour aider à distinguer les signatures authentiques de celles qu'ont imaginées les graveurs des derniers siècles : ces faussaires modernes, en voulant inscrire sur une gemme le nom d'un artiste de l'antiquité, n'ont pas pris assez garde aux particularités paléographiques des diverses époques.

Comme dans la période précédente, la sculpture continue à fournir aux graveurs de gemmes le thème principal de leurs compositions. C'est ainsi que sur une cornaline du Musée britannique, on voit un Bonus Eventus qui est la reproduction d'une statue d'Euphranor; un camée de Naples est inspiré du fameux groupe d'Apollonios et Tauriscos, connu vulgairement sous le nom de *Taureau Farnèse;* le type de la Vénus de Milo enfin paraît avoir servi de modèle aux graveurs de diverses gemmes des musées de Londres et de Berlin (fig. 114).

L'iconographie prend une place prépondérante dans

la glyptique de l'époque hellénistique. Pyrgotèle, Pheidias, Lycomède, Philon, Anaxilas, Nicandre, signent des portraits de princes ou de particuliers, et les œuvres anonymes de cette période conduisent à la même constatation. A l'imitation d'Alexandre, ses généraux aiment à se faire représenter sur les gemmes aussi bien que sur les médailles avec les attributs des divinités sous la protection desquelles ils se plaçaient ou dont ils se proclamaient les enfants. La tête de Seleucus Nicator avec le casque d'Achille est sur un beau fragment de camée de la collection de Luynes. Persée, le dernier roi de Macédoine a, sur un camée du Cabi-

Fig. 103.

net des médailles (fig. 103), son buste revêtu de l'égide, la tête coiffée de l'antique causia macédonienne sur laquelle est sculpté un épisode du combat des Centaures et des Lapithes. On reconnaît l'effigie de Ptolémée Soter ou de Démétrius Poliorcete dans l'effigie d'un personnage figuré debout avec les attributs de Zeus, sur une cornaline du musée de l'Ermitage, à Saint-Pétersbourg.

La pièce maîtresse de la collection impériale de Russie est un camée anonyme de cette même période, aussi remarquable par ses proportions ($160^{mm} \times 120$)

que par la finesse de l'exécution et la beauté de la matière. Il représente les bustes conjugués de Ptolémée II Philadelphe et d'Arsinoé (fig. 104). Ce camée, connu jadis sous le nom de Camée Gonzaga, parce qu'il a longtemps appartenu aux ducs de Mantoue, a fait partie, au commencement de ce siècle, de l'écrin de l'impératrice Joséphine qui le donna à l'empereur Alexandre, en 1814, en souvenir d'une visite que ce dernier fit à la Malmaison, lors de l'entrée des alliés à Paris. Ingres a voulu dessiner pour l'*Iconographie grecque* de Visconti cette gemme splendide dont la vue avait fait palpiter son âme d'artiste.

Fig. 104.

Un autre camée qu'on rapproche souvent de celui-ci, bien qu'il soit moins grand et moins beau et qu'il ait subi une restauration maladroite, est au Cabinet impérial de Vienne; il représente aussi deux bustes conjugués auxquels on a donné, sans de bien bonnes raisons, les noms de Ptolémée VI et Cléopâtre. Ces belles reliques de la glyptique égyptienne nous font reconstituer par la pensée le faste inouï de la cour des Lagides,

dont les historiens d'ailleurs se sont fait souvent les interprètes.

L'époque ptolémaïque est celle où l'on commença à tailler dans des blocs de pierre fine ces beaux vases aux nuances diaprées et translucides, qui éblouirent tant les Romains, lors des triomphes de Lucullus et de Pompée, et qu'on désignait, semble-t-il, sous le nom de vases murrhins. La description quelque peu obscure que Pline donne des vases murrhins, en nous apprenant que Pompée, le premier, les fit connaître aux Romains, s'adapte assez bien à la nature des coupes d'agate et peut-être d'ambre et de jade dont quelques échantillons sont le grand attrait de nos musées. « L'éclat de ces vases, dit-il, n'en est pas vif, et ils sont plutôt luisants qu'éclatants ; mais on y estime surtout la variété des couleurs se dessinant sur leur contour en veines successives et offrant les nuances du pourpre, du blanc et d'une troisième couleur de feu, où les autres semblent se confondre par transition, comme si la pourpre blanchissait ou que le lait devînt rouge. Quelques amateurs prisent surtout les extrémités et certains reflets, comme dans l'arc-en-ciel ; d'autres aiment les taches opaques ; pour eux, c'est un défaut que la transparence ou la pâleur d'une partie quelconque. On estime encore les grains, les verrues qui ne font pas saillie, mais qui sont sessiles, comme parfois celles du corps humain. L'odeur que cette pierre exhale est aussi appréciée. » Pline ajoute que ces vases venaient d'Orient, surtout de la Carmanie, et qu'on les croyait « formés d'une humeur qui s'épaissit sous terre par la chaleur ». Philostrate prétend qu'ils venaient de l'Inde, et il en

cite d'assez grands « pour que le contenu d'un seul puisse fournir copieusement à boire à quatre personnes altérées pendant l'été ».

Le plus remarquable des vases murrhins qui nous soient parvenus est le célèbre canthare dionysiaque du Cabinet des médailles, vulgairement désigné sous le

Fig. 105.

nom de coupe des Ptolémées ou de Mithridate (fig. 105). Nous avons dit plus haut le temps qu'il fallait aux anciens pour user l'agate par un frottement à la poudre d'émeri, qui pouvait durer des années entières; on a évalué à trente ans l'espace de temps nécessaire à l'exécution de la coupe des Ptolémées; mais aussi quel résultat! Toutes les générations n'ont eu qu'une voix pour célébrer les sensations raffinées, le ravissement que procure la contemplation de ce vase, dont le moyen âge émerveillé fit le plus précieux des calices. L'artiste paraît s'être, comme à plaisir, joué des diffi-

cultés et avoir en quelque sorte provoqué la nature en multipliant les détails, en affouillant la matière avec rage pour la contraindre à incorporer les capricieuses conceptions de son génie. Au milieu de ces fines découpures de branches et de feuilles, ciselées à jour, en couches superposées, nous retrouvons tout l'attirail des pompes dionysiaques : tables sacrées, hermès priapiques, rhytons, masques, voiles, guirlandes, torches, boucs et panthères. Sur les deux faces, c'est un tableau champêtre encadré de vieux chênes et de pommiers au tronc noueux et au feuillage touffu auquel se marient des lianes grimpantes, des branches de lierre ou des ceps de vigne chargés de raisins. Douze masques riants ou grimaçants, glabres ou hirsutes, cornus, voilés, couronnés de lierre ou de laurier ou ceints de la torsade de laine blanche, sont accrochés au hasard dans le feuillage ou répandus sur le sol. Un grand voile noué aux branches s'étend mystérieusement au-dessus d'un abaque chargé d'offrandes, d'ex-voto à Bacchus et de vases de toutes formes, cratères, cylix, œnochoés, canthares, qui servent d'ordinaire aux libations orgiastiques. Dans ce sanctuaire rustique du dieu de Nysa, nous voyons encore, au milieu des *oscilla*, les statues de Demeter et de Priape, des syrinx, des cymbales, un tympanon, un thymiatérion, le serpent qui s'échappe de la ciste mystique, deux torches renversées, un céras ou corne à boire, le pedum, la nébride et la besace des bergers et des satyres, le van sacré, puis deux oiseaux qui tressaillent et battent des ailes, des boucs, une panthère qui s'enivre de vin. Pour célébrer la fête joyeuse, on n'attend plus que le pon-

tife de Bacchus et son cortège. Comment parler des chatoiements diaprés de la gemme, de sa limpidité, de sa transparence, de ses tons doux ou éclatants, qui passent du brun foncé ou clair aux nuances rouges, jaunâtres, laiteuses, grises, cendrées, rappelant, par places, cette couleur de la corne ou de l'ongle d'où est venu à la pierre le nom d'onyx ? J'aimerais à voir la coupe des Ptolémées étinceler sous un rayon de soleil, telle qu'elle paraissait dans les orgies champêtres, aux mains du roi d'Égypte, pontife de Bacchus, et non plus, comme aujourd'hui, dans la demi-obscurité d'une vitrine mal éclairée.

On a coutume de rapprocher de la coupe des Ptolémées celle du musée de Naples, connue sous le nom de Tasse Farnèse (fig. 106 et 107). Cette dernière est une cylix sans pied, sculptée sur ses deux faces : sur la partie convexe, une tête de Gorgone en relief; à l'intérieur, un sujet égyptien d'une interprétation malaisée. Est-ce Triptolème instruit par Cérès, Bacchus, Antoine et Cléopâtre ? ou bien Isis, la terre d'Égypte, appuyée sur le sphinx et accompagnée du Nil et d'Horus ? ou enfin tout simplement une représentation rurale de l'Égypte après la moisson ? De cette incertitude dans l'interprétation, on aurait tort de conclure que la Tasse Farnèse n'a été exécutée qu'à l'époque de la Renaissance. Laurent de Médicis la possédait déjà en 1471, et, à cette époque, la glyptique du xv^e siècle eût été impuissante à exécuter une œuvre semblable [1].

L'histoire de ces précieux monuments, qui sont

1. E. Muntz, *Hist. de l'art pendant la Renaissance*, t. I, p. 696.

passés de main en main à travers les âges et dont nous ne sommes pas redevables à d'heureuses découvertes archéologiques, est enveloppée de nuages et se perd

Fig. 106.

dans des légendes apocryphes jusqu'au jour où nous les trouvons utilisés dans le culte chrétien. Les vases murrhins, qui figuraient dans la pompe dionysiaque de Ptolémée Philadelphe, étaient sans doute analogues à ceux-ci, mais à cette constatation doivent s'arrêter les conjectures. Mithridate, ce demi-barbare, élevé chez les Grecs, eut aussi la passion des pierres gravées.

Il donna son portrait monté en bague au sophiste Aristion, et sa collection de gemmes est la première *dactyliothèque* que mentionnent les auteurs. Quand

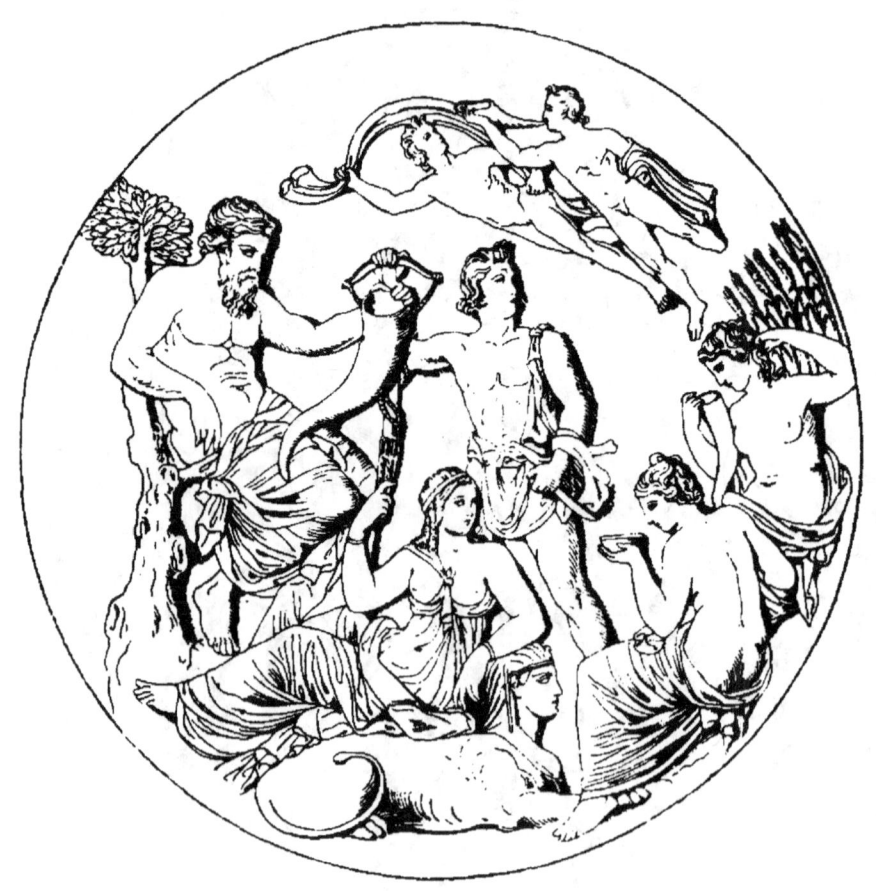

Fig. 107.

les Romains mirent la main sur son trésor de Taulara, dont l'inventaire dura trente jours, on y compta jusqu'à deux mille tasses d'onyx serties dans des montures en or. Tout ce riche butin figura dans le triomphe de Pompée et fut déposé en *ex-voto* dans le temple de Jupiter Capitolin.

CHAPITRE V

I. — LES PIERRES GRAVÉES SOUS LA RÉPUBLIQUE ET LE HAUT EMPIRE

En contact permanent avec les Étrusques et les Grecs de l'Italie méridionale, les Romains connurent de bonne heure l'usage des cachets en pierres dures. Suivant Denys d'Halicarnasse, Tarquin l'Ancien, ayant vaincu les Étrusques, fit enlever à leurs chefs les anneaux, sans doute ornés de scarabées gravés, qu'ils portaient au doigt. Le même auteur nous apprend que les Sabins se servaient d'anneaux d'or pour cachets. Les patriciens et les chevaliers romains avaient dans l'origine des anneaux de fer, mais cette simplicité primitive ne dura pas longtemps. Qui ne se rappelle que les anneaux d'or des chevaliers romains recueillis par Annibal à la bataille de Cannes remplirent jusqu'à trois boisseaux, au dire de certains auteurs? A Rome, l'apposition du cachet sur la cire ou la terre glaise, au bas d'un écrit, engageait le propriétaire, comme la signature de nos jours. On cite des cas où des individus usurpèrent frauduleusement le cachet d'autrui. Annibal faillit surprendre la ville de Salapia en fabriquant une lettre au nom du consul Marcellus et en la scellant du sceau de ce dernier, tombé en son pouvoir. Dans le deuil et l'affliction, l'usage était de déposer son anneau

d'or pour le remplacer par un anneau de fer ; c'est ce que firent les Romains à la nouvelle de la paix honteuse de Caudium ainsi qu'à la mort d'Auguste.

Quant aux sujets gravés, ils varient suivant la fantaisie de chacun. C'est généralement un souvenir personnel ou le rappel d'un événement glorieux dans la famille, une divinité préférée, un animal ou un symbole qui constituent des armes parlantes, ou même simplement un sujet banal, sans la moindre portée allégorique, religieuse, historique ou légendaire. Scipion l'Africain plaça sur son cachet le portrait de Scyphax qu'il avait vaincu. Un Espagnol, dont Scipion Émilien avait tué le père dans un combat singulier, fit reproduire sur son sceau ce fait d'armes malheureux : « Qu'eût-il donc fait graver sur son cachet, disaient en riant les Romains, si son père au lieu de succomber avait vaincu Scipion ? » Le cachet de Sylla représentait, comme quelques-unes de ses monnaies, Jugurtha livré par le roi Bocchus. Sur l'anneau de Pompée, on voyait un lion tenant un glaive ; sur celui de Jules César, c'était l'image de la divinité qu'il regardait comme sa mère, Vénus armée, dont les copies se sont multipliées à l'infini (fig. 108. Cabinet des médailles). Auguste eut successivement trois cachets : sur le premier était gravé un sphinx ; sur

Fig. 108.

le second, la tête d'Alexandre ; plus tard enfin, ce fut son propre portrait par Dioscoride ; en mourant, il légua celui-ci à Mécène.

Le cachet de Mécène avait pour type une grenouille ; celui de Néron représentait Apollon et Marsyas ; celui

de Galba, un chien sur une proue de navire; celui de Commode, le portrait de sa concubine Marcia, en amazone. Dans une comédie de Plaute, un jeune libertin dit à son esclave : « Que regardes-tu donc si longtemps sur ce cachet? — J'y considère, répond le valet, le portrait de celle qui vous a tourné la tête; voyez-la vous-même étendue dans une attitude voluptueuse. »

Tel était l'engouement des Romains pour les pierres gravées que le sénateur Nonius préféra l'exil plutôt que de céder une belle bague à Marc-Antoine qui la convoitait. On les payait un prix très élevé : *Censu opimo digitos onerabant*, dit Pline. On chargeait d'anneaux tous les doigts de la main et l'on en mettait plusieurs au même doigt. « Nous fouillons, dit le même auteur, les entrailles de la terre pour en tirer les gemmes; que de mains sont fatiguées pour faire briller une seule phalange ! » Juvénal stigmatise avec sa verve impitoyable les jeunes voluptueux de son temps, tellement efféminés que leurs bagues leur paraissent trop lourdes pendant l'été : ils en portent de plus ou moins légères, suivant les saisons. Martial, enfin, tourne en ridicule cette manie des anneaux et ces hommes qui, dit-il, n'ont pas seulement un écrin pour ranger les bagues dont le prix les a ruinés.

Les riches Romains aimaient, comme les princes orientaux, à collectionner les gemmes et à se constituer des dactyliothèques, à l'exemple de celle de Mithridate, qu'ils pouvaient admirer au Capitole. Jules César avait une dactyliothèque qu'il offrit en *ex-voto* dans le temple de Vénus Genetrix, et Marcellus consacra la sienne dans le sanctuaire d'Apollon

Palatin. De telles collections d'amateurs comprenaient, outre les intailles servant de cachets, les camées en onyx, qu'on sertissait dans de riches montures pour les utiliser dans la parure, comme ornement de fibules ou pendants de colliers; qu'on incrustait sur des vases précieux, sur les parois de coffrets, de meubles ou d'ustensiles; qu'on faisait concourir à la décoration de mille produits variés de l'orfèvrerie et de l'industrie de luxe ; qu'on renfermait dans des écrins pour ne les montrer qu'aux jours de cérémonie. En 1892, on a découvert dans un tombeau à Tirlemont, en Belgique, un beau camée représentant la tête d'Octave, encore entouré de la monture antique qui faisait de lui l'agrafe de quelque riche manteau. Au Cabinet des médailles, on peut voir un collier trouvé à Nasium (Naix, Meuse) qui est formé de médailles alternant avec des camées sertis dans des montures en or très ouvragées. Élagabale faisait décorer ses chaussures de gemmes d'un prix inestimable, et il ne voulait plus se servir de celles qu'il avait chaussées une fois. Lollia Paulina avait des gemmes sur ses vêtements, dans ses cheveux, à son cou, à ses oreilles, à ses doigts, pour cent mille sesterces. Étonnez-vous après cela que Pline dise que, parmi les pierres précieuses, il en est qui échappent au tarif des richesses humaines !

Les onyx, dont les couches sont orbiculaires et irisées, étaient souvent taillées de façon à être enchâssées dans l'orbite des yeux des statues, usage que les Romains avaient encore emprunté à l'Orient. Pline se complaît à raconter l'histoire d'une statue de lion érigée sur le bord de la mer, à Cypre, et dont les

yeux en émeraude étaient si brillants qu'ils faisaient peur aux poissons. C'est seulement lorsqu'on eut arraché les yeux de la statue qu'on put, en cet endroit, recommencer à pêcher avec succès.

Comme au temps des Lagides, on continuait à tailler et à sculpter des vases, des statuettes, toute sorte de petits bibelots en agate. La tasse Farnèse (fig. 106 et 107) et le vase de saint Martin à l'abbaye de Saint-Maurice en Valais (fig. 162) n'ont peut-être été exécutés qu'à l'époque romaine. Il existe dans nos musées d'assez nombreuses coupes en onyx qui remontent à l'antiquité, mais étant sans ornements ni décor d'aucune sorte, elles ne sauraient nous arrêter longtemps. Pline parle d'un vase de ce genre qui tenait une amphore, et d'un autre, qui bien que contenant à peine trois setiers, fut vendu 70 talents; Néron acheta une coupe 300 talents; une dame romaine, qui pourtant n'était pas riche, paraît-il, paya 150,000 sesterces un bassin de cristal. Deux coupes de cristal que Néron, dans un accès de colère, brisa pour ne laisser à personne après lui l'honneur de s'en servir, étaient décorées de sujets empruntés à Homère.

Les écrivains romains parlent avec enthousiasme de coupes chatoyantes (*calices allassontes*) telles que celles qui furent offertes en Égypte à l'empereur Hadrien; de vases d'or et d'argent décorés de pierres précieuses (*gemmata potoria, pocula ex auro gemmis distincta clarissimis*). Il y avait, parmi les affranchis de la maison impériale, un *præpositus ab auro gemmato*, et tous les patriciens, à l'imitation de l'empereur, avaient des vases murrhins et des coupes d'or gemmées.

Cet engouement extraordinaire devait provoquer l'industrie des faussaires et des imitateurs. On fabriqua en pâte de verre des camées, des intailles, des coupes, des statuettes qui ressemblaient à s'y méprendre aux joyaux en pierres fines. Pline nous met au courant de l'habileté extraordinaire des verriers dans ce genre, et nous n'avons point à y insister ici autrement que pour remarquer qu'une analyse attentive peut seule parfois réussir à distinguer ces pâtes vitreuses des véritables gemmes. Le célèbre vase de la cathédrale de Gênes, connu sous le nom de *sacro catino*, n'a-t-il pas passé, jusqu'au commencement de ce siècle, pour être taillé dans un bloc d'émeraude, tandis qu'il n'est qu'un admirable

Fig. 109.

verre opaque? La suprême perfection du genre consistait à appliquer l'une sur l'autre deux couches de verre de nuances différentes, de façon à imiter l'irisation et les stratifications de l'agate. La couche supérieure offrant ainsi tous les éléments d'un décor en relief était sculptée

et affouillée à la façon des camées. Il existe des faux camées de ce genre; les plus célèbres exemples de ces *toreumata vitri* sont le vase Portland au Musée britannique et le vase de la Vendange au musée de Naples (fig. 109). Tous deux sont en verre bleu foncé, avec décor de figures blanches. Autour de la panse, uniformément bleue du vase Portland, se déroule, en relief d'un blanc laiteux, une scène qui paraît représenter le mariage de Thétis et de Pélée; sur le vase de la Vendange, ce sont des Amours bachiques au milieu de ceps de vigne gracieusement enroulés. « Les vases de Portland et de la Vendange, dit M. Gerspach[1], autant par l'élégance et le style de la composition que par le travail de l'artiste, sont des œuvres d'art d'un ordre élevé; ils constituent l'apogée, non seulement de la verrerie antique, mais de la verrerie de toutes les époques et de tous les pays. »

Un des plus beaux camées du temps d'Auguste est, sans conteste, celui de M. le baron Roger de Sivry, qui représente Octavie, la sœur de l'empereur

Fig. 110.

(fig. 110). Plus on regarde attentivement ce buste qui

1. Gerspach, *l'Art de la Verrerie*, p. 49 à 59. Cf. Murray et Smith, *A catalogue of engraved gems in the British Museum*, n° 2312.

s'enlève doucement en blanc de nuage sur un fond brun légèrement translucide, plus on est épris de la grâce, de la noblesse et de l'exquise harmonie des traits, plus on est émerveillé du modelé délicat des chairs, de la finesse éthérée des draperies qui couvrent les épaules. Et cependant ce chef-d'œuvre n'est pas isolé : ce n'est qu'un spécimen d'une riche galerie, le premier anneau d'une longue chaîne qui se déroule pendant tout le siècle d'Auguste. Le portrait d'Octave trouvé à Tirlemont, dont nous avons parlé tout à l'heure; un buste d'Auguste en ronde bosse, au Cabinet des médailles; enfin la tête laurée de l'empereur sur une sardonyx que le moyen âge a dotée d'une monture en cabochons (fig. 160), sont d'un style presque aussi pur et élégant. Serions-nous en présence d'œuvres anonymes de Dioscoride?

A côté de ces magnifiques agates, on admire au Cabinet des médailles la série presque sans lacune des portraits des empereurs et des impératrices jusqu'à Caracalla. Ce sont, entre autres, les bustes de Tibère, de Claude, des deux Drusus; l'Apothéose de Germanicus emporté au ciel sur les ailes d'un aigle, comme Ganymède; le buste de Messaline entre deux cornes d'abondance d'où émergent ses enfants, ravissant groupe dont la blancheur nacrée se détache sur un fond roussâtre (fig. 111); le portrait d'Agrippine, la mère de Néron;

Fig. 111.

celui de Trajan, sur un nicolo bleuté que le xviie siècle a entouré d'une monture qui est elle-même un chef-d'œuvre de bon goût ; enfin, Septime Sévère, sa femme et ses enfants, groupés ensemble. Voilà des gemmes qui nous transportent et nous éblouissent, à la fois par la moelleuse limpidité de la matière, l'harmonieuse richesse des tons, enfin, la souplesse, l'élégance, l'idéale perfection de la gravure.

La Galerie impériale de Vienne est plus riche encore que le Cabinet de France en gemmes iconographiques de première importance artistique et historique. L'un de ces camées, de proportions grandioses, est sculpté sur ses deux faces : d'une part, le buste d'Auguste en haut-relief, et, de l'autre, un aigle, les ailes éployées, tenant dans ses serres une couronne et une palme. Sur un autre, on voit la déesse Rome et Auguste assis côte à côte. Viennent ensuite, par ordre de grandeur : le buste lauré de Tibère, presque de ronde bosse ; la famille de Claude, se composant de quatre bustes posés deux à deux et face à face sur des cornes d'abondance et séparés par un aigle aux ailes éployées ; Livie en Cybèle, la tête voilée et tourelée, tenant sur sa main le portrait d'Auguste ; Agrippine avec une couronne de pavots, comme Cérès ; le buste d'Hadrien cuirassé.

Tous ces précieux joyaux que l'art moderne n'a pas su égaler et qui sont comme l'écrin de Paris et de Vienne, la place nous manque ici, aussi bien pour les faire reproduire que pour les décrire d'une manière digne d'eux. Nous ne nous arrêterons qu'aux deux camées les plus considérables, véritables bas-reliefs en pierres précieuses. Ils sont célèbres sous les noms de

grand camée de France et de grand camée de Vienne.

Celui de France (fig. 112) est une sardonyx à cinq couches, graduées depuis le brun foncé jusqu'au blanc laiteux. C'est le plus grand camée qui existe : il a

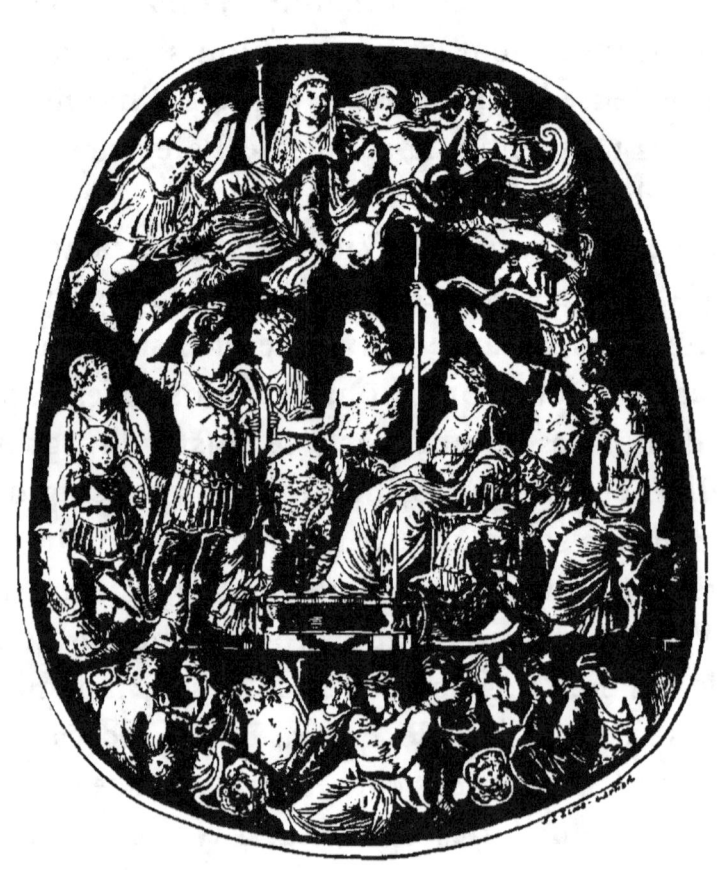

Fig. 112.

30 centimètres de haut sur 26 de large : comme on va le constater, le nom d'*Apothéose d'Auguste* sous lequel on le désigne, depuis Peiresc, est tout à fait impropre. Au centre trônent Tibère en Jupiter et Livie en Cérès; devant eux s'avance Germanicus en armes, saluant l'empereur en portant la main à son casque : le vainqueur des Germains vient prendre congé de

Tibère au moment de partir pour cette fatale expédition d'Orient d'où il ne devait pas revenir. Sa mère Antonia l'aide à revêtir son armure. Son fils, le petit Caligula, tout enfant, a endossé la cuirasse, pris son bouclier, chaussé les *caligæ*. Derrière lui est assise la femme du héros, Agrippine, tenant le *volumen* où elle écrira les glorieux exploits du jeune prince. Le guerrier qui élève un trophée est Drusus le Jeune, fils de Tibère, qui accompagna Germanicus en Orient; à côté de lui, sa femme Livilla, sœur de Germanicus. Un prisonnier Parthe, prosterné au pied du trône impérial, paraît plongé dans l'accablement.

Le registre supérieur nous transporte dans l'Olympe, et ici se déroule le second acte du drame. On se souvient que Germanicus, parti pour l'Orient en l'an 17, mourut après de brillants succès, empoisonné à Antioche en l'an 19, à l'âge de trente-quatre ans. Mais il fut bientôt vengé, et on lui décerna les honneurs d'une apothéose dont notre camée consacre le souvenir. Germanicus est emporté au ciel sur Pégase et reçu par les ancêtres des Césars, savoir : Énée, costumé en Phrygien, portant le globe du monde, symbole de la domition universelle que devait exercer sa race; Auguste, divinisé et voilé en pontife ; enfin, Néron Drusus l'Ancien, père de Germanicus. Pégase est conduit par l'Amour, le génie protecteur des *Julii,* l'enfant de Vénus, la déesse mère des Césars.

La double scène que nous venons de décrire représente donc le commencement et la fin de l'expédition de Germanicus en Orient : son départ plein de belles espérances et le moment où, après sa mort, il est reçu

au rang des *divi*. Les dix personnages entassés pêle-mêle dans le bas du tableau, et donnant des signes non équivoques de tristesse et de deuil, symbolisent les barbares que Germanicus a fait prisonniers dans ses deux grandes expéditions de Germanie et de Syrie. Les Germains sont reconnaissables à leur barbe échevelée; les Parthes, à leur costume oriental et à leur bonnet phrygien.

Le grand camée de France dut être exécuté peu après l'an 19, probablement quand Agrippine ramena en Italie les cendres de son mari, ou au commencement du règne de Caligula (l'an 37), qui prit à cœur de glorifier la mémoire de son illustre père, le plus populaire des généraux romains. Transporté à Constantinople, avec tout le trésor impérial, après la fondation de cette capitale par Constantin, le grand camée y demeura, entouré des plus grands honneurs, enrichi d'une monture en or émaillé, jusqu'au jour où l'empereur Baudouin II l'offrit à saint Louis, avec la couronne d'épines et quelques précieuses épaves de l'antiquité devenues reliques chrétiennes, pour engager le pieux roi à entreprendre une nouvelle croisade. C'est ainsi que le *grand camahieu* vint dans le trésor de la Sainte-Chapelle, où il passa, durant tout le moyen âge, pour représenter le triomphe de Joseph, fils de Jacob, à la cour de Pharaon. En 1791, quand on eut décrété la vente des objets conservés à la Sainte-Chapelle, le roi Louis XVI, en faisant remettre à Bailly, après une protestation inutile, les clefs du trésor, émit le vœu que le grand camée, le bâton cantoral (fig. 141) et quelques manuscrits, fussent déposés à la Biblio-

thèque nationale. C'est ainsi que le grand camée fit son entrée au Cabinet des médailles. Il n'y resta pas longtemps : pendant la nuit du 16 au 17 pluviôse an XII (16 au 17 février 1804), il fut soustrait par des voleurs. La célèbre gemme allait être vendue à Amsterdam, lorsqu'elle fut reprise par la police ; mais elle était déjà dépouillée de sa monture byzantine, dont il ne paraît malheureusement pas même exister de dessin [1].

Le grand camée du Trésor impérial de Vienne (fig. 113) a des dimensions un peu moindres que celui du Cabinet des médailles, et il est disposé seulement en deux registres ; mais il est supérieur au nôtre par la conservation et par l'idéale perfection de la technique. Si ce n'est le plus grand, c'est peut-être le plus beau des camées qui existent. Il a été récemment établi que, pendant le moyen âge, le grand camée de Vienne, *la Gloire d'Auguste,* était dans le trésor de Saint-Sernin de Toulouse, où il figure dans des inventaires successifs depuis 1247 jusqu'à 1533, époque où François Ier le donna au pape Clément VII. En 1560, on le trouve réintégré dans le trésor des rois de France ; mais il paraît, peu après, avoir été donné au couvent de Poissy par Catherine de Médicis au moment du célèbre colloque (1561). L'année suivante, le couvent fut pillé par les huguenots, qui probablement vendirent la précieuse gemme à l'empereur Rodolphe II [2].

Constater, comme nous venons de le faire sommairement pour ces géants de la glyptique, les vicissitudes qu'ils ont traversées, les mains qui se les sont arra-

1. E. Babelon, *le Cabinet des antiques*, p. 1 à 6.
2. F. de Mély, dans la *Gazette archéologique*, 1886, p. 244 et suiv.

chés, n'est-ce pas en même temps faire toucher du doigt, pour ainsi dire, l'admiration persistante des siècles et les glorifier mieux que ne saurait le faire la plus enthousiaste des descriptions, puisque c'est leur

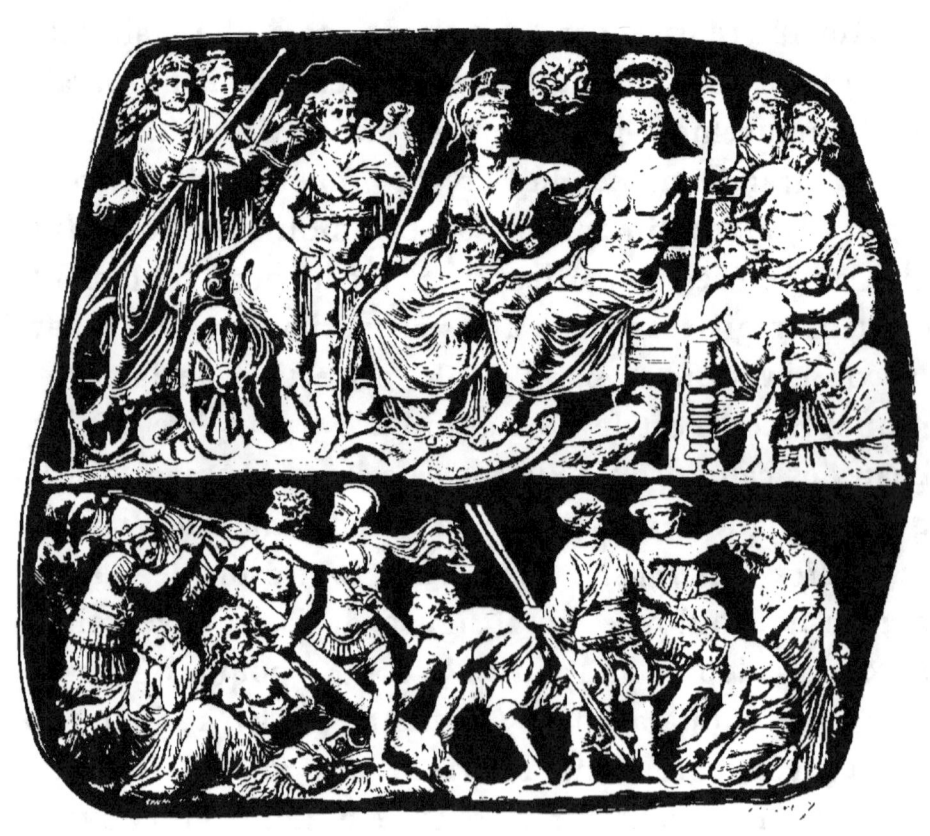

Fig. 113.

attribuer ce caractère de chefs-d'œuvre humains que ni les révolutions ni la mode changeante ne sont parvenues à détrôner du premier rang parmi les œuvres d'art?

A côté des camées iconographiques, ceux qui représentent des sujets mythologiques sont non moins remarquables. Au Cabinet des médailles, il en est deux, de

grandes dimensions, dont nous parlerons plus loin, à cause de la transformation singulière que la naïveté du moyen âge leur a imposée : c'est le Jupiter dit *de Chartres,* parce qu'il fut donné à l'église de cette ville par le roi Charles V (fig. 163), et la dispute de Minerve et de Neptune pour la fondation d'Athènes (fig. 186). Outre ces belles gemmes, la même vitrine renferme des bustes de divinités : Junon, Minerve, Diane, Apollon, Mercure, Vénus ; Pélops embrassant l'ombre de Léodamie ; Apollon et Marsyas, sujet traité souvent, aussi bien en creux qu'en relief (fig. 174) ; des Centaures, des Tritons, des Néréides, des Amours. A Vienne, nous remarquons le camée d'Apollon Actien dans un char traîné par quatre Tritons, pierre gravée en l'honneur de la victoire d'Actium ; puis un autre camée non moins beau, sur lequel on s'accorde généralement à reconnaître Diane et Endymion plutôt que Vénus et Adonis.

Les intailles du Ier siècle peuvent se répartir en trois groupes essentiels : la série iconographique qui est fort nombreuse, la série mythologique et enfin les sujets de genre, scènes de la vie privée, édifices, animaux, plantes, symboles de toute nature.

Les types mythologiques sont loin d'offrir l'intérêt des pierres gravées grecques et étrusques ; les légendes qui mettent en scène les dieux et les héros des temps fabuleux paraissent surannées aux graveurs sceptiques, contemporains de Tibère et de Néron. On se borne à graver les images de dieux auxquels on ne croit guère : Jupiter, Junon, Ganymède, Diane, Hercule, Bacchus, Vénus, Minerve, Mars, Apollon, Mercure, le Soleil, les Muses, Esculape, Hygie, la Victoire, l'Amour, des

Satyres, des Bacchantes, Cybèle, la Fortune, Bonus Eventus, tous sujets simples, types de statues, pareils à ceux qui forment les revers les plus ordinaires des monnaies romaines. Les groupes de deux ou trois personnages, les scènes mythiques deviennent rares ; comme types intéressants, nous citerons, au Musée britannique, le satyre assis à terre avec deux flûtes devant lui, copie du revers d'un denier d'Auguste ; la Minerve assise qui a servi de cachet au médecin Hérophile, comme en fait foi l'inscription : HEROPHILI OPOBALSAMVM ;

Fig. 114.

le groupe qui représente l'assemblée des douze dieux, avec la légende grecque explicative : ἐκκλησία θεῶν ἐν Ὀλύμπῳ ; enfin, cette autre gemme où l'on voit Mars et Vénus debout se regardant (fig. 114) : la pose et le vêtement de la déesse rappellent la Vénus de Milo ; Mars écoute complaisamment sa compagne ; l'Amour est derrière lui. Une inscription gravée après coup dans le champ (MCIAETCS ERSS) paraît fournir les noms abrégés du possesseur du cachet ou une formule magique dont le sens nous échappe.

Fig. 115.

Parmi les sujets de genre, extrêmement nombreux, nous relevons presque au hasard, dans les vitrines du Cabinet des médailles : des athlètes, des cavaliers, des gladiateurs, des masques comiques ou tragiques, des chasseurs. Voici une cornaline qui représente un sculpteur assis sur le sol, à l'ombre d'un arbre, et creusant au ciseau les cannelures d'un vase de marbre (fig. 115).

II. — LES PIERRES GRAVÉES AVEC SIGNATURES D'ARTISTES

Durant la période romaine comme dans les siècles antérieurs, il est rare de rencontrer des signatures sur les pierres gravées. D'où vient cette omission si regrettable pour nous? cette modestie excessive d'artistes si dignes de l'immortalité? Pourquoi quelques œuvres privilégiées nous ont-elles, seules, conservé les noms des maîtres auxquels on les doit? Un singulier hasard veut, d'autre part, que les historiens célèbrent l'habileté de certains graveurs, tels que les Grecs Cronios et Apollonidès, qui ne nous ont laissé aucun témoignage de leur talent, tandis que la plupart des artistes dont nous allons énumérer les œuvres signées n'ont même pas été remarqués par les écrivains de leur temps. Comme la Fortune, la Renommée est une déesse aveugle, et il faut nous incliner devant ses caprices.

Dioscoride. — Le nom de Dioscoride domine le siècle d'Auguste, comme Pyrgotèle personnifie celui d'Alexandre. Mais plus heureux que son émule en renommée, Dioscoride nous a laissé des pierres gravées qui portent son nom, et nous n'en sommes pas réduits à l'admirer seulement de confiance, d'après la réputation que les anciens lui ont faite. Pline et Suétone le signalent comme un maître hors de pair dont le chef-d'œuvre fut un portrait d'Auguste. Ce portrait ne nous est pas parvenu, ou plutôt, parmi les gemmes qui reproduisent les traits d'Auguste, aucune ne porte son

nom[1]. La signature authentique de Dioscoride se trouve seulement sur les pierres suivantes :

1. Hermès domptant Cerbère; camée sur sardonyx du musée de Berlin. La tête du dieu rappelle celle de l'Hercule Farnèse; l'inscription ΔIOCKOYPIΔOY est à l'exergue, en lettres très ténues.

2. Hermès debout de face, vêtu de la chlamyde, coiffé du pétase et tenant le caducée; intaille sur cornaline de la collection Marlborough. C'est manifestement la copie d'une œuvre sculpturale; M. Furtwængler en rapproche la statue du Vatican connue sous le nom de Phocion [2].

3. Hermès debout portant le caducée et une tête de bélier sur un plateau; intaille sur cornaline de l'ancienne collection Carlisle.

4. Diomède enlevant le Palladium et descendant précipitamment les degrés de l'autel, le glaive à la main; dans le champ, ΔIOCKOYPIΔOY, comme sur les deux pierres précédentes. Intaille sur cornaline, de la collec-

1. Plusieurs gemmes, parmi lesquelles il faut citer le camée de la collection Ludovisi, à Rome, avec la tête d'Auguste, portent la signature ΔIOCKOYPIΔOY, gravée par un faussaire moderne. Nous croyons devoir avertir le lecteur, une fois pour toutes, que nous avons pris à tâche de ne citer, dans les chapitres consacrés à l'antiquité, que des œuvres et des signatures que nous croyons pouvoir considérer comme authentiques. Le nombre des gemmes sur lesquelles des graveurs modernes ont inscrit des noms d'artistes de l'antiquité est extrêmement considérable; le crédit que ces pierres fausses ont trouvé auprès des collectionneurs des derniers siècles a fait prendre rang dans les musées à la plupart d'entre elles.

2. Furtwængler, *Studien über die Gemmen mit Künstlerinschriften* dans le *Iahrbuch des kais. deut. archæol. Instituts*, t. III (1888), p. 219.

Fig. 116.

tion du duc de Devonshire (fig. 116). L'enlèvement du Palladium est un des thèmes favoris de l'art gréco-romain. Dioscoride n'a fait que copier un modèle de peinture ou de sculpture qu'il avait sous les yeux; d'autres graveurs ont non seulement suivi son exemple, mais reproduit son œuvre, qu'on retrouve même sur des pâtes de verre.

5. Buste de Démosthène, de face (fig. 117); intaille sur améthyste de la collection du prince de Piombino, à Rome: Copie de la tête du Démosthène attribué à Polyclète.

6. Buste de Io ou d'Artémis Tauropole, diadémée, avec de petites cornes aux tempes, les cheveux épandus sur le cou; cornaline du musée de Florence.

Fig. 117.

7. Tête de Cicéron; améthyste du Cabinet des médailles (fig. 118). La signature ΔΙΟΣΚΟΥΡΙΔΟΥ est dans le champ. Ce beau portrait de vieillard chauve, imberbe, a été appelé tour à tour Solon et Mécène : c'est sous ce dernier nom qu'il est généralement connu. Mais récemment M. Furtwængler, en le comparant au buste en marbre d'Aspley House, à Londres, a démontré que c'est le portrait de Cicéron dans les dernières années de sa vie [1].

Fig. 118.

Solon. — Cet artiste, que l'on ne connaît que par ses œuvres, fut le contemporain et l'émule de Dioscoride.

1. Furtwængler, *op. cit.*, p. 297 et suiv. Ce savant conteste à tort l'authenticité de cette gemme.

Les gemmes sur lesquelles sa signature paraît authentique[1] sont les suivantes :

1. Diomède enlevant le Palladium ; à l'exergue, ϹΟΛШΝ ΕΠΟΙΕΙ. Le style et l'exécution technique peuvent soutenir la comparaison avec la gemme de Dioscoride qui représente le même sujet. Signalée en Italie en l'an 1600, cette pierre est aujourd'hui perdue, mais une reproduction moderne, faite d'après l'antique, est au musée de Berlin.

2. Buste de Bacchante, avec l'inscription ϹΟΛΩΝ. Gemme aussi égarée, et qu'on ne connaît que par une pâte de verre du musée de Berlin. Copie probable d'une statue grecque du vᵉ siècle.

3. Tête de Cicéron, signée ϹΟΛΩΝΟϹ. Ce portrait est pareil à celui qui porte la signature de Dioscoride. La gemme était déjà en 1570 dans la collection de Fulvio Orsini, et l'on prenait à cette époque le nom de l'artiste pour celui du personnage représenté : c'est ainsi que le nom du législateur Solon fut appliqué à cette belle intaille et à celle de Dioscoride. Le régent Philippe d'Orléans reconnut l'erreur dans laquelle on était tombé, et proposa de substituer le nom de Mécène à celui de Solon. Mais l'attribution qui, désormais, ne peut plus être changée, est due à M. Furtwængler. Il existe de nombreuses reproductions modernes des gemmes de Solon et de Dioscoride.

Aspasios. — Nous avons eu déjà l'occasion de signaler l'intaille de Vienne, signée de cet artiste, qui reproduit le buste de l'Athéna Parthenos (fig. 119), de

[1]. Voyez ci-dessous la célèbre Méduse Strozzi, avec la signature moderne ΣΟΛΩΝΟϹ (p. 295, fig. 198).

Phidias. Par le souci minutieux du détail, cette copie tardive mais sincère du plus fameux des chefs-d'œuvre du ve siècle fournit des éléments essentiels pour la reconstitution de la statue; aussi les historiens de l'art grec l'ont-ils maintes fois invoquée et analysée. Un hermès de Dionysos Pogon, au Musée britannique, et un fragment, du musée de Florence, qui ne comporte plus qu'une poitrine drapée et l'extrémité d'une barbe épaisse (Jupiter ?), telles sont les

Fig. 119.

seules gemmes signées ΑCΠΑCΙΟΥ, qui nous révèlent un artiste du temps d'Auguste, envers lequel nous ne serons jamais assez reconnaissants de nous avoir légué les traits fidèles de la Parthenos d'Athènes.

Glycon. — Un beau camée du Cabinet des médailles (fig. 120) représente

Fig. 120.

Amphitrite ou plutôt la néréide Galéné emportée sur les flots par un monstre marin, à corps de taureau, dont la croupe est recourbée en replis tortueux. Un

dauphin et des amours jouent autour de la nymphe ; dans le champ, la signature ΓΛΥΚωΝ, qui paraît suspecte à quelques critiques.

Rufus. — Victoire dirigeant un quadrige ; en creux, l'inscription ΡΟΥΦΟC ΕΠΟΕΙ ; camée du musée de l'Ermitage. Le graveur Rufus a copié un tableau de Nicomachos, ainsi désigné par Pline : *Victoria quadrigam in sublime rapiens.* Cette peinture, que L. Munatius Plancus rapporta de Grèce pour la faire placer au Capitole, a aussi été interprétée dans le revers d'un denier qu'un de ses parents, L. Plautius Plancus, fit frapper à Rome vers l'an 45 avant notre ère.

Agathopus. — On lit ΑΓΑΘΟΠΟΥC ΕΠΟΕΙ sur une aigue-marine de Florence, qui donne le portrait d'un Romain, imberbe et âgé, de la fin de la république ; on a voulu y reconnaître à tort Cnaeus Pompée.

Sosos. — Une tête de Méduse ailée, de profil, les yeux baissés, sur une calcédoine signalée par Brunn[1] dans la collection Blacas, mais égarée aujourd'hui, porte à l'exergue l'inscription CωCOCΛ (?) qui est peut-être authentique.

Pamphile. — La plus belle des intailles du Cabinet des médailles est une améthyste qui nous révèle le nom de l'artiste Pamphile (fig. 121). Elle représente Achille assis sur un rocher, pleurant l'enlèvement de Briséis et cherchant une consolation dans les doux accords de sa lyre ; ses armes sont à ses pieds. L'attitude et les pro-

Fig. 121.

1. H. Brunn, *Geschichte der griech. Kunstler*, t. II, p. 583.

portions du héros font penser au Mars Ludovisi, qui lui est peut-être contemporain. L'éclat si doux et si pur de la gemme vient ici s'ajouter à l'inimitable perfection de la gravure. C'est un ancêtre du cardinal Fesch qui donna cette améthyste au roi Louis XIV.

Sur une autre améthyste du Cabinet des médailles, qui représente une tête de Méduse de profil, pareille à celle de Sosos, on lit en deux lignes le nom de Pamphile ; la pierre est antique, mais la signature de l'artiste a pu être ajoutée par une main moderne.

Apollonios. — Au musée de Naples, on lit la signature ΑΠΟΛΛΩΝΙΟΥ sur une améthyste qui représente Artémis chasseresse, debout sur un rocher ; c'est une œuvre remarquable, peut-être inspirée de l'Artémis de Praxitèle à Anticyre, dont nous connaissons le type par les monnaies de cette ville.

Eutychès. — Dioscoride eut trois fils qui s'illustrèrent après lui dans la gravure en pierres fines : Eutychès, Hérophile et Hyllus. Le premier, Eutychès, a gravé un cristal de roche déjà signalé au commencement du xv^e siècle par Cyriaque d'Ancône, et qui vient d'entrer au musée de Berlin (fig. 122). Cette gemme célèbre représente un buste d'Athéna, de face, sans doute d'après une statue ; l'inscription en trois lignes est :

Fig. 122.

ΕΥΤΥΧΗC ΔΙΟCΚΟΥΡΙΔΟΥ ΑΙΓΕΑΙΟC ΕΠ(οιει). Nous apprenons par là qu'Eutychès était fils de Dioscoride et originaire d'Aegæ en Cilicie, patrie probable de Dioscoride lui-même.

Herophile. — Un camée de Vienne représente la tête laurée de Tibère de profil, avec l'inscription gravée en creux ΗΡΟΦΙΛΟC ΔΙΟCΚΟΥΡ(ιδου).

Hyllus. — Le troisième fils de Dioscoride, Hyllus, a parfois été confondu avec un autre graveur du nom d'Aulus, dont nous parlerons bientôt. Les œuvres d'Hyllus qui nous sont parvenues sont les suivantes :

Fig. 123.

1. Camée du musée de Berlin, représentant le buste d'un jeune satyre riant, les cheveux en désordre, de profil à droite. A gauche de la tête, on lit en trois lignes : ΥΛΛΟC ΔΙΟCΚΟΥΡΙΔΟΥ ΕΠΟΙΕΙ (fig. 123).

2. Thésée debout, nu, dans une attitude conforme au canon de Polyclète, et s'appuyant sur sa massue; dans le champ, ΥΛΛΟΥ; sardonyx du musée de Berlin.

3. Buste d'Apollon de profil, la poitrine drapée; devant le cou, la signature ΥΛΛΟΥ. Cornaline du musée de l'Ermitage. Cette gemme a appartenu à Laurent de Médicis, ce qu'indique l'inscription LAVR. MED. que ce prince y fit graver comme sur toutes les gemmes qu'il avait rassemblées.

4. Tête barbue d'un barbare, de profil, ceinte d'une couronne; sous le cou, l'inscription ΥΛΛΟΥ. Cornaline du musée de Florence.

Fig. 124.

5. Taureau dionysiaque grattant le sol de ses pieds de devant et foulant un thyrse; la signature est dans le champ. Calcédoine du Cabinet des médailles (fig. 124).

Alexas. — La seule gemme signée de ce nom est un fragment de camée du Musée britannique qui représente un hippocampe armé d'un aviron, type copié sur des monnaies grecques; le mot ΑΛΕΞΑ est en relief.

Des intailles que nous allons passer en revue établissent qu'Alexas avait deux fils, Aulus et Quintus, qui s'illustrèrent comme leur père dans la glyptique; les fils du Grec Alexas prennent des prénoms romains, ce qui ne les empêchera pas, suivant l'usage général, de signer leurs œuvres en grec.

Aulus, fils d'Alexas. — Le nom d'Aulus se rencontre sur de nombreuses gemmes, parmi lesquelles les suivantes semblent authentiques.

1. Deux pâtes de verre exécutées dans l'antiquité, d'après un camée représentent Poseidon et Amymone; l'une appartient au Musée britannique, l'autre à un particulier. L'inscription ΑΥΛΟC ΑΛΕΞΑ ΕΠΟΙΕΙ nous apprend qu'Aulus était fils d'Alexas.

2. Éros clouant un papillon à un tronc d'arbre; dessous, ΑΥΛΟC. Hyacinthe aujourd'hui égarée, qui faisait partie de la collection de Fulvio Orsini; on en a des répliques, sans signature.

3. Éros, les pieds enchaînés, condamné au travail comme un esclave; il pleure, la tête dans ses mains, qui reposent sur le manche de sa houe; à l'exergue, ΑΥΛΟC (fig. 125). Camée publié au siècle dernier par Bracci[1] et égaré aujourd'hui.

Fig. 125.

4. Aphrodite assise sur un rocher, les jambes en-

1. Bracci, *Memorie degli antiqui incisori*, pl. XXXIII.

veloppées dans une draperie et jouant avec un Éros qui voltige devant elle; à l'exergue, ΑΥΛΟС (fig. 126). Le sujet, remarquablement gravé, paraît être la reproduction d'une composition picturale. Cornaline du Musée britannique.

5. Personnage dans un quadrige au galop; la signature est au génitif, ΑΥΛΟΥ. Il s'agit ici vraisemblablement de la copie d'une statue grecque de la bonne époque ou d'un type monétaire comme ceux des monnaies syracusaines du IVe siècle. Pâte de verre moderne, mais coulée sur l'antique, du musée de Berlin.

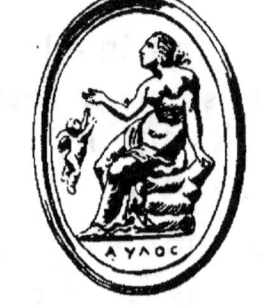

Fig. 126.

6. Cavalier armé de la lance et du bouclier; à l'exergue, ΑΥΛΟΥ. Sardonyx du musée de Florence.

7. Tête d'un jeune satyre de face, publiée par Winckelmann[1]; la signature est ΑΥΛΟΥ.

8. Buste d'Artémis, signé ΑΥΛΟΥ. Copie d'une statue d'ancien style grec; le travail est remarquable. Hyacinthe de l'ancienne collection Ludovisi, à Rome.

9. Sur une cornaline du musée de Berlin, on voit un coq et une poule, avec la signature fragmentée ...ΛΟΥ, qui peut être le nom d'Aulus ou celui d'Hyllus. On a d'ailleurs souvent confondu ces deux artistes.

Quintus, fils d'Alexas. — Son existence et sa filiation nous sont révélées par un fragment de camée en sardonyx, conservé au musée de Florence. Il ne reste malheureusement de ce monument que les jambes bien musclées d'un homme vigoureux, en marche, comme le

[1] Winckelmann, *Monuments inédits*, p. 72, n° 58.

Mars Gradivus des monnaies romaines du haut empire. L'inscription, en trois lignes, est gravée en creux : [Κ]ΟΙΝΤΟC ΑΛΕΞΑ ΕΠΟΙΕΙ.

Polyclète. — On lit ΠΟΛΥΚΛΕΙΤΟΥ, sur une cornaline qui, au commencement du siècle dernier, était la propriété d'Andreini, à Florence; on ne la connaît plus aujourd'hui que par une reproduction en pâte de verre, du musée de Berlin. Le sujet représente l'enlèvement du Palladium, comme la gemme de Dioscoride que Polyclète paraît avoir copiée. Cette œuvre et cette signature n'étaient-elles pas une invention du xvi siècle? Nous inclinons à le penser; seule, l'autorité de M. Furtwængler nous pousse à faire une place ici à un graveur du nom de Polyclète.

Epitynchanus. — Nous connaissons trois œuvres qui paraissent authentiquement signées de ce nom :

1. Camée fragmenté du Musée britannique : c'est un beau portrait de Germanicus, avec ΕΠΙΤΥΓΧΑ.

Fig. 127.

2. Intaille sur une améthyste de la collection de Luynes, au Cabinet des médailles (fig. 127); elle représente un buste de jeune satyre; dans le champ, ΕΠΙΤΥΓΧΑΝΟΥ; les dimensions de la pierre et l'excellence du travail font de cette gemme un joyau de premier ordre.

3. Bellérophon monté sur Pégase. Cornaline du Cabinet des médailles, d'un style admirable; la signature est seulement ΕΠΙ.

Il serait possible que le graveur en pierres fines Epitynchanus fut l'affranchi de ce nom mentionné

dans une inscription du *columbarium* de Livie et qualifié *aurifex*[1].

Agathange. — Une intaille sur cornaline, du musée de Berlin, représente la tête de Sextus Pompée, avec la signature **ΑΓΑΘΑΝΓΕΛΟC**.

Agathopus. — Une aigue-marine du musée de Florence porte, en creux, le portrait d'un jeune Romain, peut-être Cnaeus Pompée, avec la signature **ΑΓΑΘΟΠΟΥC ΕΠΟΙΕΙ**. Le nom de ce même artiste a été ajouté, à une époque moderne, sur un camée antique de Berlin, qui représente Héraclès et la biche Cerynite.

Felix. — Diomède et Ulysse dérobant le Palladium; intaille de la collection Marlborough (fig. 128). Sur l'autel, en lettres fines et serrées, la signature de l'artiste : **ΦΗΛΙΞ ΕΠΟΙΕΙ**; dans le champ, au-dessus de la tête d'Ulysse, le nom du possesseur de la gemme **ΚΑΛΠΟΥΡΝΙΟΥ CΕΟΥΗΡΟΥ**, mis en vedette et gravé en lettres plus grandes.

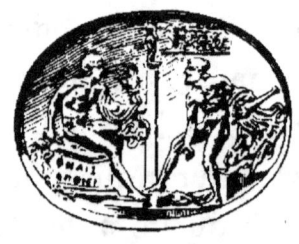

Fig. 128.

Cneius (Gnaios). — La signature **ΓΝΑΙΟC** accompagne la tête d'Héraclès gravée en intaille sur une aigue-marine du Musée britannique qui jadis faisait partie des collections de Fulvio Orsini. Deux autres gemmes portant le nom du même artiste paraissent authentiques à M. Furtwængler. L'une, qui n'est connue que par une pâte de verre du musée de Berlin, représente l'enlèvement du Palladium; l'autre, dont on n'a également de traces que par une pâte de verre

1. E. Babelon, *le Cabinet des Antiques*, p. 16.

de la collection Marlborough, a pour type un athlète debout : c'est la copie d'une statue de l'école de Polyclète. Sur ces deux gemmes, la signature est au génitif, ΓΝΑΙΟΥ.

Saturninus. — Sur un camée de Berlin, on voit un buste de femme qui a un peu les traits d'Antonia, femme de Drusus. Le nom de l'artiste, ϹΑΤΟΡΝЄΙΝΟΥ, est inscrit en creux, en lettres très fines et boucletées qui offrent tous les caractères de l'authenticité.

Teucros. — Sur une belle améthyste du musée de Florence, la signature ΤЄΥΚΡΟΥ est à côté d'un Hercule assis, attirant à lui une nymphe, sans doute Iole, Augé ou Hébé.

Anteros. — Le nom de cet artiste, au génitif ΑΝΤЄΡωΤΟϹ, se lit sur une aigue-marine de la collection Devonshire, qui représente Hercule jeune portant sur son épaule le taureau crétois. Ce groupe est la reproduction d'une œuvre de sculpture, copiée également sur des bas-reliefs et d'autres monuments parvenus jusqu'à nous. Sur un fragment de camée du Musée britannique, on lit : ΑΝΤ[ЄΡΩϹ?] ЄΠ[ΟΙЄΙ] [1].

Philémon. — Un camée du musée de Vienne (fig. 129), sur une sardonyx à trois couches, nous montre Thésée devant la porte du labyrinthe où il vient de tuer le Minotaure; dans le champ, l'inscription ΦΙΛΗΜΟΝΟϹ. C'est une des meilleures productions de la glyptique du 1ᵉʳ siècle.

Fig. 129.

Scylax. — Ce nom a été relevé sur deux gemmes :

1. Murray, *Handbook of greek archæology*, p. 170.

d'abord, un camée de la collection de M. Roger de Sivry, représentant Hercule Musagète tel qu'on le voit sur les monnaies de Pomponius Musa; à l'exergue, CKYΛAKOC. En second lieu, une intaille signée CKYΛAΞ, qui figure un jeune satyre dansant, avec le thyrse et le canthare.

Lucius. — Une cornaline publiée jadis par Stosch [1] a pour type Niké ailée dans un bige au galop; la signature ΛOYKIOY est peut-être authentique.

Caius. — La tête du chien Sirius, environnée de rayons, est gravée sur un grenat syrian de la collection Marlborough; sur le collier de l'animal on lit : ΓAIOC EΠOIEI.

Koinos. — Le nom de ce graveur au génitif, KOI-NOY, se trouve sur une petite sardonyx qui était au siècle dernier dans la collection Ficoroni; elle représente un chasseur nu debout, appuyé sur un cippe et tenant un javelot; son chien est à ses pieds. Ce type rappelle la statue célèbre sous le nom de Narcisse.

Mycon. — La signature MYKΩNOC, peut-être authentique, se trouvait sur une pierre, aujourd'hui perdue, de la collection de Fulvio Orsini; c'était le portrait d'un homme âgé, imberbe, que les uns ont appelé Aristote, d'autres Caligula.

Sostratos. — Un camée du musée de Naples, signé CΩCTPATOY, a pour type une femme ailée (Éos ou Niké) dans un bige au galop. Cette gemme antique a appartenu à Laurent de Médicis, qui y a fait graver son nom : LAVR·MED·

[1] Ph. de Stosch, *Pierres antiques gravées*, pl. 41.

Diodote. — Camée sur sardonyx, trouvé à Rome et faisant partie de la collection de M. Pauvert de La Chapelle ; il représente une tête de Méduse ; devant le

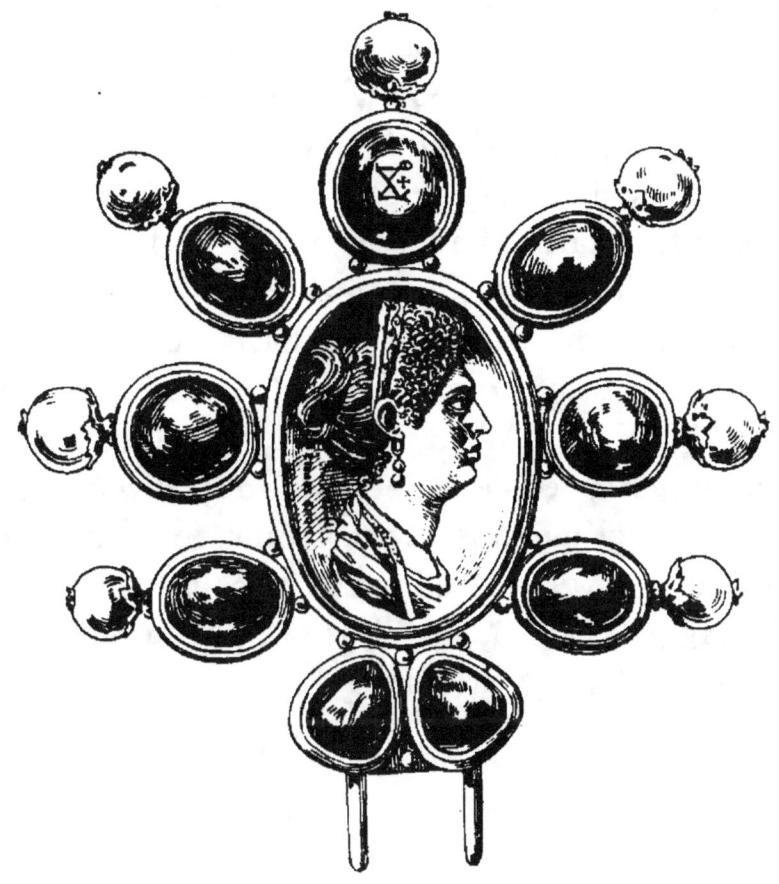

Fig. 130.

visage, la signature ΔΙΟΔΟΤΟΥ, que M. Furtwængler croit antique.

Tryphon. — Une épigramme de l'Anthologie mentionne un lithoglyphe du nom de Tryphon qui avait gravé sur un béryl indien l'image de la néréide Galéné. La signature ΤΡΥΦΩΝ ΕΠΟΙΕΙ est sur un camée de la collection Marlborough, qui, au xvie siècle, faisait partie de la collection du célèbre faussaire Pierre Ligorio ;

le sujet est généralement désigné sous le nom de Mariage d'Éros et Psyché. Le travail est remarquable, mais l'inscription m'est suspecte, comme doit l'être tout ce qui a passé par les mains de Ligorio.

Evodus. — C'est l'artiste qui grava sur une grande et belle aigue-marine le portrait célèbre de Julie, fille de Titus, conservé au Cabinet des médailles (fig. 130); la signature est dans le champ : ΕΥΟΔΟС ΕΠΟΙΕΙ. L'histoire de cette intaille, l'un des joyaux de la glyptique antique, est connue depuis les temps carolingiens; conservée dans le trésor de l'abbaye de Saint-Denis jusqu'à la Révolution, c'est en 1791 qu'elle fut transférée au Cabinet des médailles avec la monture en or décorée de perles et de cabochons dont elle fut ornée à l'époque carolingienne. Cette gemme formait le couronnement d'un grand reliquaire appelé l'Oratoire de Charlemagne, et la fille de Titus remplit au moyen âge le rôle de la Vierge Marie dont elle reçut le nom.

III. — GRYLLES, ABRAXAS, SUJETS CHRÉTIENS

Dès le milieu du second siècle, la glyptique romaine tombe dans une décadence profonde. Il n'y a plus, à Rome, d'artistes pour perpétuer les traditions de l'art hellénique; plus de signatures de maîtres, plus de ces grands et beaux camées qui excitent notre admiration et sont la gloire de nos musées. Des sujets vulgaires, exécutés sans talent, voilà, sauf de bien rares exceptions, ce que nous donne la glyptique, dont les produits pourtant n'ont jamais été plus nombreux. Dans

toutes les nécropoles du monde romain, en Italie et en Afrique, aussi bien qu'en Égypte et en Syrie, les pierres gravées fourmillent ; il fallait, selon toute apparence, être bien pauvre pour ne pas porter au doigt un anneau avec un chaton orné d'une gemme servant de cachet. Néanmoins, dès qu'on dépasse l'époque de Caracalla, il est rare de rencontrer un type qui vaille la peine d'être compté comme œuvre d'art. Ce sont de petits ouvrages d'artisans, comparables à ceux que la glyptique asiatique a produits jadis, après la chute des grandes civilisations orientales. Et cette indigence technique n'est rachetée ni par la nouveauté ni par l'intérêt du sujet. Quoi de plus lourd et de plus vulgaire que ces grands masques de Méduse en calcédoine, taillés en camées, qui servaient de décorations militaires? Des statues et des bas-reliefs nous montrent des légionnaires la poitrine constellée de ces grossières phalères. Quant aux intailles, leur nombre incalculable, leur infinie variété n'augmente guère la curiosité qu'elles nous peuvent inspirer. A peine y rencontre-t-on quelques portraits. En général, ce sont des têtes de divinités, des dieux debout ou assis, Mithra sacrifiant le taureau (fig. 131), des figures allégoriques telles que la Fortune, l'Abondance, la Paix, la Victoire, Hygie. Citons aussi les mains jointes, le capricorne, le caducée, la corne d'abondance, et des animaux de toute espèce : sangliers, lions, chevaux, taureaux, chiens, chèvres, aigles, corbeaux, scorpions, écrevisses, crabes, cygnes, dauphins,

Fig. 131.

papillons. Voici une gemme moins vulgaire, qui représente un éléphant portant trois combattants et enlevant un ennemi avec sa trompe (fig. 132).
Au règne végétal, on emprunte les épis, les grappes de raisin, les pavots, la grenade, la feuille de persil, le palmier.

Fig. 132.

Assez souvent, ces types sont accompagnés d'une inscription : c'est le nom du possesseur du cachet, gravé par une autre main, lourdement, après l'acquisition de la bague chez le bijoutier ; c'est aussi, parfois, une formule banale, telle qu'un vœu de bonheur pour le porteur de l'anneau, une invocation pieuse, plus rarement le nom de la divinité représentée. De telles inscriptions envahissent tout le champ, si bien qu'elles nuiraient au caractère artistique de l'œuvre, si ce point de vue n'avait, d'avance, été mis de côté par l'ouvrier. Le jaspe ci-contre (fig. 133) porte le buste de Pescennius Niger ; au-dessus de la tête de l'empereur, un autel allumé, et, au milieu des flammes, le serpent d'Esculape. L'inscription : A I CAB OΩN EΘ Υ A K Γ ΠE N Δ, paraît signifier : Ἀσκληπίῳ Ἰούλιος ΣΑ-Βῖνος Οἰωνίστης Ἔθηκε Ὑγιείᾳ Αὐτοκράτορος Καίσαρος Γαίου Πεσκεννίου

Fig. 133.

Νίγρου Δικαίου. « A Esculape, Julius Sabinus, devin, a consacré (cette pierre) pour la santé de l'empereur césar Caius Pescennius Niger, le Juste. » La traduction de cette inscription est en même temps le commentaire

de la gemme et elle nous en révèle le caractère talismanique.

Il est deux classes de pierres qui, déjà en usage dans les temps antérieurs, deviennent la mode courante au IIIe siècle : les grylles et les abraxas.

Un peintre contemporain d'Apelle, Antiphilos l'Égyptien, avait fait la caricature d'un certain personnage nommé Gryllos, et cette œuvre satirique eut un tel succès que le nom de *grylli* fut, dans la suite, appliqué à toutes les peintures comiques et aux caricatures. C'est par assimilation avec ces images, dont Pompéi nous a fourni de nombreux exemples, que les modernes ont donné le nom de grylles aux intailles fort répandues sur lesquelles est figuré un sujet grotesque ou baroque, tel qu'un assemblage monstrueux de têtes ou de membres qui appartiennent à des êtres différents, des corps d'hommes bizarrement soudés à

Fig. 134.

des membres d'oiseaux ou de quadrupèdes. Nous citerons entre autres, au Cabinet des médailles, un jaspe rouge où figure une tête d'éléphant, la trompe levée, sortant d'un coquillage; un jaspe noir sur lequel on voit la tête de Mercure, et celle d'un lion réunies à un masque satirique et dans le champ, un caducée, une massue et un pedum (fig. 134); un lapis-lazuli qui représente un animal ayant des têtes de crabe, d'âne et de lion, avec des pattes et une queue de lion; un jaspe rouge avec trois têtes viriles imberbes, réunies en une seule; une cornaline (fig. 135) dont la gravure répond à la description suivante : « Lapin armé d'un fouet, posé sur

une tête humaine juchée sur des pattes de coq; une sorte de trompe partant du cou dépasse la tête et est munie de rênes que tient le lapin, cocher de ce fantastique attelage. »

Les pierres gnostiques ou abraxas se rattachent aux gemmes talismaniques que nous avons vues si populaires en Orient, particulièrement en Égypte. En Grèce et à Rome, comme jadis en Chaldée et sur les bords du Nil, il circulait des traités d'astrologie minérale, des lapidaires, des livres de magie, des recettes empiriques de sorciers et d'apothicaires, dont la base était les propriétés réelles ou supposées des pierres précieuses; ces livres avaient d'autant plus de crédit qu'on les attribuait à Pythagore, à Platon, à Aristote, à Plutarque et aux écrivains ou aux philosophes les plus en vogue. Il nous est parvenu des lambeaux des lapidaires chaldéens, dans des textes cunéiformes dont l'interprétation, on le comprend aisément, souffre encore les plus grandes difficultés : c'est là l'origine primordiale des livres qu'ont écrit ou simplement transcrit les écrivains grecs et romains. Théophraste, au IVe siècle avant notre ère, rédigea un traité des pierres fines dont il subsiste encore quelques fragments. Le lapidaire d'Apollonius de Tyane, ainsi que les *Cyranides* de l'Hermès Trismégiste, paraissent remonter, sous la forme qui nous en est parvenue, au Ier siècle de notre ère; mais ils dérivent d'écrits beaucoup plus anciens, et il en est de même pour le traité de médecine magique de Damigéron le Mage, déjà cité par Tertullien.

Le *Traité des Fleuves*, sans aucun doute d'origine orientale, mais attribué à Plutarque, énumère les pierres

qu'on ramasse dans le lit de certaines rivières pour en faire des phylactères : dans la Saône, le poisson *clypea* a dans la tête une pierre semblable à un grain de sel; c'est un remède souverain contre les fièvres quartes, si on se l'applique sur le côté gauche, dans le décours de la lune. Dans le Pactole on recueille l'*argyrophylax,* gemme semblable à l'argent et mêlée de paillettes d'or; en la plaçant sur le seuil du lieu où est renfermé un trésor, on est sûr de n'être jamais volé, car elle rend le son d'une trompette à l'approche des malfaiteurs. Au mont Tmolus, il y a une pierre ponce qui change de couleur quatre fois par jour, et préserve la vertu des jeunes filles. Dans le Méandre, la pierre nommée *sophron,* par antiphrase, rend fous furieux tous ceux dont elle touche la poitrine. Dans le Nil, une pierre qui ressemble à une fève empêche les chiens d'aboyer et chasse les mauvais esprits. L'Eurotas roule la *trasydile,* qui ressemble à un casque; dès qu'elle entend le son d'une trompette, elle s'élance sur la rive; mais si on prononce le nom des Athéniens, elle plonge incontinent au fond. Dans l'Euphrate, on recueille l'aétite ou *pierre d'aigle,* qu'on pose sur le sein des femmes dont le travail est difficile[1].

Suivant la croyance des anciens, le rubis ou escarboucle servait d'œil aux dragons quand la vieillesse leur avait fait perdre la vue. On employait le cristal de roche pour allumer au soleil le feu des sacrifices et pour cautériser les blessures. La cornaline donnait du courage aux plus lâches. « Selon Démocrite, dit Pline, la

1. F. de Mély, dans la *Revue des études grecques*, 1892, p. 331

pierre *aspilatis*, qui a la couleur de la flamme, naît dans l'Arabie. On l'attache, avec un poil de chameau, au corps de ceux qui ont des obstructions à la rate : j'ai lu qu'il s'en trouve dans les nids de certains oiseaux d'Arabie. Une autre aspilatis guérit de la folie. » L'hématite passait pour arrêter les hémorrhagies, et c'est même de cette propriété que lui vient son nom. « Les hématites, dit Pline, sont réputées excellentes pour déceler les pièges des Barbares. Zachalias de Babylone, qui, dans un livre dédié à Mithridate, attribue aux gemmes un rôle dans les destinées humaines, prétend que l'hématite guérit les maux d'yeux et de foie, fait réussir les requêtes adressées aux rois, assure le gain des procès. Il ajoute qu'il est sage pour les soldats de s'en frictionner les membres. »

Pline encore nous apprend que nombre de ses contemporains portent comme amulettes des gemmes sur lesquelles sont gravés des symboles et des légendes mystérieuses, des images astronomiques dont les vertus thérapeutiques sont réputées souveraines. Comme remède contre l'ivresse, on se munit d'une améthyste sur laquelle est gravé un sujet dionysiaque. Un aigle ou un scarabée, intaillés sur une émeraude, protègent de la grêle et des sauterelles si, en les portant, on récite une prière. Alexandre de Tralles, au vi[e] siècle de notre ère, enseigne que les gemmes sur lesquelles est gravé Hercule étouffant le lion de Némée sont un préservatif efficace contre la colique.

Bref, on voit, par ces quelques exemples pris au hasard, que les Gnostiques, successeurs des magiciens orientaux, n'ont fait que codifier, exploiter et mettre

en pratique les propriétés que la superstition universelle reconnaissait aux pierres dures. Ils ont surtout développé la croyance du rapport des pierres précieuses avec les étoiles ; et cette doctrine, ils l'ont héritée de ces prêtres chaldéens qui, jadis, avaient passé leurs nuits à contempler, du haut de leurs observatoires, l'éclat nuancé des astres d'un ciel éternellement pur et serein.

Le nom d'*abraxas* donné par les modernes aux pierres et aux amulettes gnostiques n'est autre que le nom magique de la divinité, et l'on sait que ses sept lettres grecques additionnées donnent le nombre mystique 365 ; souvent, sur les gemmes, ces lettres sont disposées selon un ordre cabalistique qui varie. Les symboles et les nombreuses formules magiques qu'on rencontre sur les pierres gnostiques sont, la plupart du temps, inintelligibles pour nous. En les analysant, on y constate des éléments empruntés aux anciennes mythologies chaldéenne, iranienne et surtout égyptienne, au culte de Sérapis, d'Esculape, d'Isis, d'Harpocrate, d'Astarté, de Mithra, aux livres de Zoroastre, à la Bible et aux écrits de la Cabale juive, à l'Évangile, voire même à la démonologie hindoue et aux légendes fantastiques imaginées sur l'expédition d'Alexandre dans le bassin de l'Indus. D'après ces contes, dont on retrouve des traces chez Strabon, le conquérant macédonien avait visité des peuples étranges, que leur nom seul sufñt à caractériser, tels que les Cynocéphales, les Acéphales, les Imantopodes, les Énotocètes, les Astomes, les Arrhines, les Monopthalmes, les Macroscèles, les Opistodactyles : les gemmes gnos-

tiques nous font passer sous les yeux un beau choix de ces monstres ridicules (fig. 163).

Quelques-unes de ces figures paraissent se rattacher aux sectes gnostiques des Ophites et des Basilidiens, et aux cultes singuliers que l'Orient vit éclore et disparaître sous l'empire romain, tels que celui du serpent Glycon que le devin Alexandre avait réussi à implanter à Abonotichos en Pa-

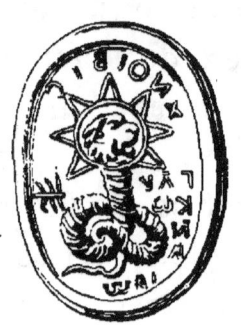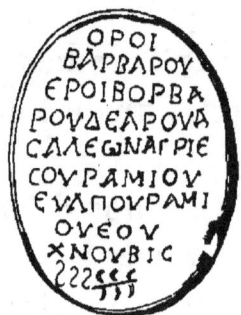

Fig. 136.

phlagonie (fig. 136). On y voit aussi le serpent Chnouphis, la tête entourée de sept rayons symbolisant les sept planètes ; Iaô, Sabaoth, Adonaï ; les génies inférieurs dénommés Ananael, Ouriel, Gabriel, Raphael, Mikael, Isigael, Oraios, Astaphaios. Alexandre et Cléopâtre se trouvent parfois invoqués. Au Cabinet des médailles, une gemme représente Iao debout tenant la

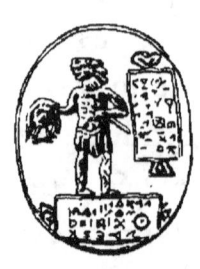

Fig. 137.

tête coupée du traître Judas (fig. 137) ; dans le champ, divers signes et inscriptions cabalistiques : ΛΑΧΑΜΙ, ΜΑΛΙΑΛΙ, le signe planétaire du soleil ; des lettres et monogrammes parmi lesquels on distingue ΖΥΕΖΚ, ΙΚΟ ; au revers, on lit un nom qui heureusement nous donne la clef de la représentation : ΙΟΥΔΑC (Judas).

Dans la collection impériale de Vienne, nous remarquons, sur un camée, Julien l'Apostat, debout, nu, tenant le sceptre et le foudre comme Jupiter ; sur les

jambes de l'empereur et dans le champ sont gravées des inscriptions gnostiques (fig. 138). La même collection possède une prime d'émeraude qui représente Harpocrate accompagné d'une inscription grecque qui signifie : « Que le grand Horus Apollon Harpocrate soit propice au porteur ! »

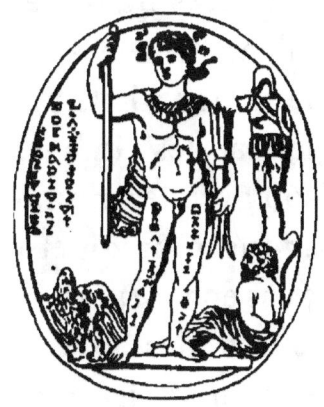

Fig. 138.

Les types les plus fréquents sont les signes du zodiaque, les constellations sidérales et les planètes. Sur un jaspe sanguin du Cabinet des médailles figure Hermès-Sérapis barbu, assis, tenant un caducée à l'extrémité duquel sont perchés un ibis et un coq. Au-dessus, un scarabée ; sous ses pieds, un crocodile ; devant, un scorpion. A droite, les sept voyelles des planètes : A Mercure, E Vénus, H Soleil, I Saturne, O Mars, Υ Lune, Ω Jupiter. L'A est répété sept fois, l'E six fois, l'H cinq fois, l'I quatre fois, l'O trois fois, l'Υ deux fois, l'Ω une seule fois. Le tout est renfermé dans un serpent qui se mord la queue. Au revers, sept lignes correspondant aux sept planètes : 1° trois colombes ; 2° trois scarabées ; 3° trois gazelles ; 4° trois crocodiles ; 5° trois serpents ; 6° le mot ΟΥϹΟΡΟΑΠΙ ; 7° ΑΧΕΛΟ [1].

Voilà les thèmes le plus ordinairement exploités par les pontifes ambulants de la Gnose et de la Cabale, qui, sous le nom de Chaldéens, erraient à travers le monde romain, exploitant la crédulité populaire, disant

1. Chabouillet, *Catalogue des camées*, n° 2203.

la bonne aventure, vendant des élixirs, des recettes empiriques, des talismans, des phylactères, des amulettes couvertes de formules d'autant plus efficaces qu'on les comprenait moins et qu'elles semblaient plus mystérieuses. Ces charlatans, d'ailleurs, ne se doutaient pas eux-mêmes des origines iconologiques des images qu'ils colportaient : par la comparaison avec les monuments de l'Orient antique nous en savons plus qu'eux sur ce point, bien que nous ne sachions pas encore grand'chose ; mais il est douteux que l'étude des pierres gnostiques conduise jamais à d'importants résultats.

Au milieu de cet engouement universel pour les pierres gravées, qui caractérise les IIIe et IVe siècles dans tout l'empire romain, les premiers chrétiens ne restèrent pas indifférents. Comme les païens, les gnostiques ou les autres sectes d'origine orientale, ils eurent leurs amulettes ; ils portèrent à leur doigt, suspendirent à leur cou, enchâssèrent dans leurs colliers, leurs vêtements, leurs vases et ustensiles liturgiques ou leurs meubles de luxe, des pierres précieuses, camées ou intailles, sur lesquelles étaient figurés les symboles de la loi nouvelle. Clément d'Alexandrie exhorte les chrétiens à faire graver sur leurs cachets les emblèmes de la religion. Dans les catacombes, on a recueilli en quantité des pierres fines

Fig. 139.

dont les emblèmes sont une colombe, un poisson, l'arche de Noé (fig. 139), l'agneau, le bon Pasteur, la barque de saint Pierre, le monogramme du Christ.

Une gemme du musée Kircher, qui remonte au moins au IIIe siècle, contient, groupés ensemble, tous

les symboles à la fois : le mot IXΘYC (Ἰησοῦς Χριστὸς Θεοῦ Υἱὸς Σωτήρ), le bon Pasteur, l'agneau portant le tau surmonté de la colombe qui tient un rameau dans son bec, l'ancre, le navire et les poissons (fig. 140). Pas n'est besoin d'ajouter que les gemmes chrétiennes des premiers siècles sont d'un travail aussi inférieur que les produits contemporains de la glyptique païenne.

Fig. 140.

Mais bientôt s'ouvre le siècle de Constantin, qui se signale par une sorte de renaissance de la glyptique. Les camées de cette époque sont nombreux, et d'aucuns atteignent des dimensions qui rappellent leurs aînés du temps d'Auguste. Le style lui-même, bien qu'empreint de rudesse et reflétant les caractères de l'art du IVe siècle, est encore agréable. Nous y retrouvons enfin des bustes d'onyx en ronde bosse, comme le Ier siècle en a produit de si remarquables.

Le plus intéressant que l'on puisse citer est, à coup sûr, un buste impérial qui, à l'époque de la Révolution, est venu, avec le grand camée, du trésor de la Sainte-Chapelle au Cabinet des médailles (fig. 141). Les uns ont proposé d'y reconnaître le portrait de Constantin, d'autres celui de Valentinien III; la question iconographique reste indécise. Ce qui l'est moins, c'est l'usage auquel était destiné un semblable joyau : il formait la partie supérieure d'un sceptre impérial ou consulaire, et cette destination originaire n'est pas sans avoir influé sur l'affectation qu'il reçut durant tout le moyen âge. On en fit l'insigne de la dignité du maître du chœur de la Sainte-Chapelle, et c'est sous les dégui-

sements qu'on lui infligea pour l'adapter à cet office qu'il se présente à nos regards.

De la même époque est le camée représentant le

Fig. 141.

triomphe de Licinius. L'empereur, dans son quadrige, tient la lance et le globe; les chevaux, foulant aux pieds des ennemis terrassés, sont dirigés par deux

Victoires qui portent, l'une un trophée, l'autre une enseigne militaire. Le Soleil et la Lune personnifiés escortent Licinius et lui présentent chacun un globe (fig. 142). Il nous faut saluer dans cet important camée un des derniers monuments de la glyptique inspiré par les idées païennes. Le style, lourd et sans grâce, trahit son époque; mais, malgré tout, c'est une œuvre honorable et intéressante autant par ses dimensions insolites que par le sujet et l'effort qu'elle a coûté. Descendons un siècle encore, et nous constaterons que la Renaissance constantinienne n'a été qu'un relèvement momentané; la glyptique retombe plus bas qu'elle n'est jamais descendue, à ce point que, seul, *le type est susceptible de compter comme une curiosité* (fig. 4), *d'apporter quelque élément nouveau à l'histoire et à la reconstitution archéologique de cette époque* : tout peut s'y trouver représenté, sauf l'élément artistique. Voyez, par exemple, cette cornaline du Cabinet des médailles (fig. 143) : c'est un sujet chrétien. Une colombe, une palme et une couronne accompagnant un grand monogramme. Son style la place au VIe siècle, et le monogramme offre une analogie frappante avec ceux

Fig. 142.

Fig. 143.

des monnaies mérovingiennes et ostrogothes. Elle est sans doute intéressante, mais, pour l'art, c'en est la déchéance absolue. Quelle barbarie dans le travail! quelle inexpérience dans le maniement de la bouterolle et de la tarière! Qui pourrait contester, à cette vue, que, dans le monde romain occidental, la glyptique se débat impuissante dans les dernières convulsions d'une lente agonie!

CHAPITRE VI

I. — LA GLYPTYQUE BYZANTINE

Lorsque Constantin, en 328 ou 329, eut transféré à Constantinople le siège de l'empire, la plupart des œuvres d'art dont Rome s'était, depuis des siècles, enrichie en dépouillant la Grèce, reprirent le chemin de l'Orient et concoururent à l'embellissement de la nouvelle capitale. Tel fut, en particulier, le sort de la dactyliothèque impériale, de tous ces camées, vases murrhins et intailles qui constituaient en quelque sorte ce que nous appellerions aujourd'hui les joyaux de la Couronne. Les collections de gemmes gravées, de beaux vases en pierres fines, de coupes d'or et d'argent incrustées de pierreries, que les généraux de la république, comme Scaurus et Pompée, puis les Césars, avaient

accumulées dans le temple de Jupiter Capitolin, enrichirent les trésors des églises de Constantinople, en dépit des malédictions portées par les Pères de l'Église contre les œuvres du paganisme. La culte de l'art, la tradition des vieux souvenirs l'emporta; une transaction quelque peu subtile intervint, et, comme nombre d'autres monuments, les merveilles de la glyptique reçurent une nouvelle attribution par le baptême chrétien; afin de les faire servir au culte, il fallait bien, de même que pour les temples qui devinrent des églises, si l'on ne voulait les détruire ou les mutiler, au moins les dépouiller de leur appellation païenne. C'est ainsi que le grand camée du Cabinet des médailles fut entouré d'un encadrement qui comprenait les figures des quatre Évangélistes, chef-d'œuvre lui-même de l'orfèvrerie byzantine; au lieu du triomphe de Germanicus, ce monument fut censé un souvenir des patriarches bibliques, et c'est comme représentant la gloire de Joseph, fils de Jacob, qu'il fut porté solennellement dans les processions et les pompes religieuses. M. Gustave de Rothschild possède un grand et beau camée romain de l'époque constantinienne, où l'on voit côte à côte deux bustes impériaux en très haut-relief; particularité bien rare, cette gemme a encore la monture byzantine dont on la sertit lorsqu'elle fut déposée dans le trésor de l'église de Constantinople, placée sous le vocable de saint Serge et saint Bacchus; pour l'adapter à sa destination pieuse, il fut décidé que les deux bustes seraient baptisés du nom des deux saints, et l'on grava, à la pointe, à côté de leurs visages, les inscriptions : O ΑΓΙΟC CEΡΓΙΟC et O ΑΓΙΟC ΒΑΚΧΙΟC.

Nous pourrions citer de nombreux exemples de ces adaptations naïves ou intéressées sur lesquelles, d'ailleurs, comme nous le verrons bientôt, renchérit encore le moyen âge occidental. Il faut lire dans le livre des *Cérémonies* de Constantin Porphyrogénète le détail des pompes officielles de la cour, où l'on reconnaît l'empereur, les évêques, les grands dignitaires de tous ordres, portant dans les processions, les réceptions d'ambassadeurs étrangers ou toute autre occasion solennelle, les dépouilles de la glyptique romaine comme insignes de leur dignité et de leur rang. Il faut relever chez les auteurs byzantins et dans les documents du moyen âge relatifs aux croisades, l'énumération des richesses vraiment féeriques, enlevées non seulement à Rome, mais dans toutes les villes de l'Orient, en Sicile, en Crète, à Rhodes aussi bien qu'à Athènes, à Antioche, à Smyrne et à Césarée, et qui, sous Constantin et ses successeurs, vinrent s'amonceler dans les murs de Byzance. Saccagées par les croisés en 1204, elles devaient une seconde fois émigrer en Occident pour parer nos églises, en attendant que leurs dernières épaves vinssent échouer sous les vitrines de nos musées.

Ayant sous les yeux les modèles du haut empire, les Byzantins, si industrieux et si merveilleusement doués pour les arts mineurs, ne pouvaient manquer de s'essayer dans la gravure en pierres fines : ils s'y adonnèrent avec plein succès. Sachons leur un gré infini d'avoir perpétué en plein moyen âge, pour les transmettre aux Occidentaux, les traditions artistiques que, de leur côté, les Barbares des temps mérovingiens avaient laissées péricliter dans leurs mains.

Une dizaine de camées byzantins, conservés au Cabinet des médailles, sont, parmi nous, comme le trait d'union qui rattache le moyen âge à l'antiquité. Par la technique, ils sont le prolongement de la glyptique du siècle de Constantin; par les sujets et l'agencement des figures, ils se rattachent tout à fait aux conceptions iconologiques et artistiques du moyen âge. Le plus remarquable de tous est sans contredit un camée sur sardonyx à trois couches, qui représente les saints Georges et Démétrius sous l'égide du Christ bénissant (fig. 143). Les deux patrons de l'empire byzantin sont vêtus d'une brigandine à écailles et d'un manteau rejeté en arrière comme le pallium ro-

Fig. 143.

main; leurs noms sont gravés dans le champ. Ce petit tableau, qui rappelle, par plus d'un côté, les miniatures des manuscrits du xe siècle, est d'une simplicité et d'une élégance remarquables; l'habile exécution de la gravure mérite aussi d'être signalée.

Moins intéressants par le style, les autres camées byzantins du Cabinet des médailles sont de même, et sans exception, des motifs religieux, tels que le Christ, avec le nimbe crucigère, bénissant et tenant le livre des Évangiles, des Archanges, saint Jean l'Évangéliste,

l'Annonciation de la Vierge, parfois accompagnée de la première phrase de la Salutation évangélique. Ici (fig. 144), l'ange Gabriel est debout en face de la mère du Sauveur, et on lit dans le champ : **+ XEPE KAIXA-PITOMENH** (*Je vous salue, pleine de grâce*). Le revers est orné d'une gravure en intaille représentant le Christ entre la Vierge et saint Jean ; en légende, on lit, outre

Fig. 144.

les noms abrégés des trois personnages : **+ ΘKE BOHΘI THN ΔOYΛIN C' ANA** (*Mère de Dieu, protège ta servante Anne*) : peut-être s'agit-il d'Anne Comnène, l'auteur célèbre de *l'Alexiade*, à qui cette gemme aurait appartenu[1].

Chez les Byzantins comme à Rome jadis, le goût des beaux vases murrhins allait de pair avec la recherche des camées et des intailles. Quelques précieuses reliques de l'art byzantin dans ce genre sont parvenues jusqu'à nous : la plupart sont renfermées dans le richissime

1. Chabouillet, *Catalogue des camées*, etc., n° 264.

trésor de l'église de Saint-Marc, à Venise. Les touristes y admirent, entre autres, un reliquaire en agate, de la forme d'un calice, sur lequel est inscrit le nom de Basile le Bâtard, le fameux partisan de Nicéphore Phocas[2]. Une autre coupe, aussi en agate, a une monture en argent au nom de Sisinnios, patrice et logothète général, c'est-à-dire grand trésorier de l'empire. Le même trésor enfin possède un grand calice de sardoine, taillé à côtes, avec une monture en argent doré portant le nom de l'empereur Romain (I ou II). Cette belle œuvre de l'orfèvrerie byzantine du xe siècle est habillée d'une large bordure comprenant quinze médaillons d'émail cloisonné où sont représentés le Christ, la Vierge et des saints de l'Église d'Orient[2].

II. — LES PARTHES ARSACIDES ET SASSANIDES

Les Parthes, voisins des Romains et des Byzantins, et leurs ennemis héréditaires, furent leurs dignes émules dans la culture des arts, et ils les surpassèrent même dans la recherche raffinée du luxe et de la parure, dans le goût passionné des gemmes et des joyaux, des vases en or et en argent incrustés de camées et de pierres aux étincelantes couleurs. Héritiers des Achéménides, ils sont, comme eux, couverts de vêtements de soie brochée d'or, avec des agrafes et des boutons en camées ; comme eux, ils ont des tiares, des écharpes, des col-

1. G. Schlumberger, *Nicéphore Phocas*, p. 291
2. G. Schlumberger, *op. cit.*, pp. 21 et 253.

liers, des bracelets, des chaussures constellées de gemmes gravées ou en cabochon. C'est toujours le luxe asiatique devenu proverbial : *Parthus gemmis luxurians*.

Un grand bouleversement politique et social sépare les Arsacides des Perses Achéménides : c'est la conquête de l'Orient par Alexandre et l'hellénisation de toute l'Asie jusqu'aux bords de l'Indus. Tout en continuant les traditions de la Perse de Darius, les œuvres d'art portent l'empreinte manifeste de cette révolution : par l'inspiration elles se réclament de la Grèce, comme les dynasties qui règnent en Syrie, en Perse, en Bactriane, mais elles conservent dans l'exécution un caractère de rudesse qui trahit la main d'un semi-barbare frotté seulement d'hellénisme. Nous ne saurions en effet caractériser autrement

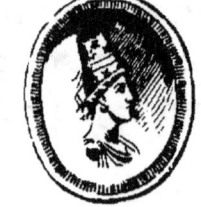

Fig. 145.

ce portrait sur grenat (fig. 145) de la reine Musa, femme de Phraate IV, le contemporain d'Auguste, de même que les intailles, assez nombreuses, qui représentent d'autres princes Arsacides, ou des dynastes de diverses régions de la haute Asie. L'influence grecque ainsi imprégnée d'éléments asiatiques se fait sentir jusque dans l'Inde, comme en fait foi la curieuse intaille du Cabinet des médailles (fig. 146), sur laquelle M. E. Senart a lu, en écriture indo-bactrienne, le nom de *Puñamatasa* (celui dont la pensée est pure [1]).

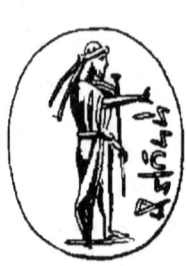

Fig. 146.

1. *Journal asiatique*, 8ᵉ série, t. XIII (1889), p. 371.

Avec le temps, l'influence de l'hellénisme s'amoindrit et tend à s'effacer : l'art des Sassanides est moins grec et plus asiatique que l'art des Arsacides. Il puise à une autre source d'inspiration et procède d'idées nouvelles : les types divins qu'il enfante, dans la glyptique comme dans la numismatique, sont empruntés non plus à l'Olympe hellénique, mais à l'Avesta ; c'est Ahura-Mazda, le pyrée, le taureau Nandi. La conception des formes, l'exécution technique rappellent les Perses Achéménides, pourtant si lointains, plutôt que les Arsacides auxquels les Sassanides se sont directement substitués.

Du IIIe au Ve siècle de notre ère, les produits de la glyptique sassanide peuvent soutenir la comparaison avec ce que l'Orient asiatique a jamais produit de plus achevé dans ce genre. Rome elle-même, puis Constantinople, ne sauraient, pour cette période, mettre en ligne de plus beaux camées, de plus fines intailles, des œuvres d'orfèvrerie plus remarquables que les produits des ateliers de Suse et de Ctésiphon. Aussi, en dépit des luttes politiques et des répugnances de l'amour-propre national, les Byzantins recherchent-ils avec passion les produits de la bijouterie et de la glyptique de leurs plus redoutables ennemis. Le faste impérial ne rougit pas de s'en parer, et les patères gemmées figurent parmi les pièces les plus admirées de la vaisselle du palais.

C'est ainsi que nombre de camées, d'intailles, de coupes et d'aiguières orientales vinrent prendre place dans les trésors des églises de Constantinople et servirent aux usages religieux du christianisme,

après avoir été peut-être consacrés au culte d'Ormuzd.

Un fragment de camée sur une belle sardonyx à trois couches, conservé au Cabinet des médailles, représente un prince Sassanide, peut-être Ardeschir Babegan, le fondateur de la dynastie, domptant le taureau Nandi (fig. 147). Cette œuvre, d'un travail si achevé et si délicat, serait célèbre si elle nous était parvenue dans son intégrité. Les regrets qu'inspirent les mutilations qu'elle a subies sont, en partie, mitigés par la présence, sous la même vitrine, d'un autre camée dont le sujet a un intérêt historique exceptionnel : c'est le roi Sapor Ier faisant prisonnier l'empereur romain Valérien sur le champ de bataille (fig. 148). Nous avons tous appris dans notre enfance les circonstances de ce dramatique événement de l'an-

Fig. 147.

née 260, qui eut un si prodigieux retentissement, aussi bien à Rome que dans le monde oriental. La captivité de Valérien fut pour les Parthes la revanche éclatante de défaites nombreuses, et Sapor célébra son triomphe en condamnant l'infortuné César à lui servir de marchepied pour monter à cheval, et en faisant graver sur les rochers de différentes localités de la Perse les épisodes successifs de sa victoire. Rien donc de surprenant à ce que ce prince ait chargé le plus habile des graveurs de sa cour de reproduire sur une matière inaltérable un exploit dont il s'enorgueillissait à si juste titre. Nous avons ainsi sous les yeux un des chefs-d'œuvre de la glyptique asiatique au milieu

du iiie siècle de notre ère. L'ardeur extrême de la lutte des deux cavaliers, lancés à fond de train l'un contre l'autre, fait songer à certains bas-reliefs des palais de Ninive. Sapor a une barbe épaisse mais courte, nouée au bout du menton, où elle forme une sorte de mouche d'un singulier effet. Il est dépourvu de ces cheveux postiches, dont les frisures étagées

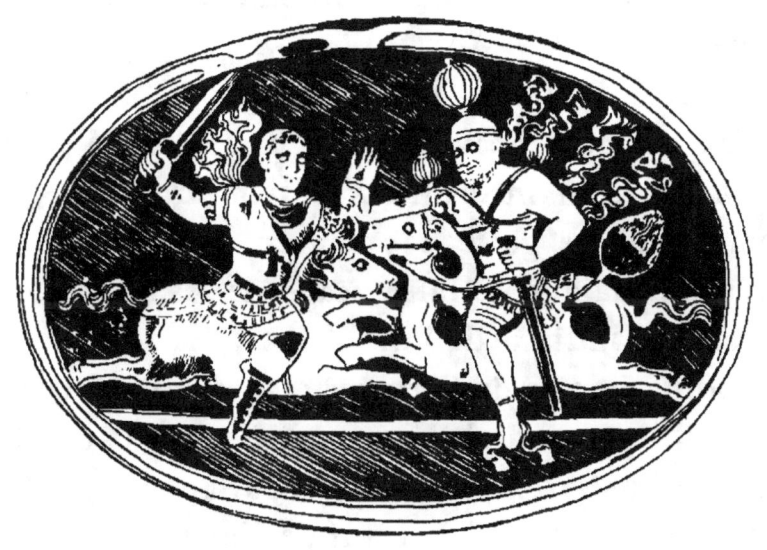

Fig. 148.

forment un des ornements essentiels de la figure royale sur les monnaies ou dans les tableaux où elle est représentée en costume de cour. Ici, le roi est à la guerre, débarrassé de tout ce qui pourrait gêner ses mouvements, nuire à l'attaque ou à la défense. Son casque est surmonté d'un énorme ballon; deux banderoles plissées, — les fanons du diadème, — voltigent derrière la tête, et deux autres plus longues, — les bouts de la ceinture sacrée appelée le *kosti*, — flottent au vent à la hauteur du dos. Sur les épaules, des

globes pareils à celui du casque, mais plus petits; sous la cuirasse, un justaucorps dont les manches étroites vont jusqu'au poignet. Un pantalon collant s'ajuste à de longues chausses qui épousent la forme de la jambe; les rubans qui fixent la chaussure à la cheville flottent jusqu'à terre. Le harnachement du cheval a pour particularités principales d'énormes glands de soie, qui servent à la fois d'ornements et de chasse-mouches.

L'empereur romain, imberbe, a la tête ceinte de la couronne de laurier; il porte la cuirasse et le paluda-mentum; de la main droite, Valérien brandit le para-zonium; mais ce geste de menace n'effraye en rien Sapor, qui dédaigne de faire usage de ses armes contre un adversaire indigne de lui.

Au point de vue de l'art, certains détails procèdent d'une tradition orientale qui remonte jusqu'aux Assyriens; voyez, par exemple, le cheval de Sapor qui s'élance pour passer à la droite de celui de Valérien, et cependant c'est le bras gauche de Valérien que saisit Sapor de sa main puissante; par une convention singulière, contraire à la nature des choses et qui pourtant ne nuit pas à l'effet harmonieux de la composition, la main gauche de l'empereur se trouve à portée de la main droite du roi. Les formes ramassées, trapues, arrondies, données aux chevaux; leurs jambes allongées en lignes presque droites, en avant et en arrière, pour indiquer la rapidité de la course, les bourrelets qui soulignent les articulations, voilà encore des indices qui révèlent à la fois une conception et une exécution étrangères à l'Occident. Une intaille rapportée du

Pendjab par le général Cunningham et qui représente Sapor debout, en costume d'apparat, foulant aux pieds

Fig. 149.

Valérien terrassé, se distingue par les mêmes qualités et les mêmes défauts (fig. 149).

Mais la glyptique sassanide, elle aussi, a connu la décadence, voire même la décrépitude. Une cornaline du Cabinet des médailles (fig. 150) offre en relief le portrait du roi Pérose (Firouz) dont le règne se place dans la seconde moitié du vᵉ siècle (457-488). C'est un camée d'un travail dur et sec; comparé à ceux d'Ardeschir et de Sapor, quelle différence d'exécution! quel contraste entre ces contours heurtés et ce modelé si délicat! Le camée de Pérose se rattache directement par son style au grand disque en cristal de roche qui forme l'*emblema* de la coupe de Chosroès

Fig. 150.

(531-579), l'un des monuments les plus célèbres de l'art sassanide (fig. 151. Cabinet des médailles). Cette coupe, désignée pendant tout le moyen âge sous le nom de Tasse de Salomon, et qu'on dit apportée par les ambassadeurs d'Haroun-al-Raschid à Charlemagne, est au milieu de nous le témoin le plus éloquent du goût passionné des Perses pour les vases gemmés, les camées, les verroteries. Elle est formée essentiellement d'un réseau en or, ajouré, travaillé au marteau, qui sert d'armature ou de châssis à des médaillons en cristal et en verre de couleur. Le médaillon central, le seul qui

nous intéresse au point de vue de la gravure en pierres fines, est un cristal de roche sculpté en relief, comme un camée; on y voit le roi Chosroès Ier, en costume d'apparat, assis de face sur un trône dont les pieds

Fig. 151.

sont des chevaux ailés, aux ailes recroquevillées. Les effets de perspective sont singulièrement traités; l'artiste s'est trouvé embarrassé pour rendre le dossier du siège sans mettre de la confusion dans son dessin : il l'a naïvement placé à côté du roi.

Malgré l'intérêt exceptionnel d'un semblable monument, la merveille des merveilles de l'art sassanide, il

est aisé d'y signaler des symptômes manifestes de déchéance artistique. Depuis Ardeschir et Sapor, la gravure en pierres fines est allée de chute en chute à chaque génération, et si la glyptique sassanide, au vi[e] siècle, a encore conservé, par routine d'atelier, l'habileté des procédés techniques et le tour de main, elle a perdu le souffle de l'inspiration : les plus belles des œuvres qu'elle enfante procèdent de l'industrie et du métier.

Les intailles sassanides ayant servi de cachets se rencontrent en fort grand nombre dans toutes les collections. Ce sont des jaspes, des sardoines et surtout des cornalines, — gemmes relativement faciles à travailler, — sur lesquels sont gravés des sujets variés : une effigie royale, le symbole ailé d'Ormuzd, un pyrée, un cavalier luttant contre un lion, un zébu, un symbole planétaire (fig. 152); assez souvent, une inscription pehlvie, plus ou moins indéchiffrable, accompagne le sujet. Mais le style de ces intailles si communes est fort médiocre et trahit, aussi bien que l'altération de la légende, une époque de décadence qui confine à la barbarie. Il en est, par exemple, sur lesquelles on lit le nom d'un Sapor (fig. 153); mais l'effigie royale est loin de reproduire les traits de Sapor Ier ou même de Sapor II; c'est un type devenu banal à la longue, reproduit et copié indéfiniment et

Fig. 152.

Fig. 153.

pendant de longs siècles, sur les cachets des particuliers, comme chez les Grecs et les Romains on reproduisait les traits altérés et idéalisés d'Alexandre le Grand.

III. — LES ARABES ET L'ORIENT MODERNE.

Les musulmans n'ont presque jamais sculpté le camée avec ses figures multicolores, mais ils ont su recueillir les traditions des Byzantins et des Sassanides en ce qui concerne la gravure des coupes d'agate et de cristal. Dans la galerie d'Apollon, au musée du Louvre, on voit une buire en cristal de roche qui a été gravée par un artiste arabe au x^e siècle de notre ère. Des oiseaux et des enroulements en relief en décorent la panse; on lit, autour du col, en caractères coufiques : « Bénédiction et bonheur à son possesseur ! » Roger II, roi de Sicile, aurait, dit-on, donné cette précieuse aiguière à Thibaut, comte de Blois, et celui-ci l'aurait offerte à l'abbaye de Saint-Denis.

De tout temps, les Arabes ont gravé l'intaille à profusion, et ils l'ont constamment utilisée comme cachet, suivant la destination de la gemme gravée en creux dans tous les temps et tous les pays[1]. Seulement, comme la plupart des pierres juives, les intailles musulmanes excluent dans leur décoration, à de rares exceptions près, toute image d'homme ou d'animal; on n'y voit guère que des inscriptions en lettres plus ou moins

1. Voyez Reinaud, *Description des monuments musulmans de M. le duc de Blacas*, t. II, *Introduction*.

ornées, qui donnent le nom du possesseur du cachet, un verset du Coran, une formule pieuse ou une sentence morale.

Le premier cachet de Mahomet portait cette légende anonyme : *l'Apôtre de Dieu;* plus tard, il se fit graver un sceau en argent, avec la formule plus explicite et personnelle : *Mahomet, l'apôtre de Dieu.* Comme l'onomastique arabe est peu riche, presque toujours les mêmes noms reparaissent sur les gemmes, tout en s'appliquant à des personnes différentes : Ibrahim, Omar, Soliman, Ismaïl, Mohammed, Ali, Yousef, Fathma. Souvent, la filiation est indiquée : Khalil fils d'Abbas, Mohammed fils d'Ismaïl, Barnas fils de Ramid.

Un sceau arabe du Cabinet des médailles, en sardoine brune, porte les noms des sept dormants et de leurs chiens ; au milieu, la formule : « A la volonté de Dieu ! » Un autre, en agate blonde, est orné d'un carré inscrit dans un cercle et de deux parallélogrammes inscrits dans le carré, contenant les quatre-vingt-dix-neuf épithètes que les musulmans appellent les attributs de Dieu [1]. Sur une autre agate, taillée en cœur, on lit trois légendes concentriques ; au centre, en relief : *Dieu, Mahomet, Ali notre ressource;* les deux autres inscriptions sont gravées en creux et reproduisent des versets du Coran.

Il y a des cachets sur lesquels des fleurs sont mêlées aux lettres, particularité qui est souvent d'un heureux effet décoratif. Jadis, les Arabes et les Persans excellaient, comme on le sait, dans l'art de la calligraphie;

1. Chabouillet, *Catalogue des camées,* etc., n° 2257.

la gravure des pierres fines se ressent de cette prédilection et elle a produit parfois de petits chefs-d'œuvre d'élégance et de bon goût. On raconte que Tamerlan entretenait à sa cour un grand nombre de graveurs ; le plus habile se nommait Altoun, et, au dire des historiens arabes, il exécuta des prodiges de calligraphie.

Le luxe des bagues, chez les Arabes et les Persans, était aussi grand que chez les Orientaux d'autrefois. Chacun avait son anneau, et l'on en portait parfois non seulement à tous les doigts, mais jusqu'à cinq ou six dans le même doigt ; le même individu pouvait en avoir jusqu'à quinze ou vingt à ses mains, sous ses vêtements ou dans sa bourse.

Pour tout musulman, le cachet est en même temps un talisman, et l'on attribue des vertus surnaturelles à la fois à la gemme en elle-même et à la formule pieuse dont elle était souvent ornée. Suivant les lapidaires arabes, le rubis fortifie le cœur, garantit de la peste, de la foudre et de la soif, arrête les hémorragies ; l'émeraude guérit de la morsure des vipères, chasse les démons, préserve des attaques d'épilepsie ; la cornaline, l'hématite, l'onyx ont aussi des propriétés spéciales qu'il serait superflu de rapporter.

Par suite de préjugés du même genre, la perte du cachet était considérée comme un présage de mauvais augure. Le calife Osman ayant laissé tomber dans un puits le sceau de Mahomet, on vit dans cet accident l'annonce des calamités publiques qui survinrent peu après, et cette année-là fut appelée « l'année de la perte de l'anneau ».

Souvent les talismans arabes ont la forme de cœurs

et contiennent des lettres ou des chiffres mystérieux et cabalistiques. Les plus efficaces des porte-bonheur sont les cachets sur lesquels figure le roi Salomon. Certains d'entre eux, investis de la même vertu que le fameux anneau de Gygès, ont la réputation de rendre invisibles ceux qui les portent. Sur celui-ci, en cornaline, conservé au Cabinet des médailles (fig. 154), on voit le roi Salomon, assis sur son trône, entouré de démons ; à ses pieds, les hommes et les animaux qui lui sont soumis. A droite vole vers lui la huppe, son fidèle messager dans ses entretiens avec Balkis, la reine de Saba; dans le champ, on lit : *Soliman, fils de David,* et dans la bordure qui sert de cadre à cette composition, le *verset du trône* (256 de la surate II du Coran).

Fig. 154.

Les Persans, les Syriens, les Arméniens, les Turcs eurent et ont encore aujourd'hui, dans leurs langues respectives, des cachets analogues à ceux des Arabes. Mais, en dehors du point de vue calligraphique, ces œuvres de glyptique n'offrent pas grand intérêt. Il y a pourtant quelques exceptions à signaler, par exemple cette intaille sur cristal de roche (fig. 155. Cabinet des Médailles), qui représente un personnage armé d'une lance et accompagné d'une légende en

Fig. 155.

écriture estranghelo du haut moyen âge. Une autre exception est toute moderne, et nous la considérerons comme la dernière étape de l'art de graver les agates en relief dans ces régions de la haute Asie, qui, jadis, virent éclore tant de merveilles. Il s'agit d'un magnifique camée (fig. 156. Cabinet des médailles), de tra-

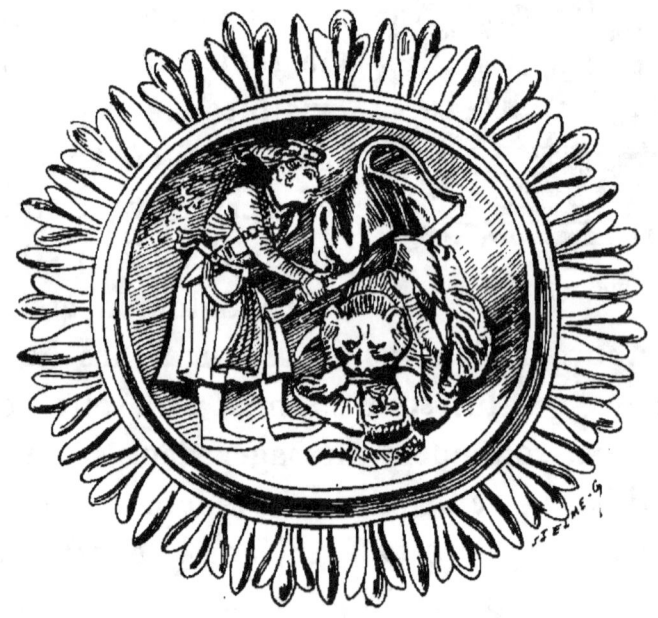

Fig. 156.

vail persan ou hindou, qui porte le nom du grand-mogol Chah-Djihan, père d'Aureng-Zeib, prince qui monta sur le trône des Timourides en 1627. C'est une belle sardonyx à trois couches sur laquelle est figuré Chah-Djihan coupant en deux avec son sabre un lion qui dévore un homme terrassé sous ses griffes puissantes. On ne saurait s'y tromper : c'est le souvenir d'Hercule et du lion néméen, interprété par un artiste hindou ou persan qui, d'ailleurs, a signé son œuvre : « Fait par Kan-Aten ». N'est-il pas étrange

de voir la glyptique perpétuer dans ces lointaines régions, jusqu'au seuil de l'époque contemporaine, non seulement les traditions de la mythologie hellénique, mais les procédés techniques introduits là-bas par l'invasion macédonienne trois siècles avant notre ère?

Arrêtons-nous sur ce dernier souvenir classique, car l'extrême Orient n'est plus de notre domaine. Les merveilles artistiques que les ouvriers chinois exécutent sous nos yeux, avec le jade et l'onyx, constituent un monde à part, un chapitre hétéroclite de la gravure en pierres fines, qui ne se rattache ni par ses origines, ni par les formes variées de ses produits, à l'art que nous avons vu naître et se développer dans l'Asie antérieure et le bassin de la Méditerranée[1].

CHAPITRE VII

I. — DESTINATION DES PIERRES GRAVÉES ANTIQUES DURANT LE MOYEN AGE.

Les invasions germaniques, au v^e siècle, portèrent le coup de grâce à la glyptique, qui, plus que tous les autres arts, a besoin, pour se développer, d'être sou-

[1]. M. Paléologue, l'*Art chinois*, p. 155 et suiv.

tenue par le luxe et l'opulence des temps pacifiques. Bien rares sont les gemmes gravées dans l'occident de l'Europe, postérieurement à l'établissement des Barbares sur le sol de l'empire, et la technique de celles qui sont signalées est si rudimentaire qu'on ne saurait hésiter à reconnaître que la tradition antique est perdue.

En revanche, s'ils laissèrent s'éteindre dans leurs mains trop rudes le flambeau des arts, les Barbares tombèrent dans une admiration naïve à la vue de ces agates irisées, de ces coupes d'or et d'argent constellées de gemmes, de ces vases murrhins décorés de reliefs chatoyants, merveilles enfantées par le génie de ces Romains qu'ils avaient subjugués. Ils les recueillirent curieusement, comme des talismans, comme les joyaux les plus riches dont on pût se parer, les *ex-voto* les plus agréables à Dieu et à ses saints. Au surplus, l'exemple séduisant des empereurs byzantins n'était-il pas là, avec tout son prestige? Voilà pourquoi des Barbares comme le roi goth Amalaric († 530) ont des collections de pierres précieuses; pourquoi le Franc Childebert donne à l'église Saint-Germain-des-Prés une croix d'or enrichie de gemmes; pourquoi Brunehaut, lors de son mariage avec Sigebert, en 566, offre à l'église Saint-Étienne d'Auxerre un calice en agate (*ex lapide onychino*), monté en or, sur lequel était gravée l'histoire d'Énée, avec une légende explicative en lettres grecques; pourquoi enfin, parmi les riches présents que fait la reine des Lombards, Théodelinde († 625) à l'église de Monza, figure une coupe de calcédoine avec une monture en vermeil rehaussée de pierreries. Comme les temples païens d'autrefois, les

églises reçoivent en cadeau les œuvres de la glyptique, transformées en pieux *ex-voto,* et utilisées par les orfèvres chrétiens dans la décoration des croix, des châsses, des reliquaires, des vases sacrés, des vêtements sacerdotaux, des couvertures des manuscrits liturgiques. Les ais de la couverture de l'évangéliaire de Théodelinde, aujourd'hui dans le trésor de Monza, sont encore ornés de camées romains. Non seulement saint Éloi et ses émules s'ingénient à embater des cabochons, des camées, des intailles sur les plus précieux produits de leur industrie, mais ils incorporent dans les chatons des bagues les intailles romaines, qui conservent ainsi leur destination première, tout en passant dans des mains plus grossières. Il y a peu d'années, on a trouvé à Saint-Chamont (Corrèze) l'anneau sigillaire d'un certain Donobertus, qui vivait au vii^e siècle (fig. 157). Le chaton

Fig. 157.

de cette bague en or est une cornaline antique dont le sujet est la Fortune debout. Sur le rebord métallique qui forme l'encadrement de la gemme, on lit : + DONOBERTVS FEET MDICMT (*Donobertus fecit medicamentum*) [1]. On n'en saurait douter, le médecin Donobertus apposait ce cachet sur les boîtes

[1]. M. Deloche, dans la *Revue archéologique,* nouv. sér., t. XL, 1880), p. 19-20; Lecoy de la Marche, *les Sceaux,* p. 18.

ou les fioles renfermant ses médicaments. Le Cabinet des médailles possède un anneau du même temps, trouvé près de Saintes : le chaton est aussi une sardoine antique; deux chevaux à l'abreuvoir y sont gravés, et sur le pourtour métallique on lit le nom mérovingien CRODOLENO. Enfin, un autre anneau (fig. 158), trouvé près de Compiègne vers 1880, est formé d'un cercle d'or enchâssant un grenat décoré d'une colombe ; la monture porte la formule chrétienne : + LEODENVS VIVA̅ DO (*Leodenus vivat Deo*)[1].

Fig. 158.

Des empreintes en cire, plaquées en guise de sceaux au bas de diplômes carolingiens parvenus jusqu'à nos jours, permettent de saisir sur le vif l'usage que l'on faisait alors des intailles antiques. Des actes des rois Pépin et Carloman sont ainsi scellés d'empreintes de gemmes qui représentent les têtes d'Auguste, de Diane, de Bacchus. Le premier sceau de Charlemagne est une tête de Marc-Aurèle enchâssée dans une monture sur laquelle est inscrite cette légende : CHRISTE, PROTEGE KAROLVM, REGEM FRANCORVM. Sur le second figure une tête de Jupiter Sérapis : l'empreinte en est apposée sur un diplôme de l'an 812 (fig. 159). Louis le Débonnaire,

Fig. 159.

1. C. de Marcy, *Notes sur un anneau mérovingien*, in-8°, 1882.

Pépin, roi d'Aquitaine, Charles le Chauve, l'empereur Lothaire et la plupart des princes carolingiens se servent aussi de pierres gravées antiques pour sceller leurs actes publics.

A partir du x^e siècle, l'usage des sceaux de métal, qui d'ailleurs n'avait jamais été complètement abandonné, devient prépondérant, sans toutefois faire renoncer aux intailles antiques. Celles-ci sont réservées pour les cachets de petite dimension et surtout pour les contre-sceaux. Les chancelleries royales, celles des prélats, des barons, des monastères, nous offrent par centaines, jusqu'au xvi^e siècle, des exemples de ces adaptations sigillaires des gemmes grecques et romaines. Le sujet qu'elles représentent importe peu aux gens du moyen âge, qui se trouvent ainsi naïvement prendre à témoin dans leurs engagements les dieux de l'Olympe et les personnages de la Fable. « De graves prélats, dit M. Lecoy de la Marche[1], d'austères religieux n'ont pas craint d'apposer eux-mêmes, sur les chartes de leur abbaye ou de leur cour épiscopale, l'effigie des divinités du paganisme, voire même des plus court vêtues : l'un d'eux, un archevêque de Sens du xii^e siècle, a employé à cet usage un buste de Vénus remarquable par son élégance. Mais, pour concilier les convenances avec leurs goûts artistiques, ils ont affecté, la plupart du temps, de prendre ces figures mythologiques pour des sujets appartenant à la théodicée ou à la symbolique chrétienne, ou du moins ils ont essayé de les faire passer pour tels. Ainsi, sur le contre-sceau de

[1]. Lecoy de la Marche, *les Sceaux*, p. 21.

Nicolas, abbé de Saint-Étienne de Caen, une Victoire ailée est devenue un ange, comme le prouve la légende qui l'accompagne : *Ecce mitto angelum meum.* Sur celui du chapitre de Saint-Julien du Mans, un cavalier poursuivant une biche est transformé en chasseur d'âmes par l'inscription du texte sacré : *Capite vulpes parvulas.* » On pourrait en énumérer bien d'autres exemples. La doctrine qu'il faut retenir ici, c'est qu'à travers tout le moyen âge, des intailles antiques ont été utilisées comme cachets. La Renaissance elle-même, qui pourtant savait graver les pierres fines aussi habilement que les Grecs, continua parfois à sceller les écrits publics et privés, surtout les lettres des particuliers, à l'aide des gemmes antiques, alors si passionnément recherchées. En cela, elle ne faisait, comme les générations antérieures, qu'appliquer les intailles à la destination qui leur a toujours et naturellement été réservée dans tous les pays et tous les temps. Nous mêmes aujourd'hui, s'il nous arrive d'acheter chez un antiquaire une intaille grecque ou étrusque, romaine ou orientale, ne nous empressons-nous pas de la faire monter en bague, poussant la coquetterie jusqu'à en reproduire l'empreinte sur la cire qui ferme nos lettres ?

Les camées, eux aussi, conservent à travers le moyen âge la destination que l'antiquité leur avait assignée : on les fait concourir à la décoration des objets les plus précieux, et au besoin, comme à Constantinople, on en dénature le sens pour les mettre d'accord avec les prescriptions liturgiques. Le trésor que le comte Everard, gendre de Louis le Débonnaire, distribue à ses enfants par son fameux testament de

l'an 827, renferme, entre autres richesses, des coupes en onyx et une châsse en cristal. Le comte Heccard, fils de Hildebrand, de l'illustre race de Niebelung, a aussi rédigé, en 875, un testament dans lequel il énumère des améthystes et des aigues-marines qui lui servent de cachets; on reconnaît sur ces gemmes : Hercule tuant le lion de Némée *(sigillum de amatixo ubi homo est sculptus qui leonem interfecit)*, un aigle *(sigillum de amatixo ubi aquila sculpta est)*, un serpent *(sigillum de berillo ubi serpens sculptus est)*[1]. Plus que jamais, les libéralités princières accumulent dans les trésors des églises les dépouilles de la glyptique romaine : une belle tête d'Auguste du Cabinet des médailles (fig. 160) est entourée d'une monture qui peut remonter jusqu'aux temps carolingiens; avant la Révolution, elle décorait, à Saint-Denis, un reliquaire contenant le chef de saint Hilaire.

Fig. 160.

Une tradition fort ancienne prétend que la coupe

1. A. de Charmasse, *Autun et ses monuments*, p. cxxiv.

des Ptolémées (fig. 105) fut offerte à l'abbaye de Saint-Denis par Charles le Chauve ou Charles le Simple. Au temps de Suger, on grava sur la monture de ce vase bachique une inscription qui relatait cette donation :

*Hoc vas, Christe, tibi [devotâ] mente dicavit,
Tertius in Francos [sublimis] regmine Karlus.*

On peut voir dans la galerie d'Apollon, au musée du Louvre, la patène ou soucoupe de serpentine, montée en or, qui accompagnait le canthare des Ptolémées, transformé en calice.

Ce fut peut-être aussi dès l'époque carolingienne que la *Julia Titi* d'Evodus (fig. 130) trouva un asile dans le trésor de l'abbaye de Saint-Denis, grâce au pieux rôle qu'on lui fit jouer : sertie dans un cadre d'or, des saphirs et des perles formèrent autour d'elle une couronne de rayons étincelants. Le saphir du haut, seul, fut gravé : d'un côté, c'est un dauphin, symbole chrétien ; de l'autre, un monogramme grec renfermant les initiales des noms de la Vierge, nous donne la certitude qu'un artiste byzantin a passé par là : c'est à Constantinople que la *Julia Titi* reçut le baptême. Il en est de même d'une tête de Caracalla, gravée sur une belle aigue-marine (fig. 161); à

Fig. 161.

cause de la barbe et des cheveux frisés de cet empereur, on en fit un saint Pierre, et, pour fermer la bouche aux sceptiques, on grava devant le visage

l'inscription grecque : O ΠΕΤΡΟC. Ainsi sanctifiée, la gemme fut enchâssée dans la couverture d'un évangéliaire du xie siècle, que le roi Charles V donna plus tard à la Sainte-Chapelle : il est aujourd'hui à la Bibliothèque nationale. On n'en saurait donc douter : ces attributions chrétiennes et beaucoup d'autres analogues arrivèrent toutes faites aux Occidentaux, qui n'eurent pas la peine de les imaginer; les Byzantins s'en étaient chargés avant eux. Les ambassadeurs que les empereurs envoyèrent fréquemment en Occident se présentaient les mains pleines de ces joyaux, que nos pères tenaient pour d'autant plus précieux qu'à la beauté de la matière et du travail paraissaient s'ajouter les souvenirs les plus vénérables de leur foi.

Outre les ambassades officielles, c'étaient les voyages des pèlerins, les relations commerciales avec l'Orient qui déversaient en Occident le trop-plein des richesses de Constantinople. A Saint-Denis, on racontait que la coupe de Chosroès (fig. 151) et plusieurs autres curiosités du trésor de l'abbaye avaient été apportées par les ambassadeurs d'Haroun-al-Raschid à Charlemagne. La tradition qui prétend que le *sacro catino*, de Gênes, passant pour le saint Graal, fut pris, en 1100, par les croisés dans la grande mosquée de Césarée, et celle qui affirme que l'un de nos plus beaux camées, — Germanicus en Ganymède, — a été rapporté de Constantinople par le cardinal Humbert, en 1049, sont-elles plus certaines ? Ce dont on ne saurait douter, c'est que Suger, ministre de Louis VI et de Louis VII, contribua plus que tout autre à accroître le trésor de l'abbaye dont il était le chef, faisant venir d'Orient, d'Italie, de Sicile

les coupes et les gondoles d'agate les plus précieuses, les enrichissant de montures qui, elles-mêmes, étaient des chefs-d'œuvre d'orfèvrerie. Longue serait l'énumération des princes, des seigneurs, des prélats qui imitèrent son exemple. Mais il est un événement qui, à lui seul, enrichit en un jour les trésors des églises d'Occident plus que ne l'avaient fait de longs siècles de pieux désintéressement : c'est la croisade de 1204.

Déjà, nous avons rappelé le pillage de Constantinople par les croisés, qui se ruèrent avec une avidité sans nom sur toutes les richesses et objets d'art accumulés dans les églises et les palais de la capitale de l'empire. Villehardouin, qui assistait à ce brigandage et qui reçut sa part du butin, dit que dans le palais de Bouchelion il y avait un tel trésor qu'il ne sait comment en donner l'idée : « Il y en avait tant, dit-il, que c'était sans fin ni mesure. » Et au palais de Blaquerne, « le butin fut si grand que nul ne vous en saurait dire le compte, d'or et d'argent, de vaisselle et de pierres précieuses, de satins et de draps de soie, et d'habillements de vair, et de gris et d'hermine, et de tous les riches biens qui jamais furent trouvés sur terre ». Ainsi gorgés de richesses, les mains pleines de gemmes, de vases précieux et de bijoux, les Latins rentrèrent dans leurs foyers, et c'est à partir du XIIIe siècle que les trésors des églises devinrent si riches que leur préservation nécessita la rédaction d'inventaires détaillés.

Saint-Denis, la Sainte-Chapelle, Conques, Bourges, Monza, Trèves, Aix-la-Chapelle, Chartres, Toulouse, Saint-Maurice d'Agaune, Venise et Rome, pour ne

citer que les églises aux richesses légendaires dont quelques épaves sont encore sous nos yeux, constituent ou accroissent amplement leurs trésors au XIII^e siècle. Les cinquante années qui viennent de s'écouler ont vu publier les inventaires et éclore de belles monographies de ces somptueux trésors d'église, le lieu d'asile des produits de la glyptique grecque et romaine. Nous les y reconnaissons sous de pieux travestissements; ils ont perdu jusqu'à leurs noms : tous les cavaliers sont devenus des saint Georges; Hercule étouffant le lion s'appelle David; Persée avec la tête de Gorgone, c'est David vainqueur de Goliath; les Vénus sont des Vierges Marie; les Amours ou les

Fig. 162.

Victoires, des anges; les Jupiter des saint Jean l'Évangéliste; les têtes de Gorgone ou de Méduse deviennent des saintes Faces, des Véroniques. Sous ces noms d'emprunt, ils forment la parure des châsses et des reliquaires; l'orfèvrerie et l'émaillerie du moyen âge luttent à l'envi pour entourer ces joyaux devenus chrétiens d'une monture digne d'eux; à côté des exemples déjà cités, voyez le vase de saint Martin (fig. 162) avec sa brillante parure de cabochons et d'émaux cloisonnés; rappelez-vous le fameux onyx de Schaffouse, grand camée romain, au type de la Paix debout, qui aurait, dit-on, fait partie du trésor de Charles le Téméraire. Son imposante monture se compose de perles, de rubis, de turquoises, de lions et de griffons en or; une inscription en émail atteste qu'elle a été exécutée au XIIIe siècle par les soins du comte Louis de Frobourg. Mais qu'importe le déguisement sous lequel les monuments nous sont souvent parvenus! Tout en souriant parfois de la naïveté de nos pères, remercions-les d'avoir respecté et vénéré comme des reliques des œuvres d'art que la basse cupidité, les guerres et les révolutions ont, bien plus que la superstition, mutilées ou détruites.

Le trésor de la cathédrale de Chartres possédait une relique vénérable, *la chemise de la Vierge*, pour laquelle on avait fabriqué une châsse qui était une œuvre d'orfèvrerie remarquable; mais ce qui en rehaussait le prix, c'étaient les *ex-voto* que de pieux pèlerins y suspendaient, les camées antiques que des particuliers, dépouillant leur écrin, venaient y fixer. Au nombre de ces derniers figurait une gemme célèbre, représentant un

Jupiter qu'on dénomma saint Jean à cause de l'aigle qui est à ses pieds (fig. 163). La monture en or émaillé dont on l'entoura repose sur un écusson aux armes de France, d'or sur fond d'azur, surmonté d'une couronne royale sur laquelle on lit :

> Charles · roy · de · France
> fils · du · roy · Jehan · donna
> ce · joyau · l'an · M · CCC · LXVII
> le · quart · an · de · son · regne

Ainsi, le camée appartint au roi de France Charles V, qui le donna au trésor de la cathédrale de Chartres en 1367, à l'occasion d'un pèlerinage qu'il fit à la sainte Chemise. Sur le pourtour du cadre, on lit une autre légende empruntée à divers passages de l'Évangile et qui avait un caractère prophylactique : IEXVS AVTEM · TRANSIENS PER MEDIVM ILLORVM IBAT — ET · DEDIT · PACEM · EIS — SI ERGO · ME · QVÆRITIS · SINITE · HOS ABIRE. Au revers du camée, enfin, une inscription émaillée, qui, à elle seule, suffirait à prouver que le cadre remonte au moyen âge, à l'époque où le Jupiter était pris pour saint Jean : ce sont les premiers versets de l'Évangile de cet apôtre : ✠ IN · PRINCIPIO ERAT · VERBVM, etc.

En aliénant le trésor de Chartres comme celui de toutes les églises, la Révolution ordonna la destruction de la châsse de la sainte Chemise, et la monture du Jupiter de Charles V eut alors à subir de regrettables mutilations : quoi qu'il en soit, la pierre elle-même est

intacte et constitue l'un des plus beaux fleurons de la collection nationale.

A côté d'elle, dans la même vitrine, vous remarquerez une Vénus nue, debout, se regardant dans un miroir: c'est un camée antique qui passait pour représenter la Vierge Marie, et que le roi René d'Anjou et sa femme, Jeanne de Laval, offrirent, en 1471, à l'église de Saint-Nicolas-du-Port, à Nancy. Un savant religieux du xviie siècle, dom Calmet, fait à son sujet cette piquante réflexion : « C'est une Vénus fort bien faite, gravée sur une agathe, que le peuple baisait avec respect, croyant baiser la figure de la sainte Vierge. » Le charme était rompu : la Vénus, qui menaçait de devenir un objet de scandale, fut cédée au roi Louis XIV, et les moines la remplacèrent par un saint Nicolas en émail.

Fig. 163.

II. — LES PIERRES MAGIQUES ET LES LAPIDAIRES

Par une anomalie singulière, le moyen âge, qui ne sut guère s'approprier les procédés techniques de la gravure en pierres fines que lui léguait l'antiquité, recueillit avidement et sans en rien perdre ce qu'il aurait pu, sans inconvénient, laisser tomber en désuétude : c'est le caractère magique et surnaturel des gemmes gravées. La tradition populaire surnagea au milieu de la tempête du ve siècle et, avec elle, les livres ou une partie des livres dans lesquels les empiriques de l'antiquité avaient consigné les vertus magiques des pierres précieuses. Nous avons vu, tout à l'heure, le christianisme s'emparer de cette tradition, transformer bon nombre de pierres gravées en objets de dévotion, autoriser le port des amulettes et des talismans chrétiens. A travers tout le moyen âge, les populations se pressent en foule dans les sanctuaires les plus vénérés pour y toucher de leurs lèvres ou de leurs mains les gemmes antiques, investies d'une puissance miraculeuse et devenues des panacées infaillibles contre toutes les maladies physiques ou morales.

Mais à côté de ces pratiques encouragées ou tolérées par la religion, il y en avait d'autres qui ne relevaient que de la magie, de l'astrologie et de la sorcellerie, et qui, en dépit des infiltrations chrétiennes qu'on y distingue, dérivaient en droite ligne de l'antiquité païenne. Pour le moyen âge, toutes les gemmes antiques sont des amulettes; les pierres gnostiques surtout, à cause

des traditions qui s'y rattachent, et des étranges figures et des inscriptions cabalistiques dont elles sont couvertes, sont les plus réputées. On continue à les porter au cou, sur la poitrine, au bras ou montées en bague (fig. 163 bis. Musée du Louvre); on leur demande la guérison de tous les maux : parfois un simple attouchement accompagné de la récitation d'une formule sacramentelle opère le miracle; d'autres fois, le mal ne disparaît qu'à la suite d'opérations théurgiques dont le secret diabolique est expliqué dans des livres spéciaux, les *Traités des pierres*.

Fig. 163 bis.

C'est là qu'on apprend, par exemple, que le poisson appelé *aigle*, gravé sur une aétite montée en bague, guérit de l'asthme, de l'épilepsie, de l'ivresse, pourvu qu'on enchâsse sous le chaton une graine de bryonne et l'extrémité des plumes de l'aile d'un aigle. C'est là qu'on nous dit qu'un oiseau de proie au bec crochu, ayant sous ses pattes une murène, quand il est gravé sur une émeraude, guérit de la fièvre quarte, de la lèpre, facilite les accouchements, pourvu qu'on mette sous l'intaille un filament de racine de salsepareille. « Sur un saphir, faites graver une autruche tenant dans son bec une merluche; sous la pierre, mettez un peu d'orchis, et avec de la pierre broyée, qui vient de l'estomac de l'au-

truche, un morceau de la peau du même estomac, vous aurez un remède infaillible contre l'indigestion[1]. » N'est-ce pas la continuation directe des ridicules préceptes que proclame, par exemple, le médecin Marcellus Empiricus, au IVe siècle, quand il dit en parlant des gemmes pareilles à celle-ci (fig. 164) sur laquelle le serpent Chnouphis à tête de lion est accosté de signes cabalistiques : « Gravez sur une pierre de jaspe le signe suivant (c'est le signe /\/\/\/ qui figure sur notre jaspe) et suspendez-la au cou d'un malade souffrant au côté, vous obtiendrez une cure merveilleuse. » Les alchimistes prétendent démontrer, comme les Chaldéens jadis, les sympathies qui existent, suivant eux, entre les gemmes, les métaux et les planètes.

Fig. 164.

La turquoise et le plomb sont consacrés à Saturne, la cornaline et l'étain à Jupiter, l'émeraude et le fer à Mars, le saphir et l'or au Soleil, l'améthyste et le cuivre à Vénus, l'aimant et le vif-argent à Mercure, le cristal de roche et l'argent à la Lune.

Par ces exemples, on voit l'affinité étroite qui rattache les pierres magiques et les lapidaires du moyen âge aux gemmes et aux lapidaires de l'antiquité : c'est le même fonds de stupidités exploité sans cesse de génération en génération. Une preuve entre mille de la persistance des pratiques du paganisme gréco-romain ou oriental au moyen âge est fournie par une incantation rapportée par Pline : Φεύγετε κανθαρίδες, λύκος

1. F. de Mély, *le Poisson dans les pierres gravées*, p. 14. (Ext. de la *Revue archéol.*, 3e sér., t. XII, 1889.)

ἄγριος ὕμμε διώκει. M. E. Le Blant l'a signalée avec une légère variante, d'abord dans le livre de Marcellus Empiricus, puis au vi⁰ siècle, chez Alexandre de Tralles, et enfin sur une pierre gravée, qui représente, d'un côté, Persée tenant la harpe et la tête de Méduse, et, de l'autre, la formule en question : ΦΥ[ΓΕ] ΠΟΔΑΓΡΑ ΠΕΡCΕΥC CΕ ΔΙΩΧΙ (fig. 165). Or, ce type de Persée,

Fig. 165.

qui passait au moyen âge pour David tenant la tête du géant Goliath, est signalé pour ses vertus prophylactiques dans un traité de magie intitulé : *Imagines seu sigilla Salomonis*, qui était encore consulté au xvii⁰ siècle.

Comme autrefois chez les Romains, pour donner plus d'autorité à ces traités des gemmes, on en attribue la rédaction aux mages de l'Orient, à Zoroastre, à Ptolémée, à Aristote, à Pythagore ; on y invoque les archanges, les patriarches, les prophètes ; les lapidaires d'origine juive sont censés avoir été écrits ou dictés par Adam, Énoch, David et surtout Salomon, le grand magicien du moyen âge. On forge des formules sacramentelles empruntées à l'Évangile, à l'Apocalypse, aux écrits des Pères de l'Église. C'est ainsi que

sur un petit camée du musée de Madrid, qui remonte au vi[e] siècle, on lit le verset de saint Jean où il est dit que les membres du Christ en croix ne furent pas brisés : *Os non comminuetis ex eo.* « Et la confiance en ce charme, remarque M. Le Blant, est si longtemps demeurée entière, qu'on le voit souvent recommandé, plus de mille ans après, pour ses vertus multiples[1]. »

Citons encore un camée byzantin du Cabinet des médailles, où l'on voit le Christ nimbé tenant l'Évangile et bénissant ; il est serti dans une monture en argent sur laquelle on lit en lettres niellées : SORTILEGIS VIRES ET FLUXUM TOLLO CRUORIS (*J'ôte leur force aux sortilèges et j'arrête es hémorragies*). Et, remarquons-le bien, ces remèdes empiriques trouvent crédit non pas seulement chez le peuple ignorant et crédule, mais dans les classes élevées de la société. Les auteurs les plus graves, tels que Gerbert, Avicenne, Thomas de Cantimpré, Albert le Grand surtout, et même saint Thomas d'Aquin, ont écrit sur les gemmes et leurs propriétés curatives, tant fut répandue et profonde l'influence des *Lapidaires*, ces chefs-d'œuvre de la déraison humaine.

Les manuscrits des *Cyranides* de l'Hermès Trismégiste contiennent de nombreuses interpolations, tout imprégnées de christianisme et de judaïsme. Le célèbre *De Gemmis* de l'évêque de Rennes, Marbode († 1096), si souvent copié, traduit en vers et en prose, imité à travers tout le moyen âge, n'est que la transcription amplifiée des écrits de l'antiquité, avec des emprunts

1. Dans la *Revue archéologique*, 3e sér., t. XIX, 1892, p. 56.

aux Pères de l'Église. Après les *Cyranides* et le *Lapidaire* de Marbode, les livres de ce genre qui ont eu le plus de vogue sont le *De ymaginibus*, attribué à Ptolémée, le livre d'Énoch, le fameux *Lapidaire d'Alfonse X*, qui nous est venu par la littérature arabe; quelques autres, où les pierres dites *chaldéennes* se trouvent réparties entre les diverses planètes et les constellations zodiacales; enfin des lapidaires d'origine juive, qui gravitent plus particulièrement autour des vertus magiques des gemmes du pectoral du grand prêtre Aaron et des pierres des remparts de Jérusalem.

De semblables croyances, aussi profondément ancrées dans une société, ne pouvaient qu'y exercer une influence néfaste. Elle se manifesta, en particulier, dans la plus grande iniquité que le moyen âge ait commise : le procès des Templiers. Dans l'enquête ordonnée par Philippe le Bel contre l'ordre du Temple, des témoins prétendirent que les Templiers adoraient une idole de Baphomet ou Mahomet; un témoin déclare qu'on lui a dit en lui montrant l'idole : *Ecce Deus vester et vester Mahumet*. « Les rapports variaient, dit Michelet; selon les uns, c'était une tête barbue; d'autres disaient une tête à trois faces. Elle avait, disait-on encore, des yeux étincelants. Selon quelques-uns, c'était un crâne d'homme; d'autres y substituaient un chat. » Au Chapitre de Paris, on saisit une tête bizarre avec une grande barbe d'argent, qui portait le numéro LVIII; les Templiers affirmèrent, non sans raison, ce semble, que cette idole prétendue n'était qu'un reliquaire contenant la tête de l'une des onze mille vierges. Quant aux monuments dans lesquels on a

voulu voir des figures baphométiques, ce sont les types étranges qui paraissent sur la plupart des abraxas, ou, parfois, des figures androgynes, d'un caractère voisin de l'obscénité, coiffées d'un bonnet entouré de serpents, tenant des chaînes, des croix, accompagnées de divers symboles : le soleil, la lune, la peau de lion, le chandelier à sept branches, un crâne, des serpents, des inscriptions gnostiques et arabes. Parmi les gemmes qui passent pour avoir été des idoles baphométiques, on cite par tradition un curieux moule en serpentine, conservé au Cabinet des médailles (fig. 166). On y voit représentés un homme et une femme dans un costume singulier. L'homme a un casque pointu muni de petites cornes. Tous deux ont les mains ramenées sur la poitrine dans un geste immodeste et évidemment symbolique qui rappelle celui de l'Astarté babylonienne. Cette pierre est, semble-t-il, d'origine héthéenne [1]. Mais elle a pu être plus tard utilisée par les charlatans de l'antiquité et du moyen âge, et servir de moule pour la fabrication d'amulettes pareilles à celles que vendaient sur les places publiques et dans les foires les apothicaires, les barbiers de bas étage et les marchands d'orviétan. Le peuple se fait traiter par

Fig. 166.

[1]. S. Reinach, dans la *Revue archéologique*, 3e série, t. V (1885), p. 55.

toute cette bohème juive moyennant de beaux deniers comptants ; il achète la pierre ou l'empreinte qui doit le préserver de tout malheur, chasser le mauvais œil, guérir les maladies, révéler l'avenir ; il veut aussi posséder le livre qui indique la manière de s'en servir. Aussi, pour attirer la clientèle, chaque charlatan veut défier toute concurrence pour ses produits ; les copies nouvelles des lapidaires qu'il vend sont sans cesse amplifiées, ajoutant des vertus nouvelles et plus efficaces aux pierres ou aux formules qu'on doit employer.

Au déclin du moyen âge, le lapidaire de Hugues Ragot était le plus populaire de tous, et, quand il fut démodé, le nom de son auteur donna naissance à une expression encore courante aujourd'hui dans la langue usuelle pour désigner des racontars méprisables ou sans portée. Enfin, au XVIe siècle, époque où les astrologues et les magiciens étaient en grande faveur auprès de Catherine de Médicis et de Henri III, on imprima quelques-uns de ces lapidaires ; ceux qu'on attribua au grand Albert et à Mandeville ont continué, presque jusqu'à nos jours, à jouir de la faveur d'un public ignorant et crédule [1].

III. — LES PIERRES GRAVÉES PAR LES ARTISTES DU MOYEN AGE

Les siècles où s'épanouirent à l'aise tant de traditions extravagantes, et qui recherchaient si avidement

[1]. L. Pannier, *les Lapidaires français au moyen âge*, p. 7 et suiv.

les pierres gravées de l'antiquité, connurent-ils l'art de la glyptique? essayèrent-ils de graver sur des blocs de quartz des images pareilles à celles qui excitaient leur enthousiasme et auxquelles ils attribuaient une puissance mystérieuse? en un mot, le moyen âge eut-il des graveurs en pierres fines?

La question, très controversée il y a quelque vingt ans, ne saurait plus faire doute aujourd'hui. Le moyen âge a eu, bien qu'en petit nombre, des graveurs qui savaient intailler les gemmes, particulièrement le cristal de roche. Quelques-unes de leurs œuvres sont sous nos yeux et elles s'offrent naturellement à nous dans le style des diverses époques auxquelles elles appartiennent; elles ont l'originalité des œuvres d'art qui leur sont contemporaines. Une lettre de saint Avit, archevêque de Vienne au vi[e] siècle, contient de curieuses instructions données par le prélat pour la fabrication de son anneau sigillaire. « La bague doit être, dit-il, un anneau en fer orné de deux dauphins; le chaton sera mobile et tournera sur lui-même, de façon à pouvoir être utilisé sur ses deux faces; au centre du chaton sera enchâssée une pierre verte, sans doute une émeraude. Que l'on grave sur le sceau, ajoute-t-il, mon monogramme entouré de mon nom, qui permettra de le lire. A l'opposé du chaton, le milieu de l'anneau sera formé par les queues des dauphins. On cherchera pour l'enchâsser entre eux une pierre allongée et pointue aux deux extrémités[1]. » L'intaille que nous avons reproduite plus haut (fig. 143) donne assez exactement l'idée de

1. Saint Avit, *Epist.* LXXVIII; Ed. Le Blant, *Inscriptions chrétiennes de la Gaule*, p. 50.

ce que devait être la gemme du sceau de saint Avit ; elle paraît avoir été gravée de son temps. Mais en général, à l'époque mérovingienne, on se contente d'utiliser les pierres antiques en les enchâssant dans des anneaux fabriqués par les orfèvres : on s'approprie, comme nous l'avons vu, les cachets des Grecs et des Romains. Les tombeaux contemporains de la première race renferment pourtant, parfois, outre des bagues ainsi arrangées, une grosse boule en cristal de roche, dont l'usage est assez incertain, mais qui n'en atteste pas moins un travail de polissage dû aux outils d'un lapidaire.

Il faut descendre jusqu'au temps des successeurs de Charlemagne pour rencontrer de beaux cristaux gravés par des artistes occidentaux, élèves des Byzantins.

Il existe des sceaux de l'époque carolingienne et des premiers siècles de la féodalité qui sont formés de gemmes incontestablement gravées par des artistes contemporains : on signale en particulier les sceaux du roi Lothaire (954-986), de Gautier, chambrier de France (1174-1203), de Raoul III de Nesle,

Fig. 167.

de Jean, comte de Soissons, de Conrad, roi d'Arles[1],

1. G. Demay, *Inventaire des sceaux de l'Artois et de la Picardie*, Introd., p. 23 et suiv.

et de vingt autres. Le sceau du roi Lothaire était formé d'une pierre gravée, mais nous le connaissons seulement par l'empreinte en cire qui se trouve encore apposée au bas d'un diplôme de l'an 977, conservé aux Archives nationales (fig. 167). Sur la bande métallique faisant cercle autour de la gemme, on lit : † LOTHARIVS DEI GRACIA REX. La pierre elle-même était ornée d'un buste de face, de travail barbare, la poitrine drapée, avec de longs cheveux très caractéristiques : une pareille image ne saurait remonter jusqu'au temps de l'empire romain.

Mais hâtons-nous d'arriver au chef-d'œuvre de la glyptique carolingienne : l'intaille du Musée britannique, qui représente l'histoire de la chaste Susanne (fig. 168). C'est une plaque lenticulaire en béryl ou cristal de roche, de 113 millimètres de diamètre. Conservée dans l'abbaye de Waulsort-sur-Meuse, près de Dinant, jusqu'à la Révolution, elle n'entra au Musée britannique qu'en 1857 [1].

Quarante figures, formant huit épisodes de la légende de Susanne, sont intaillées sur ce disque énorme et accompagnées de légendes explicatives, empruntées au texte de la Bible : *Surrexerunt senes* (les deux vieillards se montrent à Susanne); *Occurrerunt servi* (les serviteurs, ayant entendu des cris, accourent dans le jardin); *Mittite ad Susanam* (les vieillards, dans la maison de Joakim, demandent au peuple de faire comparaître Susanne); *Miserunt manus* (les vieillards levant les mains, accusent Susanne qui est

[1]. A. Becquet, dans les *Annales de la Société archéologique de Namur*, t. XVIII, 1er livr. (1889).

condamnée); *Cumque ducerent ad mortem* (tandis qu'on la conduit au supplice, Daniel intervient); *Inveterate dierum malorum* (Daniel apostrophe l'un des misérables, qu'il traite de pécheur endurci); *Recte mentitus*

Fig. 168.

es (Daniel le convainct d'imposture); *Feceruntque eis sicut male egerant* (le peuple leur inflige la peine réservée à Susanne); *Et salvatus est sanguis innoxius in die istâ* (et le sang innocent fut sauvé en ce jour).

La dernière inscription, gravée au-dessus du médaillon central est celle-ci: LOTHARIVS REX FRANC. [F]IERI IVSSIT, « Lothaire, roi des

Francs, a fait exécuter. » Par là nous sommes certains que le monument est carolingien : il a été gravé sur l'ordre du roi de Lorraine Lothaire II (855-869). Au moyen âge, sans prendre garde à l'anachronisme, on considérait ce joyau comme l'œuvre de saint Eloi, et la chronique de l'abbaye de Waulsort lui fait jouer un rôle essentiel dans la fondation de ce monastère : il fut porté au cou comme un talisman par Gilbert de Florennes, l'un des ennemis de Charles III le Simple. Quant au choix de la légende de Susanne fait par le roi Lothaire pour être gravé, il n'étonnera pas ceux qui se rappellent à quel point furent populaires les épisodes du livre de Daniel, dès les premiers siècles du christianisme. L'art chrétien les reproduit à satiété; nous rappellerons ici seulement une coupe en verre gravé, du v° siècle, dont le sujet est emprunté à la même légende ainsi qu'à d'autres épisodes de l'Ancien et du Nouveau Testament[1].

A côté de l'intaille de la chaste Susanne prend place un cristal de roche (fig. 169) sur lequel est gravé le buste imberbe de Lothaire, avec l'inscription : ✝ XPE ADIVVA HLO-TARIVM REG(em). Ce béryl décore, avec des camées antiques et des cabochons, une croix-reliquaire du trésor d'Aix-la-Chapelle[2].

Fig. 169.

A la même période se rapportent aussi un certain nombre de cristaux gravés, représen-

1. Gerspach, *la Verrerie*, p. 76.
2. Cahier et Martin, *Mélanges d'archéologie*, t. I, pl. XXXI; J. Labarte, *Histoire des arts industriels*, t. III, p. 202.

tant des *Crucifixions*. Les plus importants sont : la *Crucifixion* du Trésor de Conques, sertie au sommet du fauteuil d'une statuette de sainte Foy; la *Crucifixion* du musée de Rouen; celle plus ancienne et plus barbare du Trésor de Guarrazar, à Madrid; une autre du Musée britannique; enfin, la plus belle peut-être, celle que possède M. l'abbé Muller, de Senlis. Mentionnons aussi deux vases en cristal de roche, l'un et l'autre du xe siècle, qui sont conservés au musée du Louvre et à Saint-Marc de Venise.

On doit à présent considérer comme erronée l'opinion de J. Labarte, qui voulait faire honneur de ces précieux monuments aux artistes de Byzance. Tout ce qu'il est permis d'affirmer avec assurance, c'est que ce sont les graveurs de Constantinople qui ont initié les Barbares aux procédés de la glyptique. Les présents apportés par les ambassadeurs orientaux aux rois carolingiens, ceux en particulier qu'offrirent à Lothaire les envoyés de l'impératrice Théodora; les artistes grecs qu'amena à la cour d'Allemagne la reine Théophanie, fille de l'empereur Romain II et femme d'Othon II, en plein xe siècle, voilà des faits qui attestent, il est vrai, l'influence de l'art byzantin dans l'occident de l'Europe, mais ils n'autorisent point à attribuer aux artistes de Constantinople tous les curieux cristaux gravés que nous avons cités : le style, les inscriptions, le choix des sujets, le lieu des trouvailles, tout proclame qu'ils sont sortis des mains d'artistes occidentaux, et, comme on vient de le constater, ils sont loin de mériter l'oubli et le dédain.

A la fin du xiie siècle, le moine allemand Théophile

signale l'Italie comme possédant des artistes qui s'étaient acquis une grande célébrité dans l'art de graver les pierres fines. Ici surtout, sans doute, on retrouverait l'influence de Byzance. Mais nous ne connaissons pas d'œuvres qu'on puisse en toute assurance considérer comme représentant la glyptique italienne au XIIe siècle. En France, Suger, qui appela de Lorraine à Saint-Denis toute une pléiade d'orfèvres, pouvait d'autant moins se montrer indifférent à la glyptique, qu'il faisait enchâsser dans des montures en or les gemmes et les beaux vases antiques en pierres dures qu'il recherchait avec passion. Aussi, la galerie d'Apollon, au musée du Louvre, possède un beau calice en cristal de roche, œuvre du XIIe siècle, qui a bien pu être exécuté sur la commande de l'abbé de Saint-Denis. Les rinceaux et les enroulements qui le décorent sont gravés en creux : rien n'autorise à attribuer ce remarquable travail à l'art oriental.

A partir du XIIIe siècle, nous voyons organisée à Paris une corporation de lapidaires ou cristalliers, dont les statuts sont insérés dans le *Livre des métiers* d'Étienne Boileau. Leur métier consiste à tailler le cristal de roche naturel et les autres pierres fines, en bijoux, en coupes et en flacons, et à y graver des sujets en creux. Ils tiennent surtout à honneur de se distinguer des *pierriers de voirre* ou *voirriniers*, c'est-à-dire des verriers, qui fondent, teignent le verre et les pâtes de verre, et fabriquent des pierres précieuses artificielles[1]. Ce sont ces derniers que désigne saint Thomas

[1]. R. de Lespinasse, *les Métiers et corporations de la ville de Paris*, t. II, p. 81-82.

d'Aquin : « Il y a, dit-il, des hommes qui fabriquent des pierres précieuses artificielles. Ils produisent des hyacinthes qui ressemblent aux hyacinthes de la nature, et des saphirs pareils aux vrais saphirs. Ils obtiennent des émeraudes en employant de la poudre d'airain de bonne qualité. Le rubis s'obtient par l'intervention du crocus de fer (oxyde de fer) de bonne qualité. Pour obtenir la topaze, il faut agir ainsi: prendre du bois d'aloès et le poser sur le vase qui renferme le verre en fusion. On peut, en un mot, colorer le verre de toutes les manières possibles. » Il est fréquemment question, dans les documents du moyen âge, de « pierres de voirre, vouarre vers, esmeraudes de vouarre, rubis de vouarre, vairre teint en manière d'agathe, etc. » Il paraît que l'on pouvait facilement se laisser tromper par la ressemblance de ces pâtes avec les véritables gemmes : « Aulcunes foys, dit l'ouvrage intitulé *le Propriétaire des choses*, les faulces pierres sont si semblables aux vreyes, que ceux qui myeulx si cognoissent y sont bien souvent déceulz[1]. » C'est surtout à cause de ces confusions que les cristalliers furent amenés à introduire des changements dans les règlements de leur corporation en 1331. En dernier lieu, les nouveaux statuts qui leur furent octroyés en 1584 portent que « les cristalliers s'appelleront désormais lapidaires, tailleurs, graveurs en camées et pierres fines ».

C'est une œuvre de ces cristalliers graveurs que nous avons sous les yeux, dans cette belle amé-

1. L. de Laborde, *Glossaire des émaux*, p. 442.

thyste claire qui, de la collection Crignon de Montigny,

Fig. 170.

est passée dans celle de M. le baron Roger de Sivry (fig. 170); elle représente un buste royal de face, que son style paraît autoriser à placer vers le temps de saint Louis ou de Philippe le Bel. C'est un peu plus tard, vraisemblablement, que fut exécuté ce beau camée sur sar-
donyx, qui représente Noé buvant le vin dans une coupe, sous un cep de vigne dont il cueille en même temps une grappe (fig. 171. Cabinet des Médailles). Ce sujet chrétien ne saurait remonter à l'antiquité, et, d'autre part, on a constaté sa présence dans l'Inventaire du roi Charles V en 1380, où il est naïvement décrit : « Ung camahieu sur champ blanc,

Fig. 171.

qui pend à double chesnette et y a un hermite qui boit à une coupe sous un arbre. »

Dès le xiiie siècle, d'ailleurs, les inventaires ne nous permettent pas d'hésiter à reconnaître des produits de la glyptique contemporaine. Souvent, malheureusement, on ne saurait distinguer, à cause du peu de précision des descriptions, si un sujet chrétien est byzantin ou occidental ; mais, parfois pourtant, il n'est guère possible d'hésiter. Dans l'Inventaire du Trésor de Charles V, on trouve énumérés six sceaux ou signets de pierres gravées antiques, puis des signets d'une autre nature, bien certainement gravés par des artistes

français ; ce sont les suivants : « Ung signet d'or pendant à une chesnette d'or et a ou milieu dudit signet ung saphir taillé à troys fleurs de lys. — Deux signets pendants à une chesne d'or dont il a en l'ung ung saphir entaillé a un K environné de fleurs de lys et l'autre a ung saphir ouquel est intaillé ung roy à cheval, armoyé de France. » On sait que le K est la première lettre du nom du roi en latin *(Karolus)*; le roi à cheval devait être pareil au type du cavalier sur les monnaies contemporaines.

Aux Archives nationales, on conserve un mandement de Charles V, sur lequel est plaquée une empreinte de cire faite à l'aide d'une intaille sertie dans une monture de métal. Sur cette bordure sont gravés les mots : SCEL SECRET, et l'empreinte de la gemme nous montre une tête royale de face qui paraît bien être celle du roi lui-même (fig. 172). C'est peut-être jusqu'à cette époque que remonte une précieuse bague en or, du musée du Louvre, dont le chaton est un saphir gravé d'un écusson aux armes des Lusignan : une sirène de face. Sur la monture, on lit, en caractères gothiques du xv^e siècle, la devise : *Celle que jeme, m'ymmera*[1].

Fig. 172.

La bague de Jean, duc de Berry, frère de Charles V, qui fait partie de la collection de M. le baron Pichon, a aussi pour chaton un saphir gravé qui représente un personnage assis sur un trône. Dans l'Inventaire du trésor de ce prince, rédigé en 1416, on voit figurer

1. Darcel et Molinier, *Notice des émaux*, etc. D. 738.

des camées reproduisant les traits de ce grand Mécène du xv^e siècle :

« Un annel d'or ou quel est le visage de Monseigneur (le duc de Berry) contrefait en une pierre de camahieu. — Un annel d'or où il a un camahieu fait à la semblance du visage de Monseigneur, dont le col est de balay. — Un petit tableau d'or longuet, sur la façon de fons de cuve, de la grandeur du fons de la main ou environ, ou quel a un petit ymage de N.-D. qui a le visaige et mains de camahieux, le corps jusque à la ceinture d'un saphir, tenant son enfant nu, fait de camahieu, et est ledit tableau garny de 3 balais, 3 saphirs et 6 perles, et pend à un crochet. »

En 1420, l'Inventaire du duc de Bourgogne, Philippe le Bon, contient les mentions suivantes :

« Ung gros saphir sur lequel est entaillé d'un costé l'image de N. S. bordé d'or, et y a escript : JHS. XPS.

« Une autre petite croix d'or faicte sur le rond en laquelle a, ou milieu, ung camahieu du cruciffiement N. S. et a 4 bonnes perles autour. »

Il serait superflu de multiplier les citations de même nature. La conclusion à tirer de ce qui précède, c'est que le moyen âge occidental a eu des graveurs en pierres fines; dès lors, parmi les nombreuses gemmes des inventaires[1], représentant l'*Annonciation Nostre Dame*, l'*Ymage de Nostre-Dame tenant son Enfant*, l'*Ymage de Nostre Seigneur*, le *Cruciffiement Nostre*

[1]. Voir de nombreuses citations dans L. de Laborde, *Glossaire des émaux*, v^o *Camahieu*. Sur l'influence des artistes byzantins dans l'Europe latine, du v^e au xv^e siècle, voyez E. Muntz, dans la *Revue de l'art chrétien*, mai, 1893.

Seigneur, etc., il en est assurément qui ne sont pas byzantines, mais qu'on doit regarder comme des œuvres françaises que l'art byzantin a seulement inspirées ou influencées.

Quant aux vases, coupes, aiguières, hanaps en agate ou cristal de roche, ils sont sans nombre dans les inventaires du roi Jean, du duc d'Anjou, de Charles V, du duc de Berry, des ducs de Bourgogne. Sans doute, une bonne partie d'entre eux, comme dans les trésors d'églises, sont antiques, mais il s'en trouve aussi que peuvent revendiquer les cristalliers du xive siècle. « Et en effet, dit J. Labarte, les comptes d'Étienne de la Fontaine, argentier du roi Jean, pour l'année 1352, nous apprennent que dès cette époque on savait, en France, tailler et creuser le cristal de roche. Le trône que le roi s'était fait faire figure dans ce compte pour la somme fort importante de 774 écus d'or. Plusieurs artistes avaient concouru à son exécution : Jehan Lebraellier, orfèvre du roi, avait été l'ordonnateur de l'œuvre; Guillaume Chastaingue, peintre, y avait peint quatre sujets des jugements de Salomon, des figures de prophètes et les armoiries de France; enfin on y trouvait « douze cristaux, dont il y avait cinq creux pour les bastons, six plaz et un ront plaz pour le moyeu qui furent faits par la main de Pierre Cloet[1] ».

Retenez ce nom de Pierre Cloet : c'est le seul *cristallier*, c'est-à-dire lapidaire ou graveur en pierres fines, que nous puissions citer pour la France au moyen âge.

1. J. Labarte, *Histoire des arts industriels.* t. Ier, p. 216.

CHAPITRE VIII

I. — LA GRAVURE EN PIERRES FINES DANS LA RENAISSANCE ITALIENNE

Benedetto Peruzzi, graveur en pierres fines, Florentin, connu surtout pour avoir contrefait le sceau de Charles de Durazzo en 1379, est le premier de cette pléiade d'incomparables artistes qui, en Italie, deux siècles durant, vont porter la glyptique à un degré de perfection digne de l'antique [1]. Le moyen âge avait gardé, presque à l'état latent, comme le feu sous la cendre, le germe fécond d'un art qui n'attendait pour éclore que le souffle vivifiant de quelques Mécènes passionnés. Déjà ceux-ci s'étaient rencontrés en Italie avec Boniface VIII [2], en France avec Charles V et le duc de Berry; pourquoi faut-il que les désastres de la guerre de Cent ans, en arrêtant brusquement chez nous cet élan artistique, soient venus assurer à nos voisins la gloire d'incarner, en quelque sorte à eux seuls, la Renaissance des arts?

Dès la première moitié du xv^e siècle, on rencontre en Italie un certain nombre de riches et puissants

1. Cicognara, *Storia della scultura*, t. II, p. 391; C.-W. King, *Antique gems and rings*, t. I, p. 412.
2. E. Muntz, dans la *Revue archéologique*, nouv. sér., t. XXXV (1878), p. 157.

princes qui rassemblent les camées et les intailles antiques et s'efforcent de les faire copier ou imiter par les graveurs de leur temps. Au premier rang figure le pape Martin V (1417-1431); à côté de lui, Lionel d'Este, à Ferrare (1407-1450); Pierre et Benoît Dandolo, à Venise ; Andreolo Giustiniani, à Gênes; Niccolo Niccoli, le Pogge, Ghiberti, à Florence, font collection de pierres gravées et se disputent toutes celles qu'on signale. Dès le milieu du siècle, Pierre de Médicis possède environ 900 médailles et 17 ou 18 camées ou intailles (inventaire de 1456); le cardinal Pierre Barbo, de Venise, a 227 camées et 400 médailles[1]. Le cardinal Barbo était le neveu d'Eugène IV; devenu pape lui-même, sous le nom de Paul II (1464-1471), il se montra aussi passionné pour les œuvres de l'antiquité qu'il l'avait été avant de ceindre son front de la tiare. L'inventaire de ses objets d'art est par lui-même plus éloquent que tout autre témoignage. Le Cabinet des médailles possède un souvenir de la collection de ce pape, dans une belle améthyste antique qui représente le buste d'Antonia, femme de Drusus l'Ancien, avec les attributs de Cérès (fig. 173). Par les soins de Paul II, cette gemme remarquable avait été entourée d'une riche monture qui a disparu, mais dont nous avons la reproduction sur une plaquette du musée du Louvre. On

Fig. 173.

1. E. Muntz, *Histoire de l'art pendant la Renaissance*, t. I, p. 99 et 255-256.

sait que la plupart des gemmes de la collection de Paul II allèrent, après sa mort, enrichir le musée des Médicis. C'est tout dire sur le compte de ce pontife, ami des arts, que de rappeler qu'il proposa à la ville de Toulouse de faire bâtir un pont sur la Garonne en échange du grand camée de Saint-Sernin, devenu aujourd'hui le grand camée du Trésor impérial de Vienne (fig. 113).

L'un des émules de Paul II, comme collectionneur de gemmes antiques, fut le Padouan Louis Scarampi, qui, devenu cardinal en 1440, remplaça le cardinal Vitelleschi comme général des armées pontificales. Parmi ses richesses artistiques, on admirait surtout une intaille représentant l'*Enlèvement du Palladium*. Cette pierre avait appartenu en premier lieu à Niccolo Niccoli; des mains de Scarampi, elle passa dans celles de Paul II; elle entra enfin dans la collection de Laurent le Magnifique [1]. Le cardinal François de Gonzague († 1483) avait, lui aussi, rassemblé une suite intéressante de gemmes qui vint également se fondre dans la dactyliothèque des Médicis [2].

Aucun sacrifice d'argent n'était épargné par ces riches personnages italiens du xve siècle pour acquérir ces gemmes antiques, parfois sans autre préoccupation que celle de se créer une belle collection d'objets d'art, une galerie antique, un musée; parfois aussi, les entourant de cadres dignes d'elles, pour les faire concourir à la décoration de tout ce qu'ils possédaient de plus somptueux, les porter en bagues, en pendants de cou,

1. E. Muntz, *Histoire de l'art*, etc., t. I, p. 87.
2. E. Piot, *le Cabinet de l'amateur*, t. IV, p. 375-380.

en agrafes, en enseignes de chaperons. Ghiberti enchâsse des gemmes antiques sur la tiare du pape Eugène IV ; il exécute des montures qui sont des merveilles d'orfèvrerie pour les camées de Jean de Médicis, frère du grand Cosme. « J'ai monté en or, nous dit-il lui-même, entre autres une cornaline de la grosseur d'une coquille de noix, sur laquelle quelque grand maître de l'antiquité avait gravé trois figures (le supplice de Marsyas); je fis un dragon dont les ailes étaient à demi éployées [1]... »

Le plus grand, l'incomparable protecteur au xvᵉ siècle, est Laurent de Médicis (1448-1492). Comme le dit excellemment M. Muntz, « Laurent est l'arbitre du goût ; c'est lui qui dirige l'évolution suprême de la Renaissance florentine, et dont les artistes ou les amateurs de l'Italie entière sollicitent respectueusement les arrêts ; l'homme d'initiative qui découvre les talents nouveaux et l'amateur prodigue dont les largesses peuplent Florence de chefs-d'œuvre [2] ».

Laurent mourut à quarante-sept ans. Sa collection de gemmes antiques, dont le principal joyau était la *Tasse Farnèse* (fig. 106 et 107), se trouve aujourd'hui dispersée dans les musées de Florence, de Naples, et au Cabinet des médailles ; les camées et les intailles se reconnaissent aisément, grâce à l'inscription LAVR. MED. que

Fig. 174.

1. E. Muntz. *Histoire de l'art*, t. I, p. 541.
2. E. Muntz, *Histoire de l'art*, t. I. p. 56.

le fastueux Mécène fit graver sur chacun d'eux (fig. 174). Son fils Pierre suivit noblement ses traces d'amateur intelligent et passionné. L'histoire des Médicis, d'ailleurs, est étroitement liée à l'histoire de l'art pendant la Renaissance, et leur nom est synonyme de protection éclairée des arts, parce que dans cette protection, comme l'a écrit M. Muntz, « il s'y mêlait, avec la foi la plus vive et le goût le plus sûr, je ne sais quel besoin d'affection et de familiarité bien propre à tirer les artistes de l'état d'abaissement dans lequel la société contemporaine les avait si longtemps laissés languir[1] ».

Les *Inventaires* de la Renaissance contiennent la description de nombreuses gemmes à sujets chrétiens gravés par les artistes que Paul II, Laurent et d'autres princes italiens entretenaient à leur cour. Par exemple, dans celui du palais de Saint-Marc, à Rome, rédigé en 1457, nous trouvons mentionné un grand camée figurant l'histoire de Jacob avec sa femme et onze de ses enfants; Joseph est absent et ses frères portent sa robe à leur père. Sur un autre camée, c'est le Christ avec les apôtres Pierre et André, saint Jean-Baptiste et l'agneau pascal. Il en est aussi avec les images de saint Marc, de saint Théodore, de sainte Catherine, avec la Crucifixion. Dans l'Inventaire de la maison d'Este qui porte la date de 1494, on lit la description d'un camée représentant saint Christophe. Enfin, les galeries de nos musées sont là pour attester que les sujets chrétiens n'ont pas été abandonnés par les graveurs en pierres fines de la Renaissance.

1. E. Muntz, *Histoire de l'art*, t. I, p. 53.

Le Cabinet des Médailles possède une riche série de camées italiens des xv° et xvi° siècles dont les types sont inspirés par la religion : Jésus enseignant sa doctrine à ses disciples, l'Adoration des Mages (fig. 175), la Vierge et l'Enfant Jésus, Adam et Ève, Moïse et le serpent d'airain, le Jugement de Salomon (fig. 176). Le

Fig. 175.

plus remarquable, peut-être, est celui qui est connu sous le nom de Parallèle entre l'Ancien et le Nouveau Testament (fig. 177). Un arbre, desséché du côté de l'Ancien Testament et verdoyant du côté du Nouveau, sépare en deux cette grande composition. Parmi les personnages, on distingue Moïse, qui reçoit les tables de la loi ; le Saint-Esprit, qui, sous la forme d'une co-

Fig. 176.

lombe, descend sur la Vierge. Au milieu, Ève tenant la pomme ; en pendant, l'agneau immaculé. Le serpent d'airain est en face du Christ en croix ; un ange annonce la naissance du Sauveur aux bergers. En bas, un tom-

beau avec un squelette symbolise la mort; Jésus-Christ sortant du tombeau et foulant aux pieds le globe terrestre. L'homme est assis sur un rocher; un prophète

Fig. 177.

vient lui annoncer la venue du Messie et saint Jean-Baptiste lui montre l'agneau pascal. Ce vaste tableau symbolique se rencontre, reproduit avec plus ou moins de détails, en estampe sur des bibles luthériennes du XVIe siècle [1].

1. Chabouillet, *Catalogue des camées*, p. 61 (n° 318) et p. 622.

Cependant, malgré ces exemples, il n'en est pas moins vrai qu'à partir de Paul II et de Laurent de Médicis, les sujets païens jouissent de la préférence chez les amateurs. L'engouement pour la Grèce et Rome l'emporte sur la tradition du moyen âge, en glyptique comme dans les autres branches de l'art. Amateurs et graveurs veulent des gemmes imitées de l'antique aussi bien par le choix du sujet que par la perfection du travail.

Telle est, d'ailleurs, la faveur dont jouit la glyptique, que ses produits sont copiés et imités partout, par les sculpteurs, les peintres, les médailleurs, les enlumineurs de manuscrits. Un manuscrit enluminé par Attavante nous offre la reproduction de l'intaille de Laurent de Médicis, l'*Apollon et Marsyas*, aujourd'hui au musée de Naples et dont une réplique est conservée au Cabinet des médailles (fig. 174); la même gemme est copiée au revers d'une médaille de Nicolas Schlifer, par Boldu, ainsi que sur diverses plaquettes de bronze et des médaillons en marbre. L'*Enlèvement du Palladium*, gemme inspirée de celle de Dioscoride, a servi de modèle à Donatello pour un médaillon de la cour du palais des Médicis; on retrouve le même motif sur une médaille de Niccolo Fiorentino et sur plusieurs plaquettes[1]. Par un contraste assez singulier, si nous connaissons les imitateurs et les copistes, il est rare que nous puissions nommer les auteurs des compositions originales, car les produits de la glyptique, pendant la Renaissance comme dans l'antiquité, sont le

1. E. Muntz, *Histoire de l'art*, t. I, p. 257.

plus souvent sans signature. Les sources littéraires plus que les monuments eux-mêmes vont nous fournir quelques noms.

Au milieu du xv⁰ siècle, le premier que nous rencontrons parmi les graveurs en pierres fines n'est autre que le grand Donatello lui-même. Il paraît, au témoignage de Philarète, qu'il grava des pierres fines. Ce qui est certain, c'est qu'il aimait beaucoup cet art et qu'il reproduisit en grandes dimensions, dans la cour du palais des Médicis, huit pierres gravées antiques qui devinrent ainsi d'admirables médaillons de marbre. Après Donatello, on cite comme graveurs en pierres fines Antonio de Pise, qui florissait à Foligno en 1461, et Pietro di Neri de' Razanti, qui travaillait à Florence en 1477[1]. A la cour de Paul II, nous trouvons Giuliano di Scipione Amici, et Gaspare de' Tozoli, ce dernier peut-être seulement comme marchand plutôt que comme graveur de gemmes. Auprès de Ferdinand d'Aragon, roi de Naples, nous rencontrons Andrea di Masnage en 1487, et Battisto Taglia, de Gênes, qui, chargé, en 1488, de graver le sceau du roi des Deux-Siciles, est qualifié « maestro di fare cammei ».

Dans le derniers tiers du xv⁰ siècle, deux artistes surtout se dégagent de la foule et concentrent tous les regards : c'est Domenico de' Cammei et Giovanni delle Corniole.

Domenico Compagni, surnommé de' Cammei, avait son atelier à Milan ; son chef-d'œuvre fut un por-

1. E. Muntz, *Histoire de l'art pendant la Renaissance*, t. I, p. 241 et 258 ; le même, *les Arts à la cour des papes*, t. I, p. 6, et t. II, p. 113 et suivantes.

trait de Ludovic Sforza, le More, qu'il avait gravé en creux sur un rubis balais. Giovanni delle Corniole, dont le nom, comme celui de Domenico, atteste la spécialité, fut le protégé favori de Laurent le Magnifique; il travaillait à Florence, et l'on admirait surtout son portrait de Savonarole, qu'il avait intaillé sur une cornaline, aujourd'hui dans la Galerie des Offices, à Florence. Giovanni delle Corniole, qu'il ne faut pas confondre avec son contemporain et son émule Prospero delle Corniole, eut pour principal élève Domenico di Polo, qui grava à la fois des médailles et des pierres fines. Son contemporain, Giovanni Bernardi, de Castelbolognese (1495-1555), cumulait aussi les deux professions, dans lesquelles il s'appliqua surtout à imiter les anciens. Alfonse, duc de Ferrare, lui commanda sur cristal de roche l'attaque du fort de la Bastie, où ce prince avait été blessé. Paul Jove fit venir à Rome Giovanni de Castelbolognese, et il le recommanda aux cardinaux Hippolyte de Médicis et Jean Salviati, qui devinrent ses protecteurs et le présentèrent à Clément VII, pour lequel il grava des gemmes et des médailles. Après la mort du cardinal Hippolyte de Médicis, Giovanni entra au service du cardinal Alexandre Farnèse. On cite parmi ses œuvres les plus remarquables : la chute de Phaéton; Titius dévoré par un vautour; un Bacchus et son cortège; un combat d'Amazones; des scènes de la vie du Christ, en particulier la résurrection de Lazare; le portrait de Marguerite d'Autriche, fille de Charles-Quint. Giovanni Bernardi de Castelbolognese signe ses œuvres tantôt IOANNES B., tantôt IO. CASTELBON., et le plus souvent

10. C. B. Il mourut le jour de la Pentecôte de l'année 1555, à l'âge de soixante ans.

Neuf ans auparavant, en 1546, disparaissait l'artiste qui, aux yeux des historiens de l'art, personnifie l'apogée de la gravure en pierres fines au xvie siècle : c'est Valerio Belli, de Vicence, plus connu sous le nom de Valerio Vicentini. S'attachant surtout à copier des gemmes antiques ou à graver d'après les dessins des plus illustres maîtres, il n'eut peut-être pas une originalité bien grande; mais ce qui fit sa réputation, c'est son habileté technique, son tour de main, en même temps que son extraordinaire fécondité et les belles coupes de cristal qui sont sorties de son atelier ou de ceux de ses nombreux élèves. Le pape Clément VII lui fit exécuter une cassette en cristal de roche, pour laquelle il lui paya deux mille écus d'or. Il grava aussi pour ce pontife des sujets inspirés de l'Écriture sainte, tels que Moïse s'entretenant avec la Paix (fig. 178); Clément VII fit cadeau de ces ouvrages très admirés à François Ier, lors de l'entrevue qu'il eut avec ce prince à Marseille, pour le mariage de sa nièce Catherine de Médicis, en 1533. De somptueux reliquaires offerts par ce même pontife à l'église Saint-Laurent de Florence étaient aussi l'œuvre de Valerio. Le pape Paul III (fig. 179) continua à cet éminent artiste la protection éclairée dont il avait joui à la cour de Clément VII, et telle était la réputation de Valerio Vicentini que tous les autres graveurs de son temps tenaient à avoir des empreintes de ses gemmes et de ses médailles, afin de s'en servir comme de modèles. Le Cabinet de Vienne possède plusieurs œuvres de Valerio

Vicentini, notamment un Jupiter foudroyant les Géants, imitation du camée d'Athénion (fig. 102). Dans la Galerie de Florence, on admire le coffret en cristal de roche, décoré de scènes de la Passion, qu'il grava pour

Fig. 178.

Clément VII, et auquel, paraît-il, sa fille collabora. Valerio Vicentini a signé VALE ou VA. VI. F. Mais, comme la plupart de ses contemporains, il produit surtout des œuvres anonymes que nous ne saurions plus reconnaître aujourd'hui. Est-ce à Valerio que nous sommes redevables de ce beau portrait du pape Paul III (Alexandre Farnèse), son protecteur (fig. 179)?

de celui de la grande poétesse Victoria Colonna, marquise de Pescaire, disciple de Pétrarque, qui se présente à nous le front orné de la couronne des poètes, le sein à découvert comme une Amazone (fig. 180)? A qui enfin devons-nous attribuer ce portrait de Barbara Borromeo, femme de Camillo Gonzaga, comte de Novellara (1538-1572), dont les cheveux et les draperies sont arrangés avec une grâce exquise? la guirlande de fleurs en or émaillé qui forme la monture de ce camée est digne de la gemme elle-même (fig. 181).

Fig. 179.

Fig. 180.

Si, au XVIe siècle, chaque ville de l'Italie a ses écoles de sculpteurs, de peintres, d'architectes, de médailleurs, elle a aussi ses ateliers de graveurs en pierres fines. La glyptique n'est pas la plus mal partagée dans ce concours d'artistes en tout genre, dans cet engouement universel d'un peuple follement épris des arts. Une femme, Properzia de' Rossi, morte en 1533, se signale dans la gravure des gemmes, comme la fille de Valerio Vicentini. A Vérone, nous rencontrons Galeazzo Mon-

della et Niccolo Avanzi : ce dernier, qui travailla aussi à Rome, grava sur un lapis-lazuli une célèbre Nativité du Christ que voulut à tout prix posséder Isabelle de Gonzague, duchesse d'Urbin. Mais sa plus grande gloire est peut-être d'avoir été le maître de Matteo dal Nassaro, que nous retrouverons bientôt à la cour de François I^{er}.

Fig. 181.

Giov. Giacomo Caraglio, qui naquit aussi à Vérone, fut appelé à la cour de Sigismond I^{er}, roi de Pologne; il y était déjà en 1539; nous l'y trouvons encore en 1569, et telle est l'admiration qu'on professe pour son talent de graveur dans cette cour du Nord, que pour le retenir on le comble de richesses et de présents; il nous reste de lui le portrait en intaille de la reine Bona Sforza.

A Parme, travaillait le Marmita, qui fut, comme tant d'autres, à la fois peintre, graveur en pierres fines et médailleur; on signale son habileté à imiter les gemmes antiques. Son fils, Louis Marmita, fut protégé par le cardinal Jean Salviati; une de ses œuvres les plus célèbres était un camée représentant la tête de Socrate. Antonio Dordoni, né à Bussetto, dans l'État de Parme, mourut à Rome en 1584, à l'âge de cinquante-six ans; il eut, lui aussi, un grand renom comme graveur en pierres fines, ainsi qu'Antonio Masnago, de Milan, dont

le fils, Alessandro, passa au service de l'empereur Rodolphe II.

Pescia, en Toscane, fut la patrie d'un des plus fins graveurs du pontificat de Léon X (1513-1522), Pier Maria da Pescia; il vécut à Rome, sous la protection de cet illustre pape, en même temps que Raphaël et

Fig. 182.

Michel-Ange. C'est à lui que l'on doit une intaille célèbre du Cabinet des médailles (fig. 182), qu'une tradition, qu'on aimerait à justifier, désigne comme ayant servi de cachet à Michel-Ange, l'intime ami de notre artiste. Cette cornaline, de dimensions exiguës, est la plus remarquable peut-être de toutes les intailles qu'a produites le xvie siècle. Le sujet en est une bacchanale, composée d'une quinzaine de satyres, de ménades et autres personnages bachiques qui célèbrent la fête des vendanges. Le tableau n'a pas plus de quinze milli-

mètres sur onze de large. L'artiste a fait un véritable prodige d'habileté technique en groupant tout ce monde dans un cadre aussi restreint ; c'est merveille de contempler à la loupe ce petit chef-d'œuvre de dessin et de gravure, où les détails microscopiques sont si délicatement traités, où tout est proportionné avec tant d'harmonie et de souplesse. A l'exergue, un pêcheur à la ligne est l'emblème parlant du nom de Pierre-Marie *da Pescia*[1].

Michelino, l'émule de Pierre-Marie, était avec lui à la cour de Léon X. Luigi Anichini, de Ferrare, avait installé son atelier à Venise, et il gravait aussi bien les médailles que les gemmes. Ambrogio Foppa, surnommé le Caradosso, né à Milan, s'établit à Rome, et, au rapport de Benvenuto Cellini, il excellait à la fois comme orfèvre, médailleur et graveur en pierres fines. Il eut pour élève Francesco Francia, de Bologne (1450-1518). Citons encore deux autres graveurs bolonais, Matteo de' Benedetti († 1523) et Marco Attio Moretti.

Alessandro Cesati (non Cesari), médailleur et graveur en pierres fines, imitait si bien les anciens qu'on l'avait surnommé *il Grechetto*[2]. Il travailla longtemps à Rome. « Michel-Ange, dit Mariette[3], ayant vu la médaille qu'il avait faite du pape Paul III, dont le revers représente Alexandre le Grand prosterné aux pieds du souverain pontife des Juifs, s'écria que l'art ne pourrait aller plus loin, et qu'il était même à

1. E. Babelon, *le Cabinet des antiques*, p. 87 à 90.
2. Ou peut-être parce qu'il avait Cypre pour patrie. A. Armand, *les Médailleurs italiens*, t. I, p. 171 ; Muntz, *Histoire de l'art*, t. II, p. 292.
3. Mariette, *Traité de la gravure en pierres fines*, t. I, p. 128.

craindre qu'il ne rétrogradât. Mais de quelles expressions se serait donc servi ce grand sculpteur, si on lui eût montré cet admirable portrait de Henri second, roi de France, gravé en basse-taille sur une cornaline, lequel était dans le cabinet de M. Crozat ? Ne serait-il pas convenu que l'antique ne fournit rien de plus accompli ? Il a fallu beaucoup d'art pour faire paraître saillant un ouvrage qui, par lui-même, est extrêmement plat; aussi le graveur, content de son travail, n'a pas craint de s'en avouer l'auteur, en mettant au revers de cet excellent morceau son nom, ainsi écrit en grec : ΑΛΕΞΑΝΔΡΟC ΕΠΟΙΕΙ ».

Il faut peut-être attribuer à Alessandro Cesati quelques-unes des pierres qui sont signées ΑΛΕΞΑ, et que leur style moderne ne permet pas de faire remonter à l'artiste grec Alexas. On connaît aussi quelques gemmes avec la signature ΕΛΛΗΝ, qui, loin d'être, comme d'aucuns l'ont cru, le nom d'un artiste de l'antiquité, n'est que la traduction du surnom *il Grechetto,* sous lequel on désignait vulgairement Alessandro Cesati.

Giovanni Antonio de' Rossi, Milanais, probablement établi à Florence, grava des gemmes et des médailles pour Catherine de Médicis; il signe G. ROSSI. Son ouvrage le plus célèbre était le plus grand camée qu'on eût jamais vu : il avait sept pouces de diamètre et représentait Cosme Ier et Éléonore de Tolède, sa femme, avec leurs enfants. On ne sait ce qu'est devenue cette œuvre, qui n'était probablement qu'un bas-relief de marbre fin, de schiste ou d'albâtre, ou peut-être une simple pâte vitreuse comme le camée Carpegna, au musée du Louvre, qui représent le triomphe de Bac-

chus et de Cérès sur un char traîné par des centaures et des centauresses.

Les frères Sarrachi se firent un nom par leurs intailles, coupes, gondoles en cristal, montées en or; ils travaillèrent surtout pour l'empereur Maximilien II et le duc Albert III de Bavière.

Annibale Fontana, mort à Milan en 1587, à l'âge de quarante-sept ans, fut un maître graveur et médailleur qui fit pour Guillaume II, duc de Bavière, une cassette en cristal, qui lui fut payée six mille écus; il signe **ANNIBAΛ**. Citons encore parmi les autres graveurs en pierres fines: Jacopo Tagliacarné, de Gênes; Severo, de Ravenne; Giuliano Taverna et Francesco Tortorino, de Milan. Une mention aussi pour Filippo Santa-Croce, dit *Pippo*, qui exerçait son art non seulement sur des gemmes, mais sur des noyaux de prunes ou même de cerises, où il représentait des figures presque imperceptibles à l'œil nu. Il n'était d'abord qu'un simple berger qui s'amusait à sculpter de ces petits bibelots rustiques, lorsque le comte Filippino Doria, l'ayant rencontré dans le duché d'Urbin, l'emmena avec lui à Rome, puis à Gênes, où le Pippo put, à l'abri du besoin, développer les talents dont la nature l'avait doué. Ses nombreux enfants, les *Pippi*, suivirent la carrière de leur père, et furent aussi des graveurs de talent à la fin du xvie siècle, s'appliquant surtout, comme leurs contemporains, à copier les antiques.

Les Milanais Jacopo da Trezzo et Clemente Birago furent les protégés du roi d'Espagne Philippe II. Birago est célèbre surtout pour avoir gravé sur un diamant le portrait de l'infant don Carlos, et Jacopo da Trezzo

s'illustra par le tabernacle en pierres fines qu'il exécuta pour le maître-autel de la chapelle de l'Escurial. Il grava nombre de camées, d'intailles, de coupes et d'autres bijoux en jaspe et en onyx : on lui attribue un camée de la collection impériale de Vienne, représentant Charles-Quint, Isabelle et leur fils Philippe [1], et il est présumable qu'il est aussi l'auteur de la gravure d'une belle topaze du Cabinet des médailles qui nous donne les effigies de Philippe II et de son fils don Carlos (Charles-Quint) [2].

Deux élèves de Jacopo, Gasparo et Girolamo Misseroni, exécutèrent, comme lui, surtout des vases en cristal, en agate, en lapis-lazuli. La famille nombreuse des Misseroni entra au service de la cour d'Autriche, où nous la retrouverons au xviie siècle. Déjà nous avons vu un autre Italien, le fils d'Antonio Masnago, Alessandro, trouver une protection éclairée à la cour de Rodolphe II, à la fin du xvie siècle. Parmi les

Fig. 183.

1. J. Arneth, *Die cinque cento Cameen*, pl. I, n° 7, et pp. 37-38.
2. Chabouillet, *Catalogue*, n° 2489.

œuvres que Rodolphe fit exécuter à Alessandro, on cite les camées suivants : un Jupiter foudroyant les Titans; une Psyché; Proserpine enlevée par Pluton[1]; une Madone avec l'Enfant Jésus dans ses bras, œuvre qui peut-être se rapprochait du camée anonyme ci-contre (fig. 183. Cabinet des médailles), dont nous admirerons à la fois la grâce et la simplicité.

Si longue et monotone que soit cette énumération rapide des graveurs en pierres fines de la Renaissance italienne, elle est bien loin d'être complète. Il faudrait citer, d'ailleurs, presque tous les artistes, dans les genres les plus divers, car tous, sculpteurs, médailleurs, orfèvres, abordèrent la gravure des gemmes. Benvenuto Cellini (1500-1570), par exemple, ne se contenta pas d'exécuter des merveilles d'orfèvrerie et d'émaillerie dans la monture des camées et des intailles qu'on lui confiait dans ce but; il s'essaya aussi dans la glyptique. Une magnifique pièce du musée de Vienne, en or émaillé, représentant Léda et le cygne, œuvre de Benvenuto, est en partie un travail de glyptique, puisque la tête et le torse de la nymphe sont en pierre dure[2]. Benvenuto raconte seulement qu'il exécuta beaucoup de montures de camées antiques, et qu'en 1538 il travaillait à Rome aux parures d'or et de pierres fines de Francesco Sforza. On lui attribue par tradition la merveilleuse monture en émail d'un des camées antiques les plus disgracieux de notre collection nationale (fig. 184). On cite enfin, comme étant de lui, une petite écrevisse en cornaline et huit têtes

1. Arneth, *Die cinque cento Cameen*, pp. 29-30.
2. E. Plon, *Benvenuto Cellini*, pp. 140 et suiv.

d'animaux divers, en onyx, de la grandeur d'une noisette.

Un autre orfèvre, Leone Leoni, d'Arezzo, grava aussi quelques gemmes. En 1550, notamment, il sculpta

Fig. 184.

pour Charles-Quint un camée au sujet duquel il écrit ce qui suit au cardinal de Granvelle, évêque d'Arras: « Ces mois derniers, voyant une pierre fantastique, je conçus un caprice, et je me dis à moi-même que si la chose réussissait, ce serait la plus belle fantaisie qui m'aurait traversé l'esprit. J'ai donc gravé au droit l'empereur et son fils, ainsi que le fit autrefois un sculpteur pour César et Auguste. Au revers, j'ai repré-

senté l'impératrice tant aimée de l'empereur. Cette œuvre m'a si bien satisfait, qu'en vérité, je le crois, jamais je n'en ai fait ni vu une autre qui l'égale, soit en raison de la difficulté du travail artistique, soit en raison de la rareté de la pierre... » Leone Leoni demande à l'évêque d'Arras de présenter le camée à l'empereur et de lui faire ressortir le mérite de l'œuvre qui avait exigé « deux mois de fatigue [1] ». Le type du camée décrit dans cette lettre a été reproduit sur une médaille.

Pompeo Leoni, fils de Leone, et orfèvre comme lui, a gravé en particulier une figure assise de la Concorde; elle est en argent sur un champ d'agate translucide. Cette œuvre est signée PONPEVS FECIT [2].

Toutes les grandes collections de camées et d'intailles, à Paris, à Naples, à Florence, à Vienne, à Saint-Pétersbourg, à Berlin, à Londres, à Munich, à Dresde, renferment des œuvres de ces artistes italiens des XVe et XVIe siècles. Ce sont non seulement des camées et des intailles, des coupes et des coffrets, mais aussi, comme sous Auguste et Constantin, des bustes d'onyx en ronde bosse. Parmi les monuments de cette nature que possède le musée du Louvre, on remarque une statuette du Christ à la colonne; le Christ est en jaspe : il a 13 centimètres de hauteur, et les taches rouges qui ressortent sur le fond vert de la gemme ont été utilisées par l'artiste pour figurer le sang du Sauveur; la colonne est en cristal de roche. Il faut citer aussi, dans la

1. E. Plon, *Leone Leoni et Pompeo Leoni*, pp. 69, 251 et 263.
2. E. Plon, *Leone Leoni*, p. 321; J. Arneth, *Die cinque cento Cameen*, p. 95.

galerie d'Apollon, les bustes des douze Césars. La draperie des épaules est en argent, les têtes sont en pierres dures : Jules César, en calcédoine verte; Auguste, en plasma antique; Tibère, en améthyste; Caligula, en chrysoprase; Claude, en agate d'Allemagne; Néron, en agate sardonisée; Galba, en jaspe blanc; Othon, en cristal de roche; Vitellius, en jaspe vert; Vespasien, en calcédoine blanche; Titus, en corniole; Domitien, en agate veinée. Naples, Florence, Vienne possèdent des bustes du même genre.

On ne sait à quel graveur attribuer ces œuvres non signées, qui révèlent de la part de leur auteur une habileté technique consommée, alliée à la connaissance intime des chefs-d'œuvre grecs et romains. Tel était, en effet, le génie d'imitation de ces artistes de la Renaissance italienne, que bien souvent il nous est impossible de distinguer leurs ouvrages de ceux que l'antiquité nous a légués. Par surcroît d'embarras pour nous, un grand nombre d'entre eux se sont fait une célébrité, non seulement comme imitateurs de l'antique, mais comme particulièrement habiles à retoucher et à retravailler les gemmes antiques. Le beau camée ci-contre paraît être antique (fig. 185. Cabinet des médailles), mais il a sûrement été retouché par l'habile orfèvre et graveur qui l'a entouré d'une richissime monture de style architectural.

Cette déplorable manie de la contrefaçon n'a jamais empêché les amateurs d'autrefois, qui ne se plaçaient pas au même point de vue que nous, de collectionner, aussi bien que les antiques, les gemmes qu'on gravait sous leurs yeux, et même grâce à leurs encouragements,

car chacun d'eux tenait à avoir une imitation ou une reproduction des gemmes qu'il ne pouvait posséder en original. Au xvie siècle, presque tous les princes de

Fig. 185.

l'Europe sont des amateurs, comme l'avaient été, au xve, Paul II et Laurent de Médicis. Mais aucun ne poussa plus loin que le fils de Laurent de Médicis, le pape Léon X (1475-1521), le faste et l'amour des arts ; Charles-Quint, Philippe II, Rodolphe II, François Ier et Henri II sont éclipsés par ce grand pontife, qui avait fait

de Rome le rendez-vous des artistes dans tous les genres.

A côté des papes et des princes, il faut mentionner l'homme, d'un rang plus modeste, qui réunit une des plus merveilleuses collections de camées et d'intailles qui eussent jamais existé jusque-là : c'est Fulvio Orsini (1529-1600), le bibliothécaire et le protégé des Farnèse et de Grégoire XIII. Il réussit à rassembler plus de quatre cents pierres gravées dont le catalogue nous a été conservé[1]. Orsini est le type du collectionneur italien du XVIe siècle, comme Peiresc le sera en France, au XVIIe siècle. Il consacra des sommes énormes à l'accroissement des collections de livres, de gemmes gravées et de médailles, qu'il légua au cardinal Odoardo Farnèse.

Il semble, en vérité, qu'aux XVe et XVIe siècles, quiconque jouissait d'une grande fortune, papes, empereurs ou rois, grands seigneurs ou puissants prélats, la consacrât à encourager les arts, à subventionner les artistes, à collectionner leurs œuvres. Aussi, quel essor! et quelles merveilles enfante le génie humain! Jamais pareille époque se renouvellera-t-elle pour l'humanité? Nous sera-t-il donné de retrouver des Mécènes comme Paul II et Laurent le Magnifique, de revoir une cour comme celle de Léon X, où Michel-Ange et Raphaël vivent côte à côte avec Pierre-Marie da Pescia, le Caradosso et Benvenuto Cellini?

II. — LA RENAISSANCE FRANÇAISE

Des documents d'archives, du XVe siècle, permettent

[1]. P. de Nolhac, *les Collections d'antiquités de Fulvio Orsini*, dans les *Mélanges d'archéologie* de l'École de Rome, 1884.

d'affirmer que la gravure en pierres fines continuait alors à être en honneur en France comme au temps de Charles V et du duc de Berry, et que des artistes avaient, malgré les malheurs des temps, recueilli les traditions des cristalliers contemporains de Pierre Cloet. Dans une addition faite, en 1425, à l'inventaire du trésor de Notre-Dame de Paris, on lit : « Un grant camayeu de couleur cendrée à façon de godet tenant environ trois chopines, garny d'argent doré par le pié et par la bouche, et a ou pié six esmaux de bestes, et est moult bien ouvré de soy, à bestes cornues et feuillages autour. Fut donné le vendredi, quinzième jour de novembre, à l'église par la royne Elisabet, femme du feu Charles VI [1]. »

L'Inventaire du trésor de Charles le Téméraire († 1477) renferme la description d'un riche bouclier dont l'ombilic est décoré d'un camée : « Ung bouclier de fer garny d'or et au milieu ung camahieu d'un lyon entre trois fusilz. » Les trois fusils, emblème adopté par Philippe le Bon († 1467), démontrent que ce camée avait été gravé pour le duc de Bourgogne [2].

Faut-il voir un graveur en pierres fines ou un simple marchand de camées dans ce Jehan Barbedor, signalé en 1494 dans le passage suivant des Comptes royaux : « A Jehan Barbedor, marchant géolier demourant à Paris..., pour ung camaieul pesans trois onces et demye d'or, auquel y a 3 grands camayeulx, dont l'un est une face de Nostre-Dame, le segond saint Michiel, et le tiers la portréture de la face du feu roy Loys (XI) der-

1. Victor Gay, *Glossaire archéol.*, v° Camahieu.
2. L. de Laborde, *Glossaire des émaux*, p. 191.

renier décédé[1]. » Quelle que soit la profession de Barbedor, il est évident que les camées qu'il vend au roi ne sauraient remonter à l'antiquité, puisque les motifs en sont chrétiens.

Une opinion qui ne manque pas d'une certaine vraisemblance prétend que le roi René d'Anjou († 1480) lui-même s'exerça à la gravure sur pierres fines. Des camées exécutés de son temps ornaient un beau reliquaire de Saint-Nicolas-du-Port, près de Nancy, et l'on a quelques raisons de croire que René les avait sculptés ou, tout au moins, en avait donné le dessin ou le modèle. Ce qui est bien certain, c'est que le bon roi, protecteur si ardent des lettres et des arts, grava des médailles, et nous savons que ce genre de gravure va presque toujours de pair avec la glyptique. René, qui aborda tous les genres, la peinture, la sculpture, la miniature, a dû d'autant moins négliger la glyptique que très souvent les personnages de ses compositions picturales ont leurs vêtements ornés de camées. Dans son tableau du *Buisson ardent*, à la cathédrale d'Aix, un camée, où figure le Christ bénissant, brille sur le casque de saint Maurice; la fibule du manteau de l'archange saint Michel est un camée représentant Adam et Ève; l'Enfant Jésus, enfin, tient à la main un camée à l'effigie de sa Mère[2]. N'est-il pas démontré par là que le roi René, comme Charles V et le duc de Berry, affectionnait particulièrement les pierres gravées? Et comme il joignait à ses goûts d'amateur les talents d'un

1. L. de Laborde, *Glossaire des émaux*, p. 191.
2. Voyez Bretagne, dans les *Mémoires de la Société d'archéol. lorraine*, 3ᵉ sér., t. Iᵉʳ (1873), pp. 364-365.

artiste consommé, n'est-il pas naturel de penser qu'il s'essaya en ce genre d'ouvrage comme dans tous les autres? L'Inventaire du château de Pau, rédigé en 1561, renferme la mention d'un camée avec son portrait : « Une agathe où est enlevé le roy René de Cécyle, et douze petis esmerauldes alentour. »

La glyptique n'était donc pas abandonnée en France au xve siècle. Néanmoins, elle demeurait comme par le passé un art peu accessible et peu répandu, tant à cause des difficultés techniques et de l'insuffisance de l'outillage que par suite de la rareté excessive de la matière première.

Fig. 186.

Aussi trouve-t-on plus commode de s'ingénier à adapter aux idées chrétiennes les camées ou les intailles de l'antiquité, et les cristalliers n'hésitent pas à en reprendre le travail au ciseau, pour donner plus de ressemblance au sujet avec la scène chrétienne qu'ils veulent y voir. Une retouche de ce genre se distingue aisément sur une belle et grande sardonyx à trois couches, du Cabinet des médailles, qui originairement représentait un épisode mythologique populaire

dans les temps antiques, la dispute d'Athéna et de Poseidon pour la fondation d'Athènes[1] (fig. 186).

Voyez Athéna et Poseidon debout en face l'un de l'autre, séparés par un arbre. Le dieu de la mer est nu, la chlamyde sur le dos, le pied gauche posé sur un rocher; il s'appuie de la main droite sur son trident; dans la gauche, il tient une grenade qu'il présente à Athéna. La déesse paraît casquée; vêtue d'une robe talaire et d'un ample péplos, elle regarde à terre, indiquant du doigt le sol d'où elle vient de faire surgir l'olivier. Au pied de l'arbre, le serpent Erichthonius et un cep de vigne avec un chevreau. Des sarments de vigne sur lesquels sont perchés des oiseaux sont mêlés aux branches. A l'exergue, divers animaux : deux chevaux et deux lions séparés par un taureau. Le bord de la gemme est taillé en biseau, et sur la tranche on lit en caractères hébraïques le commencement du 6e verset du chapitre III de la Genèse : « Et la femme considéra que le fruit de l'arbre était bon à manger, qu'il était agréable à la vue et appétissant. » Cette inscription du xve siècle nous apprend qu'on voulut voir ici Adam et Ève dans le Paradis terrestre, en dépit du costume et des attributs des deux personnages.

L'inscription hébraïque n'est pas la seule modification qu'on ait fait subir à notre pierre. En l'étudiant attentivement, nous avons reconnu les retouches du lithoglyphe de la Renaissance, quelque habile qu'il se soit montré. Le trident de Poseidon, devenu absurde dans la main du père du genre humain, a disparu; on

[1]. E. Babelon, *le Cabinet des antiques*, pp. 79 et suiv.

n'en a laissé qu'un tronçon dans la main droite du dieu, tandis que primitivement la hampe venait s'appuyer sur le sol. Les plis de la chlamyde ont été refaits; Poseidon tient de la main gauche un objet rond que le graveur moderne a voulu, sans doute, être une pomme pour se conformer au verset biblique, mais qui n'a pas de sens d'après la donnée de la fable antique. Si vous regardez l'ensemble du bloc sur lequel le dieu de la mer pose le pied gauche, y compris le cep de vigne et le chevreau, vous y reconnaîtrez le galbe d'une proue de navire qu'on a ainsi ridiculement travestie. Athéna tenait certainement sa lance avec laquelle elle a fait germer l'olivier : l'arme a disparu. Le casque de la déesse a été aussi modifié, ou plutôt on a essayé de le faire complètement disparaître, étant donné qu'on voulait représenter la mère de l'humanité dans le Paradis terrestre. L'artiste a transformé le bassin du casque en bandelettes qui retiennent la chevelure, tandis que le cimier est devenu une touffe de cheveux relevés. Mais cette dernière modification n'a pu être que très imparfaitement exécutée ; elle nous laisse deviner la forme complète de l'ancien casque qu'il est aisé de reconstituer par la pensée. La métamorphose de l'olivier n'a pas été moins radicale : on en a fait un pommier, dont le feuillage à fines dentelures est caractéristique. La chouette qui devait être perchée sur l'arbre d'Athéna a disparu pour faire place à des branches de vigne et à deux oiseaux. Les animaux de l'exergue, qui représentent ceux du Paradis, sont certainement aussi modernes.

Une circonstance qui nous permet d'affirmer que

ces singuliers remaniements ne sont pas antérieurs au xvᵉ siècle, c'est que ce camée figure déjà dans l'Inventaire du roi Charles V, en 1379, et la mention qui en est faite prouve qu'à cette époque on n'avait pas encore songé à y voir Adam et Ève : « *Item,* un cadran d'or, ou il a ung grant camahieu, ouquel il a ung homme, une femme et ung arbre ou mylieu, et aux coins dudit cadran, a par embas, ung saphir et ung balay, chascun environné de trois perles, et deux perles à l'un des costez, pesant quatre onces cinq estellins. » Le camée quitta la collection royale au milieu des désastres de la guerre de Cent ans, et c'est à la faveur de cet exil, prolongé pendant deux siècles, qu'il subit les retouches que nous avons signalées, et dont les temps antérieurs avaient déjà, d'ailleurs, donné tant d'exemples.

On s'accorde maintenant pour placer à la fin du xvᵉ siècle la gravure d'une intaille conservée au musée du Louvre, et célèbre sous le nom de *Bague de saint Louis* (fig. 187). C'est « un saphir taillé en table, sur lequel la figure d'un roi en pied, debout, nimbé, couronné et portant un sceptre, est gravée en intaille.

Fig. 187.

Elle est placée au chaton d'un large anneau d'or sur le contour duquel des fleurs de lis sont gravées en creux et remplies d'émail noir. On voit auprès de la tête du roi les lettres S. L. L'inscription : C'EST LE SINET DU ROI SAINT LOUIS, est tracée à l'intérieur de l'anneau. Cette bague appartenait autrefois au trésor de l'abbaye de Saint-Denis[1] ». Elle figure pour la pre-

1. Labarte, *Histoire des arts industriels*, t. III, pp. 204 à 207; Barbey de Jouy, *Gemmes et joyaux de la couronne*, pl. XI ; Darcel

mière fois dans l'Inventaire du trésor de l'abbaye, en 1534. On a cru longtemps que cette bague et le saphir gravé remontaient à Philippe le Bel, et Labarte a même voulu voir dans la gravure du saphir un travail byzantin. Mais il faut bien le reconnaître : l'inscription est en lettres gravées et niellées qui ne sauraient être antérieures à la fin du xv® siècle, et de plus, le roi Louis XII est le premier qui se soit fait représenter sur ses sceaux comme l'est ici saint Louis, tenant dans la main droite le globe du monde.

Sous Charles VIII et Louis XII, les rapports politiques de la France avec l'Italie commencèrent à avoir leur contre-coup sur l'art français, en particulier sur l'art du médailleur, qui, chez nous, se transforme à cette époque. Il ne put en être autrement pour la glyptique, si florissante alors de l'autre côté des Alpes : cette influence éclate au grand jour sous François I^{er}.

Nul n'ignore les faveurs et les largesses que ce prince prodigua à l'un des plus habiles médailleurs et graveurs en pierres fines de l'Italie, Matteo dal Nassaro, de Vérone. Matteo, dont l'une des premières œuvres fut une *Descente de croix* sur un jaspe sanguin, où les taches rouges exprimaient le sang des plaies du Christ, comme dans le *Christ en croix*, du musée du Louvre, vit ses débuts encouragés par Isabelle d'Este; puis il vint en France et présenta quelques-unes de ses œuvres à François I^{er}, qui, transporté d'enthousiasme, le retint à sa cour et lui fit une pension.

Matteo travaillait pour le roi de France, dès 1515.

et Molinier, *Notices des émaux et de l'orfèvrerie du musée du Louvre*, supplément, D. 947, p. 573.

Il émerveilla la cour avec un camée sur agate, représentant la tête de Déjanire : telle avait été son habileté à tirer parti des différentes couches de la gemme, qu' « une veine rouge qui traversait accidentellement la pierre avait été adaptée si à propos sur le revers de la peau de lion, que cette peau semblait fraîchement écorchée [1] ». François Ier plaça ce joyau dans son écrin et commanda à Matteo un grand oratoire orné d'une quantité de pierres gravées ; tout le monde voulait avoir des empreintes de ses ouvrages sur cristal de roche, et l'on prisait surtout un groupe de Vénus et l'Amour, d'une pureté idéale de dessin, de matière et de gravure.

Après la bataille de Pavie, en 1525, et la captivité de François Ier, Matteo retourna en Italie ; mais le roi de France, ayant bientôt recouvré sa liberté, le rappelait dès l'année suivante ; le Véronais reprit le chemin de Paris, et il figure dans les comptes des menus plaisirs du roi, en 1529. Il travaillait non seulement pour le roi, mais pour les gentilshommes de son entourage. « Or il advint, raconte M. de La Tour, qu'un seigneur, après avoir commandé un camée, n'offrit à l'artiste, au moment de la livraison, qu'un prix jugé misérable par celui-ci. Matteo, humilié, veut faire cadeau du camée ; le seigneur refuse, et notre Matteo, furieux, brise la pierre à coups de marteau [2]. »

Graveur en médailles aussi bien qu'en pierres fines, Matteo dal Nassaro exécuta, entre autres, la médaille

1. Mariette, *Traité de la gravure en pierres fines*, t. I, p. 120.
2. H. de La Tour, *Matteo dal Nassaro,* dans la *Revue numismatique,* 1893, p. 524.

commémorative de la bataille de Marignan. N'est-il pas curieux de constater qu'il reproduisit en intaille, sur une magnifique calcédoine, le buste même de François Ier, qui forme l'effigie de la médaille (fig. 188)? La collection nationale renferme aussi un grand camée sur sardonyx qui n'est que la copie d'un autre type monétaire créé par Matteo : celui de la médaille commémorative de la victoire de Cérisoles (1541); ce camée aussi a dû être exécuté par Matteo, ou sous sa direction par l'un de ses élèves. Moins certaine est l'attribution à l'artiste véronais d'un camée du Cabinet impérial de Vienne qui représente Dieu le Père recevant les prières de Noé et de sa femme, entourés de tous les animaux sortis de l'arche[1]. Enfin nous signalerons, au Cabinet des médailles, une gemme intaillée d'une bataille; l'inscription O P. N S., gravée sur une enseigne militaire, a été interprétée : O *Pus* Na*Ssari*[2].

Fig. 188.

En 1531[3], Matteo installa sur la Seine « une taillerie de pierres dures, la première qui fut créée en France, celle du bateau-moulin de la Gourdayne... Ce bateau était appelé moulin, parce que sa machinerie était mise en mouvement par des roues hydrauliques semblables à celles des moulins ordinaires. Il était amarré sur le bras droit de la Seine, dans le voisinage du logis royal des Étuves, où François Ier avait

1. J. Arneth, *Die cinque cento Cameen*, p. 42, et pl. I, n° 27.
2. Chabouillet, *Catalogue des camées*, n° 2482.
3. H. de La Tour, *loc. cit.*, p. 525.

installé son protégé Matteo... » La dernière mention qui soit faite de Matteo dans les Comptes de François Ier est datée de 1538. L'artiste véronais mourut en 1547 ou 1548, peu de mois après son royal protecteur. Des élèves que Matteo dal Nassaro avait formés, et qui travaillèrent sous sa direction, perpétuèrent après lui l'art de la gravure en pierres fines dans notre pays. L'un deux s'appelait Guillaume Hoison : un compte des menus plaisirs du Roi, de 1530, fait mention d'une somme de 448 livres, payée à Guillaume Hoison, lapidaire à Paris, « pour une Notre-Dame d'agathe garnie de neuf grosses perles, d'ung saphir et de deux rubis... et ung poignart ayant le manche de cristal et garny par la guesne de trois camayeux [1] ».

En 1541, le livre des dépenses de Marguerite d'Angoulême porte la rubrique suivante : « A Jehan Vinderne, tailleur de camayeulx, pour avoir taillé une grande amatiste de 7 poulces de haut (par ordre de la reine), 150 livres [2]. »

Des documents contemporains nous ferons connaître sans nul doute, dès qu'on voudra les rechercher, les noms d'autres graveurs en pierres fines qui ont vécu dans la familiarité et sous la protection de François Ier, de Henri II, de Diane de Poitiers et de Catherine de Médicis. Quant aux ouvrages en pierres dures gravés à cette époque, ils abondent dans les collections publiques (fig. 189 et 190). A Paris, le Cabinet des médailles, — pour les camées et les intailles, — la galerie d'Apollon, au musée du Louvre, — pour les

[1]. J. Labarte, *op. cit.*, t. III, p. 211.
[2]. V. Gay, *Glossaire archéol.*, v° *Camahieu*.

aiguières, les drageoirs, les coupes aux formes élégantes, creusés dans les agates, le jade, le cristal de roche, le lapis-lazuli, — renferment la plus grande partie des trésors en ce genre rassemblés par ces princes éclairés. L'Inventaire rédigé sous François II, le 15 janvier 1560, « des joyaulx d'or et autres choses précieuses trouvées au Cabinet du Roi, à Fontainebleau », constate l'existence d'une admirable galerie d'objets d'art en pierres fines que les guerres de religion ne parvinrent heureusement pas à disperser totalement. Le camée de la page suivante (fig. 191. Cabinet des médailles), dans lequel on a voulu reconnaître Marie Stuart, a vraisemblablement fait partie de cette collection.

Fig. 189.

Fig. 190.

Charles IX hérita le goût des antiquités à la fois des rois ses prédécesseurs et de sa mère Catherine de Médicis, et, sans les malheurs de son temps, il eût porté la collection royale à un degré de splendeur inconnu jusque-là. Sous son règne et plus tard, sous Henri IV, trois graveurs en pierres fines sont honorés de la faveur et de la protection royales : Olivier Codoré, Julien de Fontenay et Guillaume Dupré.

Longtemps on a cru que le nom de Codoré ou Coldoré n'était que le pseudonyme ou le sobriquet de Julien de Fontenay. Mais un document émané de la chancellerie

Fig. 191.

du roi Charles IX a récemment permis d'établir entre les deux graveurs contemporains une distinction formelle. Olivier Codoré vécut jusque sous le règne de Louis XIII.

Julien de Fontenay figure comme graveur en pierres fines sur l'État de la maison du Roi en 1590. On le trouve ensuite nommé dans des lettres patentes de Henri IV, du 22 décembre 1608, portant privilèges en faveur des artistes logés sous la grande galerie du

Louvre. Henri IV, qui le qualifie son « valet de chambre et graveur en pierres précieuses », porta ses gages à cent livres. Telle était sa renommée qu'il fut appelé en Angleterre par la reine Élisabeth, pour graver le portrait de cette princesse.

Enfin, Guillaume Dupré, qui, comme médailleur, atteignit une si grande célébrité, cultiva aussi l'art de la glyptique. M. Chabouillet, qui l'a démontré[1], cite quelques intailles signées de ses initiales. Celle-ci (fig. 192) est le portrait de Maurice de Nassau, prince d'Orange; sur la tranche du buste on lit les trois initiales G. D. F. (*Guillelmus Dupré fecit*).

Fig. 192.

La collection royale n'ayant pas été dispersée depuis Henri IV, il est hors de doute que la plupart des camées et intailles du Cabinet des médailles, qui furent gravés par ordre du Roi, à la fin du XVIᵉ ou au commencement du XVIIᵉ siècle, sont des œuvres de Codoré, de J. de Fontenay ou de G. Dupré (fig. 193 et 194). Mais comment attribuer à l'un ou à l'autre de ces maîtres éminents ces gemmes nombreuses, parmi lesquelles il s'en trouve qui méritent d'être considérées comme les chefs-d'œuvre de la glyptique

Fig. 193.

1. Chabouillet, *Guillaume Dupré, graveur en pierres fines* (in-8º, 1875; supplément en 1880).

française? L'histoire de la gravure en pierres fines dans notre pays est encore à écrire, et les documents qui

Fig. 194.

doivent la constituer sont restés, pour la plupart, enfouis dans les archives : peut-être nous aideront-ils, un jour, à reconstituer l'œuvre personnelle de

chacun des artistes dont nous n'avons guère fait que prononcer les noms.

Après avoir mis fin aux horreurs de la guerre civile, Henri IV put donner un libre essor à sa passion pour les arts et ce qu'on appelait alors les curiosités. Il manifestait un goût particulier pour les pierres gravées : la poignée de son épée était ornée de camées sur coquilles, et l'on peut voir encore, au Cabinet des médailles, douze petits camées sur sardonyx, qui représentent les douze Césars : ces pierres formaient les boutons du pourpoint royal.

En l'année 1602, dans le but de reconstituer la collection de médailles, gemmes gravées et autres antiquités qu'avaient formée François Ier, Henri. II, Catherine de Médicis et Charles IX, et que les troubles civils avaient en partie démembrée, Henri IV fit venir de Provence, pour l'attacher à sa personne, le sieur Rascas de Bagarris, avocat au parlement d'Aix, qui possédait déjà un cabinet de curiosités et avait initié Peiresc à la connaissance des antiquités et médailles[1]. Le roi nomma ce gentilhomme son *ciméliarque,* et il retint ses gemmes et médailles pour les réunir aux débris de la collection royale, dans le château de Fontainebleau : les pierres gravées de Bagarris étaient au nombre de 957, dont 200 camées; on y voyait entre autres notre buste de Cicéron, signé de Dioscoride (fig. 118). De beaux projets furent élaborés, que la mort du Roi, en 1610, vint soudain réduire à néant : ils ne devaient être repris qu'un demi-siècle plus tard.

1. Tamizey de Larroque, *les Correspondants de Peiresc* XII, *Pierre Antoine de Rascas, sieur de Bagarris* (in-8º, 1887).

CHAPITRE IX

I. — LES XVIIᵉ ET XVIIIᵉ SIÈCLES.

Après la mort de Henri IV, la glyptique cessa, pour un temps, d'être encouragée en France, et peu après 1611, le ciméliarque du roi, Bagarris, remercié de ses services, reprit tristement, avec ses gemmes et ses médailles, le chemin de la Provence. Quelques camées d'un style assez banal, à l'effigie de Louis XIII, d'Anne d'Autriche, du cardinal de Richelieu, de Louis XIV enfant et de Mazarin sont à peu près les seules œuvres qui représentent, au Cabinet des médailles, cette période d'abandon.

Sans doute, les amateurs de pierres gravées ne manquent pas en France au xviiᵉ siècle, mais ils recherchent surtout les œuvres anciennes. A leur tête figure Gaston d'Orléans, frère de Louis XIII : ce prince avait réuni, outre des médailles, des antiques et des curiosités de toute sorte, une très remarquable collection de gemmes, qu'il tenait en majorité du président de Mesmes, lequel les avait acquises de Louis Chaduc, conseiller au présidial de Riom, qui lui-même les avait recueillies en Italie. En mourant, en 1660, le duc d'Orléans légua ses collections à son neveu, le roi Louis XIV, et c'est en partie grâce à cette libéralité

princière que le Cabinet des médailles se trouve être aujourd'hui la plus importante des collections de camées et d'intailles qui existent.

Devenu possesseur d'un riche cabinet de gemmes, Louis XIV sut se mettre à la hauteur des circonstances : guidé par Colbert, il prit goût à ces collections, ne négligeant aucune occasion de les accroître, faisant venir du Levant et d'Italie des médailles et des pierres gravées, en achetant de tous côtés sans relâche et sans compter. La plus importante de ses acquisitions fut celle du cabinet de Lauthier, d'Aix, qui avait rassemblé les débris des cabinets de Peiresc et de Bagarris.

En 1684, on transféra au palais de Versailles les médailles et les pierres gravées de la collection royale, et on les installa dans de magnifiques meubles, auprès des appartements privés du Roi, qui venait les visiter tous les jours, au sortir de la messe. Plusieurs églises ou monastères, notamment les bénédictins de Saint-Èvre de Toul, furent sollicités de céder au Grand Roi les plus belles gemmes de leur trésor. Fesch, un professeur de Bâle, lui donna l'Achille citharède de Pamphile (fig. 121); les collections du président de Harlay, d'Oursel et de Thomas Lecointe furent acquises vers le même temps. Mais si Louis XIV se montra ainsi un véritable amateur, au goût fin et judicieux, nous ne voyons point se grouper autour de lui des artistes comme il s'en est rencontré à la cour des Médicis, de Paul II, de Léon X, de François Ier, et même de Henri IV. On ne connaît pas l'auteur de ce beau camée de la collection nationale (fig. 195) où l'effigie royale ressemble à celle des médailles de la fin du xviie siècle.

C'est plutôt, semble-t-il, à la cour d'Autriche que les rares graveurs, héritiers des maîtres de la Renaissance, paraissent s'être assuré un dernier refuge.

Fig. 195.

Misseroni, qui, nous l'avons vu, avait quitté l'Italie, appelé à la cour de Rodolphe II, se fixa définitivement à Vienne, et ses enfants y vécurent, continuant les traditions de leur père : nous y trouvons Ambroise, Octave et Denis Miseron au commencement du xviie siècle. Plus tard, Ferdinand-Eusèbe Miseron, fils de Denis, anobli et devenu seigneur de Lisom, fut

confirmé dans les privilèges de ses ancêtres comme graveur de la cour, par l'empereur Léopold Ier.

Un autre Italien, Alessandro Masnago, fils du graveur milanais Antonio Masnago, également attiré à la cour d'Autriche par Rodolphe II, grava de nombreux camées et intailles, qui sont encore aujourd'hui dans la collection impériale de Vienne [1]. Vers le même temps, nous rencontrons, en Allemagne, Lucas Kilian, surnommé pompeusement « le Pyrgotèle allemand », Christophe Schwargen († 1600); Georges Hœfler; Daniel Engelhard; Gaspard Lehmann, qui inventa des machines pour graver le verre dit cristal de Bohême; Georges Schweiger, de Nuremberg, qui grava, en 1643, un beau portrait de Ferdinand III; on cite aussi de lui divers sujets religieux; une de ses principales œuvres fut vendue 60,000 florins en Russie [2].

En Italie, d'assez nombreux artistes, bien que fort inférieurs à ceux du xvie siècle, jouissent de la protection des papes et des empereurs, en particulier de Paul V (Borghèse) et de Ferdinand II. Ce sont, entre les plus remarquables : Perriciuoli, à Sienne; Chiavenni et Vaghi, à Modène; Carrione, à Milan; Adoni, à Rome; Castrucci, Giaffieri, Monicca, Gasparini. Un Français, Suson Rey, alla s'établir à Rome, où il acquit une certaine réputation : on vantait beaucoup son portrait de Carlo Albani, le frère du pape Clément XI [3].

Une œuvre remarquable valut à son auteur, Calabresi, de la part du pape Grégoire XIII, la remise de

1. J. Arneth, *Die cinquecento Cameen*, pp. 29-30.
2. J. Arneth, *Die cinquecento Cameen*, p. 80.
3. C.-W. King, *Antique gems and rings*, t. I, p. 432.

là peine de l'emprisonnement perpétuel à laquelle il avait été condamné pour meurtre; le sujet en était Mars et Vénus pris au piège par Vulcain[1]. Cet artiste fécond signe parfois : D. CALABRESI FECE IN ROMA.

A Ferrare, la famille Sirletti attirait les regards de tous les amateurs de pierres gravées. Son représentant le plus illustre, Flavio Sirletti, appelé par le pape, vint s'installer à Rome, où il mourut le 15 août 1737. « On ne connaît, dit Mariette, presque aucun graveur moderne qui l'égale pour la finesse de la touche, ni dont le travail approche davantage de celui des Grecs. » Il a reproduit sur pierres fines les plus belles des statues antiques de Rome, quelquefois en modifiant leurs attributs à sa guise : l'Hercule Farnèse, l'Apollon du Belvédère, le Bacchus sur une panthère de la galerie Justinienne, dont il fit un Mercure, le Caracalla du palais Farnèse, le Laocoon, qui passe pour son chef-d'œuvre. Il exécuta aussi de nombreux portraits. Comme la plupart des graveurs modernes, il inscrit sur ses œuvres son nom en lettres grecques, pour imiter les anciens : Φ·Σ ou simplement ΦΛΑΒΙΟΥ.

Les deux fils de Flavio exercèrent à Rome la même profession que leur père; ils s'appelaient Francesco et Raimondo; l'aîné signe ΦΡΑΓΚ·ΣΙΡΛΗΤΟΣ.

Andrea Borgognone et Stefano Mochi sont signalés comme graveurs florentins vers la fin du XVIIe siècle. Domenico Landi, de Lucques, travaillait à Rome au commencement du XVIIIe; en 1716, il grava sur calcé-

1. C.-W. King, *op. cit.*, p. 428.

doine un buste d'Auguste que lui avait commandé le marquis de Fuentes, ambassadeur du Portugal auprès du Saint-Siège.

Giovanni Costanzi et son fils Carlo Costanzi sont les graveurs romains les plus en vogue au xviiie siècle. Le second, Carlo, né à Naples en 1703, grava quelques diamants qui témoignent d'une grande habileté technique. Ses chefs-d'œuvre sont le portrait en camée du cardinal Georges Spinola; le portrait de l'impératrice Marie-Thérèse sur un très grand saphir oriental; enfin celui du pape Benoît XIV sur une belle émeraude qui lui coûta deux ans et demi d'un travail assidu. Les pierres gravées par cet habile artiste, dit Mariette, sont répandues dans toute l'Europe, « et l'on prétend que personne entre les modernes n'a aussi bien gravé que lui la tête d'Antinoüs, ce qui est cause qu'on la lui a fait répéter une infinité de fois. Ses copies en ont souvent imposé même à des connaisseurs, qui prétendaient être fort clairvoyants; et tel est l'effet qu'a produit cette belle copie de la Méduse, dont l'original, admirablement gravé par Solon, est dans le cabinet de Strozzi[1] (fig. 198), et qui fut exécutée, en 1729, pour M. le cardinal de Polignac. Combien de gens y ont été trompés, au premier coup d'œil? Il est vrai que, pour mieux séduire, la copie a été faite sur une calcédoine précisément de même grandeur et de même couleur que l'original, et que tout, jusqu'au nom de l'ancien graveur, est copié dans la plus grande exactitude ».

Dans le cours du xviiie siècle, les graveurs italiens

1. Aujourd'hui au Musée britannique. Murray et Smith, *Catal. of engrav. gems*, n° 1256; cf. ci-dessus, p. 161.

sont si nombreux que nous ne saurions songer à les énumérer tous ; les noms les plus saillants seuls peuvent retenir notre attention. Au milieu du siècle, on mentionne à Florence, L.-M. Weber, A. Santini, Giov. Cavini, A. Ricci ; à Livourne, Girolamo Rossi ; à Venise, F.-M. Fabii et Masini ; à Naples, F. Ghinghi et Antoine Pichler. Ce dernier, né en 1700, à Brixen, dans le Tyrol, s'installa à Naples en 1730, et fut la souche d'une famille illustre dans l'histoire de la gravure en pierres fines ; il excellait à graver des Vénus et des Amours ; il signe A·Π., initiales de son nom en grec. M. ASCHARI, 1725, telle est la signature d'un artiste de mérite, sur lequel nous ne possédons pas d'autres renseignements. Un graveur florentin, Felice Barnabe, a signé des ouvrages de son seul prénom ΦΕΛΙΞ, et ses œuvres ont souvent été confondues avec celles du graveur grec de ce nom qui vivait dans le 1er siècle de notre ère. Francesco Borghigiani, né à Florence en 1727, commença sa réputation avec une belle tête d'Alexandre. Il était à Rome en 1751, où il exécuta sur camées les portraits de Socrate, de Tibère, de Faustine, et sur intailles Régulus et une tête de nègre. On connaît des gemmes qui portent la signature de sa fille Anna : ΑΝΝΑ ΒΟΡΓΙΓΙΑΝΟC ΕΠΟΙΕΙ. Passaglia, à la fois graveur et lieutenant dans la garde du pape, dans la seconde moitié du xviiie siècle, signe ΠΑΖΑΛΙΑΣ. Rega, de Naples, qui florissait à la fin du xviiie siècle, est signalé par Visconti comme un éminent artiste qui traitait les sujets mythologiques aussi bien que les anciens ; il signe ΡΕΓΑ.

A la fin du xviiie siècle et au commencement de

celui-ci, les graveurs italiens qui jouissent de la faveur du public sont : à Rome, Berini, Santarelli, Capperoni, Cérbara, Giuseppe Girometti, dont le fils Pietro soutint noblement la légitime réputation; à Naples, la signora Teresa Talani et Jean Pichler, fils d'Antoine Pichler. Antoine, que nous avons vu venir du Tyrol pour s'installer à Naples en 1730, eut deux fils, l'un, d'un premier lit, Jean Pichler, et l'autre, d'un second lit, Louis Pichler, beaucoup plus jeune, qui devint l'élève de son frère. Jean Pichler, le plus illustre de la famille, mérita d'avoir un biographe[1]; il signe ΠΙΧΛΕΡ et ses œuvres sont aussi excellentes que nombreuses; en dehors des portraits de contemporains, il travailla généralement d'après l'antique, et il doit compter parmi les graveurs en pierres fines qui réussirent le mieux à se rapprocher du style et de la technique des œuvres gréco-romaines. D'une fécondité extraordinaire, il n'avait pas quatorze ans lorsqu'il mit, pour la première fois, la main au touret, et il exécuta deux de ses plus belles œuvres, *Hercule étouffant le lion* et *domptant le taureau*, lorsqu'il avait dix-sept ans à peine. Il paraît, au dire de son biographe, que n'ayant aucune préoccupation mercantile, il se laissa longtemps naïvement exploiter par un marchand d'antiquités de Rome, « qui lui portait chaque jour des sardonyx, des cornalines, des agates et d'autres pierres orientales qu'il lui faisait graver pour un prix très borné. Pichler répétait le plus souvent les sujets qui trouvent le plus de débit; ces pierres

1. Dans *le Magasin encyclopédique*, t. III (1797), pp. 472 et suiv.

passaient pour antiques, ce qui occasionnait souvent des disputes entre les propriétaires, qui taxaient réciproquement leurs pierres de copies, tandis que réellement elles étaient toutes originales, mais modernes. Pichler disait avoir répété plus de douze fois le sujet de Léandre à la nage, avec une tour dans le fond, à laquelle Héro attache un fanal, ainsi que celui d'Achille traînant le corps d'Hector autour des murs de Troie ». Pichler copia un grand nombre des statues antiques des musées de Rome ou même d'autres villes; il imita la plupart des gemmes antiques les plus célèbres. Bien qu'il ne puisse passer pour un vulgaire faussaire, il est bon cependant de retenir cet aveu de son panégyriste : « Il a fait passer quelques-unes de ses intailles comme antiques pour se moquer de quelque prétendu connaisseur et punir ceux qui avaient critiqué ses ouvrages; mais jamais il n'en a demandé un plus haut prix que pour un ouvrage qu'il aurait avoué moderne et de sa propre main. »

Telle fut la réputation de Jean Pichler et la vogue de ses œuvres que des graveurs, ses contemporains, allèrent jusqu'à inscrire son nom sur des gemmes qui n'étaient pas de lui : on le traitait comme un antique. Il mourut à Rome en 1791. Son frère Louis Pichler, qui signe Λ· ΠΙΧΛΕΡ, atteignit aussi une grande réputation au commencement de ce siècle, comme nous le verrons bientôt. Pour le moment, avant de quitter le xviii^e siècle, retournons en Allemagne et en France, où nous allons assister à une activité encore plus développée et plus féconde que celle que nous venons de passer en revue trop sommairement.

Philippe-Christophe de Becker, né à Coblentz en 1675, mort à Vienne le 8 mai 1743, est regardé par Mariette comme le meilleur graveur en pierres fines de l'Allemagne; on cite de lui surtout un portrait de l'empereur Charles VI; quand il signe ses ouvrages, c'est sous l'une de ces deux formes : P. C. B., ses initiales, ou D. BECKER.

Christophe Dorsch, de Nuremberg (1676-1732), artiste médiocre, inonda l'Allemagne de ses gravures : portraits de papes, d'empereurs, de rois de France et d'autres souverains ou personnages célèbres. Un grand nombre de ses œuvres formèrent le cabinet d'Ebermayer, qui les publia. Les deux filles de Dorsch s'adonnèrent aussi, avec un succès de commerce, à la gravure en pierres fines : l'une, Susanne-Marie Dorsch, mariée à Jean-Justin Presler, de Nuremberg, copia avec habileté la tête de Méduse signée de Solon qui se trouve aujourd'hui au Musée britannique (fig. 198). Marc Tuscher, aussi originaire de Nuremberg, travailla successivement à Rome, en Angleterre et en Danemark; il signe parfois en grec, simplement **ΜΑΡΚΟC**. Jacques Abraham, de Berlin, grava sur cornaline une remarquable tête de Marie-Thérèse conservée dans la collection impériale de Vienne.

L'artiste qui jouit plus particulièrement de la protection de Marie-Thérèse est Louis Siriès, dont le musée de Vienne possède les ouvrages les plus importants. Siriès était un orfèvre français qui alla s'établir à Florence, où, en 1740, il devint directeur des travaux en pierres dures. Actif et fort habile, dès 1757 ses œuvres étaient si nombreuses qu'on en publiait le cata-

logue sous ce titre : « Catalogue des pierres gravées par Louis Siriès, orfèvre du roi de France, présentement directeur des ouvrages en pierres dures de la galerie de S. M. impériale à Florence. » (Florence, 1757, in-4º.) Ce catalogue comprend jusqu'à cent soixante-huit numéros.

La reine Marie-Thérèse acheta tous ces camées et beaucoup d'autres encore. Le directeur du Cabinet de Vienne, M. de France, en prenant possession de cette imposante collection, l'apprécie en ces termes : « Tous ces ouvrages en gravure en pierres dures sont de M. Louis Siriès, à Florence, âgé de soixante-dix ans, qui a trouvé l'art de graver en relief avec des fonds plats, dans une perfection qui surpasse celle de tous les anciens et modernes ; qui mérite, pour le peu de temps qu'il a employé pour faire toutes ces pièces où il y a quelque mille figures entières, d'être regardé comme un phénomène du genre humain. Écrit à Vienne, en recevant le grand onyx du Trésor impérial, où j'ai fait graver par lui-même, en relief, toute l'auguste famille en portrait entier, qui consiste en Leurs Majestés, quatre archiducs et huit archiduchesses (ainsi 14 portraits). A Vienne, 1756. » Nous reproduisons (fig. 196) l'œuvre considérable dont il est parlé ici, et qui représente l'empereur François Ier avec la reine Marie-Thérèse, entourés de toute la famille impériale d'Autriche. Au revers, on lit la signature de l'artiste : LVD.SIRIES SCALP.FLOR. C'est le plus grand des camées que Marie-Thérèse ait fait exécuter par Louis Siriès; elle le lui paya 2,681 florins[1].

1. Arneth, *Die cinque cento Cameen*, pp. 75-78.

Louis Siriès signait parfois simplement de ses initiales L. S. Il exécuta non seulement des camées et des intailles, mais des coupes, de petits bibelots et en particulier des tabatières en lapis-lazuli très recherchées par les amateurs contemporains.

Jean-Laurent Natter, né à Biberach, en Souabe, en 1705, mort à Saint-Pétersbourg en 1763, remplit la

Fig. 196.

charge de graveur de la monnaie d'Utrech, et fut ainsi, comme tant d'autres, à la fois graveur en médailles et en pierres fines. Assez peu satisfait de son sort, d'humeur chagrine et voyageuse, il travailla successivement en Suisse, en Italie, à Venise, en Angleterre, en Danemark, en Suède, en Russie. La plupart des souverains et des plus puissants personnages de l'Europe, en particulier Christian VI, roi de Danemark, Guillaume IV, prince d'Orange, et le cardinal Alexandre Albani, lui firent exécuter des travaux en pierre dure. Il signe de son nom allemand, en lettres grecques, **ΝΑΤΤΕΡ**, ou

bien du mot grec ΥΔΡΟΥ, *serpent,* parce que *Natter* signifie *serpent* en allemand (fig. 197).

Fig. 197.

Quel que fût son talent de graveur, nous sommes surtout redevables à Natter d'un *Traité de la méthode antique de graver en pierres fines comparée avec la méthode moderne* (Londres, 1754). Nous recueillons dans ce livre de précieuses confidences sur les sentiments qui animaient les graveurs en pierres fines des derniers siècles vis-à-vis des œuvres des lithoglyphes grecs et romains. Ainsi, nous avons maintes fois déjà signalé la déplorable manie qu'eurent ces artistes de retoucher les pierres gravées antiques, en y inscrivant un nom célèbre de graveur grec, ou bien en plaçant, sur leurs propres œuvres, un nom illustre dans les fastes de la glyptique gréco-romaine. Natter a pratiqué lui-même cette fâcheuse coutume, et, à propos du blâme que Mariette adresse judicieusement aux artistes à ce sujet, il se justifie comme il suit :

« M. Mariette se fâche presque contre ceux qui mettent aujourd'hui des inscriptions grecques sur les pierres gravées. Mais il n'y a de blâmable que celui qui vend à dessein de telles gravures modernes pour des antiques. A peine étais-je arrivé à Rome, que le chevalier Odam m'engagea à copier la Vénus de M. Vettori, à en faire une

Danaé et à y mettre le nom d'*Aulus*. Je vendis ensuite cette pièce (que je regarde comme une bagatelle) à M. Shwanav, qui était alors gouverneur d'un jeune prince de Dieterichstein et qui paraissait faire grand cas de cet ouvrage qu'il savait être de ma façon. Je n'ai pas honte non plus d'avouer que je continue encore aujourd'hui à faire de telles copies, toutes les fois qu'on me les commande. Mais je défie toute la terre de me convaincre que j'en aie jamais vendu une seule comme antique... En parlant d'une copie que M. Costanzi a faite de la fameuse Méduse de Strozzi, Mariette loue fort les lettres grecques du nom de *Solonos*, qu'il y a gravé, mais qui sont très mal copiées, de même que plusieurs autres de ses copies où il a mis le faux nom de quelque graveur grec. J'ai aussi vu dernièrement à Dresde une tête de jeune Hercule de sa façon, avec le nom de *Gnaios*. »

Quand bien même on admettrait la sincérité et la bonne foi de Natter et de tous les artistes, il n'en est pas moins vrai que les gemmes fausses, — car nous ne pouvons les appeler autrement au point de vue archéologique, — se sont répandues à profusion dans le monde des amateurs et ont donné lieu, après eux, à des duperies sans fin. Les noms de Phrygillos, de Pergamos, d'Olympios, d'Onatas, de Pyrgotèle, d'Athénion, de Cronios, de Dioscoride, de Solon, d'Aspasios, d'Agathopus, de Pamphile, d'Eutychès, d'Hyllus, d'Aulus, d'Epitynchanus, d'Evodus, de Tryphon et de tous les autres graveurs grecs et romains connus dans les trois derniers siècles, ont ainsi été profanés et prodigués sur des gemmes, les unes antiques, les autres modernes,

qui s'étalent aujourd'hui dans toutes les collections publiques. Il faut lire dans les écrits des meilleurs juges en cette matière, tels que : Raoul Rochette, Panofka, Kœhler, H. Brunn, Chabouillet, King, Furtwængler, Murray et vingt autres savants contemporains, les embarras et les hésitations qu'on éprouve à se prononcer pour ou contre l'authenticité de la plupart des signatures qu'on relève sur les pierres fines. Nous ne saurions songer à entrer ici dans cet examen délicat, mais nous ne ferons aucune difficulté d'avouer que l'habileté diabolique avec laquelle ces œuvres ou ces signatures sont gravées nous jette dans une perplexité d'autant plus grande que les pierres gravées, à l'inverse des monnaies ou des autres monuments, n'ont jamais de patine, et qu'ainsi aucun caractère extérieur ne révèle, le cas échéant, leur modernité; observez, d'autre part, que les sujets gravés sont souvent des copies d'œuvres antiques, copies qui peuvent avoir été exécutées à n'importe quelle époque. Pourtant, comme nous l'avons déjà dit, les caractères paléographiques de l'inscription trahissent parfois la main du faussaire, comme sur la Méduse Strozzi (fig. 198), aujourd'hui au Musée britannique; la gemme, trouvée à Rome au commencement du xviii⁰ siècle, est antique [1], mais Natter ou l'un de ses émules y a gravé la signature ΣΟΛΟΝΟΣ, dont la modernité est révélée par la forme donnée aux caractères. Parfois, le procédé du faussaire se trouve démasqué d'une manière assez inattendue. C'est ainsi qu'il existe au Musée britannique,

[1]. Murray et Smith, *A Catalogue of engraved gems in the British Museum*, p. 148, n° 1256 ; cf. ci-dessus, p. 161.

une cornaline représentant un sphinx que son style remarquable permet de classer au IVe siècle avant notre ère[1]; mais, dans le champ, on a inscrit, à l'époque de la Renaissance, la signature ΘΑΜΥΡΟΥ, dans le but d'attribuer l'œuvre à un artiste grec du nom de Thamyras. Un tel graveur n'a jamais existé. Le nom a été emprunté à une autre gemme antique qui se trouve aujourd'hui également au Musée britannique ; seulement ici, étant données la grandeur et la grossièreté des lettres, nous sommes visiblement en présence du nom du possesseur de la gemme. C'est ce nom qui, pris pour une signature d'artiste au XVIe siècle, a été reproduit sur une autre gemme. Nous connaissons à peu près une dizaine de pierres antiques ou modernes sur lesquelles est gravée la signature ΑΛΛΙΟΝ ou ΑΛΛΙΩΝΟC. Or, ce prétendu graveur Allion n'a dû, semble-t-il, son existence imaginaire qu'à une erreur de lecture commise dans le courant du XVIe siècle. La galerie de Florence possède, en effet, une cornaline antique représentant le buste d'un athlète; dans le champ se trouve en deux

Fig. 198.

1. Murray et King, *Catal. of engraved gems*, n° 1346.

lignes le mot ΔΑΛΙΟΝ, qui offre tous les caractères de l'authenticité et n'est autre que le nom même de l'athlète. On a lu, par erreur, ΑΛΛΙΟΝ, et ce nom a été regardé comme une signature; mais on ne s'arrêta pas en si beau chemin, et le nom d'Allion, tantôt au nominatif, tantôt au génitif, fut gravé sur une quantité d'œuvres antiques ou modernes. C'est enfin à des supercheries ou à des erreurs de même nature que des noms tels que Aetion, Masinos, Admon, Nicomachos, Neisos, Hellen, Heios, Miron, Ammonios, Hermaiscos, Epitonos, Carpos, Pharnacos, Alpheos et nombre d'autres ont pris rang trop longtemps parmi les graveurs de l'antiquité[1]. Loin de nous la pensée de récriminer contre les artistes des derniers siècles, puisque toute idée de lucre et de tromperie était, dit-on, bannie de leur esprit; il n'en est pas moins vrai que leurs contrefaçons multipliées jettent la perturbation dans la critique des gemmes gravées. Si Natter a pu écrire que l'art de graver les pierres fines est le plus pénible de tous les arts, nous pouvons, à notre tour, sans crainte d'être contredit, affirmer que de toutes les branches de l'archéologie, l'étude des pierres gravées est, pour l'authenticité des monuments, la plus difficile et la plus délicate.

Gottfried Kraft, de Dantzig, fut le principal élève de Natter; connu à Rome sous le nom de *il Tedesco*, il se fit une certaine réputation vers 1760. Enfin, Jean

1. Voyez surtout A. Furtwængler, *Studien über die Gemmen mit Kunstlerinschriften*, dans le *Iahrbuch des kais. deut. archaeol. Instituts*, 1888 et 1889.

Hug, de Neufchâtel, en Suisse, qui vivait vers le même temps, mérite aussi d'être mentionné[1].

L'Angleterre, après avoir été longtemps tributaire du continent et avoir appelé les artistes étrangers, en produisit quelques-uns à son tour. Charles-Christian Reisen, fils d'un graveur danois, vint s'établir à Londres, où il mourut en 1725, non sans avoir fait quelques élèves, au nombre desquels on cite Claus et Smart, les émules de Thomas Simon. Parmi les œuvres les plus remarquables de ce dernier figurent des portraits d'Olivier Cromwell et de lord Clarendon, premier ministre de Charles II. Comme presque tous les graveurs en pierres fines, Thomas Simon était aussi médailleur[2]. Nous verrons ses descendants, presque jusqu'à nos jours, s'illustrer aussi dans la glyptique et la gravure en médailles.

Wray, de Salisbury, mort en 1770, signe ses œuvres en grec : **ΟΥΡΑΙΟΣ**. L'Écossais Seaton est signalé comme le plus grand graveur de Londres de son temps; on fait la même réputation à L. Marchant (1755 à 1812) qui signe tantôt **MARCHANT**, tantôt **ΜΑΡΧΑΝΤ ΕΠΟΙΕΙ**. Citons encore les deux frères Charles et William Brown, Harris et R.-A. Burch, qui mourut en 1814.

En France, le XVIII^e siècle, et en particulier l'époque de M^{me} de Pompadour, pourrait s'appeler la période de splendeur de la glyptique moderne. Tout d'abord, des artistes de second plan, tels que les deux Maurice,

[1]. Sur tous ces artistes modernes, voyez surtout H. Bolzenthal, *Skizzen zur Kunstgeschichte der modern Medaillen-Arbeit* (1429-1840). Un vol. in-8°; Berlin, 1840.

[2]. J.-F. Leturcq, *Jacques Guay*, p. 4.

père et fils, d'origine milanaise, et J.-B. Certain, qui fit une copie de la cornaline dite *cachet de Michel-Ange*, méritent à peine d'être tirés de l'oubli. Il faut prononcer un jugement moins sévère sur François-Julien Barier, qui, né à Laval en 1680 et mort à Paris en 1746, obtint le titre de graveur ordinaire du Roi en pierres fines. Il excellait, paraît-il, dans les sujets microscopiques ; ses portraits de Fontenelle et du marquis Rangoni le mirent hors de pair, et Voltaire le cite dans un quatrain adressé à une dame à qui il envoyait une bague avec son portrait :

> Barier grava ces traits destinés pour vos yeux;
> Avec quelque plaisir daignez les reconnaître.
> Les vôtres dans mon cœur furent gravés bien mieux;
> Mais ce fut par un plus grand maître.

Jean-Conrad Muller, né à Strasbourg où son père († 1733) exerçait la profession de graveur, vint s'établir à Paris, où il ne grava guère que des armoiries sur des cailloux du Rhin et d'autres pierres dures. De tels ouvriers de commerce étaient loin de pouvoir soutenir la comparaison avec les artistes que nous avons énumérés pour l'Italie et l'Allemagne, bien qu'on leur doive des bijoux aussi élégants que ce camée (fig. 199) monté en bague, qui appartient à M. Taburet-Boin. Ils étaient loin surtout de faire présager le nom qui éclipse tous les autres, tant en France qu'à l'étranger, l'homme de génie qui incarne, à lui seul, l'apogée de la gravure en pierres

Fig. 199.

fines au xviiie siècle, et se présente devant l'histoire comme le digne émule de Pyrgotèle, de Dioscoride, de Valerio Vicentini : j'ai nommé Jacques Guay.

Jacques Guay naquit à Marseille le 26 septembre 1711. Élève de François Boucher, il prit le goût de la glyptique en examinant la collection de Pierre Crozat († 1744), conseiller au Parlement, qui possédait jusqu'à 1,400 pierres gravées. Il alla en 1742 à Florence, pour étudier le riche cabinet du grand-duc; puis à Rome, où il commença à produire différentes œuvres d'après l'antique : une tête d'Octave; un Marc-Aurèle; un Antinoüs, qui, à Paris, excita l'admiration de tous les connaisseurs sous le nom de *le Lantin*. Rappelé de Rome à Paris, Guay exécuta, sur commande, des compositions plus importantes. Une charmante intaille sur une sardoine blonde, représentant le *Génie de la poésie,* d'après un dessin de Bouchardon; une autre intaille, aussi d'après un dessin de Bouchardon, figurant l'enlèvement de Déjanire, sont les principales œuvres qui assoient sa réputation.

Après le succès de ces débuts, Guay prit confiance en lui-même, et bientôt il fut remarqué par Mme de Pompadour, qui, non seulement le protégea et l'encouragea, mais voulut elle-même se faire son élève. « La marquise emmena Guay à Versailles, installa son touret dans ses propres appartements et lui commanda cette intéressante série de sujets qui nous ont transmis les principaux faits du règne de Louis XV et les galants intermèdes qui distrayaient l'ennui du Roi[1]. » Un

1. J.-F. Leturcq, *Jacques Guay,* p. 29.

recueil d'estampes à l'eau-forte, dues à M^me de Pompadour elle-même, nous a conservé les images des œuvres que Guay exécuta pour elle.

Une fois installé à Versailles et nommé graveur du Roi, Jacques Guay, à la demande de la marquise qui voulait flatter le prince, grava sur cornaline le *Triomphe de Fontenoy* (11 mai 1745), d'après une médaille et sur le dessin de Bouchardon. C'est le premier sujet historique qu'ait traité notre artiste : on ignore ce que cette gemme est devenue. Viennent ensuite les pierres suivantes : la *Victoire de Lawfeldt* (2 juillet 1747), sur une sardoine, d'après la médaille et le dessin de Bouchardon ; les *Préliminaires de la paix* de 1748 ; la *Naissance du duc de Bourgogne* (1751), camée sur sardonyx ; les *Vœux de la France* pour le rétablissement de la santé du Dauphin, intaille sur saphir ; les *Actions de grâce* pour le rétablissement du Dauphin, en 1752 ; la *Mort du duc d'Aquitaine*, le 22 février 1734 ; l'*Alliance de la France et de l'Autriche*, camée ; la *Bataille de Lutzelberg*, le 10 octobre 1758, intaille sur cornaline ; la *Statue de Louis XV*, érigée sur la place de la Concorde en 1763, camée ; *Apollon couronnant le génie de la peinture et de la sculpture*, en 1748, intaille exécutée en l'honneur de l'admission de Jacques Guay à l'Académie de peinture et de sculpture ; ce fut à l'occasion du même événement que Guay grava une autre intaille : *Minerve* (la marquise de Pompadour) *protégeant la gravure en pierres précieuses,* intaille sur calcédoine. Citons encore, comme œuvre historique, une intaille sur cornaline, intitulée *Génie militaire ;* on possède une note manuscrite de Guay ainsi conçue : « Madame

de Pompadour a beaucoup travaillé à cette pierre[1]. » Et, en effet, la gemme était signée : POMPADOUR F. Son sort est inconnu.

Jacques Guay fit de nombreux portraits sur pierres fines. Le plus remarquable, celui que nous considérons comme le chef-d'œuvre de la glyptique moderne, est le buste de Louis XV, sur une belle sardonyx à trois couches, qui fut exposé au Salon de 1755 : il est aujourd'hui au Cabinet des médailles. Énumérons encore d'autres portraits de Louis XV, en camées et en intailles; des portraits de M^{me} de Pompadour; les bustes conjugués de Louis, dauphin, et de Marie-Josèphe de Saxe, camée qui figura au Salon de 1759; une *Marie-Antoinette,* camée qui appartient aujourd'hui à M. le baron Roger de Sivry; des portraits de Louis XVI et de personnages célèbres du XVIII^e siècle : le roi de Pologne, le prince de Saxe-Gotha, le cardinal de Rohan, la maréchale de Mirepoix, Crébillon le père, et jusqu'à Jacquot, le tambour-major du régiment du Roi, buste intaillé sur une sardoine brune, en 1753. Voici l'image (fig. 200) d'un bijou curieux, signé de Guay, que l'on peut voir au Cabinet des médailles : c'est un cachet qui a sûrement servi à M^{me} de Pompadour ou à Louis XV, avec le portrait en camée de la marquise, dissimulé dans un médaillon qu'un

Fig. 200.

1. Leturcq, *op. cit.*, pp. 41-42.

ressort délicat permet d'ouvrir ; comme cachet, une cornaline intaillée d'un Amour, et l'inscription : L'AMOUR LES ASSEMBLE.

A cette époque de mollesse et de volupté, Guay ne pouvait manquer, comme la plupart des artistes ses contemporains, de traiter les sujets légers et frivoles : son habileté dans ce genre, ne contribua pas peu à sa renommée à la cour. Les plus gracieuses de ces compositions sur pierres fines ont pour titres : l'*Amour musicien*; l'*Amour et l'âme*; l'*Amour jardinier*; l'*Amour ayant désarmé les dieux présente la couronne à son héros* (Louis XV). Mais, comme l'écrit J. Leturcq, ce n'est ni le nombre ni le choix des sujets qui ont assuré à Guay la célébrité devant l'histoire, « c'est la manière dont il traite le portrait, et surtout le portrait historique. On peut dire, sans crainte d'exagération, qu'il atteignit dans cette spécialité le suprême degré, et qu'aucun artiste moderne, ni dans ses devanciers ni dans ses successeurs, n'a pu lutter avec lui et ne pourra l'égaler[1] ».

Les premières œuvres de Guay sont anonymes ; plus tard, il signe GUAY F. ou simplement GUAY. Quand on compare entre elles les signatures de Guay, au point de vue paléographique, on y constate des différences telles, que l'authenticité d'un certain nombre d'entre elles serait suspectée, si l'on n'était certain de l'origine des gemmes. N'y a-t-il pas là de quoi faire réfléchir les critiques qui, dans l'examen des signatures d'artistes, prennent exclusivement pour critérium

1. Leturcq, *Jacques Guay*, p. 44.

les caractères paléographiques? « Il est curieux, dit J. Leturcq, de signaler une différence considérable, quant à l'exécution, entre les diverses signatures de Guay; quelques-unes sont formées de caractères d'une grande finesse et d'une grande perfection; d'autres, au contraire, sont faites avec des lettres qui ne sont pas sans quelque ressemblance avec l'écriture ordinaire de Guay, écriture qui, tout en étant très lisible, est loin d'offrir des modèles de calligraphie... Cela ne nous amènerait-il pas à conjecturer que Guay ne grava pas toujours lui-même les signatures et les inscriptions de ses pierres, et laissa ce soin à des mains moins artistes, mais plus habituées à ces sortes de travaux, comme nous voyons encore de nos jours les graveurs héraldiques et les graveurs de chiffres exceller à faire certains ouvrages dans lesquels l'art n'entre pour rien? C'est ainsi que nous voyons également les artistes graveurs sur bois, sur cuivre, sur acier, faire faire au bas de leurs planches, par des ouvriers spéciaux, les signatures, titres, inscriptions de sujets, dédicaces, etc., qui figurent au-dessous des estampes. Cette différence dans le travail des diverses signatures de Guay est très sensible, surtout si l'on compare les inscriptions fines et élégantes du portrait de Mme de Pompadour, qui a, à l'exergue : GUAY F. 1761, et autour du biseau : I·A·P· POMPADOUR·AN· Æ 39, — avec les écritures d'une simplicité naïve et sans prétention, des signatures et dates qui sont au bas d'un Louis XVI : G. F. 1785; et au bas de la Marie-Antoinette[1] :

1. Leturcq, *Jacques Guay*, p. 23, note.

GUAY F. 1787, et une fleur de lis après la date. »

L'explication donnée par le consciencieux biographe de Guay est la seule qui soit plausible. Ne pourrait-on pas appliquer un raisonnement analogue à certaines signatures gravées sur des gemmes grecques et romaines, regardées peut-être avec trop de précipitation comme œuvres de faussaires modernes?

On n'a pas de renseignements sur les dernières années de la vie de Jacques Guay : il mourut dans l'obscurité vers 1793. Sans doute, les événements politiques furent pour beaucoup dans l'état d'abandon et d'injuste oubli où il paraît être tombé sur la fin de sa carrière, mais il y eut aussi à cela une autre cause : c'est que Jacques Guay travailla presque isolément; il n'ouvrit pas d'école et ne forma aucun élève capable de soutenir après lui l'art qu'il avait su porter à un si haut degré de perfection. On cite bien un certain Michel qui aurait reçu des leçons de Guay; le précieux *Catalogue des empreintes de Tassie*, publié par Raspe, contient la description d'une prime d'émeraude signée *Michel*, qui représente le triomphe de Silène. Mais c'est là tout ce qu'on sait de ce graveur obscur.

Un artiste de talent du commencement de ce siècle, Mayer Simon, travailla aussi quelque temps sous les yeux de Guay; mais nous verrons que le disciple fut loin d'égaler le maître. Enfin un autre élève de Guay fut M^{me} de Pompadour elle-même. N'est-il pas intéressant de voir la célèbre marquise, si curieuse des choses de l'art, s'asseoir, dans l'intimité, devant l'établi de l'artiste dont elle avait su deviner le génie, et apprendre de lui à mettre le touret en mouvement et à mani-

puler la bouterolle et la tarière? On connaît quelques pierres gravées qui portent la signature de M^me de Pompadour; en voici la liste, sans que nous puissions deviner jusqu'à quel point Jacques Guay a laissé sa puissante protectrice se livrer à son initiative et à sa seule expérience : 1. Génie ailé de la musique. Signé : POMPADOUR F. 1572 (fig. 201. Cabinet des médailles). — 2. Deux têtes de fantaisie accolées. Camée signé : P. (au musée de Berlin). — 3. Buste de Louis XV. Camée signé POMPADOUR (ancienne collection Leturcq). — 4. Génie militaire. Intaille signée : POMPADOUR F. (offerte au comte d'Argenson). — 5. La fidèle amitié. Intaille signée : *Pompadour fecit* (donnée au prince de Soubise). — Enfin, M^me de Pompadour aurait aussi gravé sur pierre fine le portrait de l'abbé de Bernis[1].

Fig. 201.

II. — LE XIX^e SIÈCLE

Bien que de louables tentatives aient été faites, dans le cours de ce siècle, pour empêcher la gravure en pierres fines de tomber au rang d'une petite industrie, on peut dire que le goût du grand public s'en est détaché. Nulle part on ne rencontre cet engouement que nous avons vu se manifester dans l'antiquité, à la Renaissance ou sous Louis XV, et comme il n'y a plus

1. J.-F. Leturcq, *Jacques Guay*, pp. 238-239.

de Mécènes, les artistes s'en vont. Les graveurs, bien rares, qui ont su, depuis un siècle, s'élever à un rang digne du passé de leur profession et ne pas se faire simples pourvoyeurs d'un commerce populaire, n'ont guère été soutenus que par les encouragements officiels; ils n'ont pas réussi à réchauffer l'enthousiasme d'un public d'élite. Les causes de ce fâcheux abandon sont multiples. D'abord, à un art aussi délicat que la gravure en pierres fines, il faut, pour s'élever, autre chose que l'encouragement pécuniaire et banal d'un bureau ministériel : il demande surtout à être apprécié et passionnément recherché par de fins connaisseurs. Il lui faut un choix d'amis dévoués. La foule lui est indifférente, ou même nuisible, car on pourrait démontrer que c'est surtout l'instinct populaire qui a perdu la glyptique. Il est si difficile de distinguer une pierre vraie d'avec une fausse, une gemme d'avec son imitation en pâte de verre, un original d'avec un surmoulé, que le public inexpert, n'y voyant pas de différence, porte naturellement ses préférences vers le meilleur marché, c'est-à-dire vers la fausse gemme, la pâte de verre, le surmoulé; il les estime et les apprécie tout autant que les originaux. Dès lors, les procédés chimiques et mécaniques de falsification se sont multipliés, perfectionnés, et nous avons vu, en Italie surtout, les vitrines des bijoutiers de second ordre se meubler de prétendus camées en pâte de verre, en corne fondue et en toute sorte de matières fusibles que la chimie sait teinter, nuancer et rendre plus ou moins translucides ou opaques. Approchez-vous des sébilles disposées à l'étalage des marchands de bric-à-brac de nos fau-

bourgs, et vous y ramasserez à la douzaine ces témoins de la dépravation du sens artistique, qui ont trouvé là leur dernier refuge.

La gravure des pierres fines ne saurait être confondue avec une telle industrie : elle veut être appréciée, mise à sa place, — une des plus nobles, — dans l'échelle des arts, et, nous venons de le démontrer, elle ne saurait l'être que par une élite d'amateurs riches et éclairés. De même qu'un diamant serait déplacé au cou d'une bergère, la gravure en pierres fines ne saurait être un art populaire et, comme on dit aujourd'hui, démocratique ; c'est en s'engageant dans cette voie qu'elle s'est suicidée : en se vulgarisant, elle a perdu sa distinction aristocratique.

Quelques rares artistes, pourtant, ont su résister à ce déplorable entraînement et perpétuer jusqu'au milieu de nous les traditions du xviiie siècle. Le premier, que son éducation rattache directement aux anciennes écoles, est Louis Pichler, le second fils d'Antoine. Ses œuvres nombreuses sont signées en grec, Λ·ΠΙΧΛΕΡ. Comme son père et son frère, il traita surtout le portrait et des sujets mythologiques imités de l'antique : nous donnons comme exemple le portrait du sculpteur Canova (fig. 202. Cabinet des médailles). Louis Pichler reçut les encouragements de l'empereur d'Autriche François Ier ;

Fig. 202.

il avait le titre de graveur de la cour en 1808, et il professait à l'École des beaux-arts de Vienne. Le

pape Pie VII l'appela à Rome, où il continua à jouir de la faveur pontificale sous Léon XII. On lui doit un traité didactique sur ses procédés de gravure [1].

A Vienne, la collection impériale renferme quelques œuvres d'artistes qui ont dû être les compagnons ou les élèves de Louis Pichler. Une intaille sur cornaline, avec la tête de l'empereur François Ier, est signée BOEHM.F.; un camée sur onyx, avec le portrait du même prince, porte la signature de l'Italien BELTRAMI († vers 1832). Enfin, une intaille représentant François-Joseph Ier est signée SCHARF·F. [2].

Les graveurs qui ont travaillé en Angleterre au cours de ce siècle sont, presque tous, des ouvriers plutôt que des artistes, sans originalité, n'ayant pour eux qu'une habileté de métier, fabricants gagés d'armoiries, de cachets, de camées destinés à alimenter la vitrine des joailliers de Londres. Nous n'en citerons qu'un seul, c'est B. Pistrucci, qui, né à Rome en 1784, fut appelé à Londres pour graver les coins monétaires et les gemmes de la cour; il mourut à Windsor en 1855 [3].

La France a été, depuis la Révolution, un peu mieux partagée que l'Angleterre. Le meilleur peut-être de ses artistes fut Mayer Simon, l'élève de Guay. Mayer Simon, souvent désigné sous le nom de Simon de Paris, pour le distinguer de son frère dont nous parlerons tout à l'heure, naquit à Bruxelles en 1746 et mourut à Paris le 17 mars 1821. Arrière-petit-fils de Thomas Simon que nous avons vu à l'œuvre plus

1. J.-F. Leturcq, *Jacques Guay*, p. 81, note.
2. J. Arneth, *Die cinque cento Cameen*, pp. 67, 93 et 94.
3. C-W. King, *Antique gems and rings*, t. Ier, pp. 445 et suiv.

haut, il appartenait à une famille d'excellents graveurs, et il bénéficia d'un commerce prolongé avec un homme de génie. Dans ces conditions, on ne peut que juger sévèrement sa banalité : il eut tout pour lui, moins deux qualités essentielles, l'inspiration et l'originalité. On lui doit plusieurs portraits de Louis XVI, du Premier consul et de divers autres personnages; un camée signé SIMON F., qui représente Jupiter et Antiope, et une intaille sur améthyste figurant une nymphe qui s'amuse avec un terme de Priape. On cite aussi de lui des lions et un chat. Par un sentiment de piété filiale à l'égard de son ancien maître, Mayer Simon acheta une maison du Marais (rue Portefoin, n° 6) où Jacques Guay avait longtemps habité et installé son atelier. Cette même maison fut léguée par Mayer Simon à l'un de ses élèves, Henri Beck, et celui-ci l'a laissée à J.-F. Leturcq, de qui nous tenons ces renseignements [1].

Deux autres Simon ont leur place dans l'histoire de la glyptique au commencement de ce siècle : c'est le chevalier Jean-Henri Simon, frère de Mayer Simon, qui, fixé à Bruxelles, mourut en 1834, âgé de quatre-vingts-deux ans, et son fils Jean-Marie-Amable-Henri Simon, qui naquit à Paris le 28 janvier 1788 et habita longtemps Bruxelles. On confond souvent ces différents membres de la même famille et il n'est pas toujours facile de distinguer leurs œuvres. Millin [2] cite les noms des Simon de Bruxelles; il donne au père le titre

1. J.-F. Leturcq, *Jacques Guay*, p. 6.
2. Millin, *Introd. à l'étude de l'archéologie*, nouv. éd., par B. de Roquefort, 1826, p. 214.

de graveur du roi des Pays-Bas, et au fils celui de profeseur de gravure sur pierres fines.

A l'Exposition de 1799, on voyait les gravures suivantes du chevalier Jean-Henri Simon, le père, logé alors au Palais-Égalité, n° 88 :

Tête de Démosthène, en relief sur une agate onyx ;

Tête de femme en relief, sur agate onyx ;

L'Amour navigateur, en relief sur une sardonyx ;

Une grande cornaline en creux représentant Apollon dans un char traîné par deux chevaux ;

Une gravure en relief, sur calcédoine, figurant les têtes d'Aspasie et de Périclès [1].

L'Exposition de 1800 s'honorait aussi de quelques autres œuvres du chevalier Simon, désigné comme professeur de l'École nationale de gravure, demeurant rue de l'Université, maison d'Aiguillon ; il y avait notamment un portrait du Premier consul, gravé sur une grande cornaline [2]. C'est probablement au chevalier Jean-Henri Simon qu'on doit un buste de l'empereur Joseph II, signé de la lettre initiale S. [3].

Le fils du chevalier Simon, Jean-Marie-Amable Henri, reçut de nombreuses commandes officielles sous la Restauration et sous le règne de Louis-Philippe. Mais, si l'on en juge par celles de ses œuvres qui sont conservées au Cabinet des médailles, il n'ajouta rien à la gloire artistique de ses ancêtres. Ce

1. *Collection des livrets des anciennes expositions depuis 1673 jusqu'en 1800*, rééditée par M. J. Guiffrey (Paris, 1869 à 1871). XLI^e vol. Salon de 1799, n° 626, pp. 86-87.

2. Même *Collection*, XLII^e vol. Salon de 1800, n° 646, p. 84.

3. J. Arneth, *Die cinque cento Cameen*, p. 93.

sont les portraits, sur cornaline, de Charles X, du duc d'Angoulême, du duc de Berry, de Louis-Philippe et des nombreux princes et princesses de la famille royale. Le travail est consciencieux et soigné, et cependant il serait difficile de voir des œuvres d'art dépourvues au même degré de charme et de vie.

Dans les Salons qui furent ouverts à la fin du dernier siècle et sous Napoléon, on voyait figurer les œuvres de quelques autres graveurs. C'étaient, notamment, Baër et Jouy, dont la postérité a bien fait d'oublier les œuvres ; A. Mastini, à qui nous devons un camée sur sardonyx, avec le buste de Napoléon ; Tiollier, qui fut graveur général des monnaies ; Domard ; Sylvestre Brun ; Antoine Desbœufs ; Vatinelle ; Lelièvre, élève de Taraval, et enfin un véritable artiste, Romain-Vincent Jeuffroy, dont le Cabinet des médailles possède deux camées et six intailles. Jeuffroy naquit à Rouen en 1749 et mourut en 1826. Il fit des portraits et traita, d'après l'antique, divers sujets mythologiques ; ses œuvres les plus intéressantes sont le buste de Louis, dauphin, fils aîné de Louis XVI, qui mourut en 1789, le portrait de Napoléon en 1801, enfin ceux de l'architecte Charles de Wailly et du chimiste Fourcroy. L'engouement pour l'antiquité, qui caractérise cette époque, fait rechercher les camées anciens pour les utiliser dans la parure : des épingles, des broches, des peignes sont ornés de camées antiques, et l'on en voit autour de la couronne impériale aussi bien que sur les diadèmes de la reine Hortense et de l'impératrice Joséphine. L'effet produit par ces camées-toilette fut médiocre et ne put que nuire à l'art contemporain.

A l'étranger, la gravure en pierres fines n'a pas été, dans ce siècle, plus florissante qu'en France. Rome et Naples se sont peuplées de faussaires, plus ou moins conscients, qui ont inondé l'Europe entière de leurs productions de pacotille. Des connaisseurs, voire même des musées, s'y sont laissé tromper : en 1847, le musée de Berlin a acheté comme antiques une série considérable de pierres gravées qui, depuis lors, ont été reconnues pour être de la fabrication de l'Italien Calandrelli ; M. Furtwængler soupçonne même ce dernier d'avoir gravé la signature ΑΓΑΘΟΠΟΥC·ΕΠ· sur un camée antique du même musée.

A l'Exposition universelle de 1867, on voyait, dans la section des États pontificaux, des camées importants par leur dimension, la beauté de la matière et même le soin apporté à leur gravure : l'artiste Pietro Girometti, mort à Londres en 1850, avait su s'élever par de telles œuvres au-dessus de ses contemporains de tous pays. Mais il a fait exception et non pas école. Aujourd'hui, la glyptique italienne est tombée aux mains de pauvres artisans qui travaillent, avec une rapidité de main-d'œuvre étonnante, la lave du Vésuve, certains coquillages ou des silex grossiers, à deux couches, comme ceux qu'on recueille, chez nous, dans le cours de la Durance ou d'autres torrents alpins.

Les grandes maisons parisiennes Froment-Meurice et Bapst ont produit, dans les cinquante dernières années, de remarquables ouvrages en pierres dures : camées dans un style Renaissance ou moderne, intailles, coupes de toutes formes. Voici un charmant bijou de M. Froment-Meurice (fig. 203), dans lequel

un petit camée s'harmonise élégamment avec une trop riche monture en émail. Cet artiste éminent, qui doit surtout sa réputation aux grandes pièces d'orfèvrerie qu'il composa, avait exécuté, pour l'ancien Hôtel de Ville de Paris, un monument somptueux dont le motif central était un buste de Napoléon III taillé dans un magnifique morceau d'aigue-marine supporté par un piédouche de jaspe sanguin incrusté d'argent. Ce buste se détachait sur un fond de jaspe rouge orné de perles et d'étoiles de topazes, et bordé d'un rinceau dont les rosaces étaient formées d'améthystes. A droite et à gauche, deux figures de femmes, la Paix et la Guerre, en cristal de roche, assises sur des consoles, s'appuyaient chacune sur un enfant. Ce monument a disparu dans l'incendie

Fig. 203.

de l'Hôtel de Ville en 1871; nous le citons à cause de sa somptuosité exceptionnelle. Il avait été exécuté d'après un dessin de Victor Baltard; le buste impérial, en aigue-marine, ainsi que les figures en cristal de roche, étaient l'œuvre de J. Lagrange, qui avait obtenu, en 1860, le prix de gravure en médailles et en pierres fines. C'est vers la même époque que fut commencé, par M. Adolphe David, le plus grand camée des temps modernes : l'Apothéose de Napoléon Ier, sur une sardonyx de 0m,24 sur 0m,22 (fig. 204). Ce camée reproduit le plafond peint par Ingres en 1854, dans le salon d'honneur de l'ancien Hôtel de Ville.

Fig. 204.

L'œuvre consciencieuse de M. Adolphe David, achevée seulement en 1874, est d'un style qui nous semble un peu lourd et sans charme. Mais ne nous hasardons pas à juger nos contemporains et restons dans le domaine de l'histoire. Constatons seulement que, en dehors de quelques louables efforts, tentés surtout par l'administration des Beaux-Arts, pour restaurer l'art de la glyptique, le XIXe siècle a été d'une déplorable pauvreté.

Aujourd'hui, semble-t-il, on voit poindre l'aurore d'une nouvelle Renaissance. La glyptique est, nous

l'avons maintes fois vérifié, la sœur cadette de l'art du médailleur; celui-ci vient de s'élancer, avec Chaplain, Roty et leurs disciples, à des hauteurs d'inspiration et d'exécution technique qui rappellent les G. Dupré, les Warin et même les grands maîtres du XVIe siècle. Tout fait présager que la glyptique va aussi prendre son essor et suivre cette impulsion admirable. Dans les dernières Expositions on a pu remarquer les œuvres soignées et élégantes d'hommes de talent tels que MM. Galbrunner, B. Hildebrand, G. Tonnelier, et surtout H. François, celui-ci un maître véritable, aussi modeste qu'habile, qui nous paraît avoir, mieux que tout autre, réussi à s'inspirer des nobles traditions du XVIIIe siècle. Ces tentatives sont d'un bon augure : pourquoi notre génération ne verrait-elle pas le relèvement d'un art qui, à travers tous les siècles passés, a provoqué le génie de tant d'artistes d'élite, excité le plus sincère enthousiasme, passionné les Mécènes les plus éclairés, et procuré, en un mot, tant de jouissances délicates à l'âme humaine?

FIN

TABLE ALPHABÉTIQUE

DES NOMS DES GRAVEURS CITÉS

	Pages.
Abraham (Jacques)	289
Admon (?)	296
Adoni	283
Aetion (?)	296
Agathange	169
Agathopus ... 163, 169, 293,	312
Alexas. ... 166,	256
Allion (?) ... 295,	296
Alpheos (?)	296
Altoun	203
Amici (Giuliano di Scipione)	248
Ammonios (?)	296
Anaxilas. ... 132,	134
Anichini (Luigi)	255
Anteros	170
Antonio, de Pise	248
Apollonidès	158
Apollonios	164
Aristoteichès	98
Aschari (M.)	286
Aspasios. ... 122, 161, 162,	293
Athenadès. ... 122, 123,	125
Athenion. ... 130, 131,	293
Aulus. ... 166, 167 292,	293
Avanzi (Niccolo)	253
Baer	311
Barbedor (Jehan). ... 265,	266
Barier (Fr. Julien)	298
Barnabe (Felice)	286
Beck (Henri)	309
Becker (Ph.-Christophe de)	289
Belli (Voyez *Vicentini*).	
Beltrami	308
Benedetti (Matteo de')	255
Berini	287
Bernardi (Giovanni), de Castelbolognese. ... 249,	250
Béséléel	70

	Pages.
Birago (Clemente). ... 8,	257
Boehm	308
Boethos	132
Borghigiani (Anna)	286
Borghigiani (Francesco)	286
Borgognone (Andrea)	284
Brown (Charles)	297
Brown (William)	297
Brun (Sylvestre)	311
Burch (R.-A.)	297
Caius (Voyez *Gaius*).	
Calabresi. ... 283,	284
Calandrelli	312
Capperoni	287
Caradosso (Foppa, dit). .. 8, 255,	264
Caraglio (Giov.-Giacomo)	253
Carpos (?)	296
Carrione	283
Castrucci	283
Cavini (Giov.)	286
Cellini (Benvenuto). ... 259,	264
Cerbara	287
Certain (J.-B.)	298
Cesati (Alessandro). ... 255,	256
Chiavenni	283
Claus	297
Cloet (Pierre). ... 239,	265
Cneius ou Gnaios. ... 169, 170,	293
Codoré ou Coldoré. ... 276,	277
Compagni (Voyez *Domenico de' Cammei*).	
Costanzi (Carlo). ... 8, 285,	293
Costanzi (Giovanni)	285
Cronios. ... 158,	293
Dalion (?) ... 295,	296
David (Adolphe). ... 30,	314
Desbœufs (Antoine)	311
Dexamenos. ... 123, 124,	126

TABLE DES GRAVEURS CITÉS.

Nom	Pages
Diodote	172
Dioscoride	23, 24, 143, 149, 158, 159, 160, 161, 164, 165, 247, 279, 293, 299
Domard	311
Domenico de' Cammei	248, 249
Donatello	248
Dordoni (Antonio)	253
Dorsch (Christophe)	289
Dorsch (Susanne-Marie)	289
Dupré (Guillaume)	276, 277, 315
Engelhard (Daniel)	283
Epitonos (?)	296
Epitynchanus	168, 293
Eutychès	164, 293
Evodus	173, 293
Fabii (F.-M.)	286
Felix	169, 286
Fontana (Annibal)	257
Fontenay (Julien de)	276, 277
Foppa (Voyez *Caradosso*)	
Francia (Francesco)	255
François (H.)	24, 315
Froment-Meurice	312
Gaios ou Caius	171
Galbrunner	315
Gasparini	283
Ghinghi (F.)	286
Giaffieri	283
Giovanni delle Corniole	248, 249
Girometti (Giuseppe)	287
Girometti (Pietro)	287, 312
Glycon	162, 163
Gnaios (Voyez *Cneius*)	
Guay (Jacques)	24, 27, 299 à 305
Harris	297
Heios (?)	296
Hellen (?)	256, 296
Hermaiscos (?)	296
Hérophile	165
Hildebrand (B.)	315
Hoefler (Georges)	283
Hoison (Guillaume)	274
Hug (Jean)	297
Hyllus	165, 167, 293
Isagoras (?)	98
Jeuffroy (R.-V.)	311
Jouy	311
Kan-Aten	205
Kilian (Lucas)	283
Koinos	171
Kraft (Gottfried)	296
Lagrange (J.)	314
Landi (Domenico)	284
Lehmann (Gaspard)	283
Lelièvre	311
Leoni (Leone)	260, 261
Leoni (Pompeo)	261
Leturcq (J.-F.)	309
Lucius	171
Lycomède	130, 134
Marchant (L.)	297
Marmita (Le)	253
Marmita (Luigi)	253
Masini	286
Masinos (?)	296
Masnage (Andrea di)	248
Masnago (Alessandro)	254, 258, 259, 283
Masnago (Antonio)	253, 283
Mastini (A.)	311
Matteo dal Nassaro (Voyez *Nassaro*)	
Maurice	297
Michel	304
Miron (?)	296
Miseron (Ambroise)	282
Miseron (Denys)	282
Miseron (Octave)	282
Miseron (Ferdinand-Eusèbe)	282
Misseroni (Gasparo)	258
Misseroni (Girolamo)	258
Mnesarchos	100
Mochi (Stephano)	284
Mondella (Galeazzo)	252, 253
Monicca	283
Moretti (Marco Attio)	255
Muller (Jean-Conrad)	298
Mycon	171
Nassaro (Matteo dal)	21, 253, 271 à 274
Natter	8, 26, 27, 28, 29, 291 à 294
Neri de' Razanti (Pietro di)	248
Neisos (?)	296
Nicandre	132, 133, 134
Nicomachos (?)	296
Olympios	124, 125, 126, 293
Onatas	125, 293
Onesas	130
Pamphile	6, 163, 164, 281, 293
Passaglia (Antonio)	286
Pergamos	124, 293
Perriciuoli	283
Peruzzi (Benedetto)	240
Pescia (Pier-Maria da)	254, 255, 264

Pharnacos (?). 296	Seleucos. 132
Pheidias. 130, 134	Semon. 98, 125
Philemon. 170	Severo. 257
Philon. 130, 134	Simon (Jean-Henri). 309, 310
Phrygillos. . . . 123, 125, 126, 293	Simon (Jean-Marie-Amable-Henri), 309, 310, 311
Pichler (Antoine). 286	
Pichler (Jean) 287, 288	Simon (Mayer). 304, 308, 309
Pichler (Louis). 288, 307	Simon (Thomas). 297, 308
Pippo (Le). 257	Sirlès (Louis). 289, 290, 291
Pistrucci (B.). 308	Sirletti (Flavio). 284
Polo (Domenico di). 249	Sirletti (Francesco). 284
Polyclète. 168	Sirletti (Raimondo). 284
Pompadour (M^{me} de). 300, 304, 305	Smart. 297
Presler (Jean-Justin). 289	Solon. . 160, 161, 285, 289, 293, 294
Prospero delle Corniole. 249	Sosos. 163
Protarchos. 132	Sostratos. 171
Pyrgotèle. . . . 23, 24, 127, 128, 129, 134, 158, 293, 299	Stesicratès (?). 98
	Syriès. 99, 125
Quintus. 166, 167, 168	Taglia (Battisto). 248
Rega. 286	Tagliacarnè (Jacopo). 257
Reisen (Charles-Christian). . . . 297	Talani (Teresa). 287
René (Le roi). 266, 267	Taverna (Giuliano). 257
Rey (Suson). 283	Tedesco (il). 296
Ricci (A.). 286	Teucros. 170
Rossi (Giov.-Antonio de'). . . . 256	Thamyras (?). 295
Rossi (Girolamo). 286	Theodoros. 101, 102
Rossi (Properzia de'). 252	Tiollier. 311
Rufus. 163	Tonnelier (G.). 24, 315
Santa-Croce (Filippo). 257	Tortorino (Francesco). 257
Santarelli 287	Tozoli (Gaspare de'). 248
Santini (A.). 286	Trezzo (Jacopo da). . 8, 10, 257, 258
Sarrachi. 257	Tuscher (Marc). 289
Saturninus. 170	Tryphon. 172, 173, 293
Scharf. 308	Vaghi. 283
Schwargen (Christophe). 283	Vatinelle. 311
Schweiger (Georges). 283	Vicentini (Valerio). 24, 250, 251, 299
Scipione Amici (Giuliano di). . . 248	Vinderne (Jehan). 274
Scopas. 132	Weber (L.-M.). 286
Scylax. 170, 171	Wray. 297
Seaton. 297	

TABLE DES MATIÈRES

CHAPITRE PREMIER

		Pages.
I. —	La matière	5
II. —	La technique	22

CHAPITRE II

I. —	Les populations préhistoriques	30
II. —	L'Égypte	34
III. —	Les Chaldéo-Assyriens	40
IV. —	Les Arméniens, les Élamites, les Mèdes et les Perses	52
V. —	Les Héthéens	58
VI. —	Les Phéniciens, les Araméens et les Juifs	64
VII. —	Cypre et Carthage	73

CHAPITRE III

I. —	Les intailles mycéniennes et crétoises	81
II. —	La glyptique grecque archaïque	92
III. —	La glyptique étrusque	104

CHAPITRE IV

| I. — | La glyptique aux vᵉ et ivᵉ siècles | 113 |
| II. — | La période hellénistique | 127 |

CHAPITRE V

I. —	Les pierres gravées sous la République et le Haut Empire	142
II. —	Les pierres gravées avec signatures d'artistes	198
III. —	Grylles, abraxas, sujets chrétiens	173

TABLE DES MATIÈRES.

CHAPITRE VI

		Pages.
I.	— La glyptique byzantine	187
II.	— Les Parthes Arsacides et Sassanides.	192
III.	— Les Arabes et l'Orient moderne	201

CHAPITRE VII

I.	— Destination des pierres gravées antiques durant le moyen âge.	206
II.	— Les pierres magiques et les lapidaires	220
III.	— Les pierres gravées par les artistes du moyen âge.	227

CHAPITRE VIII

I.	— La gravure en pierres fines dans la Renaissance italienne	240
II.	— La Renaissance française	265

CHAPITRE IX

I.	— Les XVIIe et XVIIIe siècles.	281
II.	— Le XIXe siècle	303

Table alphabétique des noms des graveurs cités. 316

FIN DE LA TABLE.

7259. — Lib.-Imp. réunies, 7, rue Saint-Benoît, Paris.

www.ingramcontent.com/pod-product-compliance
Lightning Source LLC
Chambersburg PA
CBHW071624220526
45469CB00002B/472